중국화론집성
주석본

화조축수花鳥畜獸·매난국죽梅蘭菊竹 편

중국화론집성
주석본

화조축수花鳥畜獸 · 매난국죽梅蘭菊竹 편

유검화(俞劍華) 編著
김대원(金大源) 註釋

『중국화론집성中國畵論集成』
화조축수花鳥畜獸·매난국죽梅蘭菊竹 편 주석본을 내면서

　이 책은 중국역대 화론에서 화조·동물·사군자 그림과 관련된 것들을 골라서 원문을 이해하는 데 도움을 주고자 상세하게 주석한 것이다. 화조는 꽃과 새를 그린 것이고, 축수는 사람 이외의 동물 그림이며, 매난국죽梅蘭菊竹은 사군자四君子라고도 불리는데 매화·난초·국화·대나무를 그린 것이다. 이러한 동식물들은 역대로 동아시아 유교문화권에서 군자에 비유되어 왔으며, 그림의 주된 소재가 되어 왔다. 또한 이러한 그림에 대해 해박한 문인들이 창작의 요체를 이론화시켜 그림의 정신성을 더욱 중시해 왔다. 추사秋史 김정희金正喜가 서화에서 '문자향文字香 서권기書卷氣'를 강조한 것도 이러한 점에서이다.

　그림에 있어서 정신세계의 논리들을 이론적으로 체계화시킨 것이 화론이다. 이는 여러 경전과 고전에 산재되어 있는 화조나 동물, 사군자 그림 등에 관한 감상과 품평들을 문인과 화가들이 집약해 놓은 것이다. 그 이론들은 작가의 내면세계를 표출시키며, 회화론과 예술가의 심미품격을 배양하여 창작할 수 있는 동기를 부여해준다. 또한 그림이 단순한 기예의 차원을 넘어 도道의 경지로 진보할 수 있는 지식기반을 제공한다.

　우리나라 화조·동물화는 일찍부터 중국의 영향을 적지 않게 받아왔다. 따라서 한국회화를 인식하기 위해서는 중국화를 이해해야 그 근원과 발전과정을 인식할 수 있다. 그러나 오늘날 한국화나 동양화는 한국적인 특성을 모색한다는 미명하에, 뚜렷한 근거도 없이 시속時俗만 쫓아 서구적인 성향에 치우쳐 있다고 해도 과언은 아니다. 때문에 비록 우리의 것은 아니지만 전통예술사상을 이해하고 이를 바탕으로 현대적인 회화창작을 위한 텍스트로서

중국화론은 필수적이다.

화가의 궁극적인 목표는 좋은 그림을 창작하는 것이다. 좋은 그림은 무엇이고 어떻게 그리며, 어떤 것이 좋은 그림인가? 등에 관한 해답이 선현들의 예술론에 내재해 있다. 따라서 선현들의 예술론을 재인식하고, 이를 통해 새로운 창작의 길을 마련한다면, 한국회화의 품격과 가치는 더욱 높아질 것이다.

주석자가 국내에 번역된 화론들을 접하면서 느낀 점은, 한문의 소양이 없이는 이해할 수 없고, 또 실제 창작경험이 없는 자의 해석만으론 화론의 깊은 뜻을 정확하게 전달할 수 없다는 것이었다. 이 책 또한 비록 천근한 지식과 재주로 엮은 것이지만, 회화의 근원을 이해하고 우리다운 그림을 모색하는 후학들에게 일말의 도움이 되기를 바랄 뿐이다.

어려운 여건에도 『중국화론집성』 「화조축수・매난국죽편」 주석본을 출간해주신 학고방 하운근 사장님께 다시 한 번 감사드리며, 항상 가까운 곳에서 묵묵히 참고 견디어 준 아내와 가족들에게 고마움과 사랑을 전한다.

1014년 3월
광교산光敎山 호연재浩然齋에서
김대원金大源

目　錄

－ 화조축수·매난국죽편 －

8

12

◎ 일 러 두 기 ◎

1. 『중국화론집성中國畵論集成』은 北京 人民美術出版社에서 출판한 『중국고대화론유편』修訂本 (2004년 제2판)에 근거하였다.

2. 종서縱書로 된 문장을 횡서橫書로 옮겨 기재하였다.

3. 문장마다 원문을 먼저 기재하고 아래에 주석하였으며, 문장이 방대한 것은 내용에 따라 단락을 나누어 원문과 주석의 대조에 용이하도록 하였다.

4. 인용문은 " "로 표시하고, 지명 및 인명은 밑줄로 표시하였다. 원문에는 책명이나 작품명 아래에 ~~~~~ 로 표시되어 있으나, 역자는 책명을 모두 『 』로 표시하고, 항목이나 편명은 「 」로, 작품명은 < >로 구분하여 표시하였다.

5. 주석번호는 문단마다 독립적으로 부여하였다. 주석에서의 한자어는 한글에 이어 괄호() 안에 표기하였고, 파생어 및 복합어는 " "로 표시하였으며, 교열한 문단도 " "로 표시하였다. 주석에의 서적명과 제목은 모두 『 』로 표시하였고, 편명이나 항목은 「 」로, 작품명은 < >로 표시하였다. 독자들이 참고에 용이하도록 앞서 나온 주석이 중복되는 경우도 있다.

6. 책명과 작품명으로 구분하기가 애매한 비문이나 비각과 같은 경우에는, 내용상 서첩으로 설명하였으면 『 』로 표시하고, 작품으로 설명하였으면 < >로 표시하였다.

7. 제목이나 편명, 항목의 해석, 보충 설명한 문단, 익숙하지 않은 화법용어, 고사 및 화가인명은 주석으로 처리하였다. 하나의 주석에서 여러 가지가 설명될 경우에는 '*'로 표시하여 구분하였다. 주석자의 견해에도 '*'로 표시하였다.

丹靑引[1]

贈曹將軍霸[2]

唐 杜 甫 撰

將軍魏武之子孫[3],	조패장군은 위나라 무제(曹操)의 후손이나
於今爲庶爲淸門[4].	지금은 서민으로 청빈하게 살고 있노라.
英雄割據[5]雖已矣,	영웅이 할거하던 시대 이미 지났건만
文采風流猶尙存[6].	문채의 풍류는 아직 남아 있노라.
學書初學衛夫人[7],	글씨는 처음 위부인에게 배웠건만
但恨無過王右軍[8].	왕희지를 능가하지 못해 한스러웠네.
丹靑不知老將至[9],	그림에 몰두하여 늙어감도 몰랐으니
富貴於我如浮雲[10]	부귀란 그에게 뜬구름 같았더라.
開元之中常引見[11],	개원년간에는 늘 현종의 부름을 받아
承恩數上南薰殿[12].	자주 남훈전에 올라가 임금의 총애를 받았노라.
凌煙功臣少顏色[13],	능연각 공신들 초상의 색채가 낡아질 즈음에
將軍下筆開生面[14].	장군의 붓끝에서 모습이 새로웠네.
良相頭上進賢冠[15],	양상의 머리엔 진현관이 씌워지고
猛將腰間大羽箭[16].	맹장의 허리엔 대우전이 채워졌네.
褒公 鄂公[17]毛髮動[18],	포공, 악공의 머리카락 움직임마저도
英姿颯爽來酣戰[19].	영웅스럽게 격전하던 자태였네.
先帝天馬玉花驄[20],	선제(玄宗)가 타던 어마 '옥화총'도
畫工如山貌不同[21].	많은 화공이 그렸으나 같지 않았네.
是日牽來赤墀[22]下,	그날 붉은 빛 섬돌 아래 끌려 온 어마

迴立閶闔生長風²³⁾.　　　　궁문 앞에 우뚝 서자 바람이 일 듯하네.

詔謂將軍拂絹素²⁴⁾,　　　　어명 받은 장군이 흰 비단 폭 만질 제

意匠慘澹經營²⁵⁾中.　　　　교묘하게 구상해 공 드려 그렸네.

斯須九重眞龍²⁶⁾出,　　　　이윽고 구중에 진짜용마 나타나매

一洗²⁷⁾萬古凡馬空.　　　　만고의 여느 말들 죄다 빛을 잃었다네.

玉花却在²⁸⁾御榻上,　　　　'옥화총'은 도리어 어탑 위에 와 있는데

榻上庭前屹相向²⁹⁾.　　　　탑 위, 뜰 앞 두 말은 우뚝 서서 마주 보네.

至尊³⁰⁾含笑催賜金,　　　　임금은 웃음 지으며 금을 하사하라고 재촉하고

圉人太僕皆惆悵³¹⁾.　　　　어인·태복 저마다 감탄을 금치 않네.

弟子韓幹早入室³²⁾,　　　　일찍이 입실한 그의 제자 한간도

亦能畵馬窮殊相³³⁾.　　　　말들의 온갖 모습 뛰어나게 그렸네.

幹惟畵肉不畵骨³⁴⁾,　　　　유독 한간은 살만 그리고 뼈를 안 그려

忍使驊騮氣凋喪³⁵⁾.　　　　준마들의 옹골진 기색 부족했다네.

將軍畵善蓋有神³⁶⁾,　　　　신비한 그림 재주 보여준 조 장군은

必逢佳士亦寫眞³⁷⁾.　　　　기골 좋은 사람을 만나서야 그렸는데

卽令飄泊干戈際³⁸⁾,　　　　지금은 난리세상 떠돌아다닐 제

屢貌尋常行路人³⁹⁾.　　　　범상한 행인들도 여러 번 그렸다네.

途窮反遭俗眼白⁴⁰⁾.　　　　곤궁한 자 속세의 눈총 받기 마련

世上未有如公貧.　　　　그대처럼 가난한 자 세상에 없으리.

但看古來盛名下,　　　　보나니, 예로부터 이름 날린 사람들

終日坎壈⁴¹⁾纏其身.　　　　실의와 빈곤도 마냥 몸을 감싸더라.

1) 『단청인丹靑引』은 '회화의 시가'라는 뜻이다. 중국어에서 '단청丹靑'은 원래 홍·녹색 물감을 가리켰는데 후에 회화의 대칭으로 되었다. '인引'은 원래 노래 가락의 명칭이었는데, 또 시가(詩歌)의 체재명(體裁名)으로 되었다.

2) "증조장군패贈曹將軍霸"는 장군 조패에게 드린다는 것이다. 약 755년 전후에 당

나라 두보가 지은 것이다.

3) "위무지자손魏武之子孫"은 위무제(魏武帝; 曹操)의 후손인 '조패曹霸'를 이르는데, 조패는 삼국시기 위나라 조모(曹髦)의 후손이자 위무제인 조조(曹操)의 후손이기도 하다.

4) "위서위청문爲庶爲淸門"은 서민이 되어 가난해졌음을 말한다. 조패는 천보(天寶; 742~756)년간에 벼슬이 좌무위장군(左武衛將軍)에 이르렀지만 천보 말년에 죄를 지어 서민으로 삭적(削籍)당했다. *서(庶)는 서민·백성을 이르며, 청문(淸門)은 가난한 가문을 이른다.

5) "영웅할거英雄割據"는 영웅이 국토를 할거하였다는 뜻이다. 조조(曹操)·유비(劉備)·손권(孫權)이 중원(中原) 땅을 할거하여 삼국정립(三國鼎立)의 태세를 이루던 시대를 가리킨다. '雖'자가 한 편에는 '皆'자로 되어있다.

6) "문채풍류금상존文彩風流今尙存"은 조조(曹操)와 그의 아들 조비(曹丕)·조식(曹植) 등의 문채와 풍류가 아직도 조패장군에게 영향을 미치고 있다는 뜻이다. '猶'자가 한편엔 '今'자로 되어있다.

7) 서(書)는 서예를 이른다. *위부인(衛夫人 ; 272~349)은 서진(西晉) 말기의 서예가로, 이름은 삭(鑠)이고, 자는 무의(茂猗)이며, 여음태수(汝陰太守) 이구(李矩)의 처로 세칭 '위부인'이라 불린다. 한나라 때에 유행된 예서(隸書)에 출중한 재주가 있었고 정서(正書)도 묘한 경지에 들었는데 종요(鍾繇)의 법을 얻었다 하며, 왕희지도 어려서 항상 그녀에게 서예를 배웠다고 한다.

8) "단한무과왕우군但恨無過王右軍"에서 '無'자가 한편엔 '未'자로 되어있다. *단한(但恨)은 한스러울 뿐이다. *무과(無過)는 넘지 못함·능가하지 못함을 이른다. *왕우군(王右軍)은 왕희지(王羲之)를 가리키며, 그는 벼슬이 '우군장군右軍將軍'에 이르렀다 하여 이 같은 별칭이 생겼는데 최고의 서예가로서 서성(書聖)으로 추앙되었다.

9) "단청부지노장지丹靑不知老將至"는 회화에 필생의 정력을 경주하여 늙어가는 것조차 모른다는 뜻이다.

10) "부귀어아여부운富貴於我如浮雲"은 『論語』「述而」에 나오는 "불의를 취해 부귀함은 나에게는 뜬 구름 같으니라. 不義而富且貴 於我如浮雲"라는 구절을 두보가 그대로 인용한 것인데, 기실은 조패를 가리키는 시어(詩語)이기에 '나'라는 '我'자를 '그'라는 '他'로 바꿔 풀이해야 마땅하다.

11) "개원지중開元之中"에서 '中'자가 한편엔 '年'자로 되어 있다. *개원지중(開元之中)은 개원 연간으로 '개원開元'은 당 현종 이융기(李隆基)의 연호인데 개원(713~741)년간은 29년간 이다. *인견(引見)은 불려가서 만나보는 것이다.

12) 승은(承恩)은 황은(皇恩)을 받는 것이다. *삭상(數上)은 누차 올라가는 것이다. *남훈전(南熏殿)은 궁전 이름으로 흥경궁(興慶宮) 안에 있었다.

13) "능연공신凌煙功臣"은 능연각(凌煙閣)의 공신들을 이르며, 당 태종(太宗) 이세민

(李世民)이 정관(貞觀) 17년(643년) 2월에 특별히 염립본(閻立本)에게 어명을 내려 능연각에 장손무기(長孫無忌)·두여회(杜如晦)·위정(魏征) 등 24명 개국 공신들의 초상을 그려 걸고 태종이 몸소 찬문(撰文)을 지었음. *능연각은 황궁안의 삼청전(三淸殿) 한 쪽에 있었다. *"소안색少顔色"은 색채가 적어져서 낡았다는 뜻이다. 여기서 '顔色'을 '얼굴색'으로 직역하면 뜻이 달라진다. 개원연간이면 적어도 이미 70년이 넘었을 것이니 정관년간에 그린 초상화의 색채가 낡아 암담해졌음이 당연하다.

14) "개생면開生面"은 모습이 새로워졌음을 의미하며 여기서도 '面'을 얼굴로 풀이하면 틀린다. 조패가 다시 그려 낡은 그림의 빛깔이 새로워졌음을 가리킨다.

15) 양상(良相)은 어질고 훌륭한 재상으로 능연각 공신들 초상화 중에 문관상(文官像)을 가리킨다. *진현관(進賢冠)은 검은 천으로 만든 문관(文官)의 오사모(烏紗帽)를 가리킨다.

16) 맹장(猛將)은 능연각 공신들 초상화 중에 무관상(武官像)을 가리킨다. *대우전(大羽箭)은 『유양잡조酉陽雜俎』에 따르면 무관들 허리에 찬 것은 깃이 네 개 달린 긴 화살로 추정된다.

17) 포공(褒公)은 포국공 단지현(褒國公 段志玄)을 가리킨다. *악공(鄂公)은 악국공 위지경덕(鄂國公 尉遲敬德)을 가리킨다. 두 사람은 능연각 공신 초상화 가운데서 각기 제 10위, 제7위에 놓였는데 모두 맹장으로 이름을 떨쳤다.

18) "모발동毛髮動"은 머리카락이 움직이는 것으로 격전 시 용맹한 모습을 형용하는 것이다.

19) 감전(酣戰)은 격전(激戰)이다. '颯爽'이 한편엔 '颯颯'으로 되어있고, '來'자가 한편엔 '猶'자로 되어있다.

20) 선제(先帝)는 현제(玄宗)을 가리키며, '先'은 죽은 황제에 대한 존칭이다. "천마天馬"에서 '天'자가 한편엔 '御'자로 되어있다. *옥화총(玉花驄)은 현종이 타던 어마(御馬)이며, 총(驄)은 푸른빛이 약간 비치는 흰 말을 가리킨다.

21) "화공여산畵工如山"은 화공이 많다는 뜻이다. *"모부동貌不同"은 그린 것이 모두 말 모양 같지 않은 것이고, '貌'자가 여기서는 동사로 쓰여 '그린다.'는 뜻을 나타낸다.

22) 적지(赤墀)는 붉은 색 섬돌, 즉 붉은 칠을 한 궁전 문 앞의 층계를 이른다.

23) 형립(迥立)은 머리를 치켜들고 우뚝 서 있는 모습이다. *여합(閶闔)은 본시 신화 중에 천문(天門)을 뜻하는데 여기서는 궁문을 가리킨다. *"생장풍生長風"은 말이 머리를 번쩍 쳐들고 선 모습이 마치 바람을 일으키면서 날 것 같은 인상이라는 뜻이다.

24) "불견소拂絹素"는 흰 비단 폭을 어루만지는 것이다.

25) 의장(意匠)은 그림을 그릴 때 예술적 창작의 교묘한 구상을 하는 것이다. *"참담경영慘淡經營"은 고심하여 공들여 그린다는 의미이다.

26) 사수(斯須)는 '이윽고'·'잠시'·'잠깐 동안' 이다. *구중(九重)은 구중궁궐, 즉 황궁을 가리킨다. 『초사楚辭』「구변九辯」에 "황궁의 문은 구중(아홉겹)이어라."는 시어가 있다. *진용(眞龍)은 진짜 용마로 여기서는 용마와 흡사한 그림속의 어마를 가리킨다.

27) 일세(一洗)는 씻은 듯 쓸어버렸다는 뜻인데 여기서는 '빛을 잃었다'로 풀이함이 마땅할 듯하다.

28) 옥화(玉花)는 '玉花驄' 즉 그림속의 어마를 가리킨다. *각재(卻在)는 있을 곳이 아닌 곳에 도리어 있다는 뜻인데, 이 두 글자 속에 조패의 기적적인 그림에 대한 칭찬의 뜻이 확연히 담겨져 있다.

29) 탑(榻)은 '어탑御榻'으로 임금이 앉는 자리이다. *"탑상정전흘상향榻上庭前屹相向"은 임금의 어탑 위에 있는 그림 속의 말과 궁전 뜰 앞의 진짜 어마 '옥화총'이 우뚝 선 채 서로 마주보고 있다는 뜻으로, 실은 그림 속의 어마를 찬탄하는 것이다.

30) 지존(至尊)은 임금을 가리킨다.

31) 어인(圉人)은 궁궐에서 말을 기르는 벼슬아치이다. *태복(太僕)은 황제의 말과 마차를 주관하는 벼슬 이름이다. *추창(惆愴)은 서글퍼 한다는 뜻인데 여기서는 언어로 찬미할 수 없어 감탄한다는 뜻으로 풀이된다.

32) 한간(韓幹)은 당시 유명한 화가로 역시 말을 뛰어나게 잘 그려 이름이 났으며, 처음에는 조패를 스승으로 모셨으나 후에 독특한 일파로 성장했다. *입실(入室)은 스승의 가르침을 받아 학문, 예술의 보다 높은 정도에 도달함을 일컫는 말로 『論語』「先進」에서 서술한 데 따르면 '入室'은 '升堂' 보다 더 높은 단계로 간주되고 있다.

33) "궁수상窮殊相"은 같지 않은 모습을 다한다는 뜻인데, 앞의 두 자 '畵馬'와 합치면 말들의 온갖 같지 않은 모습을 뛰어나게 다 잘 그린다로 풀이되며, *수(殊)는 같지 않다는 것이다. '相'자가 한편엔 '狀'자로 되어있다.

34) "간유화육불화골幹惟畵肉不畵骨"이라는 구절에서 두보는 말의 근골을 치중하여 그려야 한다고 강요하고 있다.

35) 화류(驊騮)는 '驊騮馬'로 주(周)나라 목왕(穆王)이 타던 여덟 필의 '천리마' 가운데의 하나로 전해지고 있는 말 이름으로 후세인들로부터 준마(駿馬)의 범칭으로 사용된다. *기조상(氣凋喪)은 슬기롭고 신기한 기색이 부족함을 이른다.

36) "장군화선將軍畵善"에서 '畵'자가 한편에 '盡'자로 되어있고, '善'자가 한편엔 '妙'자로 되어있다. *화선(畵善)은 그림이 정묘하고 아름답다는 뜻도 있는데 여기서는 그림 재주로 풀이됨. *"개유신蓋有神"은 모두 신비롭다, 혹은 모두 정신이 있다는 뜻인데 앞의 두 자와 합쳐 풀이하면 그림 재주가 뛰어난 것은 모두 그 신비로운 정신을 보여줌에 있다는 의미를 나타낸다.

37) "필봉가사必逢佳士"에서 '必'자가 한편엔 '偶'자로 되어있다. 가사(佳士)는 기골이 좋고 정신이 있어 보이는 선비를 가리킨다. *사진(寫眞)은 인물 초상화를 그린다

는 뜻이다. 이 시구는 조패가 말을 잘 그릴뿐만 아니라 인물초상화도 잘 그리는
데 준마처럼 기골이 좋은 사람을 만나야 마음이 내켜 그린다는 뜻을 보여준다.

38) "간과제干戈際"는 병란이 일어났을 때를 말하며, 여기서는 안록산(安祿山)과 그의
부하 사사명(史思明)이 일으킨 반란을 가리킨다. 제(際)는 때·무렵·즈음 등이다.

39) 누모(屢貌)는 누차 그린다는 뜻이다. *"심상행로인尋常行路人"은 일반 행인들을
가리킨다.

40) 도궁(途窮)은 영락(零落)하여 궁경(窮境)에 빠진 것을 이른다. *"반조속안백反遭
俗眼白"은 도리어 속세 사람들의 눈총을 받는다는 뜻이다.

41) 감람(坎壈)은 실의와 빈곤으로 피곤해서 녹초가 된 모양, 뜻을 얻지 못한 모양을
이른다.

畵馬贊[1)]

唐 杜 甫 撰

韓幹畵馬,	한간이 그린 말은
筆端有神.	붓끝에 정신이 있다.
驊騮[2)]老大,	화류는 우두머리이고
騕褭[3)]淸新.	요뇨는 청신하다.
魚目瘦腦,	고기 같은 눈에 여윈 머리의
龍文[4)]長身.	용문은 키가 크다.
雪垂白肉,	눈이 내린 듯 희고
風蹙蘭筋[5)].	바람에 난근이 움츠리네.
逸態蕭疏[6)],	빼어난 모습 쓸쓸하나
高驤縱姿[7)].	높이 뛰어오르니 호방하여
四蹄雷電[8)],	네 발굽 우뢰 같이 빨라
一日天地.	하루에 천지를 오갈 듯하구나.
御者閑敏[9)],	말 모는 자 고상하고 민첩하니
去何難易?	가기가 어렵겠는가?
愚夫乘騎,	어리석은 자 말을 타니
動必顚躓.	움직이면 비틀거리는구나!
瞻彼駿骨,	저 준골함을 보니
實惟龍媒[10)].	진실로 유독 준마이구나.
漢歌燕市[11)],	한나라 노래 연시는
已矣茫哉.	이미 없어졌네!

但見駑駘[12],	둔한 말들만 보니
紛然[13]往來.	어지러이 오가는 구나.
良工惆悵[14],	좋은 화공 개탄하여
落筆雄才.	붓을 대니 출중한 재능 드러나네.
『杜工部集』	『두공부집』에서 나온 글이다.

1) 『화마찬畵馬贊』은 당나라 두보가 말 그림에 관하여 찬술한 것이다.
2) 화류(驊騮)는 준마(駿馬)를 가리킨다.
3) 요뇨(騕裹)는 명마(名馬)의 이름이다.
4) 용문(龍文)은 준마(駿馬)이다.
5) 난근(蘭筋)은 말의 눈 위에 있는 근육의 명칭이다.
6) 소소(蕭疏)는 적막하고 쓸쓸한 것이다.
7) 종자(縱姿)는 '웅건호방雄建豪放'하여 멋대로 구는 것이다.
8) 뇌박(雷雹)은 번개가 치고 우박이 내리는 것으로 광대하고 신속하게 달리는 소리를 비유하는 것이다.
9) 한민(閑敏)은 한아(閑雅) 민첩(敏捷)한 것이다.
10) 용매(龍媒)는 준마(駿馬)를 이른다.
11) "한가연시漢歌燕市"의 연시(燕市)는 전국시대(戰國時代) 연(燕)나라의 수도(지금의 북경)를 이르며, '연시비가燕市悲歌'를 가리킨다. 『史記』「자객전刺客傳」에 "형가가 이미 연나라에 이르자 연나라의 개백정과 축을 잘 치는 고점이(高漸離)와 친하게 지냈다. 형가가 술을 좋아해서 날마다 개백정과 고점이와 함께 연시에서 술을 마셨는데, 술이 얼근히 취해서 가게 되면, 고점이는 축을 치고 형가는 화답하며 서로 즐거워하였다. 그러다가 얼마 후 서로 울면서 곁에 사람이 없는 것 같이 여겼다. 荊軻旣至燕 愛燕之狗屠及善擊筑者高漸離. 荊軻嗜酒, 日與狗屠及高漸離飮於燕市, 酒酣以往. 高漸離擊筑, 荊軻和而歌於市中, 相樂也, 已而相泣, 傍若無人者"라는 말이 있는데, 이후에 '연시비가'는 친구간의 우정과 석별의 심정을 나타내는 말로 사용되었다.
12) 노태(駑駘)는 보잘 것 없는 말인데, 미련한 인간이나 둔재를 비유한다.
13) 분연(紛然)은 어지러운 모양을 이른다.
14) 추창(惆悵)은 실망하여 개탄하며 슬퍼하는 모양이다.

畫竹歌[1)]

並引[2)]

唐 白居易 撰

協律郎蕭悅[3)]善畫竹, 舉時無倫, 蕭亦甚自秘重, 有終歲求其一竿一枝
而不得者. 知予天與好事, 忽寫一十五竿, 惠然見投. 予厚其意, 高其
藝, 無以答貺, 作歌以報之, 凡一百八十六字云.

植物之中竹難寫,	식물 중 대 그리기 어려우니
古今雖畫無似者.	예부터 지금까지 닮게 그린 자 없었다.
蕭郎下筆獨逼眞,	소열이 붓만 대면 대와 똑 같아
丹靑以來惟一人.	대 그린 이래로 유일한 사람이다.
人畫竹身肥擁腫,	남들은 대 줄기를 살찌고 울퉁불퉁하게 그렸으나
蕭畫莖瘦節節竦.	소열은 줄기가 여위고 마디마다 쫑긋하다.
人畫竹梢死羸垂,	남들은 대 가지 너무 늘어져 죽은 것 같이 그렸으나
蕭畫枝活葉葉動.	소열은 가지가 살아 잎마다 움직이듯 그렸구나.
不根而生從意生,	뿌리 그리지 않아도 생기가 나니
不筍而成由筆成.	죽순 그리지 않아도 완성된다.
野塘水邊碕岸側,	야외의 못 물가와 강가 언저리에
森森兩叢十五莖.	무성하게 두 떨기 열다섯 줄기이네!
嬋娟不失筠粉態,	예쁘고 아름다움이 대 모습 잃지 않아
蕭颯盡得風煙情.	쓸쓸한 모양이 풍광의 정취를 다 얻었구나!
擧頭忽看不似畫,	고개 들어 문득 보면 닮지 않게 그렸으나
低耳靜聽疑有聲.	귀 기울여 조용히 들으면 소리 들리는 듯하구나.

西叢七莖勁而健,　　　　　서쪽 일곱 줄기 굳세고 강건하니

省向天竺寺前石上見.　　　천축사를 살펴보면 앞의 돌 가에 보인다.

東叢八莖疏且寒,　　　　　동쪽 떨기 진 여덟 줄기 성글고 차니

憶曾湘妃廟⁴⁾裏雨中看.　　상비묘에서 우중에 본 것을 회상하게 된다.

幽姿遠思少人別,　　　　　그윽한 자태 원대한 생각 남들과 조금 다르니

與君相顧空長歎.　　　　　그대와 서로 돌아보면 공연히 긴 탄식만 하게 되구나.

蕭郎 蕭郎老可惜,　　　　소랑 소열이여! 늙어감이 애석하구나!

手顫⁵⁾眼昏頭雪白.　　　　손 떨리고 눈 침침하며 머리 백발이구려!

自言便是絶筆時,　　　　　스스로 절필할 때라고 말하니,

從今此竹尤難得.　　　　　지금부터 이런 대 그림 얻기 더욱 어렵구나.

『長慶集』　　　　　　　　『장경집』에서 나온 것이다.

1) 『화죽가畵竹歌』는 약 810년 전후에 당나라 백거이(白居易)가 소열(蕭悅)이 자신에게 그려준 대나무 그림을 보고 추앙하여 시를 지은 것이다.

2) 병인(並引)은 인(引; 序)을 함께 쓴다는 것이다.

3) 소열(蕭悅)은 당나라 사람으로 출신지는 미상이다. 묵죽(墨竹)을 아취 있게 잘 그렸는데, 현종(玄宗)의 화법을 따랐다. 일찍이 백낙천(白樂天)에게 15간(十五竿)을 그려 주었던 바, 백낙천은 그를 추앙하는 시를 지어 보답했다. 현종(玄宗)은 당(唐)의 제6대 임금인 융기(隆基)를 가리킨다. 초기에는 선정을 베풀어 개원(開元)의 치(治)라 불리었으나 후에 간신 이임보(李林甫)를 쓰고 양귀비(楊貴妃)에 혹하여 안록산(安祿山)의 난(亂)을 초래하였다. 촉(蜀)에 도망하였다가, 난(亂) 후에 돌아와 78세에 죽었다.

4) 상비묘(湘妃廟)는 순(舜)임금의 비(妃)인 아황(娥皇) 여영(女英)의 묘이다.

5) "수전안혼手顫眼昏"에서 '顫'자가 한 편엔 '戰'자로 되어있다.

畵龍輯議[1)]

宋 董羽 撰

畵龍者得神氣[2)]之道也. 神猶母也, 氣猶子也, 以神召氣, 以母召子, 孰敢不致? 所以上飛於天, 晦隔層雲, 下潛於淵, 深入無底, 人不可得而見也. 古今圖畵者, 固難推其形貌, 其狀乃分三停九似而已. 自首至項, 自項至腹, 自腹至尾, 三停也; 九似者: 頭似牛, 嘴似驢, 眼似蝦, 角似鹿, 耳似象, 鱗似魚, 鬚似人, 復似蛇, 足似鳳, 是名爲九似也. 雌雄有別: 雄者角浪凹峭, 目深鼻豁, 鬚尖鱗密, 上壯下殺, 朱火突突; 雌者角靡浪平, 目肆鼻直, 鬐圓鱗薄, 尾壯於腹. 龍開口者易爲巧, 合口者難爲功. 但要揮豪落墨, 隨筆而生, 筋骨精神, 佇出爲佳. 貴乎血目[3)]生威, 朱鬚激發[4), 鱗介藏煙, 鬃鬣[5)]肘毛, 爪牙噀伏. 其雨露踊躍騰空, 點其目而飛去, 若張僧繇 葉公則其人也.

1) 『화룡집의畵龍輯議』는 약 960년 전후에 송나라 동우(董羽)가 용을 그리는 것에 관하여 모아서 논의한 것이다.
2) 신기(神氣)는 신령한 기운, 순수한 원기, 정신과 기운, 지각과 의식, 표정, 태도, 기색, 풍격과 운치, 풍채가 환하게 빛나는 것 등을 이른다.
3) 혈목(血目)은 강렬한 눈으로 충혈된 눈빛을 이른다.
4) 격발(激發)은 기쁨이나 분노 따위의 감정이 격렬히 일어나는 것을 이른다.
5) 종렵(鬃鬣)은 말갈기 인데, 여기선 용의 갈기 머리를 이른다.

夢溪筆談論徐黃二體[1]

宋 沈 括 撰

國初江南布衣[2]徐熙, 僞[3]蜀翰林待詔黃筌, 皆善畫著名, 尤長於畫花竹. 蜀平, 黃筌幷二子 精刊本作□[4] 居寶 居實, 精刊本作□□□□[5] 弟惟亮皆隸翰林圖畫院, 擅名一時. 其後江南平, 徐熙至京師, 送圖畫院品其畫格. 諸黃畫花, 妙在賦色, 用筆極新細, 殆不見墨迹, 但以輕色染成謂之寫生. 徐熙以墨筆畫之, 殊草草, 略施丹粉而已, 神氣迥出, 別有生動之意. 筌惡其軋己[6], 言 精刊本誤作有[7] 其畫麤惡不入格罷之. 熙之子, 乃效諸黃之格, 更不用墨筆, 直以彩色圖之, 謂之沒骨圖, 工與諸黃不相下, 筌遂 精刊本作等[8] 不復能瑕疵, 遂得齒 精刊本此處有畫字[9] 院品, 然 精刊本無此字[10] 其氣韻皆不及熙遠甚.

1) 『몽계필담논서황이체夢溪筆談論徐黃二體』는 약 1070년 전후에 송나라 심괄(沈括)이 서희(徐熙)와 황전(黃筌)의 두 가지 화체(畫體)에 관하여 논한 것이다.
 *『몽계필담』은 송나라 심괄이 지은 책으로, 원집 26권, 보집 2권, 속집 1권, 총 29권인데, 고사(故事) · 변증(辨證) · 악율(樂律) · 상수(象數) · 인사(人事) · 관정(官政) 등의 17문으로 엮은 백과사전이다.
2) 포의(布衣)는 평민의 신분을 이른다.
3) 위촉(僞蜀)의 '僞'는 '위조僞朝'를 이른다.
4) "황전병이자黃筌幷二子"에서 '二子'가 『精刊本』에는 '□'로 되어 있다.
5) "거보거실居寶居實"에서 '居實'이 『精刊本』에는 '□□□□'로 되어 있다.
6) 알기(軋己)는 자신을 밀어 제치는 '알력軋櫟'을 뜻한다.
7) "언기화추악言其畫麤惡"에서 '言'자가 『精刊本』에는 '有'자로 잘못 되어 있다.
8) "전수불능하자筌遂不復能瑕疵"에서 '遂'자가 『精刊本』에는 '等'자로 되어 있다.
9) "득치得齒" 아래에 『精刊本』에는 '畫'자가 있다.
10) "연기기운然其氣韻"에서 '然'자가 『精刊本』에는 없다.

夢溪筆談論牡丹叢[1]

宋 沈 括 撰

藏書畫者, 多取空名[2], 偶傳爲鍾 王 顧 陸[3]之筆, 見者爭售, 此所謂耳鑒[4]. 又有觀畫而以手摸之, 相傳以爲色不隱指者爲佳畫, 此又在耳鑒之下, 謂之揣骨聽聲[5]. 歐陽公嘗得一古畫<牡丹叢>, 其下有一貓, 未知其精粗. 丞相正肅 吳公與歐公姻家, 一見曰: "此正午牡丹也. 何以明之? 其花披哆而色燥, 此日中時花也. 貓眼黑睛如線, 此正午貓眼也. 有帶露花, 則房斂而色澤. 貓眼早暮則睛圓, 日漸中狹長, 正午則如一線耳." 此亦善求古人筆意也.

1) 『몽계필담론모란총夢溪筆談論牡丹叢』은 약 1070년 전후에 송나라 심괄(沈括)이 모란 떨기를 그린 것에 관하여 논한 것이다.
2) 공명(空名)은 실제에 맞지 않는 명성(名聲)이다.
3) "종왕고육鍾王顧陸"은 종요(鍾繇)·왕희지(王羲之)·고개지(顧愷之)·육탐미(陸探微)를 이른다.
4) 이감(耳鑒)은 귀로 사물을 보는 것으로 감상하는 것이 진실 되지 못하고 정확하지 못한 것을 비유하는 말이다.
5) "췌골청성揣骨聽聲"은 원래 옛날 관상법의 일종으로, 얼굴을 보지 않고 그의 골격과 말소리만 듣고서 귀천을 판별하는 것으로, 후에 억지로 끌어들여 평판하는 것을 가리킨다.

夢溪筆談論畫獸毛[1]

宋 沈 括 撰

畫牛虎皆畫毛, 惟馬不畫毛, 予嘗以問畫工, 工言: "馬毛細不可畫." "予難之曰: "鼠毛更細, 何故却畫? "工不能對. 大凡畫馬, 其大不過盈尺, 此乃以大爲小, 所以毛細而不可畫. 鼠乃如其大, 自當畫毛. 然牛虎亦是以大爲小, 理亦不應見毛, 但牛虎深毛, 馬淺毛, 理須有別. 故名輩爲小牛小虎, 雖畫毛, 但略拂拭[2]而已, 若務詳密, 翻成冗長[3]. 約略拂拭, 自有神觀[4], 迥然生動, 難可與俗人[5]論也. 若畫馬如牛虎之大者, 理當畫毛. 蓋見小馬無毛遂亦不灒, 一作法. 按灒係瀺字之譌. 音孱, 洗馬也. 此處或係瀺字之誤, 但以語意觀之, 當用畫字方順. [6] 此庸人襲迹[7], 不可與論理也.

1) 『몽계필담론화수모夢溪筆談論畫獸毛』는 약 1070년 전후에 송나라 심괄(沈括)이 영모화에 관하여 논한 것이다.

2) 불식(拂拭)은 털고 닦다, 어떠한 경향 따위를 없앤다는 뜻인데, 총애하다, 특별이 우대한다는 뜻도 있지만, 여기서는 그림을 그리는 것으로 생략하고 표현하는 것을 의미한다.

3) 용장(冗長)은 '장구長久'·'만장漫長'으로 시간 길 따위가 멀다, 길다, 지루하다는 뜻이 있다.

4) 신관(神觀)은 정신과 용태를 이른다.

5) 속인(俗人)은 세속의 사람이다.

6) "遂亦不灒"에서 '灒'자가 한 편엔 '法'자로 되어 있다. 내유검화劍華가 살펴보니, '灒'자는 '법(灋)'자가 바뀐 것이다. 발음은 '산孱'이고, 말을 씻는 것이다. 이곳도 어쩌면 '瀺'자의 잘못이지만, 문장의 뜻으로만 보면, 마땅히 '화畫'자를 써야 겨우 순조롭다.

7) 용인(庸人)은 평범한 사람이다. *습적(襲跡)은 변화시킬 줄 모르고 그대로 모방만 하는 것이다.

圖畫見聞志論黃徐體異[1)]

宋 郭若虛 撰

諺云: "黃家富貴, 徐熙野逸." 不惟各言其志, 蓋亦耳目所習, 得之於
手而應 瞿本此處有之字.[2)] 於心也.[3)] 何以明其然? 黃筌與其子居寀, 始並
事蜀爲待詔, 筌後累遷如京副使. 既歸朝, 筌領眞命[4)]爲宮贊[5)]. 或曰: 筌
到闕[6)]未久物故,[7)] 今之遺蹟, 多見在蜀中日作, 故往往有廣政年號, 宮贊之命, 亦恐傳之誤也.
居寀復以待詔錄[8)]之, 皆給事禁中[9)]. 多寫禁籞[10)]所有珍禽瑞鳥, 奇花怪
石. 今傳世桃花鷹鶻[11)], 純白雉兔[12)], 金盆鵓鴿[13)], 孔雀龜鶴之類是也.
又翎毛骨氣[14)]尙豐滿而天水分色. 徐熙江南處士. 志節高邁, 放達不
羈[15)]. 多狀江湖所有汀花[16)]野竹, 水鳥淵魚. 今傳世鳧雁鷺鷥[17)], 蒲藻
蝦魚, 叢豔折枝, 園蔬藥苗之類是也. 又翎毛形骨貴輕秀[18)]而天水通
色[19)]. 言多狀者緣人之稱, 聊分兩家作用, 亦在臨時命意. 大抵江南之藝, 骨氣多不及蜀人而
瀟洒過之也. 二者春蘭秋菊, 各擅重名. 下筆成珍, 揮毫可範. 復有居寀
兄居寶, 徐熙之孫曰崇嗣曰崇矩, 蜀有刁處士 名光胤. 劉贊 滕昌祐 夏
侯廷祐 李懷袞; 江南有唐希雅, 希雅之孫曰中祚曰宿及解處中輩; 都
下有李符 李吉之儔, 及後來名手間出, 跂望徐生與二黃, 絲山水之有
三家. 黃筌之師刁處士, 絲關仝之師荊浩. 瞿本作猶山水之有正經也.

1) 『도화견문지논황서체이圖畫見聞志論黃徐體異』는 『도화견문지』에서 황전과 서희
의 화체의 차이점을 논한 것이다.
2) "득지어수이응得之於手而應"에서 '應'자 뒤에 『구본』에는 '之'자가 있다.
3) "득지어수이응어심야得之於手而應於心也"는 '득수응심得手應手'으로 마음먹은
대로 손쉽게 된다는 '득심응수得心應手'와 같은 뜻으로 매우 익숙해서 자유자재
로 표현하는 것을 이른다.
4) 진명(眞命)은 천자(天子)의 명령이다.

5) 궁찬(宮贊)은 궁정에서 보좌하는 직책이다.

6) 관(關)은 궁정(宮廷)으로 '경성京城'을 가리킨다.

7) 물고(物故)는 사망(死亡)한 것이다.

8) 록(錄)은 임명되는 것이다.

9) 급사(給事)는 공직(供職; 직무를 담당)이다. *금중(禁中)은 제왕이 거주하는 궁정(宮廷)을 이른다.

10) 금어(禁籞)는 금원(禁苑)으로 궁궐을 이르는 말이다.

11) 응골(鷹鶻)은 매, 송골매다.

12) 치토(雉兔)는 들꿩과 토끼이다.

13) 금분(金盆)은 동으로 만든 항아리이다. 발합(鵓鴿)은 비둘기를 이른다.

14) 골기(骨氣)는 기개(氣槪), 또는 지기(志氣), 기세(氣勢), 기운(氣韻), 신분(身分)을 이르는 말이다.

15) "방달불기放達不羈"는 세속에 구애받지 않는 것이다.

16) 정화(汀花)는 물가에 피는 꽃 이다.

17) 부안(鳧雁)은 물고기와 기러기이다. *노사(鷺鷥)는 백로와 해오라기를 이른다.

18) 형골(形骨)은 형상(形象)이다. *경수(輕秀)는 경쾌하게 빼어난 것이다.

19) 통색(通色)은 같은 색이다.

圖畵見聞誌論鬪牛畵[1]

宋 郭若虛 撰

馬正惠[2]嘗得<鬪水牛>一軸, 云厲歸眞[3]畵, 甚愛之. 一日展曝於書室
雙扉之外, 有輸租[4]莊賓[5]適立於砌下, 凝玩[6]久之, 旣而竊哂[7]. 公於靑
瑣[8]間見之. 呼問曰: "吾藏畵, 農夫安得觀而笑之? 有說則可, 無說則
罪之." 莊賓曰: "某非知畵者, 但識眞牛, 其鬪也, 尾夾於髀間, 雖壯
夫膂力[9]不可少開. 此畵牛尾擧起[10], 所以笑其失眞." 愚謂雖畵者能之妙, 不
及農夫見之專也, 擅藝者所宜博究. 『圖畵見聞誌』

1) 『도화견문지논투우화圖畵見聞誌論鬪牛畵』는 1074년에 송나라 곽약허(郭若虛)가
 소가 싸우는 그림을 논한 것이다.
2) 마정혜(馬正惠)는 이름이 지절(知節)이고, 자가 자원(子元)이며, 진종(眞宗; 887
 ~1022) 때에 선휘남원사(宣徽南院使)에 여러 차례 임명되었고 죽은 뒤 시호(諡
 號)가 정혜(正惠)이다.
3) 여귀진(厲歸眞)은 송나라의 도사(道士)로 금계(錦溪) 사람이며, 소와 호랑이를 잘
 그렸다.
4) 수조(輸租)는 세금을 내는 것이다.
5) 장빈(莊賓)은 '소작인小作人'을 이른다.
6) 응완(凝玩)은 응시하거나 주시하는 것이다.
7) 기이(旣而)는 '그 뒤', '잠시 후'라는 부사이다. *절신(竊哂)은 비웃는 것이다.
8) 청쇄(靑瑣)는 호화롭고 부귀한 가옥의 창문인데 여기선 마정혜 집의 창을 가리킨다.
9) 여력(膂力)은 '완력腕力'이다.
10) 거기(擧起)는 들어 올린 것이다.

東坡書戴嵩畫牛[1]

宋 蘇 軾 撰

蜀中有杜處士好書畫, 所寶以百數, 有戴嵩牛一軸, 尤所愛, 錦囊玉軸[2], 常以自隨. 一日曝書畫, 有一牧童見之, 拊掌大笑曰: "此畫鬪牛也, 牛鬪力在角, 尾搐入兩股間, 今乃掉尾而鬪, 謬矣." 處士笑而然之. 古語有云: "耕當問奴, 織當問婢." 不可改也. 『東坡題跋』

1) 『동파서대숭화우東坡書戴嵩畫牛』는 약 1078년 전후에 송나라 소식(蘇軾)이 대숭(戴嵩)의 소 그림에 관하여 쓴 것이다.
2) 옥축(玉軸)은 권축(卷軸)의 미칭으로, 진귀하고 아름다운 서화를 이른다.

東坡書黃筌畫雀[1]

宋 蘇 軾 撰

黃筌畫飛鳥, 頸足皆展. 或曰: "飛鳥縮頸則展足, 縮足則展頸, 無兩展者." 驗之信然, 乃知觀物不審者, 雖畫師且不能, 況其大者乎? 君子是以務學而好問也.[2] 『東坡題跋』

1) 『동파서황전화작東坡書黃筌畫雀』은 약 1078년 전후에 송나라 소식(蘇軾)이 황전(黃筌)이 그린 참새그림에 관하여 쓴 것이다.
2) "군자시이무학이호문야君子是以務學而好問也"는 군자라면 세상에 대처할 수 있게 모든 것을 알고 있어야만 한다는 교훈이다. 여기에서 예술적인 문제는 단지 이 요결을 잘 그리는데 이바지 한 것이지만, 소식의 입장은 자연과 친숙해야 한다는 견해를 밝힌 것이다.

文與可畫篔簹谷偃竹記[1)]

宋 蘇 軾 撰

竹之始生, 一寸之萌耳, 而節葉具焉. 自蜩腹蛇蚹[2)], 以至於劍拔十尋[3)]
者, 生而有之也. 今畫者乃節節而爲之, 葉葉而累之, 豈復有竹乎? 故
畫竹必先得成竹於胸中, 執筆熟視, 乃見其所欲畫者, 急起從之, 振
筆[4)]直遂, 以追其所見, 如兎起鶻落[5)], 少縱則逝矣. 與可之教予如此,
予不能然也, 而心識其所以然. 夫既心識其所以然而不能然者, 內外
不一, 心手不相應, 不學之過也. 故凡有見於中, 而操之不熟者. 平居
自視了然, 而臨事忽焉喪之, 豈獨竹乎? 子由爲<墨竹賦[6)]>以遺與可,
客 曰: "蓋予聞之 庖丁解牛[7)]者也, 而養生者[8)]取之; 輪扁斲輪[9)]者也,
而讀書者[10)]與之. 萬物一理也, 其所從爲之者理爾. 況 今夫夫子[11)]之
託於斯竹也, 而予以爲有道者則非耶?" 與可曰: "唯唯." 子由未嘗畫
也, 故得其意而已. 若予者, 豈獨得其意, 並得其法? 與可畫竹, 初不
自貴重. 四方之人, 持縑素而請者, 足相蹋[12)]於其門. 與可厭之, 投諸
地而罵曰: "吾將以爲韤[13)]." 士大夫傳之以爲口實. 及與可自洋州[14)]還,
而余爲徐州[15)]. 與可以書遺余曰: "近語士大夫, 吾墨竹一派, 近在彭
城[16)], 可往求之, 韤材當萃於子矣." 書尾複寫一詩, 其略曰: "擬將一
段鵝谿絹[17)], 掃取寒梢[18)]萬尺長." 予謂與可竹長萬尺, 當用絹二百五
十匹. 知公倦於筆硯, 願得此絹而已. 與可無以答, 則曰: "吾言妄矣,
世豈有萬尺竹哉?" 余因而實之, 答其詩曰: "世間亦有千尋竹, 月落
空庭影許長." 與可笑曰: "蘇子辯則辯矣, 然二百五十匹, 吾將買田而
歸老焉." 因以所畫<篔簹谷偃竹>遺予曰: "此竹數尺耳, 而有萬尺之

勢." 篔簹谷在洋州, 與可嘗令予作<洋州三十詠>, <篔簹谷>其
一也. 予詩云: "漢川[19]脩竹賤如蓬, 斤斧何曾赦籜龍[20]? 料得淸貧饞
太守[21], 渭濱[22]千畝在胸中." 與可是日與其妻遊谷中, 燒筍晚食, 發函[23]
得詩, 失笑噴飯滿案. 元豐二年正月二十日, 與可沒於陳州[24]. 是歲七
月七日, 予在湖州[25]曝書畵, 見此竹廢卷而哭失聲. 昔曹孟德[26]<祭橋
公文[27]>, 有車過腹痛[28]之語, 而予亦載與可疇昔戲笑[29]之言者, 以見
與可於予親厚無間如此也. 『東坡全集』

1) 『문여가화 운당곡언죽기文與可畵篔簹谷偃竹記』는 약 1078년 전후에 송나라 소
 식(蘇軾)이 문동(文同)이 그린 '운당 골짜기에 드리운 대나무' 그림에 대하여 기
 록한 것이다.
2) 조복(蜩腹)은 매미의 배를 이른다. 매미는 이슬만 마시고 먹지 않아서 배 안이 깨
 끗이 비었기 때문에 고결한 대나무 줄기를 비유하는 것이고, 사부(蛇蚹)는 뱀이
 껍질을 벗는 것이다. 부(蚹)는 뱀의 아래쪽의 누런 비늘인데, 대나무껍질이 벗어
 지는 것을 비유한다.
3) "검발십심劍拔十尋"은 칼을 빼듯이 대나무가 강하게 빼어나온 것을 형용한 말이
 다. *심(尋)은 길이의 단위로, 8尺이 1尋이니, 10尋은 80尺이다.
4) 진필(振筆)은 붓을 휘둘러서 휘호하는 것이다.
5) "토기골락兎起鶻落"은 토끼가 나오자 매가 낚아채는 것으로, 아주 민첩한 동작,
 또는 서화나 문장의 솜씨가 신속함을 비유한다.
6) 자유(子由)는 소식(蘇軾)의 동생 '소철蘇轍'을 이른다. *자유가 지은 〈묵죽부墨竹
 賦〉는 문동과 방문객인 소철과의 대화 내용을 쓴 것인데, 그는 날씨와 계절에 따
 라 변화하는 대의 여러 측면들을 나열하였는데 여기에선 많이 생략되어 있다.
 *원문과 역문 가운데 작은 글자위에 '·'을 찍은 곳은 유검화의 『고대화론유편』
 에 생략된 것을 일부 보충한 것이다.
7) "포정해우庖丁解牛"는 『莊子』「養生主」에 있는 말로, 소를 잡는 기술이 고도로 숙
 달된 것을 표현하는 것으로, 후에 신묘한 기예의 전형이 되었다.
8) 양생자(養生子)는 문혜군(文惠君)을 가리킨다. 『莊子』「養生主」에 "文惠君曰: '善
 哉! 吾聞庖丁之言, 得養生焉.'"이라는 구절이 있으며, '양생養生'은 몸과 마음을
 양생하여 장수하는 것이다.
9) "윤편착륜輪扁斲輪"은 『莊子』「天道」에 보이며, 수레를 만드는 사람이 나무를 깎
 아서 수레바퀴를 만드는 정확한 기술과 풍부한 경험을 표현하는 것으로, 후에 경
 험이 풍부한 것을 가리킨다.

10) "독서자讀書者"는 '제환공齊桓公'을 가리키는데, 『莊子』「天道」에 "재환공이 집 아래에서 책을 읽고, 윤편이 수레바퀴를 깎고 있을 때에 윤편이 말하길 제가 바퀴를 깎는 기술과 경험을 남들에게 방법을 전할 수 없으니, 왕께서 읽으시는 것도 옛사람들의 찌꺼기일 뿐입니다."라고 한 고사를 인용한 것이다.

11) 부자(夫子)는 남자에 대한 존칭어인데, 여기서는 문여가(文與可; 文同)를 가리킨다.

12) 상섭(相躡)은 발을 들여 놓는 것이다.

13) 말(韤)은 '말襪'과 같으며 버선 말이다.

14) 상주(洋州)는 서위(西魏) 때 섬서성(陝西省) 상현(洋縣)에 두었던 주(州) 이름이다.

15) 서주(徐州)는 구주(九州)의 하나로 강소성(江蘇省), 산동성(山東省), 안휘성(安徽省) 일대이다.

16) 팽성(彭城)은 강소성(江蘇省) 동산현(銅山縣) 지역을 이른다.

17) 아계견(鵝谿絹)은 사천성(四川省) 염정현(鹽亭縣) 아계(鵝溪)에서 생산되는 고운 비단으로, 당나라 때엔 공물(貢物)이었고, 송나라 때 서화가들이 매우 중하게 여긴 비단이다.

18) 한초(寒梢)는 찬 겨울에도 시들지 않는 대나무 가지를 가리킨다.

19) 한천(漢川)은 호북성(湖北省) 한천현(漢川縣) 북쪽에 있는 소재지이다.

20) 근부(斤斧)는 도끼이다. *"사탁용赦籜龍"의 '사赦'는 버리는 것이고, 탁용(籜龍)은 죽순의 별명이다.

21) 요득(料得)은 헤아려 앎, 예측함, 짐작하는 것이다. *태수(太守)는 문동(文同)을 가리키는데, 문동이 양주태수를 지냈기 때문이다.

22) 위빈(渭濱)은 위수(渭水)라는 곳의 물가를 이른다.

23) 발함(發函)은 편지를 개봉하는 것이다.

24) 진주(陳州)는 하남성(河南省) 침구현(沈丘縣) 남쪽에 있는 소재지이다.

25) 호주(湖州)는 절강성(浙江省) 호주시(湖州市)에 있는 소재지이다.

26) 맹덕(孟德)은 삼국시대 위(魏)나라 조조(曹操)의 자이다.

27) 〈제교공문祭橋公文〉은 교공(橋公)의 제문을 이른다. *교공(橋公)은 후한(後漢) 때 양국(梁國) 수양(睢陽) 사람인 교현(橋玄)인데, 자가 공조(公祖)이고, 인(仁)의 7세손으로 청렴한 벼슬살이로 칭송을 받았다. *제문(祭文)은 제사 또는 제전(祭奠) 때 애도나 기원을 나타내는 문체 이름이다.

28) "거과복통車過腹痛"은 죽은 친구를 추모하는 것이다. 후한(後漢)의 교현(橋玄)이 조조(曹操)가 장차 크게 성공할 인물임을 알고 자신이 죽은 뒤 무덤 앞을 모른 채 지나간다면, 수레가 삼보를 가지 못하여 복통이 일어나더라도 원망하지 말라'車過三步, 腹痛勿怪'고한 고사에서 유래하였다.

29) 주석(疇昔)은 이전, 옛날이다. *희소(戲笑)는 장난하며 웃는 것이다.

後山論畫馬虎[1]

韓幹畫走馬, 絹壞損其足. 李公麟謂: "雖失其足, 走自若也."

宣城 包鼎每畫虎, 埽漑一室, 屏人聲, 塞門塗牖, 穴屋取明. 一飲斗酒, 脫衣據地, 臥起行顧, 自視眞虎也. 復飲斗酒, 取筆一揮, 意盡而去, 不待成也. 『後山談叢』

1) 『후산논화마호後山論畫馬虎』는 약 1100년 전후에 송나라 진사도(陳師道)가 말과 호랑이 그림에 관하여 논한 것이다. *후산(後山)은 진사도의 호이다.

鶴林玉露論畵馬畵草蟲¹⁾

宋 羅大經 撰

唐明皇令韓幹觀御府所藏畵馬. 幹曰: "不必觀也. 階下廐馬萬匹皆臣
之師." 李伯時工畵馬, 曹輔²⁾爲太僕卿³⁾, 太僕廨舍, 御 書畵譜本作御, 涵
芬樓本作國.⁴⁾ 馬皆在焉. 伯時每過之, 必終日縱觀, 至不暇與客語. 大槪
畵馬者, 必先有全馬在胸中. 若能積精儲神, 賞其神駿, 久久則胸中
有全馬矣. 信意落筆, 自然 諸本無, 據涵芬樓本補.⁵⁾ 超妙, 所謂用意不分乃
凝於神者也. 山谷詩云: "李侯畵骨亦畵肉, 下筆生馬如破竹⁶⁾." 生字
下得最妙, 蓋胸中有全馬, 故由筆端而生, 初非想像模畵也. 此下有東坡
文與可竹記一段, 書畵譜刪去. 曾雲巢 無疑⁷⁾工畵草蟲, 年邁愈精. 余嘗問其
有所傳乎? 無疑笑曰: "是豈有法可傳哉? 某自少時取草蟲籠而觀之,
窮晝夜不厭. 又恐其神之不完也, 復就草地之間觀之, 於是始得其天.
方其落筆之際, 不知我之爲草蟲耶? 草蟲之爲我耶? 此與造化生物之
機緘⁸⁾, 蓋無以異, 豈有可傳之法哉?"

1) 『학림옥로논화마화초충鶴林玉露論畵馬畵草蟲』은 송나라 나대경(羅大經)이 『학
림옥로鶴林玉露』에서 말 그림과 초충 그림에 관하여 논한 것이다. *『학림옥로』
는 나대경이 지은 수필집, 18권, 천(天)·지(地)·인(仁)의 3집으로 나누어 문인
과 학자의 시문에 대한 논평 및 일화, 견문 따위를 수록하였는데, 대체로 의론은
상세하나 고증은 소략하다고 평가된다.
2) 조보(曹輔)는 송나라 사현(沙縣) 사람, 자는 재덕(載德), 호는 정상선생(靜常先
生), 원부(元符) 연간의 진사(進士), 휘종(徽宗)의 미행(微行)을 극간하여 침주(郴
州)의 백성에 편입되기도 하였다.
3) 태복경(太僕卿)은 주관(周官)의 하관(夏官) 소속으로, 왕명의 출납과 제왕의 의
복, 궁중의 여마(輿馬) 및 목축(牧畜)의 일을 맡아보던 벼슬로 진한(秦漢) 이후 청
대(淸代)까지 존속되었다.

4) "어마개재언御馬皆在焉"에서 '御'자가 『書畵譜』본에는 '御'자이고, 『涵芬樓』본에는 '國'자로 되어 있다.

5) "자연초묘自然超妙"에서 '然'자가 여러 본에는 없는데, 『據涵芬樓』본에 근거하여서 보충하였다.

6) 파죽(破竹)은 도끼로 깬 대나무로, 급하게 깨져서 없어진 형세를 비유한다. "파죽지세破竹之勢"는 세력이 강대하여 저지할 수 없는 형세를 비유하는 말이다.

7) 운소(雲巢)는 증삼이(曾三異)의 호이고, 무의(無疑)는 그의 자이다. *증삼이(曾三異)는 송나라 삼빙(三聘)의 아우이고, 벼슬은 승사랑(承事郞), 주희(朱熹)에게 경학에 대하여 자주 질문하였고, 화주 운대관(華州雲臺觀)을 맡았으며, 소해(小楷)를 잘 썼다. 서실 이름은 앙고당(仰高堂)이다.

8) 기함(機緘)은 사물을 움직이게 추진하여 발생 변화 시키는 역량으로 은장(隱藏), 정지(靜止), 관건(關鍵)과 같다.

畵史論畵竹[1)]

宋 米 芾 撰

蘇軾 子瞻作墨竹從地一直起至頂. 余問何不逐節分? 曰:"竹生時何 嘗逐節生?"運思淸拔, 出於文同 與可, 自謂與文拈一瓣香[2)]. 以墨深 爲面, 淡爲背, 自與可始也. 作成林竹甚精. 子瞻作枯木枝幹, 虯屈無 端, 石皴硬亦怪怪奇奇無端, 如其胸中盤鬱也.

1) 『화사논화죽畵史論畵竹』은 약 1105년 전후에 송나라 미불(米芾)이 『畵史』에서 대나무 그림에 관하여 논한 것이다.

2) "염일판향拈一瓣香"은 한줌의 향을 집어 피우는 것으로, 남을 공경하거나 학문을 계승하는 것을 가리킨다.

廣川畫跋書戴嵩畫牛[1]

宋 董逌 撰

戴嵩畫牛得其性相盡處. 『畫錄』至謂牛與牧童貼 貼一作點, 後同[2] 睛, 圓明對照, 見形容著目中. 至飲流赴水則浮景見牛脣鼻相連. 余見嵩畫至多, 求其如『畫錄』所說, 無有也. 且牛與童子之形, 其大小可知矣. 眸子貼墨其大僅如脫穀, 彼安能更復作人牛形邪? 嵩畫牛不過妙於形似, 非有它異. 至於鼻上故作潤澤, 它畫 一作異 者忌 一作思[3] 之不得其術, 相趨 一作趍 之竟 一作意[4] 不能效, 然又不可, 便按此爲嵩絶藝. 嵩非工人, 本士子, 任爲浙西推官, 韓滉從之受其法.

1) 『광천화발서대숭화우廣川畫跋書戴嵩畫牛』는 약 1120년 전후에 송나라 동유(董逌)가 『광천화발』에서 대숭(戴嵩)이 그린 소 그림에 관하여 논한 것이다. *『광천화발』은 동유가 옛 그림을 고증한 6권의 책이다.

2) "목동첩정牧童貼睛"에서 '貼'자가 어떤 곳에는 '點'자로 되었으며, 뒤에도 마찬가지다.

3) "타화자기它畫者忌"에서 '畫'자가 어떤 곳에는 '異'자로 되었고, '忌'자가 '思'자로 되어 있다.

4) "상추지경相趨之竟"에서 '趨'자가 어떤 곳에는 '趍'자로 되었고 '境'자가 '意'자로 되어 있다.

廣川畫跋論花鳥畫[1)]

宋 董 逌 撰

書李元本華木圖[2)]

<u>樂天</u>[3)]言畫無常工, 一作主[4)] 以似爲工, 畫之貴似, 豈其形似之貴邪? 要
不期於所以似者貴也. 今畫師<u>卷墨設色</u>[5)], 摹取形類, 見其似者, 踉蹡[6)]
其處而喜矣. 則色以紅白靑紫, 華房蕚莖蘂, 葉以 一作似[7)] 尖圓斜直,
雖尋常者猶不失. 曰此爲日精, 此爲木芍藥, 至於百華異英, 皆按形
得之, 豈徒曰似之爲貴. 則知無心於畫者, 求於造化[8)]之先, 凡賦形出
象, 發於生意, 得之自然, 待其見於胸中者, 若華若葉, 分佈而出矣.
然後發之於外, 假之手而奇色焉, 未嘗求其似者而託意[9)]也. <u>元本</u>學畫
於<u>徐熙</u>而微覺用意求似者, 旣遁天機, 不若<u>熙</u>之進乎技[10)].

1) 『광천화발론화조화廣川畫跋論花鳥畫』는 약 1120년 전후에 송나라 동유가 꽃과
 새 그림에 관하여 논한 것이다.
2) 「서이원본화목도書李元本華木圖」는 『광천화발론화조화』의 항목으로 이원본(李
 元本)이 그린 꽃과 나무 그림에 관하여 쓴 것이다. *이원본(李元本)은 오대(五代)
 때 사람으로 관적을 알 수 없다. *화목(華木)은 꽃과 나무를 이른다.
3) 낙천(樂天)은 당나라 시인인 백거이(白居易)의 자이다. 태원(太原) 사람이고 호가
 향산거사(香山居士)이고, 벼슬은 형부상서(刑部尙書)에 이르렀으며, 문장은 정절
 (精切)하고 시는 평이하여 원진(元稹)과 이름을 가지런히 하였으므로 세상에서
 '원백元白'이라 일컫는다.
4) "화무상공畫無常工"에서 '工'자가 한편에는 '主'자로 되어 있다.
5) "권묵설색卷墨設色"에서 '卷'자가 『교정본』에는 '脊'자로 되어 있다.
6) 양창(踉蹡)은 갈지자로 비틀거리며 걷는 모양이다. 비뚤어진 모양, 걸음이 느린
 모양이다.
7) "엽이첨원사직葉以尖圓斜直"에서 '以'자가 한편에는 '似'자로 되어 있다.
8) 조화(造化)는 만물을 창조하고 변화시키는 대자연의 이치이다.

9) 탁의(託意)는 다른 사물에 의탁하여 마음을 나타내는 것이다.
10) 진호기(進乎技)는 『莊子』「養生主」에 나오는 말로 기술보다 뛰어난 예술의 경지를 가리킨다.

書徐熙牡丹圖[1]

世之評畵者曰: "妙於生意[2], 能不失眞, 如此矣, 是能盡其技." 嘗問如何是當處生意? 曰: "殆謂自然." 其問自然? 則曰: "不能異眞者, 斯得之矣." 且觀天地生物, 特一氣運化[3]爾, 其功用[4]妙 一作祕[5] 移, 與物有宜, 莫知爲之者, 故能成於自然. 今畵者信妙矣, 方且暈形佈色, 求物比之, 似而効力, □序以成者, 皆人力之後先也 豈能以合於自然者哉? 徐熙作花則與常工[6]異矣, 一作也[7] 其謂可亂本[8]失眞者非也. 若葉有嚮背[9], 花有低昂, 氤氳[10]相成, 發爲餘運, 而花光艶逸, 曄曄灼灼[11], 使人目識眩耀[12], 以此僅若生意可也. 趙昌畵花妙於設色, 比熙畵更無生理[13], 殆 一無此字 若女工綉屏障 一作帳[14] 者.

1) 「서서희모란도書徐熙牡丹圖」는 『광천화발론화조화』의 항목으로 서희의 모란 그림에 관하여 쓴 것이다.
2) 생의(生意)는 생명력이 있는 것으로 생기, 활기, 원기를 이르는데, 생물에서 발견되는 생동감을 말한다.
3) "일기운화一氣運化"의 '기氣'는 동양철학의 개념이다. 우주만물의 가장 근본적인 물질의 실체를 구성하는 것을 가리키며, '운화運化'는 운행하여 변화되는 것이다.
4) 공용(功用)은 기능, 효용, 용도 이다.
5) "기공용묘이其功用妙移"에서 '妙'자가 한편에 '祕'자로 되어 있다.
6) 상공(常工)은 보통 화공(畵工)을 이른다.
7) "상공이의常工異矣"에서 '矣'자가 한편엔 '也'자로 되어 있다.
8) 난본(亂本)은 어지럽게 움직이는 근원이다.
9) 향배(嚮背)는 '향배向背'와 같다.
10) 인온(氤氳)은 음양(陰陽)의 두 기운이 서로 모여 합해진 모습, 아득하거나 자욱한 모양, 짙은 향기를 이른다.
11) "엽엽작작曄曄灼灼"은 성하여 아름다운 모양이다.

12) 목식(目識)은 '안광감각眼光感覺'이다. *현요(眩耀)는 광채가 눈 부시는 것이다.
13) 생리(生理)는 생장하여 번식하는 이치인데, 여기서는 생동하는 이치이다.
14) "태약여공수병장자殆若女工綉屛障者"에서 '殆'자가 한편에는 없고, '障'자가 한편에는 '帳'자로 되어 있다.

書崔白蟬雀圖[1]

<u>顧愷之</u>論畫以人物爲上, 次山, 次水, 次狗馬·臺榭, 不及禽鳥. 故<u>張舜賓</u> 按張彥遠字愛賓, 舜字恐誤. 下同.[2] 評畫以禽鳥爲下, 而蜂蜨蟬蟲又次之. 大抵畫以得其形似爲難, 而人物則又以神明[3]爲勝, 苟求其理, 物各有神明也, 但患未知求於此耳. <u>崔白</u>爲蟬雀, 近時爲絶筆, 非<u>居甯生戱</u>[4]輩可頡頏其間, 世以『畫評』爲据, 不知此亦何所主哉. <u>宋孝武</u>賜<u>何戢</u>蟬雀扇, <u>顧景秀</u>所畫. 時<u>陸探微</u> <u>顧彥先</u>皆世有能名, 歎其巧絶. 今『畫錄』雖敍蜂蜨蟬蟲, 不爲極品, 便是不考古人遺迹. 況<u>景秀</u>妙絶一世, 而<u>舜賓</u>不知考者, 豈可與論古今畫邪?

1) 「서최백선작도書崔白蟬雀圖」는 『광천화발논화조화』의 항목으로 최백의 매미와 참새 그림에 관하여 쓴 것이다.
2) 내 유검화(兪劍華)가 살펴보니, 장언원의 자가 '애빈愛賓'이므로, '舜'자가 아마 잘못일 것이다. 아래도 마찬가지이다.
3) 신명(神明)은 천지간의 모든 신령(神靈)의 총칭이며, 인간의 영혼, 정신, 사상을 가리킨다.
4) 거녕(居甯)은 송나라 승려로 비릉(毗陵) 사람이며, 초충을 잘 그렸다. *우전(牛戩)은 송나라 도사로 자가 수복(受福)이고, 하남(河南) 사람이며 한편엔 하내(河內), 수무(修武) 사람이라 하며, 금조(禽鳥)를 잘 그렸다.

邊鸞畫華[1]

<u>邊鸞</u>作<牡丹圖>而其下爲人畜小大六七相戱狀, 妙於得意, 世 一作妙

得世意²⁾ 推鸞絶筆于此矣. 然花色紅深 一作淡³⁾ 若浥露疏風⁴⁾, 光色艶發⁵⁾, 披哆⁶⁾ 一作多⁷⁾ 而潔 一作色⁸⁾ 燥⁹⁾不失潤澤, 凝之則 一作凝結無則字¹⁰⁾ 信設色有異¹¹⁾也. <u>沈存中</u>¹²⁾言有辨日中¹³⁾花者, 若葳蕤¹⁴⁾倒下, 而貓目睛中有竪線¹⁵⁾. 世且信之, 此特見<u>段成式</u>¹⁶⁾說爾. 目睛竪線點畵殆難見矣. 然花色妥委¹⁷⁾, 便絶¹⁸⁾生意, 畵者不宜爲此也. 鸞名最 一作漫¹⁹⁾ 顯, 而於貓睛中不能爲竪線, 想餘工決不能然. 『廣川畵跋』

1) 「변란화화邊鸞畵華」는 『광천화발논화조화』의 항목으로 변란(邊鸞)의 꽃 그림에 관한 것이다.
2) "묘어득의妙於得意, 세世"가 한 편엔 '妙得世意'로 되어 있다.
3) "화색홍심花色紅深"에서 '深'자가 한 편엔 '淡'자로 되어 있다.
4) 읍로(浥露)는 '습로濕露'로 촉촉하게 젖은 이슬이다. *소풍(疏風)은 '청풍淸風'을 이른다.
5) 염발(艶發)은 선명하게 환히 빛나는 것이다.
6) 피치(披哆)는 '전개展開'·'산개散開'이다.
7) "피치披哆"에서 '哆'자가 한 편에는 '多'자로 되어 있다.
8) "결조潔燥"에서 '潔'자가 한 편에는 '色'자로 되어 있다.
9) 색조(色燥)는 '색간色干'과 같다.
10) "응지직신설색유이야凝之則信設色有異也"에서 '凝之'가 한 편엔 '凝結'로 되었고, '則'자가 없다.
11) 유이(有異)는 '유부동有不同'으로 다른 점이 있는 것을 이른다.
12) 심존중(沈存中)은 북송 중기의 정치가며 학자인 심괄(沈括)을 이르며, 그의 자가 존중이고, 절강성 호주(湖州) 사람이다. 집현교리(集賢校理), 한림학사권삼사사(翰林學士權三司使), 집현원학사(集賢院學士) 등을 역임하였으며 경제, 외교 분야에서 특히 뛰어난 치적을 남기었다.
13) 일중(日中)은 '정오正午'를 이른다.
14) 위유(葳蕤)는 곧 '위유葳蕤'로 둥글래나 능소화가 늘어진 것을 이르는 것이다.
15) 수선(竪線)은 수직선 이다.
16) 당성식(段成式)은 당나라 임치(臨淄) 사람으로 자(字)가 가고(柯古)이며, 벼슬이 태상소경(太常少卿)이였으며, 『유상잡조酉陽雜俎』가 있다.
17) 타위(妥委)는 시들어 늘어진 것을 이른다.
18) 절(絶)은 단절(斷絶)이다.
19) "난명최현鸞名最顯"에서 '最'자가 한편에는 '漫'자로 되어 있다.

蔬果敍論

藥品草蟲附[1]

『宣和畫譜』

灌園學圃[2], 昔人所請[3], 而早韭・晚菘[4], 來禽・青李[5], 皆入翰林子墨[6]之美談, 是則蔬果宜有見於丹青也. 然 _{以上書畫譜刪} 蔬果於寫生最爲難工. 論者以爲郊外之蔬而 _{書畫譜無而字}[7] 易工於水濱之蔬, 而水濱之蔬又易工於園畦之蔬也. 蓋 _{書畫譜無蓋字} 墜地之果而 _{書畫譜無而字}[8] 易工於折枝之果, 而折枝之果又易工於林間之果也. 今以是求畫者之工拙, 信乎其知言也. 況乎蘋蘩[9]之可羞[10], 含桃[11]之可薦[12], 然則丹青者, 豈徒事朱鉛[13]而取玩哉! 詩人多識草木蟲魚之性, 而畫者其所以豪奪[14]造化, 思入微妙, 亦詩人之作也. 若草蟲者, 凡見諸詩人之比興[15], 故因附於此. 且自陳以來至本朝, 其名傳而畫存者, 才得六人焉. 陳有顧野王, 五代有唐垓輩, 本朝有郭元方 釋居寧之流. 餘有畫之傳世者, 詳具於譜. 至於徐熙輩長於蟬・蝶, 鑒裁[16]者謂爲熙善寫花, 然熙別門兼有所長, 故不復列於此. 如侯文慶[17]僧守賢[18]譚宏[19]等, 皆以草蟲果蓏[20]名世, 文慶者亦以技進待詔, 然前有顧野王, 後有僧居寧, 故文慶 守賢不得以季孟其間, 故此譜所以不載云. 『宣和畫譜』

1) 『소과서론蔬果敍論』은 약 1123년 전후에 『선화화보』의 채소와 과일에 관한 서론이다. *"약품초충부藥品草蟲附"는 약품인 풀과 벌레에 관하여 첨부한 것이다.

2) 관원(灌園)은 채소밭에 물을 주는 것이다. *학포(學圃)는 채소 기르는 것을 배우는 것이다.

3) "석인소청昔人所請"은 『논어論語』「자로子路」편에 "번지가 곡식 심는 법을 배우기를 청하니, 공자께서 말씀하시길, '나는 곡식 심는 경험이 많은 이만 못하다……'樊遲請學稼, 子曰: 吾不如老農……"는 문장을 인용한 것이다.

4) "조구만숭早韭晚菘"은 초봄의 부추와 늦가을의 배추로, 때 맞는 채소를 이른다.

5) "내금청리來禽靑李"의 내금(來禽)은 과일의 일종으로, 즉 '사과沙果'이고, 또한 '화홍花紅', '임금林檎', '문림과文林果'라고도 하며, 이 과일은 맛이 달아서 과수원에 모든 짐승을 불러들일 수 있다고 하여 '내금來禽'이라고 부른다. *청리(靑李)는 자두의 일종으로, 진(晉)나라 왕희지(王羲之)의 『내금첩來禽帖』에 "'청리靑李', '내금來禽', '앵도櫻桃', '일급등자日給藤子'는 모두 배낭에 담기가 좋으나, 상자에 넣어서 봉하면 많이 살지 못한다."는 말이 있다.

6) "한림자묵翰林子墨"은 대개 '사인묵객辭人墨客'을 가리킨다.

7) "교외지소이郊外之蔬而"에서 '而'자가 『서화보』에는 없다.

8) "개추지지과이蓋墜地之果而"에서 '蓋'자가 『서화보』에는 없고, '而'자도 『서화보』에는 없다.

9) 빈계(蘋繫)는 개구리밥과 흰 쑥을 이르며 고대(古代)에 일반적으로 제사(祭祀)에 사용되었다.

10) 가수(可羞)는 음식을 올리는 것이다.

11) 함도(含桃)는 '앵도櫻桃'의 별칭이다.

12) 가천(可薦)은 '진상進上'하고 '헌납獻納'하는 것이다.

13) 주연(朱鉛)은 그림에 사용되는 '홍백안료紅白顔料'이다.

14) 호탈(豪奪)은 '강탈强奪'과 같다. *미묘(微妙)는 '정묘精妙'함이다.

15) 비흥(比興)은 『시경詩經』「육의六義」 중의 비(比)와 흥(興)을 일컬으며, 시가(詩歌)를 창작하는 것을 이른다. 송나라 왕안석(王安石)의 〈감로가사甘露歌詞〉에 "하루 종일 붓을 잡고 구상하여도 시가를 짓기가 어려우니, 모두 기색(모습)으로 모을 수 가 없구나. 盡日含毫難比興, 都無色可幷."라는 것이 있다.

16) 감재(鑒裁)는 깊게 살피는 것이다.

17) 후문경(侯文慶)은 경사(京師) 사람으로, 초충과 소과(蔬果)를 잘 그렸다.

18) 수현(守賢)은 승려인데 누군지 자세히 알 수 없다.

19) 담굉(譚宏)은 성도(成都) 사람으로 화과(花果)를 잘 그렸다.

20) 과라(果蓏)는 나무 열매와 풀 열매를 이른다.

花鳥敍論¹⁾

『宣和畵譜』

五行²⁾之精³⁾, 粹⁴⁾於天地之間, 以上書畫譜刪 陰陽一噓而敷榮, 一吸而摰歛⁵⁾, 則葩華秀茂⁶⁾, 見於百卉⁷⁾衆木者, 不可勝計. 其自形自色, 雖造物⁸⁾未嘗庸 書畫譜作容⁹⁾ 心¹⁰⁾, 而粉飾大化¹¹⁾, 文明天下¹²⁾, 亦所以觀¹³⁾衆目, 協和氣¹⁴⁾焉, 而羽蟲¹⁵⁾有三百六十, 聲音・顔色, 飮啄態度; 遠而巢居野處, 眠沙泳浦¹⁶⁾, 戲廣浮深¹⁷⁾; 近而穿屋¹⁸⁾・賀廈¹⁹⁾, 知歲・司晨²⁰⁾, 啼春・噪晚者; 亦莫知其幾何. 因難不預乎人事, 然上古采以爲官稱²¹⁾, 聖人取以配象類²²⁾. 或以著爲冠冕²³⁾, 或以畫於車服²⁴⁾, 豈無補於世哉! 故詩人六義²⁵⁾, 多識於鳥獸・草木之名, 而律曆四時²⁶⁾, 亦記其榮枯語默²⁷⁾之候, 所以繪事之妙, 多寓興於此, 與詩人相表裏焉. 故花之於牡丹・芍藥, 禽之於鸞・鳳・孔・翠²⁸⁾, 必使之富貴; 而松・竹・梅・菊・鷗・鷺・鴈・鶩, 必見之幽閒²⁹⁾. 至於鶴之軒昂, 鷹隼之擊搏, 楊柳梧桐之扶疏風流, 喬松・古柏之歲寒磊落³⁰⁾, 展張於圖繪, 有以興起人之意者, 率能奪造化而移精神遐想, 若登臨覽物之有得也. 以下書畫譜刪 今集自唐以來, 迄於本朝, 如薛鶴・郭鷂・邊鸞之花, 至黃筌 徐熙 趙昌 崔白等, 其俱以是名家者, 班班³¹⁾相望, 共得四十六人, 其出處之詳, 皆各見於傳, 淺深工拙, 可按³²⁾而知耳. 若牛戩³³⁾ 李懷袞³⁴⁾之徒, 亦以畫花鳥爲時之所知. 戩作<百雀圖>, 其飛鳴俛啄, 曲盡其態, 然工巧有餘, 而殊³⁵⁾乏高韻. 懷袞設色輕薄, 獨以柔婉鮮華爲有得, 若取之於氣骨, 則有所不足, 故不得附名於譜也.

1) 『화조서론花鳥敍論』은 약 1123년 전후에 『선화화보』의 꽃과 새 그림에 관한 서

론이다.

2) 오행(五行)은 우주(宇宙) 사이의 다섯 가지 원기(元氣)로 '금金'·'목木'·'수水'·'화火'·'토土'를 이르며, 고인들은 우주만물의 기원과 변화를 '오행五行'으로 설명하였다.

3) 정(精)은 '정기精氣'이다.

4) 수(粹)는 '췌萃'와 통용되니 '취집聚集'으로 모이는 것이다.

5) "허이부영噓而敷榮"과 "흡이추렴吸而摯斂"의 '허흡噓吸'은 '토납호흡吐納呼吸'으로, 『장자莊子』「천운天運」에 "바람이 북쪽에서 일어나 한쪽은 서쪽으로 가고 한쪽은 동쪽으로 가며 위로 올라가 방황하니, 그 누가 이를 뿜어내는가? 風起北方, 一西一東, 有上彷徨, 孰噓吸是." 라는 말이 있다. *부영(敷榮)은 '개화開花'이다. *추렴(摯斂)은 '수렴收斂'으로 거두어들이는 것이다. 당나라 유우석(劉禹錫)의 『천론상天論上』에 "양지에 나무를 심고 음지에 거두어들인다. 陽而藝樹, 陰而揪斂"는 말이 있다.

6) 파화(葩華)는 선명한 모양이다. *수무(秀茂)는 무성한 모양이다.

7) 백훼(百卉)는 '백초百草'이다.

8) 조물(造物)은 '조물자造物者'로 만물을 창조하는 신을 가리키며,

9) "용심庸心"에서 '庸'자가 『서화보』에는 '容'자로 되어 있다.

10) 용심(庸心)은 '용심용심用心'이다.

11) 분식(粉飾)은 채색으로 장식하는 것이다. *대화(大化)는 '대자연大自然'이다.

12) 문명(文明)은 '문채광명文采光明'으로 문치(文治)에 의한 교화, 문교(文敎)가 밝음, 사회 발전과 문화 수준이 비교적 높은 상태 등을 이른다. 『주역周易』「건乾」에 "나타난 용이 밭에 있어 천하가 문명해졌다. 見龍在田, 天下文明."이라는 구가 있는데, 공영달(孔穎達)의 주소(註疏)에 "천하가 문명해졌다는 것은 양의 기운이 밭에 있어서 비로소 만물이 생긴다, 그래서 천하에 문장을 갖추어 밝아지는 것이다. 天下文明者, 陽氣在田, 始生萬物, 故天下有文章而光明也." 라 하였다.

13) 관(觀)은 관람하는 것이다.

14) 협(協)은 조화시키거나 조정하는 것이다. *화기(和氣)는 온화(溫和)한 기도(氣度)를 이른다.

15) 우충(羽蟲)은 '조류鳥類'이다. *충(蟲)은 고대엔 동물을 총칭하여 '충'이라고 하였다. 『공자가어孔子家語』「집비執轡」에 "우충은 360종류가 있는데 봉황이 우두머리이다. 羽蟲三百有六十而鳳爲之長." 라는 말이 있다.

16) 영포(泳浦)는 물가를 떠다니며 노는 것이다.

17) "희광부심戲廣浮深"은 새들이 넓은 수면 위를 즐겁게 떠다니는 것을 이른다.

18) 천옥(穿屋)은 '천방과옥穿房過屋'으로 자기 집처럼 서슴없이 드나드는 것을 말한다.

19) 하하(賀廈)는 커다란 집의 준공을 축하하는 것이다.

20) "지세사신知歲司晨"은 장차 날이 밝을 것을 알고서 울며 새벽을 알린다는 뜻이다.

21) 관칭(官稱)은 벼슬의 명칭으로, 아주 옛날 소호씨(少皥氏)는 새를 관직의 명칭으로 하여 '조관鳥官', '조사鳥師'가 있었다고 한다.

22) 상류(象類)는 '상상相象'으로 견주는 것이다.

23) 착(著)은 부착하는 것으로, 새털을 모자위에 꽂는 것이다. * 관면(冠冕)은 옛날에 제왕이나 관원들이 쓰던 모자이다.

24) 거복(車服)은 수레와 예복이며, 고대(古代)에 천자(天子)가 상으로 제후(諸侯)와 대신(大臣)에게 거복(車服)을 상으로 주었는데, 이것은 수레와 예복에 새를 그렸다는 말이다.

25) 육의(六義)는 『시경詩經』을 이르며 시경의 내용에 대한 세 가지 표현 방법이다. 『詩經』「대서代序」에 "시에는 육의가 있어 '풍風', '부賦', '비比', '흥興', '아雅', '송頌'이라고 하는데, '풍'은 각 나라의 민요, '아'는 주(周)나라 왕기(王畿)의 가곡(歌曲), '송'은 종묘(宗廟) 제사 때의 음악이다.

26) 율역(律曆)은 악률(樂律)과 역법(曆法)을 가리킨다.

27) 어묵(語黙)은 활동하는 것과 침묵(沈黙)하는 것인데, 여기서는 새가 울거나 울지 않는 것을 가리킨다. 『주역周易』「계사상繫辭上」에 "군자를 말하면 어떤 이는 출사하고 어떤 이는 집에 있고 어떤 이는 침묵하고 어떤 이는 자신의 뜻을 말한다. 君子之道, 或出或處, 或黙或語."라는 말이 있다.

28) 공(孔)은 '공작孔雀'이다. *취(翠)는 '취조翠鳥'이다.

29) 유한(幽閑)은 조용하고 한적(閑寂)한 것이다.

30) 세한(歲寒)은 일 년 중의 추운 때를 가리키며, 『논어論語』「자한子罕」에 "날씨가 추워진 뒤에야 소나무와 잣나무가 다른 나무보다 나중에 시듦을 안다. 歲寒然後知松栢之後彫也"라고 나온다. *뇌락(磊落)은 장엄하고 위엄이 있게 빼어난 것이다.

31) 반반(班班)은 성다(盛多)한 모양이다.

32) 안(按)은 '사검查驗'하는 것으로 '고핵考核'하는 것이다.

33) 우전(牛戩)은 송나라 도사(道士)인데 하남(河南) 사람으로 한 편엔 하내(河內) 사람이라고 하며 금조(禽鳥)를 잘 그렸다.

34) 이회곤(李懷袞)은 송나라 촉군(蜀郡) 사람이며 화죽영모(花竹翎毛)를 잘 그리고 산수화도 잘 했다.

35) 수(殊)는 '상尙'이다.

畜獸敍論[1]

『宣和畵譜』

乾象天, 天行健, 故爲馬, 坤象地, 地任重而順, 故爲牛. ^{以上書畵譜刪}
馬與牛者畜獸也, 而乾坤之大, 取之以爲象. 若夫所以任重致遠[2]者,
則復見於『易』之「隨」, 於是 ^{自而乾坤至此, 書畵譜刪.} 畵史所以狀馬・牛而
得名者爲多, 至虎・豹・鹿・豕・獐・兎, 則非馴習之者也. 畵者因
取其原野荒寒跳梁犇逸[3], 不就羈靮[4] 之狀, 以寄筆間豪邁[5]之氣而已.
若乃犬・羊・貓・貍, 又其近人之物, 最爲難工. 花間竹外, 舞袘綉
幄[6], 得其不爲搖尾乞憐之態, 故工至於此者, 世難得其人. ^{書畵譜以下刪}
粵自晉迄於本朝, 馬則晉有史道碩, 唐有曹霸 韓幹之流; 牛則唐有戴
嵩與其弟戴嶧, 五代有厲歸眞, 本朝有朱義輩; 犬則唐有趙博文, 五
代有張及之, 本朝有宗室令松; 羊則五代有羅塞翁; 虎則唐有李漸,
本朝有趙邈齪; 貓則五代有李靄之, 本朝有王凝 何尊師. 凡畜獸自晉
唐 五代本朝得二十有七人, 其詳具諸譜, 姑以尤者槪擧[7]焉. 而包鼎[8]
之虎, 裴文睨[9]之牛, 非無時名也, 氣俗而野, 使包鼎之視李漸, 裴文
睨之望[10]戴嵩, 豈不縮手[11]於袖間耶? 故非譜之所宜取.

1) 『축수서론畜獸敍論』은 약 1123년 전후에 『선화화보』의 짐승에 관한 서론이다.
2) "임중치원任重致遠"은 중임(重任)을 지고 먼 곳에 행하는 것을 이르며, 인간이 재
 간이 탁월하여 큰일을 맡길만한 것을 비유한다.
3) 도량(跳梁)은 '도근跳跟', '도약跳躍'으로 멋대로 날뛰는 것인데, 『장자』「소요유」
 에 "자네는 살쾡이를 보지 않았는가? 몸을 낮추고 엎드려서 노니는 짐승을 기다
 렸다가 사냥하기 위하여 동으로 서로 뛰면서 높고 낮은 곳을 피하지 않는다. 子
 獨不見貍狌乎? 卑身而伏, 以候敖者; 東西跳梁, 不辟高下."라는 문장이 있다. *분
 일(犇逸)은 '질치질치疾馳'로 빨리 달리는 것이다.
4) 기칩(羈靮)은 굴래 '기羈'와 맬 '칩靮'으로 말을 매어서 구속하는 것이다.

5) 호매(豪邁)는 호탕하고 뛰어난 것이다. *리(狸)는 도둑고양이, 집고양이를 가리킨다.

6) 무인(舞裀)은 춤출 때 바닥에 까는 담요이다. *수악(繡幄)은 수를 놓은 휘장을 이른다.

7) 개거(槪擧)는 대략 거론하는 것이다.

8) 포정(包鼎)은 송나라 선성(宣城) 사람으로 포귀(包貴)의 아들이며, 부자(父子)가 모두 호랑이를 잘 그렸다.

9) 배문현(裵文睍)은 송나라 개봉(開封) 사람으로 무소를 잘 그렸다.

10) 시(視)는 '비교比較'하는 것이다. *망(望)은 '비량非量'으로 역시 비교하는 것이다. 『논어論語』「공야장公冶長」에 "제(子貢)가 어떻게 감히 안회와 비교하겠습니까? 회는 하나 들으면 열을 알고, 저는 하나 들으면 둘을 압니다. 賜也何敢望回? 回也聞一以知十, 賜也聞一以知二."라는 문장을 인용하였는데, 「하안집해何晏集解」에서 망(望)은 '비교하여 보는 것比視'이라고 하였다.

11) "축수어수간야縮手於袖間耶?"는 실력이 못 미쳐서 감히 호랑이와 소를 그리지 못한다는 말이다.

覺範跋畫牛[1]

宋 沙門 德 洪 撰

畫工能爲神鬼之狀, 使人動心駭目者, 以其無常形, 無常形可以欺世也, 然未始以爲貴. 惟犬・馬・牛・虎有常形, 有常形故畫者難工, 世之人見其似, 則莫不貴之. 畫牛之法, 徑寸者不刷毛. 予觀此圖, 非特入法, 凡百尾, 喜怒・俯仰・小大・伏立・趨竝・浮鼻・荷癢, 盡其情狀[2]. 意非畫師, 殆高人韻士, 以寫其逸想[3]耳. 予老住江村, 而比道林嶽麓[4]之富, 其牛每以谷量, 日夕蓋拾礫追逐[5], 叱叱[6] 於田畝之中, 厭飫[7]矣, 而全美乃以此軸爲示, 何哉? 予以湘西之雲塢爲畫笥, 則全美必以此圖爲炸. 『石門題跋』

1) 『각범발화우覺範跋畫牛』는 약 1130년 전후에 송나라 승려인 덕홍(德洪)이 소 그림에 제발한 것이다.
2) 정상(情狀)은 상황과 사정으로 '정황情況'이다.
3) 일상(逸想)은 세속을 벗어난 고상한 생각이다.
4) 도림(道林)은 전고가 없어서 미상이다. *악록(嶽麓)은 호남성(湖南省) 장사시(長沙市) 근교에 있는 산 이름이다.
5) 추축(追逐)은 쫓아서 몰아내는 것이다.
6) 질질(叱叱)은 소나 말을 모는 소리를 형용하는 것이다.
7) 염어(厭飫)는 흡족해 하는 것이다.

華光梅譜[1)]

宋 釋仲仁 撰(傳)

口訣[2)]

梅傳口訣,	매화에 전하는 구결은
本性天然.	본성이 천연스러워야한다.
下筆有力,	붓을 댈 때에 힘 있고
最莫遷延.	모두 시간을 끌지 말아야 한다.
蘸墨濃淡,	먹은 농담을 구분하여
不許浪傳.	함부로 전해서는 안 된다.
起筆縱逸,	붓놀림은 자유롭되
曲徑垂旋.	굽고 드리우고 뒤틀려야 한다.
仰如秋月,	든 것은 추월 같고
曲似弓彎.	굽은 것은 휜 활같이 한다.
轉如曲肘,	도는 것이 굽힌 팔 같고
直似箭邊.	곧은 것은 화살 끝 같아야 한다.
老如龍角,	늙은 것은 용각 같고
嫩似釣竿.	어린 것은 낚싯대같이 한다.
拈如丁折,	붓은 정을 꺾듯이 잡고
條似直弦.	가지는 곧은 활줄같이 한다.
嫩稍忌柳,	새가지는 버들모양을 꺼리고
舊梢若鞭.	묵은 가지는 편 같이 한다.

弓梢鹿角, 굽은 가지는 녹각 같고
下筆忌繁. 복잡하게 그리는 것을 꺼린다.
枝無十字, 가지가 십자 같고
擧花大錢. 꽃이 큰 동전 같아서는 안 된다.
鬧處莫鬧, 요처를 복잡하게 하지 말며
閑處莫閑. 한처를 성글게 하지 말라.
老嫩依法, 노눈지는 법대로
新舊分年. 신구의 구분이 있어야 한다.
棄條無蕚, 햇가지엔 꽃이 없고
勁梢指天. 굳센 가지는 하늘로 치솟게 그린다.
枯如蒼眼, 메마른 곳은 눈부시며
一刺兩連. 한 가시가 서로 달리 이어져야 한다.
枯梢多刺, 마른 가지에 가시가 많으면
梨稍是焉. 자두나무 가지 같다.
梢如鐵戟, 가지는 쇠창 같고
花無十全. 꽃이 완전히 피어서는 안 된다.
花有重犯, 꽃은 거듭 그리면 안 되고
枝分后先. 가지는 앞뒤를 구분한다.
花分錢眼, 꽃은 중앙의 수술을 나누어
鬚是虎鬚. 수술은 호랑이 수염 같이 한다.
花有六六, 꽃은 여섯 가지가 있으니
泣露含煙. 이슬과 안개를 띠어야 한다.
如愁如語, 시름겹게 말하는 것 같고
傲雪凝寒. 눈을 업신여겨 추위에 핀다.

大放小放,	크고 작은 꽃이
正偏側偏.	바로 기울고 옆으로 기울어야 한다.
大偏少偏,	크고 작게 기운 것은
移春朝元.	봄에 조원하는 뜻이 있다.
羞容背日,	수줍은 모습 해를 등지고
骷髏笑顔.	머리는 웃는 얼굴이어야 한다.
離披側謝,	꽃이 활짝 피면 옆에는 지니
先春狀元.	봄에 가장 먼저 핀다.
背蕚五點,	등 돌린 꽃받침은 다섯이고
正蕚一圈.	정면의 꽃은 모두 둥글다.
小春向陽,	음력 10월엔 해를 향하여
蓓蕾珠聯.	꽃망울이 구슬같이 이어진다.
左偏右偏,	좌우로 기울어
護寒衝煙.	추위를 보호하고 연기와 맞닿는다.
藏春放白,	봄꽃은 흰 것을 감추나
蝴蝶蜂先.	나비와 벌이 먼저 온다.
披風帶蒂,	펼치어 바람을 띤 꽃은
蕚取其圓.	꽃받침이 둥글다.
一開一謝,	하나가 피면 하나가 지고
花欲天然.	꽃이 천연스러워야 한다.
正鬚排七,	정면의 수술은 7개 배열하고
一鬚爭先.	하나를 길게 먼저 그린다.
吐三背四,	정면은 3개 뒷면을 4개
切忌圈繁.	권화가 복잡한 것을 꺼린다.

造無盡意,	그리는데 뜻을 다하지 않고
只在精嚴.	다만 정엄함에 있다.
斯爲標格,	이런 것을 표준으로 삼아
不可經傳.	경솔하게 전해서는 안 된다.

1) 『화광매보華光梅譜』는 약 1140년 전후에 송나라 승려 중인(仲仁)이 매화에 관하여 정리해 기재한 것이다.
2) 「구결口訣」은 『화광매보華光梅譜』의 항목으로 매화를 그리는 것이 말로 전해오는 요결이다.

取象[1]

梅之有象,	매화에 상이 있음은
由制氣也.	기를 제어함에 말미암은 것이다.
花屬陽而象天,	꽃은 양에 속하는데 하늘을 본떴고,
木屬陰而象地.	나무는 음에 속하는데 땅을 본뜬 것이다.
而其故各有五,	따라서 그 수가 각각 다섯씩 있으니,
所以別奇偶[2]而成變化.	때문에 기수와 우수를 분별하고 변화를 이룬다.
蒂者花之所自出,	꼭지는 꽃이 거기에서 나온 것이라
象以太極[3], 故有一丁.	태극을 본뜬 것이므로 일정법이 있다.
房[4]者華之所自彰,	꽃받침은 꽃이 그것으로 인하여 나타난 것이니,
象以三才[5], 故有三點.	삼재를 본뜬 것이므로 삼점법이 있다.
蕚者花之所自出,	꽃잎은 꽃이 거기에서 일어난 것이니,
象以五行[6], 故有五葉.	오행에 본뜬 것이므로 오엽법이 있다.
鬚者花之所自成,	꽃술은 꽃으로 인하여 이루어진 것이니,
象以七政[7], 故有七莖.	칠정을 본뜬 것이므로 칠경법이 있다.

謝者花之所自究,　　　　　꽃이 지는 것은 꽃이 스스로 다하는 것이니,

復以極數[8], 故有九變.　　　극수로 회복하기 때문에 구변이 있다.

此花之所自出皆陽,　　　　이것은 꽃이 스스로 피어 모두 양이라서,

而成數皆奇也.　　　　　　이루어진 수가 모두 기수이다.

根者梅之所自始,　　　　　매화는 뿌리로 인하여 비롯된 것이니,

象以二儀, 故有二體.　　　음양 이의를 본뜬 것이므로 이체의 법이 있다.

本者梅之所自放,　　　　　나무에 매화가 저절로 피는 것은

象以四時, 故有四向.　　　사시를 본뜬 것이므로 사향법이 있다.

枝者梅之所自成,　　　　　매화는 가지로 인하여 이루어졌으니,

象以六爻[9], 故有六成.　　　『주역』괘의 육효를 본떴으므로 육지법이 있다.

梢者梅之所自備,　　　　　가지 끝으로 인하여 완비되었으니,

象以八卦[10], 故有八結.　　『주역』의 팔괘를 본떴으므로 팔결법이 있다.

樹者梅之所自全,　　　　　매화는 나무로 인하여 완전하게 되었으니,

象以足數[11], 故有十種.　　족수인 10의 수를 본떴으므로 10종법이 있다.

此木之所自皆陰,　　　　　이것은 나무가 저절로 모두 음이 되어,

而成數皆偶也.　　　　　　이루어진 수가 모두 우수이다.

不惟如此,　　　　　　　　오직 이러할 뿐만이 아니라,

花正開者其形規[12],　　　꽃이 정면에서 피어있는 것은 원형인데,

有至圓[13]之象.　　　　　원형의 지극한 것은 곧 하늘의 상이 있다.

花背開者其形矩[14]　　　꽃이 배면에서 피어있는 것은 방형인데,

有至方[15]之象.　　　　　방형의 지극한 것은 곧 땅의 상이 있다.

枝之向下其形規俯　　　　아래로 향한 가지는 구부리고 있어

有覆器之象.　　　　　　　모든 유형의 것을 덮고 있는 하늘의 상이 있다.

枝之向上其形矩仰　　　　위로 향하고 있는 가지는 우러르고 있어

有載物之象.　　　　　　모든 물건을 싣고 있는 땅의 상이 있다.

于鬚亦然.　　　　　　　꽃술도 그렇다.

正開者有老陽之象,　　　정면으로 핀 것은 노양의 상이므로

其鬚七.　　　　　　　　꽃술은 일곱 개이다.

謝者有老陰之象,　　　　꽃이 진 것은 노음의 상이 있으므로

其鬚六.　　　　　　　　꽃술이 여섯 개이다.

半開者有少陽之象,　　　반개한 꽃은 소양의 상이 있으므로

其鬚三.　　　　　　　　꽃술이 세 개이다.

蓓蕾¹⁶⁾者有天地未分之象,　봉오리는 천지가 나누어지지 않은 상이 있으므로

體鬚¹⁷⁾未形.　　　　　꽃과 꽃술이 형성되지 않았다.

其理已著.　　　　　　　그 이치는 이미 나타나 있다.

故有一丁二點者,　　　　그러므로 일정과 이점이 있다.

而不加三點者,　　　　　삼점을 더하지 않는 것은

天地未分而人極未立也.　천지가 나뉘지 않아서 인극이 서지 않았다.

花蕚者天地始定之象,　　꽃과 꽃잎은 천지가 비로소 정한 상이라

故有所自而取象,　　　　마침내 유래한 바가 있으니 상을 취한 것은

莫非自然而然也.　　　　저절로 그렇게 되어 그렇게 된 것이다.

識者當以類推之.　　　　식자는 이런 것들을 유추해야 한다.

1) 「취상取象」은 『화광매보華光梅譜』의 항목으로 매화의 상을 취하는 것에 관한 것이다.
2) 기우(奇偶)는 '기수奇數'와 '우수偶數'를 이른다.
3) 태극(太極)은 음양(陰陽)이 나뉘기 이전의 상태를 이른다.
4) 방(房)은 '꽃받침蕚'이다.
5) 삼재(三才)는 '천天'・'지地'・'인人'을 이르며 '삼극三極'이라고도 한다.
6) 오행(五行)은 '수水'・'화火'・'금金'・'목木'・'토土'인 만물을 구성한 다섯 원소(元素)이다.

7) 칠정(七政)은 '일日'·'월月'과 '수水'·'화火'·'금金'·'목木'·'토土'의 '오성五星'을 가리키며, 일월과 오성의 운행이 각기 법도가 있어서 마치 국가의 정치와 같으므로 '칠정七政'이라 이른다. 『상서尙書』「요전堯典」에 나온다.

8) 극수(極數)는 '9九'가 수의 극수이므로 9를 '극수極數'라 한다.

9) 육효(六爻)는 『역』의 괘로, 각기 '양효陽爻'나 '음효陰爻'가 여섯으로 이루어진 것이다.

10) 팔괘(八卦)는 『주역』의 '건乾'·'태兌'·'이離'·'진震'·'손巽'·'감坎'·'간艮'·'곤坤'의 여덟 가지 괘(卦)이다.

11) 족수(足數)는 완전히 차버린 수이다.

12) 규(規)는 둥근 것이다.

13) 지원(至圓)은 하늘이다.

14) 구(矩)는 '방형方形'을 이른다. '矩'자가 『화론총간』에는 '規'자로 잘못 되어 있다.

15) 지방(至方)은 땅이다.

16) 배뢰(蓓蕾)는 꽃망울이다.

17) 체수(體鬚)는 꽃의 형체와 꽃술이다.

一丁: 其法須是丁香[1]之狀, 貼枝而生, 一左一右, 不可相並. 丁點須要端楷有力, 無令其偏, 丁偏卽花偏矣, 是故詩有曰: "丁點須端楷, 安排不要偏. 丁偏花不正, 難使葉如錢." 楷 書畫譜, 畫論叢刊作揩.

1) 정향(丁香)은 목서과(木犀科)에 속하는 낙엽관목(落葉灌木)의 가지 끝을 이른다.

二體: 謂梅根也. 其法根不獨生, 須分爲二, 一大一小, 以別陰陽, 一左一右以分向背. 陰不可加陽, 小不可加大, 然後爲得體. 故詩曰: "根莫與獨 書論叢刊作稱[1] 發, 獨發則成孤; 二體强同勢, 開源有放殊."

1) "근막여독발根莫與獨發"에서 '獨'자가 『畫論叢刊』에는 '稱'자로 되어 있다.

三點: 其中貴如丁字, 上闊下狹, 兩邊者連丁之狀向兩角, 中間者據中而起, 蒂萼相接, 不可不相接, 接不可斷續也. 故詩曰: "三點加丁

上, 擧房自此全; 落毛衝斷却, 蔕 _{書畫譜·畵論叢刊作帶.}[1] 萼不相連."

四向: 其法有自上而下者, 有自下而上者, 有自右而左者, 有自左而右者, 須佈左右上下取焉.

五出: 其法須是不尖不圓, 隨筆而偏分折, 如花開七分則全露, 如半開則見其半, 正開者則見其全, 不可無分別也.

五萼: 其法須分別, 圓尖要識中, 隨花成上下, 掩映莫相同.

六枝: 其法有偃仰枝・覆枝・從枝・分枝・折枝. 凡作枝之際, 須是遠近上下相間而發, 庶有生意也. 故詩曰: "六位須分別, 毋令寫處同; 有人能識此, 何必覓春工. "

七鬚: 其法須是勁, 其中勁長而無英, 側六莖短而不齊. 長者乃結子之鬚, 故不加英, 噉地味酸. 短者乃從者之鬚, 故加英點, 噉之味苦. 詩曰: "擧鬚如虎鬚, 七莖有等殊; 中莖結靑子, 六短就成虛."

八結: 其法有長梢・短梢・嫩梢・疊梢・交梢・孤梢・分梢・怪梢等, 須是用木而成, 隨枝而結. 若任意而成, 無體格也.

九變: 其法一丁而蓓蕾, 蓓蕾而萼[1], 萼而漸開, 漸開而半拆, 半拆而正放, 正放而爛漫, 爛漫而半謝, 半謝而荐酸. 詩曰: "九變如終始, 從丁次第開; 正開還識謝, 飄落委蒼苔."

1) 악(蕚)은 큰 봉오리를 이르며, 꽃봉오리가 부풀어 오른 것으로 꽃잎이 보일 정도로 부풀려 오른 것을 가리킨다.

十種: 其法有枯梅 · 新梅 · 繁梅 · 山梅 · 疎梅 · 野梅 · 官梅 · 江梅 · 園梅 · 盤梅, 其木不同, 不可無別也. 詩曰: "十種梅花木, 須憑墨色分; 莫令無辨別, 寫作一般春."

三十六病:	매화를 그리는데 36가지 병은
枝成指搻,	가지가 손가락을 비튼 것처럼 된 것,
落筆再塡,	붓을 내려 그린 것에 다시 가필하는 것,
停筆作節,	붓을 멈추어 마디를 만드는 것,
起筆不顚,	운필이 신속종횡하지 않은 것,
枝無生意,	가지에 싱싱한 의태가 없는 것,
枝無後先,	가지에 앞뒤의 구별이 없는 것,
枝老無刺,	늙은 가지에 가시가 없는 것,
枝嫩刺連.	어린 가지에 가시가 이어진 것,
落花多片,	떨어진 꽃이 꽃잎이 많은 것,
畵月取圓.	그린 달이 둥글게 그려진 것,
樹老花繁,	늙은 나무에 꽃이 많은 것,
曲枝重疊,	굽고 꺾인 가지가 중첩된 것,
花無向背,	꽃에 향배의 구별이 없는 것,
枝無南北.	가지에 남북의 구별이 없는 것,
雪花全露,	눈 속의 꽃이 전부 드러나는 것,
參差積雪,	들쭉날쭉 눈이 쌓인 것,
寫景無景,	경치를 그렸는데 경치가 드러나지 않는 것,

有煙有月,	연기와 안개가 끼었는데 달이 보이는 것,
老幹墨濃,	늙은 가지에 먹이 짙은 것,
新枝墨輕,	새 가지에 먹이 옅은 것,
過枝無花,	작은 가지에 꽃이 없는 것,
枯枝無蘚,	마른 가지에 이끼가 끼어 있지 않은 것,
挑處捲曲,	가지가 위로 향하여 쳐든 곳을 무리하게 굴절시키는 것,
圈花太圓,	꽃의 윤곽이 너무 둥근 것,
陰陽不分,	음양의 구분이 없는 것,
賓主無情,	주인 꽃과 객의 꽃 사이에 정미가 없는 것.
花大如桃,	꽃이 커서 복숭아 꽃 같은 것,
花小如李,	꽃이 작아서 자두 꽃 같은 것,
棄條[1]寫花,	햇가지에 꽃을 그리는 것,
當枒起蘂,	가장귀에 마주하여 꽃을 그리는 것,
樹輕枝重,	나무는 가벼운데 가지가 무거운 것,
花併犯忌,	꽃이 아울러 금기를 범하는 것,
陽花犯少,	양인 꽃이 너무 적은 것,
陰花過取,	음인 꽃이 너무 많은 것,
奴花並生,	두 송이의 꽃이 나란히 나오는 것,
二本並擧.	두 가지가 나란히 뻗어 있는 것 등이다.

1) 기조(棄條)는 햇가지를 가리킨다.

畵梅總論: 木淸而花瘦, 梢嫩而花肥, 交枝而花繁纍纍, 分梢而萼藟
疎疎. 一爲樹, 二爲體, 三爲梢, 長如箭, 短如戟. 宇宙高而結頂, 地

步窄而無盡. 若作臨崖旁數枝, 枝怪花疎, 只欲半開. 若作疎風洗雨,
枝閑花茂, 只看離披爛漫. 若作披煙帶霧, 枝嫩花茂, 只要含笑盈枝.
若作臨風帶雪, 幹老枝稀, 只要墨撥, 淡蕩花閑. 若作停霜映日, 森空
峭直, 只要花細香舒. 學者須要審此梅有數家之格, 或有疎而嬌, 或
有繁而勁, 或有老而媚, 或有淸而健, 豈有類哉? 有生山岑者, 有生山
谷者, 有生離落者, 有生江湖者, 其枝疎密長短有異, 不可不推.

華光指迷[1]: 凡作花蕚必須丁點端楷, 丁欲長而點欲短, 鬚欲勁而蕚欲
尖, 丁正則花正, 丁偏則花偏, 枝不可對發, 花不可並生. 多而不繁,
小而不虧. 枝枯則欲其意稠, 枝曲則欲其意舒. 花須相合, 枝須相依.
心欲緩而手欲速, 墨須淡而筆欲乾. 葉須圓而不類杏, 枝欲瘦而不類
柳. 似竹之淸, 如松之實, 斯成梅矣.

 1) 지미(指迷)는 미혹한 자에게 방향을 지시한다는 뜻으로 지침(指針)과 같은 뜻이다.

畵梅別理: 或問云: "鬚不下數十莖, 今寫其七何也?" 公曰: "花鬚少者
梅稟少陽之氣而成, 霜露之姿, 偶獨發其七耳." 或又曰: "花或有六出
者, 今獨寫其五葉, 豈有況乎?" 公曰: "四出者, 六出者, 獨謂疎梅, 乃
村野人接之荊棘樹上, 今或雜而受氣不淸, 使其然乎. 獨五者, 稟中和
之氣, 有自然之性, 故寫者取此棄彼." 或曰: "信矣梅爲木不?" 公又
曰: "梅爲木不下一二丈, 小者此類, 儘令人作圖障纔數花, 梢根皆具,
或有加山坡水石之類, 豈不失其本眞乎?" 畵梅別理－畵畵譜作補之疑雜.

梅有四字: 疊花如品字, 交枝如叉字, 交木如椏字, 結梢如爻字. 枝小
有花多, 花小則不繁. 枝細嫩而不怪, 枝多花少, 言其氣之全也. 枝老
而花大, 言其氣之壯也. 枝嫩花細, 言其氣之微也.

梅有高下尊卑之別,　　매화의 품격에는 고하와 존비의 구별이 있고,

有大小貴賤之辨,　　대소귀천의 구별이 있으며,

有疎密輕重之象,　　형태에는 소밀과 경중이 있고,

有間闊動靜之用.　　한활한 것과 동정의 작용이 있다.

枝不得並發,　　가지는 나란히 나와서는 안 되고,

花不得並生,　　꽃은 나란히 피어서는 안 되며,

眼不得並點,　　눈은 나란히 그려 넣으면 안 되고,

木不得並接.　　나무는 나란히 근접해서도 안 된다.

枝有文武,　　가지에는 문무가 있어서

剛柔相合.　　강유가 조화된다.

花有大小,　　꽃에는 대소가 있어,

君臣相對.　　군신이 서로 대한다.

條有父子,　　햇가지에는 부자가 있어서,

長短不同.　　장단이 같지 않다.

蘂有夫妻,　　꽃술에는 부처가 있어서

陰陽相應.　　음양이 서로 호응한다.

其木不一,　　나무가 같지 않으니,

當以類推之.　　마땅히 유추하여야 할 것이다.

* 양보지(揚補之; 1097~1167)가 묵매화(墨梅畵)의 전문가로서 재야인사(在野人士)
　간에 이름이 높았다. 이것은 북송(北宋) 소성(紹聖; 1094~1097)년간에 중인(仲
　仁)으로부터 시작한 묵매화(墨梅畵)가 12세기 중엽에 와서는 광대하게 발전되어
　매화(梅畵)를 전문으로 하는 화가가 나타났음을 시사하고 있다. 이 무렵 남송(南
　宋)은 고종(高宗) 즉 소흥(紹興;1131~1189)년간이며 북방(北方)은 금(金)의 세종

(世宗;1161~1189) 전반기에 해당된다. 송(宋)과 금(金)은 서로 많은 사절단이 왕
래하였고 세종(世宗) 대정(大定5년; 1165)에는 양국 간에 상호 평화 조약을 체결
하였다. 이때에 많은 남송(南宋)의 회화풍(繪畫風)이 중국북방(中國北方)의 금국
(金國)에 전래하였으므로, 중인(仲仁)의 매화풍(梅畫風) 역시 북방의 매화그림 형
성에 많은 영향을 주었다. 더구나 양국 군주(君主)의 생신에는 많은 그림들을 서
로 예물로 바쳤기 때문에 더욱 널리 보급되었다. 그것은 근래 중국에서 요대(遼
代)의 산수화와 인물화가 상당히 발굴되었는데, 그 중 북방의 산수화계통을 흡수
한 흔적이 여실히 보이는 것으로 알 수 있다.

洞天淸祿論畫花鳥[1]

宋 趙希鵠 撰

徐熙乃南唐處士, 腹飽經史, 所作寒蘆荒草, 水鳥野鳧, 自得天趣. 黃筌則孟蜀主畫師, 目閱富貴, 所以多綺園花錦, 眞似粉堆, 而不作圈線. 孔雀鸂鶒[2], 豔麗之禽, 動止生意.

1) 『동천청록논화화조洞天淸祿論畫花鳥』는 약 1190년 전후에 송나라 조희곡(趙希鵠)이 『동천청록』에서 화조화(花鳥畫)에 관하여 논한 것이다. *『동천청록洞天淸祿』은 조희곡이 지은 한 권의 책이다.
2) 계칙(鸂鶒)은 비오리로 원앙과 비슷하나 자색(紫色)으로, 속칭 '자원앙紫鴛鴦'이라고 한다.

崔白多用古格, 作花鳥必先作圈線, 勁利如鐵絲, 塡以衆采逼眞. 所作荷蘆, 颯然風生. 順之乃白之孫, 綽有祖風, 所作翎毛, 獨步天下. 上有御寶, 乃順之所作玉虛殿立屛風, 流落[1]人間, 徽廟[2]已難得之.

1) 유락(流落)은 타향을 떠돌아다니는 것이며, 쇠락(衰落)함, 뜻을 이루지 못하는 것이다.
2) 휘묘(徽廟)는 송나라 휘종(徽宗)을 이른다.

子固畵梅詩[1]

<div align="right">

宋 **趙孟堅** 撰

</div>

里中康範庵畵墨梅求詩, 因述本末以示之.

[1] 『자고 화매시子固畵梅詩』는 약 1260년 전후 송나라 조맹견(趙孟堅)이 지은 매화시 이다.

逃禪祖華光[1],	도선노인(揚補之)은 화광에게 조술하여
得其韻度[2]之清麗;	운치가 맑고 고운 것을 얻었다.
間菴[3]紹逃禪,	한암間菴이 양보지를 계승해서
得其瀟灑[4]之佈置.	맑고 깨끗한 포치를 터득했다.
回視玉面而鼠鬚,	옥 같은 면모와 꽃술을 돌아보면
已自功夫較[5]精緻.	이미 스스로한 공부가 비교적 정미했다.
枝枝倒作鹿角曲,	가지마다 녹각이 굽은 것 같이 그려서
生意由來端若爾.	생기가 나는 것이 다만 이와 같다.
所傳正統諒末節[6],	전해오는 정법은 진실로 지엽적인 일이다.
捨此的傳皆僞[7]耳.	전해오는 법을 버리면 모두 거짓이다.
僧定[8]花工枝則麤,	승정의 꽃은 공교하나 가지는 거칠고
夢良[9]意到工[10]則未.	몽양은 뜻이 공교한데 있으나 미숙하다.
女中却有鮑夫人[11],	여자 중에 도리어 포부인이 있는데
能守師繩不輕墜.	선생의 법을 경솔하게 추락시키지 않았다.
可憐聞名未識面,	애석하게 명성은 있으나 면모를 알 수 없는 자는
云有江南[12]畢公濟.	강남에 필공제가 있다고 말한다.

季衡醜麤¹³⁾惡扎祖¹⁴⁾,　계형의 추하고 거친 것을 조술하기 싫어하는

弊到雪蓬濫觴¹⁵⁾矣.　폐단이 설봉에서 시작 되었다.

所恨二王無臣法,　한스러운 것은 이왕에게 저의 서법이 없는 것이다.

多少東鄰擬¹⁶⁾西子.　대개 동시가 서시를 흉내 내는 것 같았다.

是中有趣豈不¹⁷⁾傳?　이 가운데 운치 있는 것이 왜 전하지 않았겠는가?

要以眼力求其旨.　중요한 것은 안목으로 그 뜻을 구하는 것이다.

踢鬚止七¹⁸⁾蕚則三,　꽃술이 다만 일곱 개이고 꽃받침이 세 개이며

點眼名椒梢鼠尾.　점안을 찍는 것을 '초초' '서미'라고 부른다.

枝分三疊墨農談,　매화가지는 세 겹으로 하고 먹은 농담을 나누어

花有正背多般蕊.　꽃의 앞뒤가 있으면 대부분 꽃과 어울린다.

夫君因已悟筌蹄,　그대가 이런 것으로 인하여 방법을 이미 깨달았으니

重說偈言吾亦贅.　거듭 말하지 않겠으며 나도 군말 하지 않겠노라.

誰家屛障得君畵,　누구의 집에 자네의 그림을 얻어 병풍을 치면

更以吾詩疏¹⁹⁾其底.　다시 내 시로 그림 밑에 소거하겠다.

1) "화광華光"에서 '華'자가 『대관록大觀錄』엔 '花'자로 되었으며, 아래에도 같다.

2) "운도韻度"에서 '度'자가 『대관록大觀錄』엔 '致'자로 되어 있다.

3) 한암(閒菴)은 미상(未詳)이고, 송나라의 탕정중(湯正仲)의 호가 한암(閑庵)이며, 자가 숙아(叔雅)이니, 그를 이르는 듯하다. 양보지(揚補之)의 생질로 매죽(梅竹)과 송석(松石)을 청아(淸雅)하게 그렸다.

4) "소쇄瀟灑"에서 '灑'자가 『대관록』엔 '散'자로 되어 있다.

5) "교정치較精緻"에서 '較'자가 『대관록』엔 빠졌다.

6) "소전정통양말절所傳正統諒末節"이 『대관록』엔 '第傳正印有由自'로 되어 있다.

7) "개위이皆僞耳"에서 '僞'자가 『대관록』엔 '妄'자로 되어 있다.

8) 승정(僧定)은 미상이다.

9) 몽양(夢良)은 미상이다.

10) "의도공意到工"에서 '工'자가 『대관록』엔 '花'자로 되어 있다.

11) 포부인(鮑夫人)은 송나라의 여자로 다른 데는 포안인(鮑安人)이라 하며, 매화를 잘 그렸다고 한다.

12) "운유강남云有江南"이 『대관록』엔 '更有江西'로 되어 있다.

13) "추추醜齷"에서 '齷'자가 『대관록』엔 '俗'자로 되어 있다.

14) 찰조(扎祖)는 조술하는 것으로 본다.

15) 남상(濫觴)은 일의 시작과 근원을 이르며, 양자강 같은 큰 강도 근원을 따라 올라가면 잔을 띄울만한 세류(細流)라는 뜻에서 온 말이다.

16) "동린의東鄰擬"에서 '擬'자가 『대관록』엔 '效'자로 되어 있다.

17) "시중유취기불是中有趣豈不"에서 『대관록』엔 '是'자가 '此'자로, '趣'자가 '閾'자로, '不'자가 '莫'자로 되어 있다.

18) "척수지칠踢鬚止七"이 『대관록』엔 '鬚飛七出'로 되어 있다.

19) 소(疏)는 '소거疏擧'로 조목조목 주를 내거나 거론하는 것을 이른다.

康節領此詩, 又有許梅谷者仍求賦長律.

濃寫花枝淡寫梢,	짙게 꽃과 가지를 그리고 옅게 가지 끝을 그리니,
鱗皴老幹墨微焦.	비늘 같은 준과 늙은 줄기는 먹색이 약간 검다.
筆分三踢攢¹⁾成瓣,	붓을 세 번 나누어 필획을 모으니 꽃잎이 완성되고
珠暈一圖工點椒.	구슬 같은 무리가 한 번 그려지니 초점이 교묘하다.
糝綴蜂鬚凝笑靨,	꽃술을 섞어 모으고 보조개를 지우니
穩拖鼠尾施長條.	온건하게 서미를 그리고 긴 가지를 그린다.
盡吹心側風初急,	마음을 다 불어내니 곁에 있는 바람이 처음으로 급하여,
猶把枝埋雪半消.	오히려 가지를 잡고 눈 덮인 가지를 반쯤 녹인다.
松竹襯時明掩映,	소나무와 대나무가 가까이 있을 때 분명하게 어울린다.
水波浮處見飄飆.	물결 일렁이는 곳엔 날리는 것이 보인다.
黃昏時候朧明月,	황혼시엔 밝은 달이 으스름하니
淸淺溪山長短橋.	맑고 얕은 계곡과 산은 길고 다리는 짧구나.
鬧裏相挨如有意,	시끄러운 가운데 서로 밀치니 뜻이 있는 것 같아,

靜中背立見無聊.　　　　　조용한 가운데 돌아서니 무료함이 보인다.

筆端的歷明非畵[2],　　　붓끝을 그어 내려오면 분명 그림이 아니니,

軸上縱橫不是描.　　　　두루마리 위에 종횡으로 긋는 것은 좋은 묘사가 아
　　　　　　　　　　　　니다.

頓覺生成春盎盎,　　　　갑자기 봄기운이 넘치는 것을 느끼어

因思行過雨瀟瀟.　　　　비가 지나가니 생각이 쓸쓸하다.

從頭總是揚 湯法,　　　머리부터 모두가 양보지 탕숙아의 기법이니,

抍下工夫豈一朝?　　　필하의 공부가 어찌 하루아침에 이루어지겠는가?

1) 척찬(踢攢)의 '척踢'은 '척剔'으로 보아 필획을 긋는 것으로 보았다.

2) "적역명비회的歷明非畵"가 어떤 데는 '滴瀝還成戲'로 되어 있다.

竹譜[1)]

元 李衎 撰

畫竹譜[2)]

<u>文湖州授東坡</u>訣云: "竹之始生, 一寸之萌耳, 而節葉具焉. 自蝹腹蛇蚹[3)], 至於劍拔十尋者[4)], 生而有之也. 今畫竹者乃節節而爲之, 葉葉而累之, 豈復 畫論叢刊誤作腹[5)] 有竹乎. 故畫竹必先得成竹於胸中, 執筆熟視, 乃見其所欲畫者, 急起從之, 振筆直遂[6)], 以追其所見, 如兔起鶻落, 少縱則逝矣." <u>坡</u>云: "<u>與可</u>之敎予如此, 予不能然也. 夫旣心識所以然而不能然者, 內外不一, 心手不相應, 不學之過也." <u>且坡公</u>尙以爲不能然者, 不學之過, 況後之人乎? 人徒知畫竹者不在節節而爲, 葉葉而累, 抑不思胸中成竹, 從何而來? 慕遠貪高[7)], 躐級躐等[8)], 放弛[9)]情性, 東抹西塗, 便爲脫去翰墨蹊徑[10)], 得乎自然. 故當一節一葉, 措意於法度之中, 時習不倦, 眞積力久[11)], 至於無學[12)] 四字不可解, 書畫譜刪去[13)] 自信胸中眞有成竹, 而後可以振筆直遂, 以追其所見也. 不然, 徒執筆熟視, 將何所見而追之耶? 苟能就規矩繩墨, 則自無瑕纇[14)], 何患乎不至哉! 縱失於拘, 久之猶可達於規矩繩墨之外, 若遽放逸[15)], 則恐不復可入於規矩繩墨, 而無所成矣. 故學者必自法度中來, 始得之. 畫竹之法: 一位置, 二描墨, 三承染, 四設色, 五籠套. 五事殫備[16)]而後成竹. 粘幀礬絹, 本非畫事, 苟不得法, 雖筆精墨妙, 將無所施, 故倂附見於此.

1) 『죽보竹譜』는 약 1312년 전후에 원나라 이간(李衎)이 대에 관하여 정리해 기재한

것이다.

2) 「화죽보畵竹譜」는 『죽보』의 항목으로 대를 그리는 것에 관하여, 계통에 따라 기재하여 정리한 것이다.

3) 조복(蜩腹)은 매미의 배를 이르며, 사부(蛇蚹)는 뱀의 허물을 이른다. 매미는 마시기는 하나 먹지 않아서 배안이 깨끗하게 비었고, 뱀이 허물을 벗으면 더욱 비게 되니, 대나무의 속이 빈 것을 비유하고, 혹은 대나무가 생장하는 것을 비유한다.

4) "검발십심劍拔十尋"은 대나무가 빼어나서 우뚝 솟은 것을 형용하는 말이다. *심(尋)은 옛날 길이의 단위로 8척을 '尋'이라하고, 또 6척·7척을 1심이라고 한다.

5) "기부유죽호기부유죽호"에서 '復'자가 『화론총간』에서는 '腹'자로 되어 있다.

6) "진필직수振筆直邃"는 막힘없이 휘호하는 것을 이른다.

7) "모원탐고慕遠貪高"는 원대한 곳을 향해가서 높은 경지를 도모하는 것이다.

8) "유급렵등踰級躐等"은 등급을 뛰어 넘는 것이다.

9) 방이(放弛)는 '방종放縱'으로 자유로운 것을 이른다.

10) 혜경(蹊徑)은 좁은 길로, 방법이나 수단을 이른다.

11) 진적(眞積)은 '인진적루認眞積累'로 참으로 인식하여 쌓는 것이다. *역구(力久)는 분발하여 끝까지 지속하는 것이다.

12) 무학(無學)은 불교에서 이르는 소승사과(小乘四果)의 마지막 단계인, 아라한과(阿羅漢果)이다. 수행을 끝내고 다시 더 배울 것이 없는 최고의 단계로, 자득(自得)한 경지를 이르는 말이다.

13) "지어무학至於無學" 네 글자는 이해할 수가 없고, 『서화보』에는 삭제되어 있다.

14) 하뢰(瑕纇)는 사물의 결점을 비유하는 말이다.

15) 방일(放逸)은 '방실放失'과 같으며 자유롭게 구속 받지 않는 것을 이른다.

16) 탄비(殫備)는 완전히 구비하는 것이다.

粘幀[1]先須將幀幹放慢, 知不足齋叢書本作漫[2] 靠牆壁頓立平穩. 熟煮稠麵糊, 用椶刷[3]刷上. 看照絹邊絲縷正當, 先貼上邊, 再看右邊絲縷正當, 然後貼上, 次左邊亦如之, 仍勿動, 直待乾徹, 用木楔[4]楔緊. 將下一邊用針線密縫箭桿, 畵論叢刊作稈[5] 許一杖子, 次用麻索綱羅繃緊, 然後上礬畢, 仍再緊之.

1) 점정(粘幀)은 착 들러붙은 화폭이다.

2) "방만放慢"에서 '慢'자가 『지부족재총서知不足齋叢書』에는 '漫'자로 되어 있다. *방만(放慢)의 '慢'자는 '墁'자와 같아서, 펼쳐서 까는 것이다.

3) 종쇄(椶刷)는 종려나무로 만든 솔이다.
4) 목설(木楔)은 나무 쐐기이다.
5) "밀봉전간密縫箭桿"에서 '桿'자가『화론총간』에는 '도탁'자로 되어 있다.

礬絹不可用明膠. 其性太緊, 絹素不能當, 畵論叢刊誤作常[1] 久則破裂, 須
紫色膠爲妙. 春秋隔宿用溫水浸膠, 封蓋勿令塵土得入, 明日再入沸
湯調開, 勿使見火, 見火則膠光出於絹上矣. 夏月則不須隔宿, 冬月
則浸二日方開. 別用淨磁器注水, 將明淨白礬硏水中, 嘗之舌上微澀
便可, 太過則絹澀難落墨. 仍看絹素多少, 斟酌前項浸開膠礬水相對
合得如淡蜜水, 微溫黃色爲度. 若夏月膠性差慢, 知不足齋叢書本作漫[2] 頗
多亦不妨. 再用稀絹濾過, 用刷上絹, 陰乾後落墨. 近年有一種油絲
絹, 並藥粉絹, 先須用熱皁莢水刷過, 候乾依前上礬.

1) "불능당不能當"에서 '當'자가『화론총간畵論叢刊』에는 '常'자로 잘못 되어 있다.
2) "교성차만膠性差慢"에서 '慢'자가『지부족재총서知不足齋叢書』본에는 '漫'자로 되
 어 있다.

一. 位置: 須看絹幅寬窄橫竪, 可容幾竿, 根稍向背, 枝葉遠近, 或榮
或枯, 及土坡水口, 地面高下厚薄, 自意先定, 然後用朽 美術叢書作杇[1]
子朽下. 再看得不可意, 且勿着筆, 再審看改朽, 得可意方始落墨, 庶
無後悔. 然畵家自來位置爲最難, 蓋凡人情尙好才品, 各各不同, 所
以雖父子至親, 亦不能授受, 況筆舌[2]之間, 豈能盡之? 惟畵法所忌,
不可不知. 所謂衝天·撞地·偏重·偏輕·對節·排竿·鼓架·勝
眼·前枝·後葉, 此爲十病, 斷不可犯, 餘當各從己意.

1) 필설(筆舌)은 문장(文章)과 언론(言論)을 이른다.
2) "용후자후하用朽子朽下"에서 '朽'자가『美術叢書』에는 '오杇'자로 되어 있다.

衝天·撞地者: 謂梢至絹頭, 根至絹末, 阨塞[1]塡滿者. 偏輕·偏重者:
謂左右枝葉一邊偏多, 一邊偏少, 不停趁[2]者. 對節者: 謂各竿節節相
對. 排竿者: 謂各竿勻排如窻櫺[3]. 鼓架者: 謂中一竿直, 左右兩竿交
叉如鼓架者. 勝眼者: 謂四竿左右相差勻停, 中間如方勝眼者. 前枝
後葉者: 謂枝在前, 葉卻在後, 或枝葉俱生在前, 俱生在後者.

1) 액색(阨塞)은 궁색한 것이며,
2) "부정진不停趁"은 '불균칭不勻稱'이다.
3) 창령(窻櫺)은 창살이다.

二. 描墨: 握筆時澄心靜慮, 意在筆先, 神思專一, 不雜不亂, 然後落
筆. 須要圓勁快利, 仍不可太速, 速則失勢; 亦不可太緩, 緩則凝濁[1];
復不可太肥, 肥則俗惡; 又不可太瘦, 瘦則枯弱. 起落有準的[2]; 來去有
逆順[3], 不可不察也. 如描葉則勁利中求柔和, 描竿則婉媚中求剛正[4],
描節則分斷處要連屬, 描枝則柔和中要骨力. 詳審四時, 榮枯老嫩,
隨意下筆, 自然枝葉活動, 生意具足, 若待設色而後成竹, 則無復有
畫矣.

1) 치탁(凝濁)은 매체(呆滯)·매판(呆板)으로 침체하며 딱딱한 것이다.
2) 기락(起落)은 '운필運筆'을 가리킨다. *준적(準的)은 '법칙法則'이다.
3) 역순(逆順)은 거스르고 순리대로 하는 것인데, 여기서는 처음 붓을 댈 때 역입(逆
入)한 후에 운필하는 것을 가리킨다.
4) 완미(婉媚)는 부드럽고 고운 것이다. *강정(剛正)은 강하고 곧은 것이다.

三. 承染: 最是緊要處, 須分別淺深·反正·濃淡, 用水筆破開時, 忌
見痕迹, 要如一段生成, 發揮畫筆之功, 全在於此. 若不加意, 稍有差
池, 卽前功俱廢矣. 法用番中靑黛或福建螺靑放盞內, 入稠膠殺開[1],

慢火上焙乾²⁾, 再用指面旋點淸水, 隨點隨殺, 不厭多時, 愈殺則愈明
淨. 看得水脈着中, 蘸筆承染. 嫩葉則淡染, 老葉則濃染, 枝節間深處
則濃染, 淺處則淡染, 更在臨時相度輕重.

1) 살개(殺開)의 살(殺)은 소화(消化)이니 화해(化解)로 용해하는 것이다.
2) 배건(焙乾)은 약한 불에 말리는 것이다.

四. 設色: 須用上好石綠, 如法入淸膠水硏淘, 分作五等. 除頭綠¹⁾粗
惡不堪用外, 二綠 · 三綠染葉面. 色淡者名枝條綠, 染葉背及枝幹.
更下一等極淡者, 名綠花, 亦可用染葉背枝幹. 如初破籜新竹, 須用
三綠染. 節下粉白用石靑花染. 老竹用藤黃染, 枯竹枝幹及葉稍筍籜²⁾
皆土黃染. 筍籜上斑花及葉梢上水痕, 用檀色³⁾點染. 此其大略也. 若
夫對合⁴⁾淺深, 斟酌輕重, 更在臨時.

1) 두록(頭綠)은 석록의 일종이다. 녹색을 갈아서 물에 담아 걸러내면, 표면의 뜬 것
으로 두록(頭綠), 2록(二綠), 3록(三綠)으로 구분하는데, 두록(頭錄)이 가장 거친
것이고, 2록은 두록 다음으로 거칠고, 3록은 가장 맑은 녹색이다.
2) 괴화수(槐花水)는 홰나무 꽃으로 만든 황색 염료를 이른다. *순탁(筍籜)은 죽순
의 껍질이다.
3) 단색(檀色)은 천홍색(淺紅色) · 천자색(淺赭色)이다.
4) 대합(對合)은 조합(調合) · 배합(配合)이다.

調綠之法, 先入稠膠硏勻, 別煎槐花水, 相輕重和調得所, 依法濡筆¹⁾,
須輕薄塗抹, 不要重厚, 及有痕迹. 亦須嵌墨道遏截²⁾, 勿使出入不齊,
尤不可露白. 若遇夜則將綠盞以淨水出膠了放乾, 明日更依前調用.
若只如此, 經宿則不可用矣.

1) 유필(濡筆)은 붓을 적시는 것으로, 글씨를 쓰거나 그림을 그리는 것이다.
2) 알절(遏截)은 가로막음, 저지하는 것이다.

五. 籠套[1]: 此是畵之結果, <small>知不足齋叢書·美術叢書与作裏[2]</small> 尤須縝密. 候設色乾了仔細看得無缺空漏落處, 用乾布淨巾着力拂拭, 恐有色脫落處, 隨便補治匀好. 除葉背外, 皆用草汁籠套, 葉背只用澹藤黃籠套.

1) 농투(籠套)는 농조(籠罩)이며, 차엄(遮掩)과 같은 뜻이며 덮어 가려서 장식한다는 것을 이르며, 요즈음 속칭하는 '우려서 마무리 한다.'는 것과 배접한 후 지우고 털어내어 미비한 부분을 보충하는 것을 말한다.
2) "결과結果"에서 '果'자가 『지부족재총서知不足齋叢書』와 『미술총서美術叢書』에 는 모두 '裏'자로 되어 있다.

草汁之法, 先將好藤黃浸開, 却用殺開螺靑汁看深淺對合調匀使用, 若隔夜則不堪用, 若暑月則半日卽不堪用矣.

墨竹譜[1]

墨竹位置一如畵竹法, 但幹·節·枝·葉四者, 若不由規矩, 徒費工夫, 終不能成畵矣. 凡濡墨有深淺, 下筆有重輕, 逆順往來, 須知去就; 濃淡粗細, 便見榮枯, 乃要葉葉着枝, 枝枝着節. 山谷云: "生枝不應節, 亂葉無所歸." 須一筆筆有生意, 一面面得自然. 四面團欒[2], 枝葉活動, 方爲成竹. 然古今作者雖多, 得其門者或寡. 不失之於簡略, 則失之於繁雜, 或根幹頗佳而枝葉謬誤, 或位置稍當而向背乖方, 或葉似刀截, 或身如板束, 粗俗狼藉, 不可勝言. 其間縱有稍異常流, 僅能盡美, 至於盡善, 良恐未暇. 獨文湖州挺天縱之才, 比生知之聖, 筆如神助, 妙合天成. 馳騁於法度之中, 逍遙[3]於塵垢之外. 縱心所欲不踰準繩, 故一依其法, 佈列成圖. 庶後之學者不陷於俗惡, 知所當務焉.

1) 「묵죽보墨竹譜」는 『죽보』의 항목으로 먹으로만 그리는 대에 관하여 줄기, 가지, 마디, 잎 등을 논하여 순서대로 정리한 것이다.

2) 단란(團欒)은 대나무가 빼어나고 아름다운 모습을 형용하는 말이다.
3) 소요(逍遙)는 '유유자적悠悠自適'하는 것이다.

一. 畵竿: 若只畵一二竿, 則墨色且得從便, 若三竿之上, 前者色濃, 後者漸淡, 若一色則不能分別前後矣. 然後梢至根, 雖一節節畵下, 要筆意貫串, 梢頭節短, 漸漸放長, 比至節根, 漸漸放短. 每竿須要墨色勻停, 行筆平直, 兩邊如界, 自然圓正. 若擁腫偏邪, 墨色不勻, 間粗・間細, 間枯・間濃, 及節空勻長・勻短, 皆文法所忌, 斷不可犯. 頗見世俗用蒲綆槐皮, 或疊紙濡墨畵竿, 無問根梢, 一樣粗細, 又且板平全無圓意, 但堪發笑. 學者切忌, 不宜倣效.

二. 畵節: 立竿旣定, 畵節爲最難. 上一節要覆蓋下一節, 下一節要承接上一節. 中間雖是斷離, 却要有連屬意. 上一筆兩頭放起中間落下, 如月少彎, 則便見一竿圓渾; 下一筆看上筆意趣, 承接不差, 自然有連屬意. 不可齊大, 不可齊小; 齊大則如旋環, 齊小則如墨板. 不可太彎, 不可太遠; 太彎則如骨節, 太遠則不相連屬, 無復生意矣.

三. 畵枝: 各有名目, 生葉處謂之丁香頭, 相合處謂之雀爪, 直枝謂之釵股, 從外畵入謂垛疊, 從裏畵出謂之迸跳. 下筆須要遒健圓勁, 生意連綿, 行筆疾速, 不可遲緩. 老枝則挺然而起, 節大而枯瘦; 嫩枝則和柔而婉順, 節小而肥滑. 葉多則枝覆, 葉小則枝昂. 風枝雨枝觸類而長. 亦在臨時轉變, 不可拘於一律也. 尹白 郇王[1]隨枝畵斷節, 旣非文法, 今不敢取.

1) 윤백(尹白)은 송나라의 변(卞) 사람으로 묵죽(墨竹)을 잘 그렸다. *운왕(郇王)은 이름을 해(楷)라 하고, 초명(初名)은 환(煥)으로, 송나라 휘종(徽宗)의 셋째 아들이며, 처음 위국공(魏國公)에 봉해지고 뒤에 고밀군왕(高密郡王)으로 나아갔으며

절도사(節度使)를 거쳤다. 화조(花鳥)를 잘 그리고 묵화(墨畵)에 능했다.

四. 畵葉: 下筆要勁利, 實按而虛起, 一抹便過, 小遲留則鈍厚不銛利矣. 然寫竹者此爲最難, 虧此一功, 則不復爲墨竹矣. 法有所忌, 學者當知. 粗忌似桃, 細忌似柳. 一忌孤生, 二忌並立, 三忌如乂, 四忌如井, 五忌如手指及似蜻蜒. 反正向背, 轉側低昂, 雨打風翻, 各有態度, 不可一例抹去, 如染皂絹無異也.

竹態譜[1]

凡欲畵竹者, 先須知其名目, 識其態度, 然後方論下筆之法. 如散生之竹, 竿下謂之鼉頭. 鼉頭下正根謂之箣, 又名笏, 旁引者謂之邊, 或謂之鞭. 節間亂贅而生者謂之鬚, 旁根生時謂之行邊. 邊根出筍謂之僑筍, 又名二筍. 叢生之竹, 根外出者謂之蟬肚根, 竹下挿土者謂之鑽地根. 凡竹從根倒數上, 單節生枝者, 謂之雄竹; 雙節生枝者, 謂之雌竹. 或云從下第一節生單枝者, 謂之雄竹; 生雙枝者, 謂之雌竹. 生長挺挺然者名筍. 筍初出土者謂之萌, 又名蘂, 又名箈 下乃反[2] 又名竹胎. 稍長謂之牙, 漸長名笛, 又名蕸 徒開反又音臺[3] 又名子, 又名苞, 又名箘. 過母 畵論叢刊作母[4] 명蘀 音官[5] 別稱曰籜龍, 曰錦綳兒, 曰玉版師. 節葉謂之笣蘀, 又名箈. 解蘀謂之蒻. 半筍謂之初簹. 梢葉開盡名笯, 方爲成竹. 竹幹 畵論叢刊作幹[6] 謂之竿, 竿中之水結而爲膏曰簧. 畵論叢刊作[7] 竿上之膚曰筠. 竹之皮曰筤. 武盡反[8] 刮下靑皮謂之笟, 火燒謂之麶. 又燒出汗謂之瀝. 竹之節曰箹. 乙孝反 竹列謂之籬, 竹葉謂之箈. 尹涉反[9] 竹葉下垂曰箮箵. 竹枝謂之天篲, 竹花謂之筈, 虛元反[10] 又名華草, 又名葍. 音福[11] 竹實謂之練實. 竹有病謂之箞. 乙公反, 畵論叢刊作箊.[12]

竹枯換根謂之籿. 竹枚謂之箇. 積竹曰攢, 批條曰篾, 編而爲瓦曰復.
音福. 殺青而尺截曰簡, 聯簡曰策, 熨而爲版曰牒. 音業[13] 竹貌謂之籌,
上聲[14] 竹聲謂之籀, 去聲[15] 竹色謂之蒼筤, 竹態謂之嬋娟, 竹深謂之簽.
竹得風其體夭屈謂之笑. 生而曲曰筲, 弱曰箚. 上聲[16] 此其名目之大略
也. 若夫態度則又非一致, 要辨老嫩榮枯, 風雨明晦, 一一樣態. 如風
有疾·慢, 雨有乍·久, 老有年數, 嫩有次序. 根·榦·筍·葉, 各有
時候. 今姑從根生筍長, 至於生成·壯·老·枯·瘁, 風·雨·疾·
乍, 各各態度, 依式圖列如左. 雖未能悉備, 抑亦可見其梗槪, 用資初
學, 不爲達者設也.

1) 「죽태보竹態譜」는『죽보』의 항목으로 대나무의 모양에 관하여 하나하나 정리해
 기재한 것이다.
2) "胲"자의 발음은 '하내下乃'의 반절로 '해'이다. *반절(半切)은 한자(漢字)의 두 자
 음을 반씩만 따서 한 음으로 읽는 방법으로 "文"자의 음을 '무분절無分切'로 하는
 따위이다. 지금의 발음과는 조금 다른 경우도 있다.
3) "箞"는 '도개徒開'의 반절(半切)이니 발음은 '대臺'이다.
4) "과모過母"의 '母'자가『화론총간』에는 '毋'자로 되어 있다.
5) "관瞿"은 '관官'으로 발음한다.
6) "죽간竹榦"에서 '榦'자가『畵論叢刊』에서는 '幹'자로 되어 있다.
7) "위고왈황爲膏曰篁"에서 '篁'자가『畵論叢刊』에서는 '黃'자로 되어 있다.
8) "箟"자의 발음은 '무진武盡'의 반절로 '민'이다.
9) "筁"자의 발음은 '윤섭尹涉'의 반절로 '업'이다.
10) "簹"자의 발음은 '허원虛元'의 반절로 '헌'이다.
11) "復"은 '복福'으로 발음한다.
12) "箜"자의 발음은 '을공乙公'의 반절로 '옹'이다. '篏'자가『畵論叢刊』에는 '箜'자로
 되어 있다.
13) "牒"은 업(業)으로 발음한다.
14) "옹籌"은 상성(上聲)
15) "유籀"는 거성(去聲)이다.
16) "남箚"은 상성(上聲)이다.

竹根二種¹⁾

凡散生之竹類, 先一年行根而敷生, 次年出筍而成竹. 叢生之類不待
行根而敷(畵論叢刊作類)²⁾ 年出筍成竿, 然須至次年方生(畵論叢刊
作成)³⁾枝葉也.

1) 「죽근이종竹根二種」은 『죽보』의 항목으로 대나무 뿌리 두 종류를 설명한 것이다.
2) "수년출순성간數年出筍成竿"에서 '數'자가 『畵論叢刊』에는 '類'자로 되어 있다.
3) "지차년방생지엽야至次年方生枝葉也"에서 '生'자가 『畵論叢刊』에는 '成'자로 되어 있다.

一散生之竹, 根皆如此. _{一作根皆橫生而長}¹⁾ 如筆竹・淡竹・甜竹・貓 _畵
_{論叢刊作描}²⁾ 頭竹・白竹・篌竹・水竹・筋竹・窈竹・蒔竹・浮竹・江
南竹・雙葉 _{畵論叢刊作業}³⁾竹・鳳尾竹・龍鬚竹・寸金竹・雪竹・篠竹・
簞竹・蕉竹・廣竹之類是也.

1) "근개여차根皆如此"가 한편에는 '根皆橫生而長'으로 되어 있다.
2) "묘두죽貓頭竹"에서 '貓'자가 『화론총간』에는 '描'자로 되어 있다.
3) "쌍엽죽雙葉竹"에서 '葉'자가 『화론총간』에는 '業'자로 되어 있다.

一叢生之竹, 根皆如此 _{一作根皆叢生而下短}¹⁾如苦竹・慈竹・簧竹・桃
竹・枝竹・篶竹・刺竹・由衙竹・簹竹・釣絲竹之類是也.

1) "근개여차根皆如此"가 한편에는 '根皆橫生而下短'으로 되어 있다.

竹之爲物, 非草非木, 不亂不雜, 雖出處不同, 蓋皆一致. 散生者有長
幼之序, 叢生者有父子之親. 密而不繁, 疎而不陋, 沖虛簡靜, 妙粹靈
通, 其可比於全德君子矣. 畵爲圖軸, 如瞻古賢哲儀像, 自令人起敬
慕, 是以古之作者於此亦盡心焉.

張退公墨竹記[1)]

元 張退公 撰

夫墨竹者, 肇自明皇[2)], 後傳蕭悅, 因觀竹影而得意, 故寫墨君[3)]以左右. 葉擺陰陽, 梢根一向一背, 雀爪相依相靠. 孤一逆二, 攢三聚五[4)]. 春夏長於柔和, 秋冬生於劈刊, 天帶晴兮, _{美術叢書兮字均作弓字, 下同.}[5)] 偃葉而偃枝. 雲帶雨兮, 墜枝而墜葉. 順風不一字之鋪, 帶雨無人字之排. 傳前代之法則, 作後世之規矩. 大抵竹觀疊葉, 樹看生枝. 掃葉者尖不似蘆, 細不似柳, 三不似川, 五不似手. 寫枝者嫩不直立, 老不斜撼, 榦不鼓架, 節不鶴膝. 攧 _{美術叢書作顛, 攧字字書不載.}[6)] 而竹者不可太速, 太速則忙, 忙而勢弱; 不可太慢, 太慢則遲, 遲而骨瘦; 又不可肥, 肥而體濁; 亦不可瘦, 瘦而形枯; 亦不可長, 長而遼窩; 亦不可短, 短而寒躁. 葉要輕重相間, 枝宜高下相得. 得之心, 應之手[7)], 心手相迎[8)], 則無不妙矣. 若斯者動秀士之吟情, 引騷人之詠句, 若不識其機, 無能得其意, 節若翹鶴, 勢若匙柄. 取多意之功, _{美術叢書作巧}[9)] 疊葉如排戟. 順四時之氣, 寫枝似臥龍. 節不厭高, 如蘇武之出塞[10)]; 爪[11)]不厭亂, 若張顛[12)]之醉書. 佈勢, 體似玉龍; 舞勢, 形如金鳳翻身. _{美術叢書缺}[13)] 嫩葉柔梢, 不帶雨而披風; 蒼枝老節, 須傲霜而擎雪. 嫩兮分竿梢而枯潤, 風雨兮 _{美術叢書缺}[14)] 取枝葉而偃 _{書畫譜作厭}[15)] 垂. 六七八十兮, 成叢成簇; 一二三五兮, 靠岸偎堤. 或疊或疊, 葉如鳥翼可排; 或曲或直, 節似龍脊[16)]相壓. _{書畫譜作厭}[17)] 枝可安於頂節, 葉可攧於枝梢. 梢貴健而活, 葉貴少而清. 不雜春·夏·秋·冬, 須題雪·晴·風·雨. 若枝葉迸跳, 古怪清奇[18)], 此妙格之情極[19)]也. 『畫苑補益』

1) 『장퇴공묵죽기張退公墨竹記』는 원나라 장퇴공(張退公)이 묵죽에 관하여 기록한 것이다.
2) 명황(明皇)은 당나라 현종(玄宗; 李隆基)을 가리킨다.
3) 묵군(墨君)은 '묵죽墨竹'의 미칭이다.
4) "고일병이孤一迸二, 찬삼취오攢三聚五"는 하나를 '고엽孤葉'이라하고 둘을 '병엽迸葉'이라하며, 세 잎을 '찬엽撰葉'이라하고 다섯 잎을 '취엽聚葉'이라고 하는데, *역자의 생각으로는 '외로운 한 가지에서 두 줄기가 솟구쳐서 3~5개의 잎이 모인다.'고 해석하여도 될 것 같다.
5) "천대청혜天帶晴兮"에서 '兮'자가 『美術叢書』에는 모두 '弓'자로 되어 있다. 아래도 같다.
6) "전이죽攧而竹"에서 '전攧'자가 『미술총서』엔 '顚'자로 되었으나 '攧'자는 기재하지 않았다.
7) "득지심得之心, 응지수應之手"는 '得心應手'로 마음먹은 대로 손쉽게 됨, 주로 기예에 능숙함을 형용하는 말이다.
8) "심수상영心手相迎"은 '心手相應'으로 마음과 손이 잘 맞음. 솜씨가 능숙하여 마음먹은 대로 됨을 형용하는 말이다.
9) "취다의지공取多意之功"에서 '功'자가 『美術叢書』에는 '巧'자로 되어 있다.
10) 소무(蘇武)는 서한(西漢)의 두릉(杜陵) 사람으로 자가 자경(子卿)이며, 무제(武帝) 때에 흉노(匈奴)에 사신(使臣)갔다가 19년간 억류되면서도 절개를 지킨 사람이다. *출새(出塞)는 국경을 벗어나는 것이다.
11) 조(爪)는 붓으로 거칠게 그린 필치로 보았다.
12) 장전(張顚)은 당나라의 서예가인 장욱(張旭)의 별호로 술이 취하면 머리카락에 먹을 묻혀서 글씨를 썼으므로 장전로(張顚老)라고 한다.
13) "형여금봉번신形如金鳳翻身"에서 '翻身'이 『美術叢書』에는 빠졌다.
14) "눈혜분간초이고윤嫩兮分竿梢而枯潤, 풍우혜風雨兮"에서 '兮'자가 『미술총서』에는 빠졌다.
15) "취지엽이언수取枝葉而偃垂"에서 '偃'자가 『書畵譜』에는 '厭'자로 되어 있다.
16) 용척(龍脊)은 산등성이를 이른다.
17) "절사룡척상압節似龍脊相壓"에서 '壓'자가 『書畵譜』에는 '厭'자로 되어 있다.
18) 청기(淸奇)는 작품의 풍격에서 참신하고 기묘한 경계를 이르는 말로, 당나라 사공도(司空圖)가 분류한 24품 중의 하나이다. 아름답고 기이함, 빼어나고 비범함을 이른다.
19) 정극(情極)은 감정이 극에 달한 것으로, 감정이나 본성을 다 표현한 것을 이른다.

松雪論畫竹¹⁾

元 趙孟頫 撰

石如飛白木如籒,　　　　　돌은 비백서 나무는 전서 같이 그리며,

寫竹遠應八法通.　　　　　대를 그리는 것은 영자팔법에 능통해야 한다.

若也有人能會此,　　　　　만약에도 이런 것을 이해할 수 있는 사람은

須知書畫本來同.　　　　　그림과 글씨가 근본이 같다는 것을 반드시 알 것이다.
　　　「郁逢慶書畫題跋記」²⁾　　「욱봉경서화제발기」에서 나온 글이다.

1) 『송설논화죽松雪論畫竹』은 약 1315년 전후에 원나라 조맹부(趙孟頫)가 대나무 그림에 관하여 논한 것이다.

2) 『욱봉경서화제발기』는 「욱씨서화제발기」로 욱봉경(郁逢慶)의 저서이다. *욱봉경(郁逢慶)은 명나라 절강 가흥 사람으로 자는 숙우(叔遇)이고, 호는 수서도인(水西道人)이다.

丹邱題跋¹⁾

元 柯九思 撰

寫竹幹用篆法, 枝用草書法, 寫葉用八分法²⁾, 或用魯公撇筆法³⁾, 木石用折釵股・屋漏痕之遺意. 『書畫譜』

1) 『단구제발丹邱題跋』은 약 1328년 전후에 원나라 가구사(柯九思)가 제발한 것이다. *단구(丹邱)는 가구사의 호가 단구생(丹邱生)이다.
2) "팔분법八分法"은 '팔분서체八分書體'로 글자체가 예서(隷書)와 비슷하고 필세에 파책(破磔)이 많으며, 진(秦)나라 때 상곡(上谷) 사람 왕차중(王次中)이 만들었다고 전해진다.
3) "노공별필법魯公撇筆法"의 노공(魯公)은 당나라 안진경(顔眞卿)을 이르며, 별필법(撇筆法)은 영자팔법(永字八法)에서 한자의 획을 좌측으로 비스듬히 내려 긋는 필획법이다.

凡剔枝當用行書法爲之, 古人之能事者, 惟文 蘇二公, 北方王子端得其法, 今代高彦敬 王澹遊 趙子昂其庶幾. 前輩已矣, 獨走也解其趣耳. 『嶽雪樓書畫錄』

畫鑑論畫花鳥[1]

元 湯垕 撰

唐人花鳥, 邊鸞最爲馳譽. 大抵精於設色, 穠 一作濃[2] 豔如生. 其他畫者雖多, 互有得失. 歷五代而得黃筌, 資集諸家之善. 山水師李昇, 鶴師薛稷, 龍水師孫位, 至于花竹翎毛, 超出衆史. 筌之可齊名者, 惟江南 徐熙. 熙志趣高尙, 畫草木蟲魚, 妙奪造化, 非世之畫工所可及也. 熙畫花落筆頗重, 中略施丹粉, 生意勃然. 黃之子居寶 居寀, 熙之孫崇嗣 崇矩, 各得一家學. 熙之下有唐希雅亦佳. 多作顫筆棘針, 是效其主李重光畫法. 後有長沙 易元吉作花果禽畜, 尤長獐猿, 多遊山林, 窺猿狖禽鳥之樂, 圖其天趣. 若趙昌惟以傳染爲工, 求其骨法氣韻稍劣也. 又如滕昌祐 邱慶餘 葛守昌 崔白 艾宣 丁貺之徒, 皆得其緒以成一家. 要知花鳥一科, 唐之邊鸞, 宋之徐 黃, 爲古今規 美術叢書作觀[3] 式, 所謂前無古人後無來者是也.

1) 『화감논화화조畫鑑論畫花鳥』는 약 1328년 전후에 원나라 당후(湯垕)가 화조화(花鳥畵)에 관하여 논한 것이다.
2) "농염여생穠豔如生"에서 '穠'자가 한편에는 '濃'자로 되어 있다.
3) "고금규식古今規式"에서 '規'자가 『美術叢書』에는 '觀'자로 되어 있다.

徐熙畫花果多在澄心紙[1]上. 至于畫絹, 絹文稍麤, 元章謂徐熙絹如布是也.

1) 징심지(澄心紙)는 남당(南唐) 후주인 이욱(李昱)이 만든, 일종의 곱고 얇은 윤택이 있는 종이로 '징심당지澄心堂紙'라고도 한다.

唐希雅弟忠祚花鳥亦入妙品, 在易元吉之下. 若用墨作棘針, 易不能及之也.

黃筌 美術叢書誤筌[1] 枯木, 信筆塗抹, 畫竹如斬丁截鐵, 至京見二幅, 一作幀[2] 信天下奇筆也.

1) "황전黃筌"에서 '筌'자가 『미술총서』에는 '筌'자로 잘못 되어 있다.
2) "이복二幅"에서 '幅'자가 한편엔 '幀'자로 되어 있다.

郭乾暉畫鷹鳥得名於時. 鍾隱亦負重名, 自謂不及, 及變姓名受傭於郭. 經年得其筆意求去, 再拜陳所以. 郭憐之以畫 一作以盡[1] 傳授, 故與齊名. 古人用心獨苦如此.

1) "연지이화전수憐之以畫傳授"에서 '以畫'가 한편에는 '以盡'으로 되어 있다.

崔白蘆雁之類雖淸致, 余平生不喜見之. 獨有一大軸, 絹闊一丈許, 長二丈許, 中濃墨塗作八大雁, 盡飛鳴宿食之態. 東坡先生大字題詩曰: "扶桑[1]之繭如甕盎[2], 天女織絹雲漢[3]上; 往來不遣鳳唧梭, 誰能鼓臂投三丈." 云云, 眞白之得意筆也.

1) 부상(扶桑)은 신화에서 동해에 있다는 나무 이름으로 부목(扶木)이다. 해가 뜨는 곳, 전설에서 해가 부상 아래에서 나와 가지를 스치고 떠오른다 하여 이르는 말이다. 동방의 옛 나라, 또는 일본을 이르는 말이다. 남방에서 서식하는 당아욱과 낙엽 관목(灌木)이다
2) "견여옹앙繭如甕盎"은 누에고치가 동이 같다는 것이다. *견옹(繭甕)이나 견앙(繭盎)은 큰 누에고치를 이르는 말, 향초(香草)를 먹인 누에의 고치가 항아리만 하였다는 전설에서 유래하였다.
3) 운한(雲漢)은 은하수를 이른다.

徽宗性嗜畵, 作花鳥山石人物入妙品, 作墨花墨石間有入神品者. 歷
代帝王能畵至徽宗可謂盡意. 當時設建畵學, 諸生試藝, 如取程文等
高下爲進身之階, 故一時技藝皆臻其妙. 嘗命學人畵孔雀升墩障屛,
大不稱旨. 復命餘子次第呈進, 有極盡工力, 亦不得用者. 乃相與詣
闕請所謂. 旨曰: "凡孔雀升墩必先左脚, 卿等所圖俱先右脚." 驗之信
然, 羣工遂服. 其格物之精類此. 當時承平之盛, 四方貢獻珍木異石,
奇花佳果, 無虛日. 徽宗乃作冊圖寫, 每一枝二葉十五版作一冊, 名
曰『宣和睿覽集』. 累至數百及千餘冊. 余度其萬幾[1]之餘安得工暇至
于此? 要是[2]當時畵院諸人倣傚其作, 特題印之耳. 然徽宗親作者, 余
自可望而識之. 鄆王 徽宗第二子也, 能畵花鳥, 克肖聖藝. 墨花妙入
能品. 嘗見一卷後題年月日臣某畵進呈. 徽宗御批其後曰: "覽卿近畵
似覺稍進, 但用墨粗稍欠生動耳. 後作當謹之." 以此知一時諸王留心
於畵者皆如此也.

1) 만기(萬幾)는 제왕이 일상적으로 처리하는 번잡한 정무(政務)를 이른다.
2) 요시(要是)는 '주로……임', '요컨대 …임', '만약 …한다면' 등의 의미이다.

景濂論畵梅[1)]

明 宋 濂 撰

唐人鮮有畵梅者, 至五代 滕勝華妃[2)]寫<梅花白鵝圖>, 而宋 趙士雷
繼之, 又作<梅汀落雁圖>. 自時厥後, 丘慶餘 徐熙輩, 或儷以山茶,
或雜以雙禽, 皆傳五采, 當時觀者, 輒稱爲逼眞. 夫梅負孤高偉特[3)]之
操而乃溷之於凡禽俗卉間, 可不謂之一厄也哉! 所幸仲仁[4)]師起於衡
之華光山, 怒而掃去之, 以濃墨點滴成墨花, 加以枝柯, 儼如疏影橫
斜於明月之下. 摩園老人大加賞識, 旣已拔梅於泥塗之辱, 及逃禪老
人 揚補之之徒作, 又以水墨塗絹出白葩, 尤覺精神雅逸, 梅花至是,
益飄然不羣[5)]矣. 『鑾坡集』『畵法要錄』二集

1) 『경렴논화매景濂論畵梅』는 약 1380년 전후에 명나라 송염(宋濂)이 매화 그림에
관하여 논한 것이다. *경렴(景濂)은 송염의 자이다.
2) 승화(勝華)는 등창우(滕昌祐)의 자이고, 비(妃)는 태자나 왕·제후의 아내를 이른다.
3) 위특(偉特)은 특이하고 출중한 것이다.
4) 중인(仲仁)은 선승(禪僧)의 법명이고 그 이름은 알 수 없다. 송대(宋代)의 불교서
적 속에는 중인(仲仁)의 이름이 보이지 않으나 원대(元代)의 왕휘(王暉)가 쓴 『추
간문집秋潤文集』 권27의 〈제화광묵매이절題花光墨梅二絶〉이란 시의 서문에 "蜀
僧超然字仲仁 居衡陽華光山 "이라고 하였다. 애석하게도 중인의 화풍은 현재 남
아 있는 작품이 없고 기록만 있다. 문헌에 의하면 묵매(墨梅)를 처음그린 사람은
중인(仲仁)이라고 한다. *매화는 선승(禪僧)들 간에 유행하였는데, 특히 11세기
말엽에 호남성(湖南省) 형산(衡山)의 선종화승(禪宗畵僧)인 중인(仲仁)이 유명하
였다. 중인의 호는 화광도인(華光道人)으로, 그는 당시 문인(文人)들과 많은 교류
가 있어 그의 매화는 세상에 널리 알려졌었다. 중인은 매화(梅畵)뿐만 아니라 산
수화도 잘 그렸다. 중인보다 매화를 늦게 배운 혜홍(惠洪; 1071~1128)의 기록에
의하면, 중인은 송나라 신종(神宗) 소성(紹聖; 1094~1097)시대 사람으로 처음
매화를 시작하였다고 하였다. 이것은 문헌상으로 본 묵매(墨梅)의 가장 빠른 기
록으로 묵죽(墨竹)의 기록(記錄)보다는 매우 늦다. 중인이 매화(梅畵)를 시작한

후 당시 많은 문인들에게 감동을 주었다. 예를 들면 소식(蘇軾; 1036~1101)·황
정견(黃庭堅; 1045~1105)·진관(秦觀; 1049~1101) 등이 모두 중인(仲仁)의 새로
운 매화법(梅畵法)을 추숭하였다.

5) 불군(不羣)은 무리에 어울리지 않음, 세속에서 초연함, 무리 중에서 뛰어남이다.

梅譜

節錄[1]

明 沈 襄 撰

寫梅須是別陰陽,	매화는 반드시 음양을 나눈다.
陰少陽多氣味[2]長;	음기가 적고 양기가 많아야 기미가 좋다.
枝似柳條須要硬,	가지가 버들가지 같으면 반드시 단단해야 하고,
花如桃放帶尖方.	꽃은 도화 같이 뾰족하며 반듯한 모양을 띠어야 한다.
正面端如錢眼[3]大,	정면 꽃은 동전 가운데 큰 구멍 같이하고,
側開好似蝶飛忙;	측면 꽃은 나비가 바쁘게 나는 것 같이 그려야 한다.
半芳須識鬚長吐,	반쯤 핀 꽃은 수염을 길게 토하는 것같이 그리고,
爛放應知有落芳.	어지러운 꽃은 떨어진 꽃이 있다는 것을 알아야 한다.
月下昏昏眞筆少,	달 아래 어둑어둑할 때엔 필치를 적게 그리고,
雪中多半白遮藏;	눈 가운데엔 거의 가리고 반만 희게 그려야 한다.
風雨一般分上下,	비바람이 칠 때엔 모두 아래 위를 구분해야 한다.
煙嵐[4]一抹澹花妝.	안개기운은 하나 같이 칠하여 담담하게 꽃을 꾸민다.

1) 『매보梅譜』는 명(明)나라 심양(沈襄)이 매화를 그리는 것에 관하여 정리해 기재
 한 것이다. *절록(節錄)은 중요한 부분을 뽑아서 기록한 것이다.
2) 기미(氣味)는 성격·기질·성향·기풍·광경·정상을 비유한다.
3) 전안(錢眼)은 동전 중앙에 네모난 구멍이다.
4) 연람(煙嵐)은 산속에 피어오르는 안개 기운이다.

寫梅用墨:	매화를 그릴 때 먹 사용은
一曰焦墨[1], 點蒂剔鬚	첫째는 초묵은 꽃받침을 그리고 꽃술을 비껴 올린다.
二曰淡墨[2], 批寫老榦	둘째는 담묵은 늙은 가지를 비교하여 그린다.

三曰水墨³. 셋째는 수묵으로 그린다고 한다.

1) 초묵(焦墨)은 매우 치밀한 먹색으로 '중묵重墨'이라고도 한다. 적묵(積墨)과 비슷한 기법이지만 초묵은 비교적 마른 붓으로 여러 번 먹을 칠해 점차로 짙은 먹색을 낸다.
2) 담묵(淡墨)은 묽은 먹으로 담담한 먹색을 이른다.
3) 수묵(水墨)은 담묵과 비슷한 말로, 먹에 물을 섞은 먹물이다.

起筆高擎三指低, 시작할 때 세 손가락을 낮춰서 높이 들어올리고,
長梢去似鵲驚枝; 긴 가지는 놀란 참새가 가지에서 달아나듯이 한다.
橫斜大榦須枯健, 가로 기운 큰가지는 반드시 마르고 건장하게 그리며,
著蕊塡花要得宜. 꽃술을 나타낼 적엔 꽃을 적절하게 칠해야 한다.

揚補之論曰: "畫有十三科¹⁾, 惟梅不入畫科, 曰戲筆, 曰潑墨, 曰寫梅." 又云: "爲梅修史²⁾, 爲花留神³⁾." 古人寄情物外, 意在筆先, 興致飛躍, 得心應手. 如在竹籬茅舍, 水畔山巓, 自成一段光景. 走枝掃榦, 緊捻三指, 全憑小指推移上下, 筆法粗細相稱. 梢之老嫩, 各分濃淡, 老榦枯健, 嫩枝瀟灑. 梅枝不老, 便同桃李; 濃淡不分, 總爲俗筆. 丌條三根兩眼⁴⁾, 苔蘚三點五點. 枝行尺許, 便須歇筆, 如有空處, 花蕊塡遮. 梅多女子, 梢多上生. 嫩枝如發箭, 花鬚似虎鬚. 體致須要淸勁, 墨色毋得枯澁.

1) 화13과(畫十三科)는 동양화(東洋畫)를 나누는 술어로, 당나라 장언원(張彦遠)은 『역대명화기』에 6부문으로 나누었고, 북송의 『선화화보』에선 10부문으로 나누었고, 남송의 등춘(鄧椿)은 『화계』에서 8부문으로 분류하였다. 원나라 탕후(湯垕)가 『畫鑒』에서 "세속에서 화과 13과를 세웠는데, 산수를 으뜸으로 여기고 잣대로 그리는 것을 가장 뒤로 여겼다."라고 하였으며, 청초 도종의(陶宗儀)의 『철경록輟耕錄』중에 1.불보살상(佛菩薩像) · 2.옥제군왕도상(玉帝君王道像) · 3.금강귀신나한성승(金剛鬼神羅漢聖僧) · 4.풍운용호(風雲龍虎) · 5.숙세인물(宿世人物) · 6.

전경산림(全景山林)·7, 화죽영모(花竹翎毛)·8, 야려주수(野驢走獸)·9, 인간공용
(人間功用)·10, 계화루대(界畵樓臺)·11, 일체방생(一切旁生)·12, 경종기직(耕種
機織)·13, 조청감록(彫靑嵌綠) 등 13과로 그림을 나눈 것 등을 이른다.

2) 수사(修史)는 사서(史書)를 편찬하는 것이다.

3) 유신(留神)은 주의하거나 조심하는 것, 신경 쓰는 것을 이른다.

4) "삼근양안三根兩眼"은 3개의 줄기에 2개의 꽃을 그린다는 것이다.

月淡黃昏須水墨,	달이 맑은 것과 황혼은 반드시 수묵으로 그리고
雪中不點藏心黑.	눈 속에 점을 찍지 않는 것은 흑심을 감추는 것이다.
風枝朶朶順梢行,	바람 부는 가지는 꽃마다 가지 끝에 따라 그려나가고
露白煙橫洗乎色.	흰 연기가 가로 놓인 것은 색에 따라 그린다.
臨水如弓一半沉,	물에 임한 것은 활이 절반 쯤 물에 잠긴 것 같이 그리고,
欹嵒似月懸高壁.	바위에 기댄 것은 달이 높은 절벽에 매달린 것 같다.
橫斜只可作推篷,	가로 기운 것은 다만 대를 받쳐서 그릴 수 있고,
頂上莫教爲一直.	꼭대기는 하나같이 곧게 그려선 안 된다.

梅病云:	매화를 그리는데 병을 말한다.
碎枝雜沓, 著花不粘.	작은 가지가 섞여서 겹치고 꽃이 달라붙지 않는 것이다.
濃淡不分, 下筆重塡.	농담이 구분되지 않고 붓을 겹쳐서 칠하는 것이다.
枝行十字, 花寫十全.	가지가 열십자 모양이고 꽃을 다 피게 그리는 것이다.
屈曲重疊, 過節牽連.	굽게 포개고 마디를 지나치게 억지로 연결한 것이다.
不陰不陽, 無地無天.	음양이 없고 땅과 하늘이 없는 것이다.
老枝花繁, 正枝折尖.	노지에 꽃이 많고 정면 가지가 꺾여서 뾰족한 것이다.
體無輕重, 榦不枯偏.	경중이 없고 줄기가 마르고 치우친 변화가 없는 것

	이다.
此皆梅病, 當知所先.	이것이 모두 매화의 병이니, 먼저 알아야 할 것이다.

八忌云;	매화를 그리는데 여덟 가지 꺼리는 것을 말한다.
枝忌對,	가지가 서로 마주하는 것을 꺼리고,
花忌描,	꽃을 덧그리는 것을 꺼리고,
幹忌軟,	줄기가 부드러운 것을 꺼리고,
叢忌雜;	떨기가 복잡한 것을 꺼린다.
墨不得一色,	먹이 같은 색으로 할 수 없는 것을 꺼리고,
株不得見根,	나무의 뿌리를 볼 수 없는 것을 꺼리고,
梢不得透條,	끝가지가 가지를 통과하지 않은 것을 꺼리고,
枝不得挿地.	가지가 땅에 꼽히지 않은 것을 꺼린다.

梅有十二種: 老·稚·繁·疎·宮·園·盆·沼·山·溪·埜·籬.

寫梅全在興致,	매화를 그리는 것은 온전히 흥이 이르는 데 있으니,
先量紙絹地步,	먼저 종이와 비단의 자리를 헤아리고
後試墨色濃淡.	뒤에 먹색의 농담을 시행한다.
與其長而促, 寧短而裕;	길면서 좁은 것보단 짧으면서 여유 있는 것이 좋다.
濃而裕, 寧淡而淸.	짙으면서 넉넉한 것보단 맑으며 깨끗한 것이 좋다.
行幹不盈尺,	가지를 그려나가는 것은 1자 이상 그려서는 안 되고
遇節則着馬眼.	마디를 만나면 마안(꽃)을 안착시킨다.
交處便生枝,	교차되는 곳에 가지가 나오면
枯處則如截鐵.	마른 곳은 쇠를 잘라낸 것 같이 그려야 한다.
未下筆時,	아직 그리지 않을 때엔

全梅先在目中,　　　　　완전한 매화가 먼저 눈 가운데 있고

然後縱橫批掃,　　　　　후에 자유롭게 일군을 그리면

自有意趣.　　　　　　　저절로 흥취가 생긴다.

巨細有內外之辨,　　　　크게 하고 세밀하게 할 것과 안과 바깥을 구별하여

左右有向背之分.　　　　좌우와 향배를 나눈다.

至於用墨如神,　　　　　먹을 사용하는 데는 신과 같이

筆力遒勁,　　　　　　　필력이 힘 있게 해야 하는 것은

可與純熟者道之.　　　　정통한 자와 말할 수 있는 것들이다.

古云: "塗梅如塗石, 枝梢如荊棘." 畫石必有四面, 梅榦亦然. 老榦多如女字, 小枝亦當交加. 或鹿角, 或鶴膝, 或斗柄弓梢, 或蜂腰鼠尾, 或夾梢屈枝, 或雙分單行. 體勢要分左分右, 攙先讓後, 中有偃向, 有遠近, 有高低, 有長短, 隨意走筆, 不可拘泥. 視榦之來歷, 然後枝條從而掩映之, 切忌牽強雜亂.

花有正陽正陰, 上覆下覆, 全開半開; 又有左側右側, 落英包胎, 含煙泣露, 體置不一, 立名亦多, ——大抵不出陰陽開覆而已. 圈花之法, 上欲闊而下欲狹, 內欲方而外欲圓. 先剔一丁, 中綴一瓣, 而旁佐之, 是爲側開. 行枝空處, 則用正陽. 枝條遮處, 則放正陰. 陽則簇以花心, 陰則攢以花蒂. 至於古老錢, 孩兒面, 兎兒嘴, 判官頭, 任意點綴. 行梢盡處, 方着椒眼. 如用臙脂點花, 大略與圈法相似.

梅鬚有七, 長短相間, 長三短四, 上綴花心. 長者中生, 結子者也; 短者側生, 放香者也. 正花則繁簇五蒂, 側花則分綴三點. 如借瓣聯枝, 須視其空處而配合之. 『畫法要錄』二集

葉鄕題花卉[1]

明 吳 奕 撰

宋人寫生有氣骨[2]而無風姿[3], 元人寫生饒風姿而乏氣骨, 此皆所謂偏長, 兼之者五代之黃筌. 要叔此寫<四淸圖>, 蒼然之質, 翩然之容, 縑素之間, 鬱有生氣, 非筆端具造化者不能也. 『書畫鑑影』

1) 『섭향제화훼葉鄕題花卉』는 약 1520년 전후에 명나라 오혁(吳奕)이 꽃과 초목 그림에 관하여 논한 것이다. *섭향(葉鄕)은 오혁의 호이다.
2) 기골(氣骨) 작품의 기세와 골력으로 즉 기운과 필력을 이른다.
3) 풍자(風姿)는 태도와 몸가짐으로 작품에서 풍기는 풍격을 이른다.

枝山題畫花果[1]

1) 『지산제화화과枝山題畫花果』는 1520년 전후에 명나라 축윤명(祝允明)이 꽃과 과
일 그림에 관하여 쓴 것이다. *지산(枝山)은 축윤명의 호이다.

繪事不難於寫形, 而難於得意. 得其意而點出之, 則萬物之理, 挽於
尺素間矣, 不甚難哉! 或曰: "草木無情, 豈有意耶?" 不知天地間, 物
物有一種生意, 造化之妙, 勃如蕩如, 不可形容也. 我朝寓意其間, 不
下數人耳, 莫得其意而失之板. 今玩石翁此卷 石田佳果圖卷 眞得其意者
乎? 是意也在黃赤黑白之外, 覽者不覺賞心, 眞良製也. 『書畫鑑影』

衡山論畵花卉[1]

明 文徵明 撰

宋名人花卉, 大都以設色爲精工, 獨趙孟堅不施脂粉, 爲能於象外摹神. 此卷四蘌[2], 種種鉤勒, 種種脫化[3], 秀雅淸超, 絶無畵家濃艶[4]氣, 眞奇珍也. 『式古堂書畵彙考』

1) 『형산논화화훼衡山論畵花卉』는 명나라 문징명(文徵明)이 화훼(花卉) 그림에 관하여 논한 것이다. *형산(衡山)은 문징명의 호이다.
2) 사향(四蘌)은 네 개의 향초(香草)이다.
3) 태화(脫化)는 허물을 벗고 모양을 바꾸는 것으로, 낡은 것에서 벗어나 새로운 것으로 변화함을 이르는 말이다.
4) 농염(濃艶)은 요염함, 화려함, 선명하고 고운 꽃이나 짙고 곱게 화장한 여인을 이르는 말로 사용된다.

公瑕題花卉[1]

明 周天球 撰

寫生之法, 大與繪畫異. 妙在用筆之遒勁, 用墨之濃淡, 得化工之巧,
具生意之全, 不計纖拙形似也. 宋自黃 崔而下, 鮮有擅長者, 至我明
得沈石田, 老蒼而秀潤, 備筆法與墨法, 令人不能窺其窔奧, 眞獨步
藝苑, 試閱其一二佳本, 眞能使眼明[2]不可易視. 『江邨銷夏錄』

1) 『공하제화훼公瑕題花卉』는 약 1540년 전후에 명나라 주천구(周天球)가 화훼(花
卉) 그림에 관하여 논한 것이다. *공하(公瑕)는 구천구의 자이다.
2) 안명(眼明)은 눈이 밝음, 곧 시력이 좋은 것인데, 여기서는 눈에 환하게 들어오는
것이다.

天池題畫花卉¹⁾

明 徐 渭 撰

牡丹爲富貴花, 主光彩奪目, 故昔人多以鉤染烘托²⁾見長, 今以潑墨爲
之, 雖有生意, 終不是此花眞面目. 蓋余本寒人, 性與梅竹宜, 至榮華
富麗, 風若馬牛, 弗相似也. 『虛齋名畫錄』

百叢媚萼, 一榦枯枝. 墨則雨潤, 彩則露鮮. 飛鳴棲息, 動靜如生. 怡
性弄情, 工而入逸. 斯爲妙品. 『淵鑑類函』¹⁾

弇州論花鳥畫[1]

明 王世貞 撰

花鳥以徐熙爲神, 黃筌爲妙, 居寀次之, 宣和帝[2]又次之. 沈啓南[3]淺色
水墨, 實出自徐熙而更加簡淡, 神采[4]若新, 至於道復[5]漸無色矣. 『藝苑
巵言』

1) 『엄주논화조화弇州論花鳥畫』는 약 1580년 전후에 명나라 왕세정(王世貞)이 화조
 화(花鳥畫)에 관하여 논한 것이다. *엄주(弇州)는 왕세정의 호이다.
2) 선화제(宣和帝)는 송나라 휘종(徽宗) 조길(趙佶)을 이른다.
3) 심계남(沈啓南)은 명나라 화가인 심주(沈周; 1427~1509)의 자이다.
4) 신채(神采)는 경물(景物) 혹은 예술작품(藝術作品)의 '신운풍채神韻風采'이다.
5) 도복(道復)은 명나라 화가인 진순(陳淳; 1483~1544)의 자이다.

弇州論畫馬[1]

明 王世貞 撰

吳興畫兩馬, 其前馬從容細步, 與前人顧盼呼侶之意. 後人攀鞍欲上
不得, 後馬搖尾頓蹄, 欲馳而後隱忍態, 描寫殆盡. 偶一開卷, 宛然若
生, 故不必以龍鬐鳳臆[2] 嘶風[3] 逐電[4] 爲快也. 『弇州續稿』

1) 『엄주논화마弇州論畫馬』는 약 1580년 전후에 명나라 왕세정(王世貞)이 말 그림
 에 관하여 논한 것이다. *엄주(弇州)는 왕세정의 호이다.
2) "용기봉억龍鬐鳳臆"은 용의 목털과 봉황의 가슴으로, 준마(駿馬)의 웅위(雄偉)하
 고 기특(奇特)하며 건장한 미를 비유한다.
3) 시풍(嘶風)은 말이 바람을 맞아 우는 것으로, 말의 형세가 웅장하고 용맹한 것을
 형용하는 말이다.
4) 축전(逐電)은 번개를 따르는 것으로, 극히 빠른 것을 이른다.

百穀論畫馬¹⁾

明 王穉登 撰

李伯時好畫馬, 秀長老勸其無作, 不爾當墜馬身, 後便不作, 止作大
士象耳. 趙集賢²⁾少便有李習, 其法亦不在李下. 嘗據牀學馬滾塵狀,
管夫人³⁾自牖中窺之, 政見一匹滾塵馬. 晚年遂罷此技, 要是專精致
然. 此卷 浴馬圖 凡十四騎, 奚官⁴⁾九人, 飮流囓草, 解鞍倚樹, 昂首踢
地⁵⁾, 長嘶小頓, 厥狀不一, 而駊騀千里之風, 溢出毫素⁶⁾之外. 王生老
矣, 猶能把如意擊唾壺⁷⁾, 歌烈士暮年, 耳熟烏烏也. 『大觀錄』

1) 『백곡논화마百穀論畫馬』는 약 1600년 전후에 명나라 왕치등(王穉登)이 말 그림
　에 관하여 논한 것이다. *백곡(百谷)은 왕치등의 자인데 한 편에는 '伯谷'으로 되
　어 있다.
2) 조집현(趙集賢)은 원나라 '조맹부趙孟頫'를 가리킨다.
3) 관부인(管夫人)은 조맹부의 부인 '관도승管道昇'을 이르며, 자는 중희(仲姬)이며
　그 역시 그림과 글씨를 잘 했다.
4) 해관(奚官)은 벼슬 이름으로 소부(少府)에 속하며 말을 기르는 일을 맡았다.
5) 앙수(昂首)는 머리를 들고 보는 것이다. *국지(踢地)는 '국천척지踢天蹐地'로, 머
　리가 하늘에 닿을까 두려워하여 몸을 구부리고, 땅이 꺼질까 두려워하여 발끝으
　로 살살 디디어 걷는다는 뜻으로, 두려워하여 몸 둘 곳을 모른다는 것이다.
6) 호소(毫素)는 모필(毛筆)과 그림을 그리는 흰색 비단인데, 후에 '지필紙筆'을 가
　리키게 되어 있다.
7) "격타호擊唾壺"는 '격쇄타호擊碎唾壺'로 『진서晋書』「왕돈전王敦傳」에, "왕돈이
　항상 술을 마신 후에 번번이 위무제(魏武帝)의 악부가(樂府歌)를 늙은 천리마가
　헛간의 널빤지 위에서 잠을 자는데, 뜻은 천리에 있으니, 열사가 늘그막에 장심
　이 그치지 않아, 뜻대로 타호를 박자에 맞춰 친다. 老驥伏櫪, 志在千里, 烈士暮
　年, 壯心不已, 以如意打唾壺爲節."라고 부르며 항아리를 두드리니, 항아리 가장
　자리가 다 금이 갔다 는 것에서 인용된 것으로, 원래 문학작품에 대하여 극도로
　칭찬하는 것을 형용하는 것이나, 후에 장한 회포 혹은 불편한 심정을 형용하여
　나타내는데도 사용된다. 여기서의 "노기복력老驥伏櫪"은 유위(有爲)한 인물이 나

이를 먹어, 궁지에 빠진 것을 비유한다.

趙巖畵人馬, 余不多見. 僅見此卷, _{神駿圖} 其筆法高古, 猶有曹 韓遺意, 蓋梁人去唐猶未遠耳. 趙魏公得畵馬三昧者, 故深加嘆賞. _{下略『虛齋名畵記』}

月峰論畫花鳥[1]

明 孫 鑛 撰

石田寫生冊[2]

王氏跋: 此冊白石翁雜花果十六紙, 其合者往往登神逸品. 按五代 徐黃而下至宣和, 主寫花鳥, 妙在設色粉繪[3], 隱起[4]如粟. 精工之極, 儼若生肖[5]. 石田氏乃能以淺色淡墨作之, 而神采更自翩翩, 所謂妙而眞者也. "意足不求顏色似, 前身相馬九方皐[6]." 語雖俊, 似不必用爲公解嘲[7].

1) 『월봉논화화조月峰論畫花鳥』는 약 1600년 전후에 명나라 손광(孫鑛)이 화조화(花鳥畵)에 관하여 논한 것이다. *월봉(月峰)은 손광(孫鑛)의 호이다.

2) 「석전사생책石田寫生冊」은 『월봉논화화조』의 항목으로 석전(石田; 沈周)의 사생첩에 발문한 것이다.

3) 분회(粉繪)는 채색한 그림인데, 분채(粉彩)를 가리킨다.

4) 은기(隱起)는 철출(凸出), 고출(高出)을 이른다.

5) 생초(生肖)는 태어난 해를 12지지(十二支地)의 동물이름으로 상징하는 띠를 말한다.

6) 구방고(九方皐)는 진나라 때 말을 잘 보는 사람으로, 진(秦)나라 목공(穆公)이 구방고(九方皐)에게 말을 구하도록 시켰는데, 3개월이 지나 돌아와서 아뢰기를, "말을 얻어서 사구(沙邱)에 있습니다."라고 하니, 목공(穆公)이 "어떤 말인가?" 하니, "암컷인데 누런색입니다."라고 대답하자, 목공이 사람을 시켜 보게 하니, 수컷이며 검은 말이었다. 목공이 기분이 나빠서 백락(伯樂)을 불러 이르길 "실패한 것이다. 자네가 말을 구하는 것은 색깔과 암수도 구분하지 못하니, 또 어떻게 말을 알 수 있는가?" 라고 하니, 백락(伯樂)이 "구방고(九方皐) 같은 사람은 천기(天機)를 보니, 정수(精髓)를 얻으면 거친 것은 잊어버리고, 내적인 것을 얻으면 외적인 것은 잊어버립니다." 라고 하였다. 말이 이르니 과연 천하(天下)의 명마(名馬)였다는 고사가 있는데, 사물의 외형과 색깔만을 중요시하는 것을 비유하는 말이다.

7) 해조(解嘲)는 조소(嘲笑)를 면하기 위해 변명하는 것이다.

昔人評畵, 謂花鳥爲下, 愚意亦然, 以其取興淺也. 作畵用深色最難, 一色不得法卽損格[1]; 若淺色則可任意, 勿借口[2]曰逸品. 『書畵跋跋』

1) 손격(損格)은 작품의 품격을 잃는 것이다.
2) 차구(借口)는 구실이나 핑계를 삼는 것이다.

雪湖梅譜[1)]

節錄

明 劉世儒 撰

寫梅十二要:	매화 그리는 12가지 요결이다.
一墨色精神,	1, 먹색이 살아야 하며,
二繁而不亂,	2, 복잡하나 어지럽지 않아야 하고,
三簡而意盡,	3, 간략하나 뜻은 다해야 하며,
四狂而有理,	4, 상식을 벗어나더라도 이유가 있어야 하고,
五遠近分明,	5, 원근이 분명해야 하며,
六枝分四面,	6, 가지를 4방면으로 나누어야 하고,
七勢分長短,	7, 형세에서 길고 짧은 것을 구분해야 하며,
八苔有粗細,	8, 이끼는 거칠고 세밀한 것이 있어야 하고,
九側正偏昻,	9, 정면으로 기운 것과 위로 치우친 것이 있어야 하며,
十蕚瓣大小,	10, 꽃과 꽃받침은 크고 작은 것이 있어야 하고,
十一攢簇稀密,	11, 모인 것이 드물고 조밀하게 하며,
十二老嫩得宜.	12, 늙은 것과 여린 것이 적합해야 한다.
『畵法要錄』二集	『화법요록』 2집에서 나온 글이다.

1)『설호매보雪湖梅譜』는 약 1600년 전후에 명나라 유세유(劉世儒)가 매화를 그리는 12가지 요결을 논한 것을 중요한 것만 골라서 기록한 것이다. *설호(雪湖)는 유세유의 호이다.

來禽館題畫竹¹⁾

明 邢侗 撰

湖州之竹²⁾, 眞而不妙; 彭城之竹³⁾, 妙而不眞. 湖州疎疎密密, 彭城不密而疎. 二君直氣懍懍⁴⁾, 是以筆底勁多和少, 森然劍戟⁵⁾, 瑣窻猗㰤⁶⁾, 無有也. 子昂此幅, 於至和處見筆, 至密處見墨, 未嘗不勁, 未嘗不疎. 所謂瑤臺緩步, 羅綺驕春, 或足擬之. 予家舊藏管夫人⁷⁾蛺蝶一枝, 猶之芳天和暢, 麗人臨風, 鞸袖醉嬌, 嫋嫋殊不勝情. 此花此竹, 差足當榮祿⁸⁾朝回, 仲姬衣紫綾半臂, 授甌酌茗, 嬽姍⁹⁾相盼時也. 『書畫譜』

1) 『내금관제화죽來禽館題畫竹』은 약 1600년 전후에 명나라 형동(邢侗)이 대 그림에 관하여 쓴 것이다. *내금관(來禽館)은 형동의 서실 이름이다.
2) "호주지죽湖州之竹"은 문동(文同)이 그린 대나무이다.
3) "팽성지죽彭城之竹"은 소식(蘇軾)이 그린 대나무이다. *팽성(彭城)은 송나라 진사도(陳師道)의 호라는 전고는 있으나, 여기서는 소식(蘇軾)을 가리킨다. 소식의 〈운당곡언죽기〉에 "문동이 양주에서 돌아오자 나(蘇軾)는 서주(徐州)로 가게 되었는데, 문동이 소식에게 보낸 편지에서 '근래 사대부들의 말에 문동의 묵죽일파가 가까운 팽성에 있어서 가면 구할 수 있을 것이라'고 하니 버선 만들 재료(비단)가 자네가 있는 서주(팽성)에 모일 것이다."라고 한 것을 보면, 팽성은 바로 소식을 가리키는 것 같다.
4) 늠름(懍懍)은 위풍이 있고 당당한 모양이다.
5) "삼연검극森然劍戟"은 대나무의 무성한 모양을 무기인 칼과 창의 모습으로 형용한 것이다.
6) 쇄창(瑣窻)은 무늬를 새긴 창이다. *의탄(猗㰤)은 아름다운 여울을 가리키나, '탄灘'이 '나儺'의 오자(誤字)인 듯하다. *의나(猗儺)는 유순(柔順)한 모양이다. 그리하여 "쇄창의탄瑣窻猗㰤"은 대나무가 창틀에 조각된 것 같은 온화한 모습을 형용한 것으로 이해하였다.
7) 관부인(管夫人)은 원나라 화가 조맹부(趙孟頫)의 부인인 '관도승管道昇'을 이르며, 그의 자가 중희(仲姬)이고, 세칭 '관부인'이라 한다.
8) 영록(榮祿)은 영록대부를 지낸 '조맹부'를 이른다.
9) 연산(嬽姍)은 아름답고 한가로운 모양을 이른다.

魯氏墨君題語[1]

明 魯得之 撰

1) 『노씨묵군제어魯氏墨君題語』는 약 1600년 전후에 명나라 노득지(魯得之)가 묵죽 (墨竹)에 제발한 것이다. *묵군(墨君)은 묵죽의 미칭이다.

寫竹寫石, 筆簡乃貴. 此卷不用簡而用繁, 因其勢而縱橫之, 亦以得其理耳. 理得, 則一葉不爲少, 萬竿不爲多也.

大小老稚, 疊葉叢篠, 要得左右陰陽向背濃淡之理. 行幹布枝, 宜先看畫地之長短廣窄, 尤要得勢. 疏處疏, 密處密, 整中亂, 亂中整. 雖曰匠心[1]存乎人, 運指不逾矩, 然必意在筆先, 神在法外. 白香山<題竹>句云: "擧頭仰看不似畫, 側耳靜聽疑有聲." 則得其意. 若蘇玉局所云, 每每精透有味, 其集中多題此, 檢而熟思, 功可過半. 總之情理勢三者已具, 趣韻自生. 若專功乎趣, 不惟單薄[2]不耐觀, 卒臨以丈幅闊箋, 將何所措手乎? 蓋此道檇李 李九疑先生深極要眇[3], 闡發痛快, 其語多綴於雜著筆記中, 又可撿而求也.

1) 장심(匠心)은 기술상의 고심(苦心), 궁리, 고안하는 것이다.
2) 단박(單薄)은 미흡한 것이다.
3) 요묘(要眇)는 미묘함, 아름다운 모양이다.

眉公嘗謂余曰: "寫梅取骨, 寫蘭取姿, 寫竹直以氣勝." 余復曰: "無骨不勁, 無姿不秀, 無氣不生, 惟寫竹兼之. 能者自得, 無一成法." 眉老亦深然之.

坡公與石室論畵竹, 惟嫩篠最難摹寫, 葉稚易柔, 枝輕易弱, 運筆得挺秀之意乃佳.

畵雪竹者非鉛粉妝積, 則墨水拖襯, 殊覺色相. 余信筆成此. 非竹是竹, 非雪是雪, 淸寒之氣逼人. _{以上}『畵法要錄』_{二集}

凡寫竹幹如篆固矣. 而剔枝[1]用行草法則參差生動. 古人能事, 惟文蘇二公, 唐希雅得其要妙, 元時王澹游 梅和尙 松雪 丹丘而已. 我國朝宋仲溫 王孟端其庶幾乎! 近代作手, 吾未之見也.

> 1) 척지(剔枝)의 척(剔)은 한자의 필획에서 왼쪽에서 오른 편으로 비껴 올린 획이므로, 비껴 올린 가지로 보았다.

畵竹須腕中有風雨. 蘇子云: "當其下筆風雨快." 此眞得寫竹上上乘. 若於墨瀋中求之, 正墜個中雲霧. _{以上}『式古堂書畵彙考』

竹嬾論畫蘭竹[1]

明 李日華 撰

元僧覺隱曰: "吾嘗以喜氣寫蘭, 以怒氣寫竹." 蓋謂葉勢飄擧[2], 花蕊吐舒, 得喜之神. 竹枝縱橫, 如矛刃錯出[3], 有飾怒之象耳. 彼佛者流, 卽金容玉毫[4], 從九品[5]湧出者, 亦觀力所就, 矧草木庶品[6]乎? 孔孫蘭竹擅妙, 古人之法, 已無不窺, 因其請益, 特助此世外一則語. 『六硯齋筆記』[7]

1) 『죽란논화난죽竹嬾論畫蘭竹』은 약 1620년 전후에 명나라 이일화(李日華)가 나과 대 그림에 관하여 논한 것이다.
2) 표거(飄擧)는 재정(才情)이 빼어나서 분발하는 것을 형용한다.
3) 착출(錯出)은 끊임없이 나타나는 것이다.
4) "금용옥호金容玉毫"의 금옥(金玉)은 귀중한 것으로 찬미할만한 것을 비유하는 데 쓰이는 말로, 훌륭한 작품을 이른다.
5) 구품(九品)은 시(詩)에서 말하는 아홉 가지 풍격(風格)인 고(高)・고(古)・심(深)・ 원(遠)・장(長)・웅혼(雄渾)・표일(飄逸)・비장(悲壯)・처연(凄然) 등을 가리키는 것으로, 고격(高格)을 형용하는 말이다.
6) 서품(庶品)은 온갖 물건이나 만물을 뜻하며, 낮은 품격을 형용하는 말이다.
7) 『육연재필기六硯齋筆記』는 명나라 이일화가 지은 4권으로 된 책 이름으로, 부록 이필(二筆) 2권, 삼필(三筆) 4권인데, 대부분 서화에 대한 논평(論評)이다.

孟端寫竹於倪徵君 柯博士兩家斟酌多寡濃淡而爲之, 是以有倪之逸無其疏野, 有柯之雄無其伉浪[1]. 若夫蓄雨含雲, 舞風弄日, 秀姿妍態, 又其偏長者. 丈夫瞠目翰墨間, 豈眞有成法足拘哉! 石室 眉山 仲圭, 用其法不失尺寸, 得孟端而蕭散自在, 可貴也. 『墨君題語』

1) 항랑(伉浪)은 항량(伉俍)으로 솔직하고 호방한 것이다.

竹嬾論畵牛馬[1]

明 李日華 撰

李伯時在彭蠡濱, 見野馬千百爲羣, 因作<馬性圖>. 蓋謂散逸水草, 蹄齕起伏, 得遂其性耳. 知此則平日所爲金羈玉勒[2], 圉官執策以臨者, 皆失馬之性矣. 是亦古人作曳尾龜[3]之意.

1) 『죽란논화우마竹嬾論畵牛馬』는 약 1620년 전후에 명나라 이일화(李日華)가 소와 말 그림에 관하여 논한 것이다.
2) "금기옥륵金羈玉勒"은 황금 같은 굴레와 옥 같은 굴레라는 뜻으로 훌륭한 궁중의 말들을 이른다.
3) "예미구曳尾龜"는 '예미도중曳尾途中'과 같은 것으로, 거북은 죽어서 점치는데 쓰여 귀하게 되는 것 보다는 살아서 꼬리를 진흙에 끌고 다니기를 좋아 한다는 뜻으로 "벼슬하여 속박받기 보단 필부(匹夫)로서 편안히 살기를 원한다."라고 한 『장자莊子』「추수秋水」의 문장을 인용한 것이다.

程季白蓄韓滉<五牛圖>, 雖著色取相, 而骨骼轉折[1], 筋肉纏裹[2]處, 皆以粗筆辣手取之, 如吳道子佛像, 衣紋無一弱筆求工之意, 然久對之, 神氣溢出如生, 所以爲千古絶蹟也. 『六硏齋筆記』

1) 전절(轉折)은 구불구불 굽이짐, 사물의 발전 방향이나 문장의 내용이 변화하는 것을 이른다.
2) 전과(纏裹)는 얽히게 묶어서 착 붙은 것이다.

眉公論畫竹[1]

明 陳繼儒 撰

畫竹以濃墨爲面, 淡墨爲背, 此法施於湖洲, 而柯奎章全法之. 朱竹
古無所本, 宋仲溫在試院卷尾, 以朱筆掃之. 故張伯雨有 "偶見一枝
紅石竹"之句. 管夫人亦嘗畫懸崖朱竹一枝, 楊廉夫題云: "網得珊瑚
枝, 擲向篔簹谷. 明年錦綳兒[2], 春風生面目." 『妮古錄』

1) 『미공논화죽眉公論畫竹』은 약 1638년 전후에 명나라 진계유(陳繼儒)가 대 그림
에 관하여 논한 것이다.
2) "금붕아錦綳兒"는 죽순 껍질을 비유한다.

醉鷗題孔孫雪竹卷¹⁾

明 李肇亨 撰

孔孫寫雪竹, 以渴筆就勢取之而不用渝暈, 使人望之空白處皆雪也.
古來未見此法, 殆出心巧. 然予嘗見白陽山人以米家法寫雪圖, 亦用
此意. 此無他, 向背明, 取與妙, 則有筆墨處與無筆墨處皆其畫矣. 古
人云: "義理在無字句中." 卽此之謂歟? 『醉鷗墨君題語』

1) 『취구제공손설죽권醉鷗題孔孫雪竹卷』은 약 1640년 전후에 명나라 이조형(李肇
亨)이 공손(孔孫; 魯得之)이 그린 설죽(雪竹)권에 쓴 것이다. *취구(醉鷗)는 이조
형(李肇亨)의 호이다.

廣東新語論畫馬[1]

明 屈大均 撰

凡寫生必須博物[2], 久之自可通神[3], 古人賤形而貴神, 以意到筆不到
爲妙. 張穆之[4]尤善畫馬, 嘗蓄名馬, 曰銅龍 曰鷄冠赤, 與之久習, 得
其飮食喜怒之精神, 與夫筋力所在, 故每下筆如生. 嘗言韓幹畫馬,
骨節[5]皆不眞. 趙孟頫得馬之情, 且設色精妙. 又謂駿馬肥須見骨, 瘦
須見肉, 於其骨節長短尺寸不失, 乃謂精工. 又謂凡馬皆行一邊, 左
先足與左後足先起, 而右先足右後足乃隨之相交而馳. 善騎者於鞍上
已知其起落之處, 若駿馬則起落不測, 瞬息百里, 雖欲細察之, 恆不
能矣. 故凡駿馬之馳, 僅以蹏尖寸許至地, 若不霑塵然. 畫者往往不
能酷肖.

1) 『광동신어논화마廣東新語論畫馬』는 명나라 굴대균(屈大均)이 약 1650년 전후에
 말 그림에 관하여 논한 것이다. *『광동신어廣東新語』는 굴대균이 『廣東通志』를
 보충하고 고증하여 엮은 28권의 책이다.
2) 박물(博物)은 중물(衆物)을 깨닫는 것이다.
3) 통신(通神)은 신령과 통하는 것으로 본령(本領)이 아주 크며 재능이 평범하지 않
 은 것을 형용하는 것이다.
4) 장목지(張穆之)는 명나라 동완(東莞) 사람이며 장목(張穆)의 자가 '목지穆之'이
 고, 호는 철교(鐵橋)이다. 산수, 오리, 말, 난, 죽을 잘 그렸다.
5) 골절(骨節)은 사람의 품성과 기질, 시문(詩文)의 골력(骨力)과 기세(氣勢)를 가리
 킨다.

石濤論畵竹節[1]

清原濟 撰

東坡畵竹不作節, 此達觀之解. 其實天下之不可廢者無如節. 風霜淩厲, 蒼翠儼然[2], 披對長吟, 請爲蘇公下一轉語[3]. 『大滌子題畵鈔』

1) 『석도론화죽절石濤論畵竹節』은 약 1660년 전후에 석도(石濤)가 대나무의 마디를 그리는 것에 관하여 논한 것이다.
2) 엄연(儼然)은 엄숙한 모양, 위엄스러운 모양이다.
3) "일전어一轉語"는 참선할 때 상대방을 번연히 깨닫게 하기 위해, 하던 말과 전혀 다르게 던지는 말이다.

明畫錄論畫畜獸[1]

清 徐 沁 撰

敍曰: 古畫畜獸名家者, 虎有<u>李漸</u> <u>趙邈齪</u>, 牛有兩<u>戴</u> <u>厲歸眞</u>, 犬有<u>趙博文</u> <u>趙令松</u>, 羊有<u>羅塞翁</u>, 貓有<u>何尊師</u>, 其他未易枚擧. 獨馬自<u>曹霸韓幹</u>見于<u>杜工部</u>之詩謌, 較諸物尤稱神駿[2]. 後人殫思畢智, 若<u>李龍眠趙松雪</u>, 幾不免墜入馬趣矣. <u>明畫</u>以此入微者益少, 故擧數家, 以備品目. 至龍之爲物, 靈奇變化, <u>張僧繇</u>畫成點睛, 會當飛去, 固不可雜于凡類. 魚爲水族, 別附於後云.

1) 『명화록논화축수明畫錄論畫畜獸』는 약 1630년 전후에 청나라 서심(徐沁)이 『명화록』에서 축수(畜獸) 그림에 관하여 논한 것이다.
2) 신준(神駿)은 양마(良馬)와 맹금(猛禽) 등의 자태가 웅건한 것을 형용하고, 문예 작품의 의경(意景)이 신기(神奇)하며 신영(新穎)한 것을 형용한다.

明畫錄論畫花鳥

附草蟲[1)]

清 徐 沁 撰

敍曰: 寫生有兩派: 大都右徐熙 易元吉而小左黃筌 趙昌, 正以人巧不敵天眞耳. 有明惟沈啓南 陳復甫 孫雪居輩, 涉筆點染, 追蹤徐 易. 唐伯虎 陸叔平 周少谷及張子羽 孫漫士, 最得意者, 差與黃 趙亂眞. 他若范啓東 林以善極遒逸處, 頗有足觀. 呂廷振一派, 終不脫院體[2)], 豈得與太涵[3)]牡丹·靑籐[4)]花卉超然畦逕[5)]者同日語乎?

1) 『명화록논화화조明畫錄論畫花鳥』는 약 1630년 전후에 청나라 서심(徐沁)이 『명화록』에서 화조화(花鳥畫)에 관하여 논한 것이다. 초충화를 첨부하였다.
2) "원체화풍院體畫風"은 궁정취향에 화원(畫院)을 중심으로 이룩된 직업 화가들의 화풍으로, 일반적으로 사실성(事實性)과 장식성(裝飾性)이 강한 특징을 보인다.
3) 태함(太涵)은 명나라 승려인 '해회海懷'의 호이고, 그의 속성(俗姓)은 주(周)씨이다.
4) 청등(靑籐)은 명나라의 서위(徐渭)의 자호이다.
5) 휴경(畦逕)은 논밭 사이의 작은 길, 일정한 규범을 비유한다.

明畫錄論畫墨梅[1]

清 徐 沁 撰

敍曰: 古來畫梅者率皆傅彩寫生, 自北宋 華光僧仲仁, 始以墨暈創爲別趣. 覺範效之, 輒用皂子膠畫於生練扇上, 燈月之下, 橫斜宛然. 嗣是尹白祖華光一派, 流傳至南宋 揚輔之, 始極其致. 猶子季衡及甥湯正仲輩, 大暢其源, 爭相趨向[2]. 時有僧擇翁者, 自言學梅四十年, 作圈稍圓, 其力勤如此. 元 明以還, 作者寖盛[3], 乃爲史爲譜, 法益詳而流益敝, 雖名家不免以氣條取嘲[4], 況下此者乎? 予錄此以補前人之闕. 亦以華光 越人, 創此奇特, 追維孤芳[5]高韻, 借爲鄕國生色[6]耳.

1) 『명화록논화묵매明畫錄論畫墨梅』는 약 1630년 전후에 청나라 서심(徐沁)이 『명화록』에서 묵매(墨梅) 그림에 관하여 논한 것이다.
2) 추향(趨向)은 먼저 가는(先往) 것이다.
3) 침성(寖盛)은 점점 흥성해지는 것이다.
4) "이기조취조以氣條取嘲"는 매화의 경상(景象)인 기운을 가지에서 취하여 비웃는다는 것을 이른다.
5) 추유(追維)는 회상하는 것이다. *고방(孤芳)은 유독 뛰어나게 향기로운 꽃으로 고결한 인품을 비유한다.
6) 생색(生色)은 겉으로 드러남, 산뜻하고 생동감이 있음, 광채를 더하는 것이다.

明畫錄論畫墨竹¹⁾

清 徐沁 撰

紋曰: 墨竹一派, <u>李息齋</u> 管仲姬各有譜垂世, 究不若東坡『篔簹偃竹記』所云胸有成竹[2], 及兎起鶻落[3], 以追所見[4]數語, 乃親授口訣也. 顧文人寫竹, 原通書法, 枝節宜學篆・隷, 佈葉宜學草書, 蒼蒼茫茫, 別具一種思致[5]; 若不通六書, 謬託氣勝, 正如屠兒舞劍, 徒資嘔噦[6]耳. 此惟<u>石室</u> 彭城[7], 獨得三昧, 踵是者當推橡林. <u>明初宋</u> 楊 王 夏, 頗傳宗印[8]. 邇來[9]特爲畫家避拙免俗之一途矣.

1) 『명화록논화묵죽明畫錄論畫墨竹』은 약 1630년 전후에 청나라 서심(徐沁)이 『명화록』에서 묵죽(墨竹) 그림에 관하여 논한 것이다.
2) "흉유성죽胸有成竹"은 가슴에 완성된 대나무를 갖춘다는 것으로 미리 완전하게 구상하는 것을 형용하는 말이다.
3) "토기골락兎起鶻落"은 토끼가 일어나자 송골매가 낚아채려고 떨어지는 것으로 신속하게 운필하는 것을 형용하는 말이다.
4) "이추소견以追所見"은 본 것을 따라서 그린다는 것을 형용하는 말이다.
5) 사치(思致)는 사람의 '사상의취思想意趣' 혹은 '감정感情'을 가리킨다.
6) 올걱(嘔噦)은 배를 안고 몸을 가누지 못할 만큼 웃는 것을 이른다.
7) 팽성(彭城)은 송나라의 진사도(陳師道)의 호인데, 『운당곡언죽기篔簹谷偃竹記』에 나오는 문여가(文與可)가 소식에게 보낸 편지에서 "최근, 사대부들이 '우리의 묵죽(墨竹) 한 유파는 가까운 팽성에 있으니, 그 곳에 가면 구할 수 있을 것이라'고 하니, 버선 만들 재료가 자네에게 모일 것이다."라고 한 내용으로 보아 소식(蘇軾)을 가리키는 것 같다. 소식이 당시에 팽성인 서주(徐州)에 있었다.
8) 종인(宗印)은 본받을 만한 자취를 이르는 듯하다.
9) 이래(邇來)는 '요즈음', '근래'이다.

明畫錄論畫蔬果[1]

清 徐沁 撰

敍曰:『宣和畫譜』蔬果[2]自陳迄宋僅得六人, 其難能亦可槪見. 有明二邊 殷善 沈周 陸治皆工果蓏[3], 而以兼擅他長, 已載別門, 不復收此, 亦猶徐熙不與野王輩並列也. 惟葡萄古無是法. 按眞逸『農田餘話』云: 吳僧日觀於月下視影, 悟出新意, 以飛白書法爲之. 弟子吳興 沈仲華傳其法. 夏士良『圖繪寶鑑』列日觀於南宋 李晞古之前. 第日觀實生宋季, 本華亭人, 與趙松雪兄弟友善, 寓武林 瑪瑙寺, 見楊璉 眞伽輒罵爲拙墓賊[4]. 其寫葡萄似破袈裟[5]而韓孟顒 昂指爲明僧者誤也. 至論畫蔬品, 謂郊外者易於水濱, 水濱者易於園畦, 今得三人, 不爲少矣.

1) 『명화록논화소과明畫錄論畫蔬果』는 약 1630년 전후에 청나라 서심(徐沁)이 『명화록』에서 채소나 과일 그림에 관하여 논한 것이다.
2) 소과(蔬果)는 채소와 과일이다.
3) 과라(果蓏)는 나무 열매와 풀 열매이다.
4) 묘적(墓賊)은 무덤을 파헤치는 도적이다.
5) 가사(袈裟)는 중들이 입는 옷이다.

芥子園畫傳畫花卉淺說[1]

清 王槪 等 撰

畫法源流 木本花卉[2]

『宣和畫譜』之著論也, 謂花木具五行[3]之精, 得天地之氣. 陰陽一噓而敷榮[4], 一吸而摯歛[5], 則葩華秀茂[6]見於百卉衆木者, 不可勝計. 其自形自色, 雖造物未嘗用心, 而粉飾大化[7], 文明[8]天下, 亦所以觀衆目, 協[9]和氣[10]焉. 故詩人用寄比興[11]. 因以繪事. 自相表裏[12]. 雖纖枝小萼[13], 以草卉稱妍. 若全體大觀, 則木花爲主. 牡丹得其富麗, 海棠得其妖嬈[14], 梅得其淸, 杏得其盛, 桃穠[15]李素[16], 山茶則艶奪丹砂[17], 月桂[18]則香生金粟[19]. 以及楊·柳·梧桐之淸高, 喬松·古柏之蒼勁, 施之圖繪, 俱足啓人逸致, 奪造化而移精神. 考厥繪事, 唐之工花卉者, 先以翎毛. 肇端於薛稷[20] 邊鸞[21] 至梁廣 于錫 刁光 周滉[22] 郭乾暉[23] 韓祐輩出, 俱以花鳥著名. 五代 滕昌祐 鍾隱 黃筌父子, 相繼而起. 若昌祐尙心筆墨, 不借師資[24]. 鍾隱師承郭氏弟兄. 黃筌善集諸家之長, 花師昌祐, 鳥師刁光, 龍·鶴·木·石, 各有所本. 而子居寶 居寀, 復能紹其家法. 是以名重一時, 法傳千古, 信不虛也. 故宋初之畫法, 全以黃氏父子爲標準焉.

1) 『개자원화전화화훼천설芥子園畫傳畫花卉淺說』은 약 1700년 전후에 청나라 왕개(王槪) 형제들이 화훼화(花卉畫)에 관하여 말한 것이다.
2) 「화법원류畫法源流」는 『개자원화전화화훼천설』의 항목으로 나무의 특성을 지닌, 화훼를 그리는 근원과 유파를 설명한 것이다.
3) 오행(五行)은 목화토금수(木火土金水)의 다섯 원기(元氣)를 이른다.
4) 음양(陰陽)은 우주 만물의 서로 반대되는 두 가지 기운으로서 이원적 대립 관계

를 나타내는 것, 천지 사이에 만물을 만들어 내는 두 기운을 이른다. *허(噓)는 천천히 기운을 내뱉는 것이다. *부영(敷榮)은 꽃이 피는 것이다.

5) 흡(吸)은 기운을 들여 마시는 것이다. *추렴(摯斂)은 오므라드는 것으로, 꽃이 지고 잎이 떨어지는 일을 가리킨다.

6) 파화(葩華)는 꽃을 이른다. *수무(秀茂)는 빼어나고 무성함이다.

7) 대화(大化)는 여기서 대자연인 천지를 가리킨다.

8) 문명(文明)은 밝고 빛남, 화려함, 문덕(文德)이 빛남, 문교가 밝음, 문화 수준이 높은 상태를 이른다.

9) 협(協)은 조화시키는 것이다.

10) 화기(和氣)는 음(陰)과 양(陽)의 화합된 기이다.

11) 비흥(比興)은 시가를 창작하는 것이다.

12) "상표리相表裡"는 서로 겉이 되고, 혹은 속이 되는 불가분의 관계를 이른다.

13) 섬지(纖枝)는 가느다란 가지이다. *소악(小蕚)은 작은 꽃이다.

14) 요요(妖嬈)는 요염(妖艶)함을 이른다.

15) 농(穠)은 꽃이 많이 피어있는 무성한 모양이다.

16) 소(素)는 소박한 것을 이른다.

17) 탈단사(奪丹砂)는 산다화(山茶花)의 꽃이 단사(丹砂)처럼 붉은 것을 형용한 것이다.

18) 월계(月桂)는 물푸레나무이다.

19) 금속(金栗)은 물푸레나무 꽃의 가늘고 누런 모양을 형용한 것이다.

20) 설직(薛稷)은 자가 사통(嗣通)이고, 당나라의 포주(蒲州) 분음(汾陰) 사람으로 도형(道衡)의 증손이다. 진사하여 태자소보(太子少保)·예부상서(禮部尙書)를 지내고 진국공(晉國公)에 피봉(被封)되었다. 인물·화조·잡화를 잘 그리고, 학 그림으로 유명하여 신품 소리를 들었다. 외할아버지인 위징(魏徵)의 수장품이 매우 많았기에, 고금의 명작을 마음껏 볼 수 있어서 서화를 아울러 잘 하게 되었다. 글씨는 저수량(褚遂良)과 우세남(虞世南)의 체를 공부해 천하에 이름이 있었다.

21) 변란(邊鸞)은 당나라의 명조(京兆) 사람으로, 우위장사(右衛長史)가 되었으며, 정원(貞元; 758~805)중에 신라(新羅)에서 공작을 보내 왔는데, 춤을 잘 추었다. 황제의 명령으로 그렸는데, 춤추는 모양이 완연히 살아 있었다. 화조(花鳥)를 잘 그리고, 절지(折枝)의 초목과 벌·나비·참새·매미 등이 다 묘품(妙品) 소리를 들었다. 동식물의 정신을 살릴 줄 알고 채색에 밝았다.

22) 주황(周滉)은 당 나라 사람으로 수석·화죽·금조를 잘 그렸다.

23) 곽건우(郭乾祐)는 남당(南唐)의 청주(淸州) 사람으로, 건휘(乾暉)의 아우로 화조를 잘했다. 고양이·매 같은 것도 잘 그렸다.

24) 사자(師資)는 사제(師弟)로 스승과 제자이며, "불가사자不借師資"는 누구를 스승으로 하고, 누구를 제자로 삼는 일이 없다는 뜻이다.

至宋則徐熙特起, 一變舊法. 眞前無古人, 後無來者. 雖在乎黃筌 趙昌之間, 而神妙獨勝. 其貽厥[1]崇嗣 崇矩家學相承, 眞能繩其祖武[2]矣. 趙昌傳色極其精妙, 不特取其形似, 且能直傳其神. 或謂徐熙與黃筌趙昌相先後, 然筌畫神而不妙, 昌畫妙而不神, 蓋謂是歟? 故易元吉初工繪事, 見昌畫乃曰: "世不乏人, 要須擺脫[3]舊習, 超軼古人, 方能極臻其妙." 丘慶餘初師趙昌, 晚年過之, 直繼徐熙. 崔白 崔慤與艾宣[4]丁貺[5] 葛守昌 吳元瑜, 同召入畫院, 名重一時. 艾宣亦稱徐 趙之亞, 丁貺未足與黃 徐並驅. 葛守昌形似少精, 整齊太簡. 加之學力亦逮, 駸駸以進. 吳元瑜雖師崔白, 能加己法. 卽素爲院體之人, 亦因元瑜革其故態, 稍稍放逸, 以寫胸臆, 一洗時習, 追踪[6]前輩, 蓋元瑜之力焉. 劉常花鳥, 米元章見之, 以爲不減趙昌. 樂士宣[7]初學丹靑, 法愛艾宣, 後乃悟宣之拘窘[8], 獨能筆超前輩, 花鳥得其生意, 視宣奄奄[9]如九泉下人[10]. 王曉[11]師郭乾暉, 法若未至. 唐希雅[12]及其孫忠祚[13], 所作花鳥, 不特寫其形, 而且兼得其性. 劉永年 李正臣[14], 所作各盡其態. 李仲宣[15]花鳥頗佳, 但欠風韻瀟灑.

1) 이궐(貽厥)은 손자를 이르는 말로, 『시경詩經』「대아大雅·문왕유성文王有聲」편
의 "貽厥孫謀"라는 데서 나온 말이다.

2) "승기조무繩其祖武"는 할아버지의 업적을 계승하는 것이다. *무(武)는 자취이고,
승(繩)은 잇는다는 뜻이다.

3) 파탈(擺脫)은 열고 제거하는 것이다.

4) 애선(艾宣)은 송나라의 종은(鍾隱)사람으로, 화훼(花卉)·영모(翎毛)를 잘 그렸으
며, 청절(淸絶)한 풍이 있었다.

5) 정축(丁貺)은 송나라의 호량(濠梁)사람으로, 화죽·영모를 잘 그렸다.

6) 추종(追踪)은 추종(追蹤)과 같은 것으로 뒤를 따라가는 것이다.

7) 악사선(樂士宣)은 자를 덕신(德臣)이라 하고, 송나라의 상부(祥符) 사람이고, 내
신(內臣)으로 동태을궁관(東太乙宮官)이 되고, 서경작방사(西京作坊使)·지절도
건주제군사(持節度虔州諸軍事)·건주자사(虔州刺史)·건주관내관찰사(虔州管內
觀察使) 등이 되었다. 화조 그림이 살아 있는 듯했고 수묵을 잘했다. 당시에 북성

(北省)의 절예(絶藝)라는 칭송을 들었고 시서(詩書)도 잘했다. 죽은 후 소보(少保)라는 증직(贈職)을 받았다.

8) 구군(拘窘)은 옹색(壅塞)한 것이다.

9) 엄엄(淹淹)은 엄엄(奄奄)과 통용되며, 숨이 막혀서 끊어질 듯함, 숨이 헐떡이는 것이다.

10) "구천하인九泉下人"은 땅속에서 죽은 사람이다.

11) 왕효(王曉)는 송나라의 사천(泗水) 사람으로, 영모총극(翎毛叢棘)을 잘 그리고, 인물화에도 능했다.

12) 당희아(唐希雅)는 남당(南唐)의 가흥(嘉興)사람으로, 처음에는 후주(後主; 李煜)의 금착도(金錯刀)의 서법을 배웠는데, 획이 여윈 것 같으면서 신운(神韻)이 감돌았다. 말년에는 그림을 그렸지만 그림 속에 서법이 그대로 남아 있었다. 대나무를 잘 그리고, 그의 형가(荊檟)·자극(柘棘)·영모(翎毛)·초충(草蟲) 그림은 교야(郊野)의 진취(眞趣)가 넘쳐 있었다. 기운(氣韻)이 소소(蕭疎)하여 화법에 구애받지 않았다. 서희(徐熙)와 함께 강남의 절필(絶筆)이라는 말을 들었다.

13) 당충조(唐忠祚)는 송나라 사람으로 당희아의 손자이며, 기예(技藝)가 종형 당숙(唐宿)과 함께 가법을 계승하기에 충분했다. 화죽(花竹)·금조(禽鳥)의 그림에서 신묘한 솜씨를 나타냈다.

14) 이정신(李正臣)은 송나라 사람으로 자를 단언(端彦)이라 하고, 내신으로 문사원사(文思院使)가 되었다. 화죽(花竹)·금조(禽鳥)를 그려 자못 생의(生意)가 있었다.

15) 이중선(李仲宣)은 송나라 사람으로 자를 상현(象賢)이라 하고, 내시성(內侍省)의 공봉관(供奉官)이었다. 처음에는 과목(窠木)을 전적으로 그리고, 뒤에는 연작(燕雀)을 많이 그렸다.

迨至南宋, 雖時易地遷[1], 而畵法又復一變. 陳可久[2]上師徐熙, 陳善[3]上師易元吉, 故傳色輕淡, 過於林 吳. 林椿[4] 李迪[5], 各有相傳. 韓祐[6] 張仲[7], 則法學林椿. 何浩[8]則筆追李迪. 劉興祖[9]更從事韓祐. 趙伯駒 伯驌, 自薪傳[10]家法. 至若武道光[11] 左幼山[12] 馬公顯[13] 李忠[14] 李從訓[15] 王會[16] 吳炳[17] 馬遠 毛松[18] 毛益[19] 李瑛[20] 彭杲[21] 徐世昌[22] 王安道[23] 宋碧雲[24] 豐興祖[25] 魯宗貴[26] 徐道廣[27] 謝昇[28] 單邦顯 張紀[29] 朱紹宗[30] 王友端[31], 則俱以花鳥擅名. 或有師承, 未經表著. 或有己意, 上合古人. 眞極一時之盛.

1) 지천(地遷)은 땅을 옮겼다는 뜻으로, 송나라는 원래 개봉(開封)에 도읍하고 있었으나, 금(金)나라의 남침으로 쫓겨서 수도를 금릉(金陵)으로 옮긴 것이 남송(南宋)이다.

2) 진가구(陳可久)는 송대 사람으로 보우(寶祐;1253~1258)년간에 대조(待詔)가 되었다. 물고기와 화훼(花卉)를 잘 그렸다. 서희(徐熙)에게 배웠으며, 필력은 약하지만 설색이 선명했다.

3) 진선(陳善)은 송의 소흥(紹興; 1131~1162)년간 사람으로, 역원길(易元吉)의 화법을 배웠는데, 원장(猿獐)·금수(禽獸)·화과(花果)는 자못 핍진(逼眞)한 데가 있었다. 색채가 담아(淡雅)하였다.

4) 임춘(林椿)은 송나라의 전당(錢塘)사람으로 순희(淳熙; 1174~1189)년간에 화원(畵院)의 대조(待詔)노릇을 했다. 화조(花鳥)·영모(翎毛)·과과(瓜果)를 잘 그렸다.

5) 이적(李迪)은 송나라의 하양(河陽)사람으로, 화원(畵院)의 성충랑(成忠郎)·소주화원의 부사(副使)가 되고 금대(金帶)를 하사 받았다. 화조(花鳥)·죽석(竹石)을 잘 그리고, 간혹 산수(山水)의 소경(小景)도 그렸다. 불을 그리는 데도 능했다.

6) 한우(韓祐)는 송의 석성(石城)사람으로, 화원(畵院)의 지후(祗侯)가 되었다. 사생소경(寫生小景)을 잘하고 임춘(林椿)의 화조(花鳥)·초충(草蟲)을 본받았다.

7) 장중(張仲)은 송나라 사람으로 보우(寶祐; 1253~1258)년간에 대조(待詔)가 되었다. 화조(花鳥)는 임춘(林椿)에게 배우고 산수·인물도 잘 그렸다.

8) 하호(何浩)는 송나라 사람으로 이적(李迪)을 스승으로 해서 화조를 그렸다.

9) 유여조(劉興朝)는 송나라 사람으로 강박청(江泊淸)에게 사사하여 화조를 그리고, 뒤에는 한우(韓祐)에게 배웠다.

10) 신부(薪傳)는 스승과 제자사이에 도를 서로 전하는 것으로, 장작은 다 타도 다른 장작에 불이 붙는다는 뜻에서 나온 말로『장자莊子』「양생주養生主」에 나온다.

11) 무도광(武道光)은 송나라의 전당(錢塘)사람으로 동태을궁(東太乙宮)의 도사(道士)였다. 고화에 보필(補筆)을 잘 하고, 화조(花鳥)·과목(菓木)·죽석(竹石)을 그렸다. *"武道光"이 유검화의『고대화론유편』에는 '武元光'으로 되었다.

12) 좌유산(左幼山)은 송대 사람으로 전당(錢塘)의 경영궁(景靈宮)의 도사(道士)였다. 화조·산수·인물을 잘 그리고 염차평(閻次平)을 스승으로 삼아서 배웠다.

13) 마공현(馬公顯)은 송나라 사람인 마흥조(馬興朝)의 아들로, 소흥(紹興;1131~1162)년간에 승무랑(承務郎)·화원대조(畵院待詔)가 되고, 금대(金帶)를 하사받았다. 화조·인물·산수에서 가법을 발휘했다.

14) 이안충(李安忠)은 송나라 사람으로 선화(宣和; 1465~1487)년간에 화원(畵院)의 성충랑(成忠郎)이다. 금대(金帶)를 하사받고, 화조·주수(走獸)를 잘 그렸다.

15) 이종훈(李從訓)은 송나라 선화(宣和; 1119~1125)년간에 대조(待詔)가 되고, 뒤에 승직랑(承直郎)으로 오르고 금대(金帶)를 하사 받았다. 도석(道釋)·인물·화조를 잘 그렸다.

16) 왕회(王會)는 송나라 사람으로, 원수단명공(元叟端明公)의 장남이며, 건도(乾道; 1068~1070)년간에 조청대부(朝請大夫)가 되었다. 화죽·영모를 잘 그리고, 화풍이 자못 정세(精細)했다.

17) 오병(吳炳)은 송나라의 비릉(毘陵) 사람으로, 소흥(紹興; 1131~1162)년간에 화원대조(畵院待詔)가 되고, 금대(金帶)를 하사 받았다. 절지화조(折枝花鳥)를 잘 그렸고, 채색이 아름다웠다.

18) 모송(毛松)은 송나라의 곤산(崑山) 사람으로 일설에 패(沛)의 사람이라고도 한다. 화조와 사시(四時)의 경치를 잘 그렸다.

19) 모익(毛益)은 송나라의 모송(毛松)의 아들로 건도(乾道; 1068~1070)년간에 화원대조(畵院待詔)였으며, 영모(翎毛)·화조를 잘 그리고 선염(渲染)을 잘 했다.

20) 이영(李瑛)은 송나라 사람으로 안충(安忠)의 아들이며, 소흥(紹興; 1131~1162)년간에 화원대조(畵院待詔)였다. 가전(家傳)의 법으로 화죽·금수를 그렸다.

21) 팽고(彭杲)는 고(杲)를 어떤 문헌에서는 고(皐)로 쓰기도 했다. 송의 전당(錢塘) 사람으로, 임춘(林椿)을 스승으로 하고, 화과를 사생했다.

22) 서세창(徐世昌)은 송나라의 석성(石城)사람으로 서본(徐本)의 조카로 화조를 잘 그렸다.

23) 왕안도(王安道)는 송나라 사람으로 이적(李迪)의 화조를 본받았다.

24) 송벽운(宋碧雲)의 벽운(碧雲)은 그의 호이고, 본명은 여지(汝志)이며, 전당(錢塘) 사람으로, 송나라 경정(景定;1260~1264)년간에 화원대조(畵院待詔)였고, 원나라 세상이 되자 개원관(開元觀)의 도사가 되었다. 누관(樓觀)을 스승으로 삼아 인물·산수·화죽·영모를 그렸다.

25) 풍흥조(豊興祖)는 송나라의 전당(錢塘)사람으로 화원(畵院)의 대조(待詔)가 되고, 인물·산수를 잘 그렸으며, 화조는 이숭(李嵩)을 스승으로 삼았다.

26) 노종귀(魯宗貴)는 송나라의 전당(錢塘)사람으로 소정(紹定; 1228~1233)년간에 화원대조(畵院待詔)였으며, 염법(染法)이 뛰어나고 사생을 잘했다.

27) 서도광(徐道廣)은 고암(古巖)이라 호했다. 송의 항주(杭州) 사람으로 대조(待詔)가 되고, 화조는 누관(樓觀)을 스승으로 삼았다.

28) 사승(謝昇)은 자를 동휘(東暉)라 하고, 송의 항주(杭州) 사람으로 화죽·사녀(士女)를 잘 그리고 화원(畵院)의 대조(待詔)였다.

29) 장기(張紀)는 송의 전당(錢塘)사람으로 이적(李迪)의 화죽·금수를 배웠다.

30) 주소종(朱紹宗)은 송나라 사람으로, 인물·묘견(猫犬)·화금(花禽)을 잘 그렸다.

31) 왕우단(王友端)은 송나라 사람으로 엽견(獵犬)을 잘 그리고 화조에도 능했다.

金之龐鑄[1] 徐榮[2], 元之錢舜擧 王淵 陳仲仁, 俱稱大家, 亦各有所師學. 舜擧師趙昌, 沈孟賢[3]又師舜擧, 王淵師黃筌, 仲仁之畵, 子昂歎

爲黃筌復生, 豈非得其心法哉? 盛懋學陳仲善, 林伯英[4]學樓觀[5], 能
變其法, 眞靑出於藍[6]者. 陳琳[7] 劉貫道[8], 取法古人, 集其大成. 趙孟
籲 史松[9] 孟玉潤[10] 吳庭暉[11], 俱稱能手. 姚彦卿雖工, 未免時習. 趙雪
巖[12]設色有法, 王仲元[13]用墨溫潤. 邊魯[14] 邊武[15], 善施戲墨, 均屬名
家. 明之林良 呂紀, 與邊文進齊名. 而殷宏[16]在邊 呂之間. 沈靑門[17]
初學徐熙 趙昌. 黃珍得黃筌筆意. 譚志伊[18]得徐 黃之妙. 殷自成[19]可
步志伊後塵. 范暹[20] 張奇[21] 吳士冠 潘璿[22], 俱稱能手. 而潘尤得迎風
承露之態. 周之冕[23] 陳淳 陸治 王問 張綱[24] 徐渭 劉若宰[25] 張玲[26] 魏
之璜[27] 之克[28], 俱善墨卉. 善墨卉者, 世謂沈啓南之後, 無如陳淳 陸
治. 陳妙而不眞, 陸眞而不妙, 惟之冕兼之. 俱文人寄興之筆, 不事脂
粉, 以墨傳神, 是以品重藝林, 名超時輩. 若學者之取法, 必須上究黃
徐, 師其資格. 旁求諸體, 助以風神. 方爲工而不俗, 放而不野. 則技
也進乎道矣.

1) 방주(龐鑄)의 자는 재경(才卿)이며, 호는 묵옹(黙翁)이다. 금(金)나라 요동(遼東)
 사람 또 대흥(大興) 사람이라는 설도 있다. 일찍 과거에 급제해 명성이 있었고,
 남도후(南渡後) 한림(翰林)의 대조(待詔)가 되었고, 호부시랑(戶部侍郎)으로 옮겼
 다. 명창(明昌; 1190~1196)년간에는 경조전운사(京兆轉運使)가 되기도 했다. 산
 수·금조(禽鳥)를 잘 그리고 시문에도 능했다.
2) 서영지(徐榮之)는 금나라 사람이며, 화조를 잘 그렸다.
3) 심맹현(沈孟賢)은 원나라 사람으로, 화조를 잘 그렸다.
4) 임백영(林伯英)은 원의 위성(魏城) 사람으로, 화조에 있어서는 누관(樓觀)을 본받
 았다.
5) 누관(樓觀)은 송나라의 전당(錢塘)사람으로 함순(咸淳;1265~1274) 시대 화원대
 조(畫院待詔)였다. 화조·인물·산수를 잘 그렸는데, 착색(着色)이 마원(馬遠)·
 하규(夏珪)를 본받은 점이 많았다.
6) "청출어람靑出於藍"은 제자가 스승보다 우수한 것을 이르는 것이다.
7) 진림(陳琳)은 송나라 사람으로, 자를 중미(仲美)라 하고, 각(珏)의 아들이다. 산
 수·인물·화조를 모두 잘 그렸다. 남도후(南渡後) 200년에 이만한 사람이 없었
 다는 평을 들었다.

8) 유관도(劉貫道)는 자를 중현(仲賢)이라 하고, 원나라의 중산(中山) 사람으로, 인물·금수(禽獸)·화죽(花竹)을 잘 그리고, 산수는 곽희(郭熙)를 본받았다.

9) 사공(史杠)은 원대 사람으로, 자를 유명(柔明)이라 하고 귤재도인(橘齋道人)이라 호했다. 벼슬이 호광행성우승(湖廣行省右丞)에 이르렀다. 독서의 여가에 그림을 그려 정묘하였다.

10) 맹옥윤(孟玉潤)은 맹진(孟珍)이 본명이고, 옥윤(玉潤)은 자이고, 호는 천택(天澤)이다. 화조·영모를 잘 그리고 산수에도 능했다.

11) 오정휘(吳庭暉)는 원나라의 오흥(吳興) 사람이며, 산수를 잘 그리고 화조도 정밀했다.

12) 조설암(趙雪巖)은 원나라의 온주(溫州) 사람으로, 화조의 설색(設色)이 법도가 있었고, 묵죽(墨竹)도 잘 그렸다.

13) 왕중원(王仲元)은 원나라 사람으로, 수묵으로 화조를 잘 그리고, 소경(小景)에 특기가 있었다.

14) 변로(邊魯)는 원나라 선성(宣城)사람으로, 자는 지우(至愚), 호는 노생(魯生)이다. 남대선사(南臺宣使)가 되었다. 희묵화조(戱墨花鳥)를 잘 하고, 고문기자(古文奇字)를 잘 썼다.

15) 변무(邊武)는 원나라의 경조(京兆)사람으로 희묵화조를 잘 했고, 고목·죽석에 공교하였으며, 행초는 선우태상(鮮于太常)을 배웠는데, 어떤 것이 누구의 작품인지 구별하기 어려웠다.

16) 은굉(殷宏)은 명나라 사람으로, 영모(翎毛)를 잘 그렸다.

17) 심청문(沈靑門)은 명나라의 인화(仁和) 사람인 심사(沈士)이니, 호가 청문산인(靑門山人)이다. 화조·산수를 잘 그리고, 시도 명성이 있었다.

18) 담지이(譚志伊)는 명나라 무석(無錫)사람으로 호가 학산(學山)이며, 화훼(花卉)·영모를 잘 그리고 문한(文翰)에도 능했다.

19) 은자성(殷自成)은 명나라 무석(無錫)사람으로, 자가 원소(元素)이고, 화조를 잘 그려 담지이(譚志伊)의 풍이 있다.

20) 범섬(范暹)은 명나라 곤산 사람으로, 화죽·영모와 글씨도 능했다. 영락(永樂; 1403~1424)년간에 화원에 들어갔다.

21) 장기(張奇)는 청나라 강도(江都) 사람으로, 자를 정보(正甫)라 하고, 산수는 거연(巨然)의 법을 얻었고, 인물·화초를 잘 그렸다.

22) 번선(潘璿)은 명나라 무석(無錫)사람으로 자는 재형(在衡)이며, 화훼(花卉)를 잘 그렸다.

23) 주지면(周之冕)은 명나라 장주(長洲) 사람으로, 자는 소곡(少谷)이고 화조를 잘 그려 신운(神韻)이 감돌았다. 예서(隷書)도 잘 했다.

24) 장강(張綱)은『佩文齋書畵譜』·『畵史彙傳』에도 장강(張綱)에 대한 기록이 없다. '綱'은 '廣'의 잘못일 것이라는 설도 있다. 사실 여부는 모르겠으나, 장광은 명나

라 사람으로, 자가 추강(秋江)이고, 무석(無錫)사람이다. 대조(待詔)가 되었으며, 부용(芙蓉)·화훼(花卉)를 잘 그렸다.

25) 유약재(劉若宰)는 명나라 회녕(懷寧)사람으로, 자를 음평(蔭平)이라 하고, 전시(殿試)에 장원하여 유덕(諭德)이 되었다. 묵화(墨花)를 잘 그리고 시서(詩書)에도 능했으나 요절했다.

26) 장령(張玲)은 명나라 사람으로 자는 자중(子重)이고 호는 추강(秋江)이며, 화조를 잘 그렸다.

27) 위지황(魏之璜)은 명나라 상원(上元)사람으로, 자는 고숙(考叔)이고, 산수·화훼(花卉)를 잘 했고, 시도 능했다.

28) 위지극(魏之克)은 자가 화숙(和叔)이고, 지황(之璜)의 아우다. 산수는 형의 화풍과 비슷했고 시도 잘 했다.

畵枝法[1]

花卉木本之枝梗, 與草本有異. 草花宜柔媚[2], 木花宜蒼老[3]. 非特此也, 更有四時之別. 卽春花中, 不獨梅·杏·桃·李花異, 枝亦各有不同. 梅之老幹宜古, 嫩枝宜瘦, 始有鐵骨峻崢[4]之勢. 桃條須直上而粗肥[5]. 杏枝宜圓潤而回折[6], 擧此三者, 餘可槪見. 至於松柏, 則根節須盤錯[7]. 桐·竹則枝幹須淸高. 作折枝, 從空安放[8], 或正·或倒. 或橫置·須各審勢得宜. 枝下[9]筆鋒, 帶攀折[10]之狀, 不可平截[11]. 若作果實, 更宜取勢下墜, 方得其致也.

1) 「화지법畵枝法」은 『개자원화전화화훼천설』의 항목으로 화훼에서 가지를 그리는 방법을 설명한 것이다.
2) 유미(柔媚)는 부드럽고 어여쁜 것이다.
3) 창노(蒼老)는 늙고 억센 것이다.
4) "철골준정鐵骨峻崢"은 매화나무 가지가 억세어서 울퉁불퉁한 것을 이르는데, 준정(峻崢)은 본래 산이 높고 험한 것을 형용하는 말이다.
5) 조비(粗肥)는 굵고 살찐 것이다.
6) 원윤(圓潤)은 둥글고 윤택한 것이다. *회절(回折)은 꾸불꾸불한 것이다.
7) 반착(盤錯)은 서리고 얽힌 것이다.

8) 안방(安放)은 안치하는 것이며, '방放'은 '치置'와 같다. "종공안방從空安放"은 뿌리나 줄기도 그리지 않은 백지에 꺾인 가지부터 먼저 그리는 것을 이른다.
9) 지하(枝下)는 가지의 꺾인 곳을 이른다.
10) 나절(拏折)은 당겨서 꺾는 것이다.
11) 평절(平截)은 가지런히 자르는 것이다.

畫花法[1]

木花五瓣者居多, 梅・杏・桃・李・梨・茶是也. 梅杏桃李不獨色異, 其瓣形亦各宜區別. 若牡丹爲花王, 自不與衆花同類, 其瓣更多不同. 紅者瓣多而長, 中心起頂. 紫者瓣少而圓, 中心平頂. 石榴・山茶・梅・桃, 俱有千葉[2]. 玉蘭[3]放如蓮苞, 繡毬[4]攢若梅朶. 藤本[5]之薔薇・玫瑰[6]・紛團[7]・月季[8]・酴醾[9]・木香, 其苞・蔕・萼・蕾雖同, 然開時顏色各異. 簷葡[10]瓣同茉莉[11], 大小形殊; 丹桂[12]花若山礬[13], 春秋時別. 海棠中西府之與垂絲[14], 荂蔕須分; 梅花中綠萼[15]之與蠟梅, 心瓣自異. 此花皆四時所有, 衆目同觀, 細心自能得其形色. 至於殊方[16]異種, 及木果藥苗之花, 間有寫入丹靑, 則不暇細擧其名狀.

1) 「화화법畫花法」은『개자원화전화화훼천설』의 항목으로 꽃을 그리는 방법을 설명한 것이다.
2) 천엽(千葉)은 여덟 겹의 꽃을 이르는 말이다.
3) 옥란(玉蘭)은 '백목련白木蓮'이다.
4) 수구(繡毬)는 수구화로 '수국水菊'이다.
5) 등본(藤本)은 등나무처럼 덩굴이 길게 뻗는 종류의 식물이다.
6) 민괴(玫瑰)는 장미과의 낙엽관목으로 찔레이다.
7) 분단(粉團)은 수국으로, '수구繡毬'와 같은 것이다.
8) 월계(月季)는 '해당화海棠花'이다.
9) 도미(酴醾)는 장미과의 낙엽 아관목(亞灌木)으로, '다화茶花'의 별명이다.
10) 첨포(簷葡)는 '치자梔子 꽃'이다.
11) 말리(茉莉)는 중국 원산의 상록관목이다.
12) 단계(丹桂)는 계수나무의 종류이다.

13) 산반(山礬)은 '운향芸香'의 별칭으로 봄에 흰 꽃이 피는 상록 관목이다.

14) 서부(西府)와 수사(垂絲)는 모두 해당의 종류 이름이다.

15) 녹악(綠萼)은 매(梅)의 일종이다.

16) 수방(殊方)은 외국(外國)이다.

畫葉法[1]

草花葉柔嫩, 木化葉深厚[2], 此定說也. 然於木花中其葉當春與花並放. 如桃李棠杏, 雖屬木化, 葉亦宜柔嫩. 秋冬之葉, 自宜更加深厚矣. 草花葉柔嫩, 故宜間以反葉[3]. 至於桂·橘·山茶之類, 則歷霜雪而未凋, 經風露而不動, 其色雖宜深厚而葉之有陰陽向背[4], 理所固然, 亦不可不用反葉. 但此種正葉, 用綠宜深, 反葉用綠宜淺. 凡葉渲染後必鉤筋, 筋之粗細, 須與花形稱; 筋之濃淡, 須與葉色稱. 人第知葉之用綠, 分有深淺; 而不知葉之用紅, 亦分嫩衰. 凡春葉初生, 嫩尖[5]多紅; 秋木將落, 老葉先赤. 但嫩葉未舒, 其色宜脂; 敗葉欲落, 其色宜赭. 每見舊人花果, 濃綠葉中, 亦略露枯焦蟲食之處, 轉以之取勝, 又不可不知也.

1) 「화엽법畫葉法」은 『개자원화전화화훼천설』의 항목으로 잎을 그리는 방법을 설명한 것이다.

2) 심후(深厚)의 深은 빛깔이 진한 것이고 후(厚)는 두터운 것이다.

3) 번엽(反葉)은 뒤집힌 것이다. '反'은 번으로 발음한다.

4) 향배(向背)는 정면을 향한 것과 등을 보이는 것의 방향을 말하는 것이다.

5) 눈첨(嫩尖)은 햇잎의 끝이고, 고초(枯焦)는 마른 것이다.

畫蒂法[1]

梅·杏·桃·李·海棠之類, 其花五瓣, 蒂亦相同. 卽其蒂形, 亦同

於花瓣. 花瓣尖者蔕尖, 團者蔕團, 鐵梗²⁾蔕連於梗, 垂絲³⁾蔕垂紅絲, 山茶層蔕⁴⁾鱗起, 石榴長蔕多歧. 梅蔕色隨花之紅綠, 桃蔕兼紅綠, 杏蔕紅黑, 海棠蔕殷紅⁵⁾, 各有反正・見鬚見蔕⁶⁾之分. 玉蘭木筆⁷⁾蔕苞蒼赭⁸⁾, 薔薇蔕綠而長, 其尖則紅. 此乃花蔕中之所當分別者.

1) 「화체법畵蔕法」은 『개자원화전화화훼천설』의 항목으로 꽃의 꼭지를 그리는 방법을 설명한 것이다.
2) 철경(鐵梗)은 '철경해당鐵梗海棠'이다.
3) 수사(垂絲)는 '수사해당垂絲海棠'이다.
4) 층체(層蔕)는 층이 진 꼭지를 이른다.
5) 은홍(殷紅)은 검붉은 빛깔이다.
6) "견수견체見鬚見蔕"는 정면인 꽃은 꽃술이 보이나, 꼭지가 안보이고, 등을 보이고 있는 꽃은 꼭지는 보여도 꽃술은 안 보인다는 뜻이다.
7) 목필(木筆)은 '신리화辛夷花'의 이명이다.
8) 창자(蒼赭)는 칙칙한 붉은 빛깔이다.

畵心蕊法¹⁾

凡木花之心, 由蔕²⁾而生. 如梅・杏之類, 正面雖不見蔕, 而心中一點³⁾, 與蔕相表裏爲結實之根. 亦攢五小點而生鬚, 鬚⁴⁾尖生黃蕊⁵⁾. 梅・杏・海棠鬚蕊, 亦各有分別. 梅宜淸瘦, 桃杏宜豐滿, 時不同也⁶⁾. 且白梅與紅梅, 又各不同. 白梅更宜淸瘦, 紅梅略加豐滿. 然亦勿類紅杏, 花之不同, 亦先見於心矣.

1) 「화심예법畵心蕊法」은 『개자원화전화화훼천설』의 항목으로 꽃술을 그리는 방법을 설명한 것이다.
2) 체(蒂)는 체(蔕)와 이체동자(異體同字)로 꼭지이다.
3) "심중일점心中一點"은 꽃술 중심의 일점이니, 암꽃술을 이른다.
4) 수(鬚)는 수꽃술이다.
5) 황예(黃蕊)는 황색(黃色)인 약(葯)으로, 예자(蕊字)는 약(葯)의 뜻으로 쓰이었다. 약(葯)이란 수꽃술의 노란 끝 부분 인 바, 여기에서 화분(花粉)을 내는 작용을 한

다. 약포(藥胞)라고 한다.
6) "시부동야時不同也"는 매화는 이른 봄에 피고 복사꽃과 살구꽃은 따뜻해진 다음
에 피는 것을 가리킨다.

畫根皮法[1]

木花與草花不同, 更有根與皮之別. 桃桐之皮皴宜橫, 松栝[2]之皮皴宜鱗, 柏皮宜紐, 梅皮宜蒼潤[3]. 杏皮宜紅, 紫薇之皮宜光滑[4], 榴皮宜枯瘦[5], 山茶之皮宜青潤, 蠟梅之皮宜蒼潤. 寫其根榦, 得其皮皴, 則木花之全體得矣.

1) 「화근피법畫根皮法」은 『개자원화전화화훼천설』의 항목으로 뿌리와 껍질을 그리
는 방법을 설명한 것이다.
2) 괄(栝)은 전나무이다.
3) 창윤(蒼潤)은 고색을 띠고 윤택이 있는 것.
4) 자미(紫薇)는 '백일홍'이다. 미(薇)를 장미로 치는 설도 있으나 사실이 아닐 것이
다. *광활(光滑)은 빛나고 미끈한 것이다.
5) 고수(枯瘦)는 마르고 여윈 것이다.

畫枝訣[1]

寫枝須審察,	가지를 그리려면 반드시 자세히 살펴보아야 한다.
花葉由枝生,	꽃과 잎은 가지에서 나오므로
交加[2]能掩映[3],	이것을 덧붙여 그려 넣어 가리도록 해야
因枝以及根,	가지에서 뿌리까지 미치는데
有如人四體[4],	가지는 사람의 사지같은 것이고
枝榦[5]似其身.	줄기는 몸과 같다.
木花枝宜老,	나무 꽃의 가지는 늙은 것이 어울리니

自與草花別, 풀꽃의 가지와는 본래 다르다.

皮色與枝形, 껍질의 빛깔과 가지의 형태에 대해선

前已具法則. 앞에서 이미 법칙을 갖추었으나,

意欲傳其心, 나는 그 마음을 전하고자

今再申⁶⁾以訣. 이제 다시 비결을 거듭 말한다.

1) 「화지결畵枝訣」은 『개자원화전화훼천설』의 항목으로 가지를 그리는 요결이다.
2) 교가(交加)는 겹쳐서 덧붙이는 것으로, 가지 위에 다시 가지를 그려 넣거나, 잎 위에 또 잎을 그리는 따위를 이른다.
3) 엄영(掩映)은 덮어 가리는 것이다.
4) 사체(四體)는 '4지四肢'로 손발을 이른다.
5) 지간(枝幹)은 아마 '근간根幹'이어야 할 것이다.
6) 신(申)은 겹치는 것으로 되풀이하는 것이다.

畵花訣¹⁾

枝蔕花所生, 가지와 꼭지는 꽃이 나오는 곳으로

枝葉爲花主. 가지와 잎은 꽃을 주인으로 받든다.

寫花若未稱, 꽃 그리는 일이 어울리지 않는다면,

枝葉妙無補. 가지와 잎이 아무리 묘해도 소용이 없다.

形先得妖嬈²⁾, 꽃 모양을 먼저 아름답게 그릴 수 있다면

枝葉亦增嫵³⁾. 가지와 잎에도 사랑스러운 맛이 증가될 것이다.

設色須輕盈⁴⁾, 채색이 반드시 부드럽다면

嬌容⁵⁾自若生. 아리따운 모습이 저절로 살아 날듯 할 것이다.

常含欲語態, 항상 말하고자 하는 태도를 머금으면

自有動人情. 저절로 사람을 감동시키게 마련이다.

是以徐 黃筆, 이래서 서희와 황전의 그림이

千秋負今名.　　　　　　영원히 명성을 떨치는 것이다.

1) 「화화결畵花訣」은 『개자원화전화화훼천설』의 항목으로 꽃을 그리는 요결이다.
2) 요요(妖姚)는 예쁘고 멋진 것이다.
3) 무(嫵)는 사랑스러움이다.
4) 경영(輕盈)은 부드러움이다.
5) 교용(嬌容)은 교태를 머금은 얼굴이다.

畫葉訣[1]

有花必有葉.　　　　　　꽃이 있으면 반드시 잎이 있으니,

寫葉亦須佳.　　　　　　잎도 모름지기 아름다워야 한다.

掩映須藏榦.　　　　　　그것이 가려서 줄기를 뒤덮어야 하니,

翩翩亦似花.　　　　　　펄럭이는 모양도 꽃과 비슷하다.

動搖風露態.　　　　　　바람에 흔들리고 이슬에 젖은 모습을 그려내고,

反正淺深加[2].　　　　　잎의 정면과 뒷면은 농담으로 더한다.

樹花葉不一.　　　　　　나무의 꽃이나 잎은 종류에 따라 다르고

更有四時別[3].　　　　　사시에 따른 구별도 있어야 한다.

春夏多敷榮[4],　　　　　봄 여름에는 대부분의 잎이 무성하고,

秋冬耐霜雪.　　　　　　가을 겨울에는 서리와 눈을 견딘다.

獨有花中梅,　　　　　　꽃 중에 유독 매화만

開時不見葉.　　　　　　꽃이 필 때에 잎이 없다.

1) 「화엽결畵葉訣」은 『개자원화전화화훼천설』의 항목으로 잎을 그리는 요결이다.
2) "반정천심가反正淺深加"의 '번정反正'은 '표리表裏'이고, '천심淺深'은 농담으로,
 정면의 잎은 진하게 그리고 뒷면의 잎은 엷게 그리는 것이다.
3) "사시별四時別"에서 '별別'자를 원본에서는 '칙則'으로 잘못 쓰고 있다.
4) 부영(敷榮)은 여기서 잎이 무성한 것을 가리킨다.

畵蕊蔕訣[1]

寫花具全體,	꽃을 그려서 전체를 갖추면,
外蔕內心蕊;	겉에 꼭지가 있고 속에 꽃술이 있다.
心蕊從蔕生,	꽃술은 꼭지에서 나와서,
內外相表裏.	안과 밖이 서로 겉이 되고 속이 된다.
含香由心吐,	꽃 속에 머금은 향기는 꽃술로 뱉어내,
結實從蔕始.	열매를 맺는 것은 꼭지에서 비롯된다.
其花之反正,	꽃이 뒷면인가 정면인가에 따라서
心蔕各所宜[2].	꽃술과 꼭지는 제각기 어울리는 방식이 있다.
心必由乎瓣,	꽃술은 반드시 꽃잎에 생기고
蔕必附於枝,	꼭지는 반드시 가지에 붙어 있다.
花有此二者,	꽃에 꽃술과 꼭지가 있는 것은
如人之鬚眉.	사람의 수염과 눈썹과 같다.
『芥子園畵傳』二集	『개자원화전』2집에서 나온 글이다.

1) 「화예체결畵蕊蔕訣」은 『개자원화전화화훼천설』의 항목으로 꽃술과 꼭지를 그리는 요결이다.
2) "기화지반정其花之反正 심체각소의心蔕各所宜"는 꽃에는 '정면正面'과 '배면背面'이 있는데, 그것에 따라 꽃술과 꼭지를 그리는 방식이 달라진다는 것으로, 정면인 것은 꽃술은 보여도 꼭지가 안 보이고, 배면의 것은 꼭지는 보여도 꽃술은 안 보이는 것을 말하는 것이다.

芥子園畵傳畵花卉草蟲淺說¹⁾

清 王槩 等 撰

畵法源流²⁾ 草木花卉

天地間衆卉³⁾爭芳, 爲人所娛心悅目者, 不一而足⁴⁾. 大約衆卉中, 水花以富麗⁵⁾勝, 草花以嫵媚⁶⁾勝. 富麗則譜爲王者, 嫵媚則比之美人. 故草花之嫵媚, 尤足娛心悅目. 玆特各爲一冊, 繪圖問世⁷⁾, 以草卉先焉. 然於草卉中, 畹蘭⁸⁾, 籬菊⁹⁾, 品類旣多, 幽芳¹⁰⁾特甚, 亦先各耑¹¹⁾一冊矣. 此外凡春色秋容¹²⁾, 莫不悉備. 卽靈苗幽草, 水葉汀花, 各經寫肖¹³⁾, 以及昆蟲飛躍, 更復圖形. 考諸繪事, 代有傳人. 但唐 宋以來, 善寫花之名手, 未有草木區別. 且旣工花卉, 自善翎毛¹⁴⁾, 譜其源流, 何能分晰. 已詳見於後冊木本翎毛中. 此不過略擧其大略云爾. 名手始稱于錫 梁廣 郭乾暉¹⁵⁾ 滕昌祐, 盛於黃筌父子, 至徐熙 趙昌 易元吉 吳元瑜出, 其後各有師承. 元之錢舜擧 王淵 陳仲仁, 明之林良 呂紀 邊文進, 皆名重一代. 若取法, 當以徐熙 黃筌爲正. 而徐熙 黃筌之體製不同, 因附「黃徐體異論」於後.

1) 『개자원화전화화훼초충천설芥子園畵傳畵花卉草蟲淺說』은 약 1700년 전후에 청나라 왕개(王槩) 형제들이 화훼화(花卉畵)와 초충화(草蟲畵)에 관하여 말한 것이다.
2) 「화법원류畵法源流」는 『개자원화전화화훼천설』의 항목으로 풀의 특성을 지닌 화훼를 그리는 근원과 유파를 설명한 것이다.
3) 중훼(衆卉)는 여러 가지 초목을 이른다.
4) "불일이족不一而足"은 낱낱이 다 셀 수 없음, 이루다 열거할 수 없을 만큼 많다는 것이다.
5) 부려(富麗)는 풍성한 아름다움이다.
6) 무미(嫵媚)는 어여쁜 것이다.

7) 문세(問世)는 세상에 묻는 것으로 저작물을 출판하는 것이다.
8) 원란(畹蘭)은『초사楚辭』에 "난(蘭)을 구원(九畹)에 심는다."는 句가 있으니, '난
 초'를 이른다.
9) 이국(籬菊)은 도연명(陶淵明)의 시에 "採菊東籬下"라는 句가 있으니, 울타리의
 '국화'를 이른다.
10) 유방(幽芳)은 그윽한 향기이다.
11) 단(亶)은 '전專'과 같다.
12) "춘색추용春色秋容"은 봄의 빛깔과 가을의 모습이니, 봄과 가을의 꽃을 가리킨다.
13) 사초(寫肖)는 '사생寫生'하는 것이다.
14) 영모(翎毛)는 새의 날개로, 전하여 새를 가리킨다.
15) 곽건휘(郭乾暉)는 남당(南唐)의 영구(營丘) 사람으로 필치가 굳세서 '곽장군郭將
 軍'이라는 말을 들었다.

黃 徐體異論¹⁾

黃筌 徐熙之妙於繪事, 學繼前人, 法傳後世, 如字中之有鍾 王²⁾, 文
中之有韓 柳³⁾也. 然其並傳今古, 各有不同. 郭思論其體異云: 黃筌富
貴, 徐熙野逸⁴⁾. 不惟各言其志, 蓋亦耳目所習, 得之於手而應於心者.
何以明其然? 黃筌與其子居寀⁵⁾, 始並事蜀爲待詔. 筌後累遷副使, 後
歸宋代. 筌領眞命⁶⁾爲宮贊. 居寀復以待詔錄之, 皆給事禁中. 故習寫
禁籞所見, 奇花怪石居多. 徐熙江南處士⁷⁾, 志節高邁, 放達不羈. 多
狀江湖所有, 汀花野卉取勝. 二人如春蘭秋菊, 各擅重名, 下筆成珍,
揮毫可範, 爲法雖異, 傳名則同. 至若筌之後有居寀 居寶 熙之孫有
崇嗣 崇矩⁸⁾, 俱能繼其家法, 並冠古今, 尤爲難能也. 按此論係圖畵見聞誌
作者郭若虛, 並非郭思.

1) 「황서체이론黃徐體異論」은『개자원화전화화훼초충천설』의 항목으로 황전과 서
 희의 그림체가 다른 점을 논한 것이다.
2) "종왕鍾王"은 위(魏)나라의 '종요鍾繇'와 진(晉)의 '왕희지王羲之'를 이른다. 이들
 은 천고의 명필로서, '종요'는 삼국시대의 위의 영천(穎川) 사람으로 자를 원상

(元常)이라 하고, 태부(太傳)벼슬을 했고, 호소(胡昭)와 함께 유덕장(劉德章)의 초
서를 배웠는데, 그의 글씨는 비홍(飛鴻)이 바다에서 희롱하고 무학(舞鶴)이 하늘
에서 노는 것 같아, 세상에서 '호(胡)는 비(肥)하고, 종(鍾)은 수(瘦)하다'고 했다.

3) "한유韓柳"는 한퇴지(韓退之)와 유종원(柳宗元)으로, 모두 당(唐)나라의 문장가이다.

4) 야일(野逸)은 순박하고 한가로운 것이다.

5) 거채(居寀)는 송(宋)의 황거채(黃居寀)로 자를 백란(白鸞)이라 하고, 황전(黃筌)
의 막내아들이다. 후촉(後蜀)을 섬겨 한림대조(翰林待詔)가 되고 뒤에 宋으로 歸
順하여 광록승(光祿丞)이 되었다. 그림을 잘 그려서 종종 아버지를 능가하는 바
가 있었다.

6) "영진명령眞命"은 진정한 조정인 송조의 임명을 받는 것을 이른다. 후촉을 위조
(僞朝)라고 보는 데에서 나온 말이다.

7) 처사(處士)는 벼슬하지 않는 선비를 이른다.

8) 서숭구(徐崇矩)는 서희(徐熙)의 손자로 禽魚·草蟲·花鳥를 잘 그렸다.

畫花卉四種法[1]

畫花卉之法爲類有四: 一則鉤勒着色法, 其法工於徐熙. 畫花者多以
色暈而成, 熙獨落墨寫其枝·葉·蕊·萼, 然後傳色, 骨格風神並勝
者是也. 一則不鉤外匡[2], 只用顔色點染法. 其法始於滕昌祐, 隨意傳
色, 頗有生意. 其爲蟬·蝶謂之點畫者是也. 其後則有徐崇嗣不用描
寫, 止以丹粉點染而成, 號沒骨畫[3], 劉常[4]染色不以丹粉襯傳, 調勻顔
色, 深淺[5]一染而就. 一則不用顔色, 只以墨筆點染法. 其法始於殷仲
容[6], 花卉極得其眞, 或用墨點, 如兼五色者是也. 後之鍾隱[7], 獨以墨
分向背. 邱慶餘寫草蟲, 獨以墨之深淺映發, 亦極形似之妙矣. 一則不
用墨者, 只以白描法, 其法始於陳常[8], 以飛白筆[9]作花本. 僧布白[10]·
趙孟堅·始用雙鉤白描者是也.

1) 「화훼사종법畫花卉四種法」은 『개자원화전화화훼초충천설』의 항목으로 화훼를
그리는 4종류를 설명한 것이다.

2) "불구외광不鉤外匡"은 윤곽을 그리지 않는 것이다.

3) 몰골화(沒骨畵)는 윤곽선을 긋지 않고 그리는 그림이다.

4) 유상(劉常)은 송의나라 금릉(金陵) 사람으로 화목(花木)을 잘 그렸다.

5) 심천(深淺)은 농담(濃淡)을 이른다.

6) 은중용(殷仲容)은 唐代 사람으로 은문예(殷聞禮)의 아들로, 즉천무후(則天武后) 때 비서승(秘書丞)·신주자사(申州刺使)가 되고 동관랑중(冬官郎中)에 이르렀다. 인물·화조를 잘 그렸고, 글씨에도 능했다.

7) 종은(鍾隱)의 字는 회숙(晦叔)이며, 남당(南唐)의 천대(天台) 사람으로 곽건휘(郭乾暉)의 화법을 배워, 산수·인물을 잘 그렸다.

8) 진상(陳常)은 송나라의 강남(江南) 사람인데, 비백(飛白)으로 수석(樹石)을 잘 그렸다.

9) 비백필(飛白筆)은 원래 서체의 하나로, 필획(筆劃)이 말라서 가운데가 비는 서법으로, 후한(後漢)의 채옹(蔡邕)이 창안한 것이다.

10) 승 포백(僧布白)은 아마 희백(希白)의 잘못일 것이다. 희백(希白)은 남송(南宋) 사람으로, 연꽃을 백묘(白描)로 그리는 데 능했다.

花卉佈置點綴得勢總說[1]

畵花卉全以得勢爲主. 枝得勢, 雖縈紆[2]高下, 氣脈仍是貫串[3]. 花得勢, 雖參差[4]向背不同, 而各自條暢[5], 不去常理, 葉得勢, 雖疎密交錯而不紊亂, 何則? 以其理然也. 而着色象其形采, 渲染得其神氣, 又在乎理勢之中. 至於點綴[6]蜂蝶草蟲, 尋艶[7]探香, 綠枝墜葉, 全在想其形勢之可安. 或宜隱藏, 或宜顯露, 則在乎各得其宜, 不似贅瘤[8], 則全勢得矣. 至於葉分濃淡, 要與花相掩映, 花分向背, 要與枝相連絡, 枝分偃仰, 要與根相應接. 若全圖章法[9], 不用意構思, 一味塡塞, 是老僧補衲手段, 焉能得其神妙哉? 故所貴者取勢. 合而觀之, 則一氣呵成[10], 深加細玩, 又復神理湊合[11], 乃爲高手. 然取勢之法, 又甚活潑, 未可拘執. 必須上求古法, 古法未盡, 則求之花木眞形. 其眞形更宜於臨風·承露·帶雨·迎曦時觀之, 更姿態橫生[12], 愈於常格矣.

1) 「화훼포치점철득세총설花卉佈置點綴得勢總說」은 『개자원화전화화훼초충천설』

의 항목으로 화훼를 포치하고 점철하여 형세를 얻는 것에 대한 총설이다.

2) 영우(縈紆)는 뒤엉킨 것을 이른다.

3) 관관(貫串)은 꿰뚫는 것이다.

4) 참치(參差)는 가지런하지 않은 모양이다.

5) 조창(條暢)은 곧아서 막힘이 없는 것이다.

6) 점철(點綴)은 군데군데 적절하게 그려 넣는 것이다.

7) 심염(尋艶)은 꽃을 찾는 것이다.

8) 췌유(贅瘤)는 군더더기와 혹을 이른다.

9) "전도장법全圖章法"은 화면의 '전체구도'로 즉 '포치布置'를 이른다.

10) "일기가성一氣呵成"은 단숨에 그려버리는 것이다.

11) 주합(湊合)은 모여서 합치는 것이다.

12) 횡생(橫生)은 넘쳐남, 충분히 드러남, 끊임없이 발생함, 뜻밖에 생기는 것이다.

畫枝法[1]

凡畫花卉, 不論工緻[2]·寫意, 落筆時如佈棋法[3], 俱以得勢爲先. 有一種生動氣象, 方不死板[4]. 而取勢必先得之枝梗[5]. 有木本·草本之殊. 木本宜蒼老[6], 草本宜纖秀[7]. 然於草木之纖秀中, 其勢不過上挿[8]·下垂[9]·橫倚[10]三者. 然三勢中, 又有分歧[11]·交挿[12]·回折[13]三法. 分歧須有高低·向背勢, 則不致乂字分頭. 交挿須有前後粗細[14]勢, 則不致十字交加. 回折須有偃仰·縱橫勢, 則不致之字盤曲. 又有入手宜忌三法, 上挿宜有情, 而忌直擢[15], 下垂宜生動, 而忌拖戀[16], 橫折宜交搭[17], 而忌平擔[18], 畫枝之法若此, 枝之於花, 亦如人四肢之於面目也, 若面目雖佳, 而四體不備, 豈得爲全人乎?

1) 「화지법畫枝法」은 『개자원화전화화훼초충천설』의 항목으로 가지를 그리는 것을 논한 것이다.

2) 공치(工緻)는 '세공치밀細工緻密'의 뜻이니, 세밀한 그림인 '공필화'를 가리킨다.

3) 포기법(佈棋法)은 바둑의 '포석법布石法'이다.

4) 사판(死板)은 운필이 활동하지 못하여 변화가 없는 것을 이른다.

5) 경(梗)은 '지技'와 구분해 사용하는 경우, 어린 가지를 의미한다.

6) 창노(蒼老)는 늙은 티가 나고 꿋꿋한 것이다.

7) 섬수(纖秀)는 가늘고 빼어난 것이다.

8) 상삽(上揷)은 위로 뻗는 것이다.

9) 하수(下垂)는 밑으로 드리워짐이다.

10) 횡의(橫倚)는 옆으로 뻗는 것이다.

11) 분지(分岐)는 가지가 둘로 갈라지는 것이다.

12) 교삽(交揷)은 가지와 가지가 전후좌우로부터 교차하는 것이다.

13) 회절(回折)은 가지가 뒤틀려 뻗는 것이다.

14) 조세(粗細)는 굵은 것과 가는 것을 이른다.

15) 직탑(直擢)은 꿋꿋이 뻗는 것이다.

16) 타비(拖軃)는 힘없이 밑으로 드리운 것이다.

17) 교탑(交搭)은 가지와 가지가 서로 교차되어 어울리는 것이다.

18) 평지(平揩)는 가로 누운 일직선으로 무엇을 떠받친 꼴이 되는 것을 이른다.

畫花法[1]

各種花頭, 不論大小, 宜分已開未開高低向背, 卽叢集亦不雷同. 不可直仰無嬌柔之態, 不可低垂無翩翻[2]之姿, 不可比偶[3]無參差之致, 不可聯接無猗揚[4]之勢. 須偃仰得宜, 而顧盼生情. 又須反正互見, 而映帶得趣. 不獨一叢中, 色宜深淺, 卽一朶一瓣, 必須內重外輕, 方爲合法. 同一花也, 未放內瓣色深, 已放外瓣色淡. 同一本也, 已殘者[5]色褪, 正放者色鮮, 未放者色濃. 凡一切色不可皆濃, 必須間以淡色. 間以淡色, 愈顯濃處, 光艶奪目. 花之黃色, 更宜輕淺. 白色用粉傅者, 以淡綠分染[6]. 不用粉則以淡綠外染[7], 則花之白色逼出矣. 着色花頭, 在絹上鉤匡[8], 有傅粉·染粉·鉤粉·襯粉諸法[9]. 若紙上別有蘸色點粉法[10], 及用色點染法[11]. 皆須深淺得宜, 自覺嬌艶, 過於鉤勒, 名爲沒骨畵. 更有全用水墨, 色具淺深, 不施脂粉[12], 頗饒風韻. 前代文人寄興, 往往善此. 則又全在用筆之神矣.

1) 「화화법畵花法」은 『개자원화전화화훼초충천설』의 항목으로 꽃을 그리는 것을 논한 것이다.
2) 편편(翩翩)은 번뜩이는 모양이다.
3) 비우(比偶)는 나란히 서있는 것이다.
4) 의양(猗揚)의 '猗'는 '依'와 같으므로, 하나는 의지하고 하나는 위로 오르는 것을 이른다.
5) "이잔자已殘者"는 이미 쇠잔한 것, 전성기가 지난 것이다.
6) 분염(分染)은 외곽에서 안쪽을 향해 칠하는 것이다.
7) 외염(外染)은 꽃의 둘레를 칠하는 것이다.
8) 구광(鉤匡)은 '구륵鉤勒'을 이른다.
9) 부분(傅粉)・염분(染粉)・구분(鉤粉)・친분(櫬粉)은 모두 다 '호분胡粉'을 칠하는 방법인데, '염분染粉'은 호분을 바른 바탕위에 색을 칠하는 것이고, '구분鉤粉'은 구륵으로 줄기를 그리는 것이며, '친분櫬粉'은 뒷면에서 호분을 바르는 것이고, '부분傅粉'은 호분으로 그릴 바탕에 칠하는 것이다.
10) "잠색점분법蘸色點粉法"은 몰골화(沒骨畵)를 그릴 때 물감에 호분을 넣어서 쓰는 법이다.
11) "용색점분법用色點粉法"은 물감만 사용하여 채색하는 법이다.
12) 지분(脂粉)은 연지와 호분으로 '그림물감'을 이른다.

畵葉法[1]

枝榦與花, 已知取勢, 而花枝之承接, 全在乎葉, 葉之勢, 豈可忽哉? 然花與枝之勢, 宜使之欲動, 花枝欲動, 其勢在葉. 嬌紅[2]掩映, 重綠[3] 交加, 如婢擁夫人. 夫人所之, 婢必先起. 夫紙上之花, 何能使之搖動? 惟以葉助其帶露迎風之勢, 則花如飛燕, 自飄飄欲飛矣. 然葉之風露, 無從繪出, 須出以反葉[4]・折葉・掩葉[5]中. 反葉者衆葉皆正, 此葉獨反. 折葉者, 衆葉皆直, 此葉獨折. 掩葉者衆葉皆全, 此葉獨掩. 花之爲葉不一, 有大小・長短・歧亞[6]之分. 大約葉細多者, 宜間以反葉, 若藤花草卉葉是也. 葉長者宜間以折葉, 蘭・萱[7]是也. 葉歧亞者, 宜間以掩葉, 芍藥與菊是也. 若以墨點則正葉宜深, 反葉宜淡. 若用

色染, 則正葉宜靑, 反葉宜綠. 荷葉反背, 則宜綠中帶紛, 惟秋海棠反葉宜紅. 所言葉以風露取勢者, 凡草木春榮秋萎之花皆然也.

1) 「화엽법畵葉法」은 『개자원화전화화훼초충천설』의 항목으로 잎을 그리는 것을 논한 것이다.
2) 교홍(嬌紅)은 예쁜 붉은 빛깔 꽃을 이른다.
3) 중록(重綠)은 포개진 녹색으로 잎을 가리킨다.
4) 번엽(反葉)은 뒤집힌 잎인데, '反'은 '번'으로 발음한다
5) 엄엽(掩葉)은 비틀거려서 뒤집어진 잎이다.
6) 기아(歧亞)의 '歧'는 갈라진 잎이니, 황촉규(黃蜀葵)의 잎 같은 것이고, '亞'는 들어간 데가 있어서 아자(亞字) 같은 모양의 잎으로 국화(菊花)의 잎 같은 것을 이른다.
7) 훤(萱)은 원추리, 물망초이다.

畵蔕法[1]

木本之枝, 草木之莖, 俱由蔕[2]而生萼. 萼包蔕[3], 萼吐瓣. 蔕雖各有不同, 然外包衆萼, 內承衆瓣, 則一也. 若大花如芍藥·秋葵, 蔕內有包. 秋葵[4]內苞綠, 外苞[5]蒼. 芍藥內苞綠, 外苞紅. 凡花正面則露心, 不露蔕. 背面則隔枝露全蔕, 而不露心. 側面則露半蔕半心. 秋海棠總苞分莖而無蔕. 夜合[6]·萱花以瓣根卽蔕. 瓣多者蔕多. 瓣五者蔕亦五. 有有苞而無蔕者, 有有蔕而無苞者, 有苞蔕俱全者, 此蔕之形色, 聊擧大略. 衆種俱雜見分圖, 更當於眞花着眼, 自得其天然色相矣.

1) 「화체법畵蔕法」은 『개자원화전화화훼초충천설』의 항목으로 꽃꼭지 그리는 것을 논한 것이다.
2) 체(蔕)는 '蒂'와 같으며, 꽃꼭지이다.
3) 악(萼)은 '화탁花托'으로 꽃받침이다.
4) 추규(秋葵)는 '황촉규黃蜀葵'로 '닥 꽃'이다.
5) 포(苞)는 꽃받침이다.
6) 야합(夜合)은 '백합百合'의 일종인데, 합환(合歡)도 야합(夜合)이라 하는데, 이것

은 그것이 아니다.

畫心法[1]

草花之心, 俱由蔕生, 與木花不同. 芍藥·芙蓉, 心雜於瓣根[2]. 蓮花心淡而蘂黃. 夜合山丹[3], 萱花玉簪[4], 花六瓣鬚亦六莖. 有蘂[5]根中別挺生一根, 則無蘂[6]. 菊多種類, 有有心·無心, 其形色淺深·多寡之不同. 秋海棠止一大圓心. 蘭苞淺紅, 蕙苞淡綠. 蘭·蕙心俱紅白相間. 花心俱宜細辨, 亦由乎人心之不同, 如其面耳.

1) 「화심법畫心法」은 『개자원화전화화훼초충천설』의 항목으로 꽃술을 그리는 것을 논한 것이다.
2) 판근(瓣根)은 꽃잎의 밑동을 말한다. *'예蘂'와 '예蘂'는 같은 글자로, 여기서는 화분(花粉)의 뜻으로 쓰고 있다.
3) 산단(山丹)은 '백합百合'의 일종이다.
4) 옥잠(玉簪)은 '옥잠화'이다.
5) "수역6경유예鬚亦六莖有蘂"는 수꽃술을 말한 것으로, 수꽃술은 여섯 개가 있고 화분(花粉)이 있다.
6) "근중별정생根中別挺生 일근즉무예一根則無蘂"는 암꽃술을 말한다. 뿌리 쪽에서 따로 한 개가 나온 것을 이르며, 즉 암꽃술에는 화분(花粉)이 없다는 말이다.

畫花卉總訣[1]

畫花之法,	꽃을 그리는 법은
各有專形[2].	제각기 특유의 형태가 있다.
上自花葉,	위로는 꽃이나 잎으로부터
下及枝根,	아래의 가지나 뿌리까지
俱宜得勢,	모두가 형세를 얻어야 하고,

審察分明. 분명하게 관찰해야 한다.

至於花朶[3], 꽃이 핀 가지는

態須輕盈[4]. 생김새가 날렵하고 고와야 한다.

設色多端, 채색은 다양하지만,

寫之欲生. 생동하도록 그려내야 한다.

染脂傅紛, 연지나 호분을 칠하여

各得其情. 각기 그 정황을 얻는다.

開分[5]向背, 만개와 반개, 앞뒤를 구분하고,

間以苞英[6]. 그 사이에 꽃받침을 그린다.

安頓[7]枝葉, 가지나 잎은 포개서

交加縱橫. 가로 세로 교차시킨다.

密而不亂, 복잡해도 난잡하지 않고

稀而不零[8]. 성글되 썰렁하지 않아야 한다.

窺其致備, 아취를 갖추도록 하고,

寫其神眞. 참 모습을 그리는 것이다.

因其形似, 모양이 잘 닮도록 그리고

得其精神. 정신까지 얻어야 한다.

在乎能手, 숙달한 명인이라야

筆法所臻, 필법이 이를 수 있다.

未可言盡, 이것은 말로 다할 수 없어

訣以傳心. 가결로 마음에 전하노라.

1) 「화화훼총결畵花卉總訣」은 『개자원화전화화훼초충천설』의 항목으로 화훼를 그리는 전체적인 요결이다.
2) 전형(專形)은 특유의 형태로, 꽃들은 각기 특유한 모습을 지니고 있다는 것이다.
3) 화타(花朶)는 꽃이 핀 가지이다.

4) 경영(輕盈)은 모습의 섬약함을 뜻하며, 날렵하고 예쁜 것이다.
5) 개분(開分)은 '만개滿開'와 '반개半開'를 이른다.
6) 포영(苞英)은 '포苞'와 '악蕚'을 이른다.
7) 안돈(安頓)은 그려 넣는 것이다.
8) 불령(不零)은 산만해지지 않는 것이다.

畵法原流 草蟲¹⁾

古詩人比興²⁾, 多取鳥獸草木, 而草蟲之微細, 亦加寓意焉. 夫草蟲旣
爲詩人所取, 畵可忽乎哉! 考之唐 宋, 凡工花卉, 未有不善翎毛, 以
及草蟲, 雖不能另譜源流, 然亦有著名獨善者. 陳有顧野王³⁾, 五代有
唐垓⁴⁾, 宋有郭元方⁵⁾ 李延之⁶⁾ 僧居寧⁷⁾, 是皆以專工著名者. 至若邱慶
餘 徐熙 趙昌 葛守昌⁸⁾ 韓祐⁹⁾ 倪濤¹⁰⁾ 孔去非¹¹⁾ 曾達臣¹²⁾ 趙文淑¹³⁾ 僧
覺心¹⁴⁾, 金之李漢卿¹⁵⁾, 明之孫隆¹⁶⁾ 王乾¹⁷⁾ 陸元厚¹⁸⁾ 韓方¹⁹⁾ 朱先²⁰⁾, 俱
爲花卉中兼善名手. 草蟲之外, 更有蜂·蝶, 代有名流. 唐滕王嬰²¹⁾善
蛺蝶. 滕昌祐 徐崇嗣 秦友諒²²⁾ 謝邦顯²³⁾善蜂·蝶, 劉永年²⁴⁾善蟲魚,
袁羲²⁵⁾ 趙克夐²⁶⁾ 趙叔儺²⁷⁾ 楊暉²⁸⁾更善魚. 有涵泳噞喁²⁹⁾之態, 綴於蘋
花荇葉間, 亦不讓草蟲蜂蝶之有俾³⁰⁾於春花秋卉矣. 故附及之.

1) 「화법원류畵法原流」는 『개자원화전화화훼초충천설』의 항목으로 초충화(草蟲畵)
의 근원과 유파를 설명한 것이다.
2) "고시인古詩人"은 『시경詩經』의 시를 지은 사람들을 이른다. *비흥(比興)은 시
(詩)의 6의(六義)중의 두 가지로, '비比'는 다른 사물로 비유하여 뜻을 나타내는
것이고, '흥興'은 자연현상에 대한 감동으로 정서를 나타내는 방법이다.
3) 고야왕(顧野王)은 자를 희빙(希馮)이라 하고, 오(吳)나라 사람으로, 양(梁)에 있
을 때 중령군(中領軍)이 되었고, 뒤에 陳에 들어가 황문시랑(黃門侍郞)·광록경
(光祿卿)이 되었다. 박학하고, 초충(草蟲)을 잘 그렸다. 『玉篇』·『輿地圖』·『符
瑞圖』·『顧氏譜』·『分野樞要』·『續洞冥記』·『元象集』등이 있다.
4) 당해(唐垓)는 5대(五代) 사람으로, 야금(野禽)·수족(水族)·조충(鳥蟲)·초목(草
木)을 잘 그렸다.

5) 곽원방(郭元方)의 자는 자정(子正)이요, 宋의 개봉(開封) 사람으로, 벼슬이 내전
승제(內殿承制)에 이르고, 초충(草蟲)을 잘 그렸다.

6) 이연지(李延之)는 宋나라 사람으로, 벼슬이 우반전직(右班殿直)에 이르고, 어충
(魚蟲)·초목(草木)·금수(禽獸)를 다 잘 그렸다.

7) 승거녕(僧居寧)은 송나라의 비릉(毘陵) 사람으로, 취후(醉後)에 즐겨 그림을 그렸
고, 수묵의 초충사생에 묘기를 보였다.

8) 갈수창(葛守昌)은 송나라의 경사(京師)사람으로, 화죽(花竹)·영모(翎毛)를 잘 그
리고 초충(草蟲)·소과(蔬菓)도 겸했다. 화원지후(畵院祇侯) 벼슬을 했다.

9) 한우(韓祐)는 송나라의 석성(石城) 사람으로, 사생의 소경(小景)을 잘 그리고, 임
춘(林椿)의 화조(花鳥)·초충을 모범으로 삼았다.

10) 예도(倪濤)는 자를 거제(巨濟)라 하고, 송나라의 영가(永嘉) 사람으로 진사(進士)
에 급제하여 좌사원외랑(左司員外郞)을 거쳐 도사(都司)가 되었다. 초충을 잘 그
리고 시와 문에 능했다. 직언으로 쫓겨나 죽었다.

11) 공거비(孔去非)는 송나라의 여주(汝州) 사람으로, 초충·의접(蟻蝶)·봉선(蜂蟬)·
죽작(竹雀)을 잘 그렸다.

12) 증달신(曾達臣)은 호를 귀우거사(歸愚居士)라 하고, 초충을 잘 그렸다.

13) 조문숙(趙文淑)은 자를 단용(端容)이라 하고, 오중(吳中)의 문언가(文彦可)의 딸
이며, 고사(高士) 조영균(趙靈均)의 아내였다. 기화이훼(奇花異卉)·소충괴석(小
蟲怪石)을 잘 그려, 서희(徐熙)도 이보다 낫지는 못하다는 말을 들었으며, 창송괴
석(蒼松怪石)도 자못 노경(老勁)했다. 일찍이 틈을 내어 상군도소(湘君搗素)·석
화미인(惜花美人)의 그림을 그린 적이 있다. 명성이 지극히 높은 대신 위작(僞作)
이 많다. 명말청초(明末淸初) 사람이니, 본문에서 송(宋)이라 한 것은 잘못이다.

14) 승각심(僧覺心)은 자를 허련(虛聯)이라 하고, 송나라의 가주(嘉州) 협강(夾江) 사
람으로 산수와 초충을 잘 그려서, 심초충(心草蟲)이라는 말까지 들었다. 시도 잘
했으며, 한 점의 승기(僧氣)도 없는 것이 특색이다.

15) 이한경(李漢卿)은 금(金) 나라의 동평(東平)사람으로, 초충을 잘 그렸다.

16) 손융(孫隆)은 자가 종길(從吉)이고, 호는 도치(都癡)이며, 비릉(毘陵) 사람으로
개국충민후(開國忠愍侯)의 손자다. 천순(天順; 1457~1464) 중에 신안지부(新安
知府)가 되었다. 매화는 왕면(王冕)의 필법을 얻고, 금어(禽魚)·초충(草蟲)은 서
희(徐熙)의 일취(逸趣)를 얻어 스스로 일가를 이루었다.

17) 왕건(王乾)은 자를 일청(一淸)이라 하고, 장춘(藏春)·천봉(天峰)이라는 호를 썼
다. 명나라의 임해(臨海) 사람으로, 禽蟲花卉를 잘 그렸다.

18) 육원후(陸元厚)는 명대(明代) 사람으로 초충을 잘 그렸다.

19) 한방(韓方)은 明代 사람으로 자를 중직(中直)이라 하고, 학선(鶴仙)이라 호했다.
귀덕위지휘(歸德衛指揮) 벼슬을 하고, 매죽·초충을 잘 그렸다.

20) 주선(朱先)은 자를 윤선(允先)이라 하고, 명나라의 무진(武進) 사람으로 초충을

잘 그렸다.

21) 등왕영(滕王嬰)은 '등왕원영滕王元嬰'으로 당고조(唐高祖)의 22번째 아들로 정관(貞觀; 627~649) 중에 금주자사(金州刺史)가 되고, 무후(武后) 때에 개부의동삼사(開府儀同三司)·양주도독(梁州都督)을 지내고, 사도(司徒)를 증직(贈職)받았다. 봉접(蜂蝶)을 잘 그렸다.

22) 진우량(秦友諒)은 송나라의 비릉(毘陵)사람으로 초충(草蟲)·화훼(花卉)·선접(蟬蝶)을 잘 그리고, 착색(著色)이 경묘(輕妙)했다.

23) 사방현(謝邦顯)은 선방현(單邦顯)의 오자(誤字)인 것 같다. 선방현은 송나라의 오군(吳郡) 사람으로 조백구(趙伯駒)에게 배웠는데, 임목산수(林木山水)는 스승보다 못했어도 화훼봉선(花卉蜂蟬)은 방불한 바가 있었다. 單은 선으로 읽어야 한다.

24) 유영년(劉永年)은 자를 군석(君錫)이라 하고, 송의 팽성(彭城) 사람으로 인종(仁宗) 때에 숭신군절도사(崇信軍節度使)가 되었다. 조수(鳥獸)·충어(蟲魚)를 잘 그리고, 도석인물(道釋人物)에 특기가 있었다. 시문에 능하고 병법에도 통달했으며 용력(勇力)이 있었다. 시호(諡號)를 장격(莊恪)이라 한다.

25) 원의(袁義)는 후당(後唐)의 하남(河南) 등봉(登封)사람으로 물고기를 잘 그렸다.

26) 조극형(趙克敻)은 송의 종실(宗室)로, 우무위대장군(右武衛大將軍)·장주단련사(障州團練使)가 되었다. 유어(游魚)를 잘 그렸다. 죽은 후에 보강군절도사(保康軍節度使)를 증직(贈職)받고, 고밀후(高密侯)에 피봉(追封)되었다.

27) 조숙나(趙叔儺)는 송나라의 종실로 복주방어사(濮州防禦使)였다. 금어(禽魚)를 잘 그려 자못 시의(詩意)에 계합(契合)되었다. 죽은 후에 소사(少師)를 추증(追贈)받았다.

28) 양휘(楊暉)는 남당(南唐)의 강남(江南)사람으로, 고기를 잘 그렸다.

29) 함영(涵泳)은 물에 잠겨 헤엄치며 노는 것이고, 엄우(噞喁)는 고기가 입을 수면에 밀고 떠다니는 것이다.

30) 비(俾)는 비(婢)로 하는 것이 좋다.

畫草蟲法[1]

畫草蟲須要得其飛·翻·鳴·躍之狀. 飛者翅展, 翻者翅折, 鳴者如振羽切股, 有喽喽[2]之聲. 躍者如挺身翹足, 有趯趯[3]之狀. 蜂·蝶必大小四翅, 草蟲多長短六足. 蝶翅形色不一, 以粉·墨·黃三色爲正. 形色變化多端, 未可言盡. 墨蝶則翅大而後拖長尾. 安於春花者, 宜翅柔·肚大·後翅尾肥, 以初變故也. 安於秋花者, 宜翅勁·肚瘦·

而翅尾長, 以其將老故也. 有目·有嘴·有雙鬚[4]. 其嘴飛則拳[5]而成圈, 止者卽伸長入花吸心. 草蟲之形, 雖大小·長細不同, 然其色亦因時變, 草木茂盛, 則色全綠. 草木黃落, 色亦漸蒼. 雖屬點綴[6], 亦在乎審察其時, 安頓之也.

1) 「화초충법畵草蟲法」은 『개자원화전화화훼초충천설』의 항목으로 풀벌레 그리는 것을 설명한 것이다.
2) 요요(喓喓)는 『시경詩經』에 "喓喓草蟲"이라는 구가 있다. 벌레의 울음소리를 형용한 것이다.
3) 약약(趯趯)은 뛰는 모양으로, "趯趯阜螽"이라고 『시경』에 나온다.
4) 쌍수(雙鬚)는 두개의 수염으로, 나비의 촉각(觸角)이다.
5) 권(拳)은 구부려 오그리는 것이다.
6) 점철(點綴)은 그림의 주제가 아닌 보조적인 것을 그려 넣어 돋보이게 하는 것이다.

畵草蟲訣[1]

草蟲與翎毛,	풀벌레와 새는
其法各自別.	그리는 법이 각자 다르다.
草蟲多點染,	풀벌레는 대개 점찍어 그리고,
翎毛重鉤勒.	새는 구륵을 거듭한다.
當年滕昌祐,	옛날에 등창우는
寫生盡曲折[2].	사생하여 다 표현했다.
花果寫丹靑,	꽃이나 과일은 물감으로 그리고
蟬蝶寫以墨.	매미나 나비는 먹으로 그린다.
更有邱慶餘,	구경여가 있었는데
寫花能設色.	꽃을 그릴 때 채색을 잘 썼고
以墨寫草蟲,	먹으로 풀벌레를 그리고

點染分黑白.	점찍어서 흑백을 구분했다.
形似得其眞,	형상이 닮아서 핍진한 것은,
古人有是格.	고인에게 이 같은 법식이 있었다.
後之善草蟲,	후에 풀벌레를 잘 그려
相繼有趙昌 葛守昌.	계승한 자는 조창과 갈수창이다.
飛躍勢若生,	날뛰는 형세는 생동하는 것 같고,
設色工點畵.	채색은 공교하게 그린다.
微細得其形,	자세한 모양을 얻으면,
神先筆下得.	정신은 그리기 전에 얻는다.
豈獨滕王 嬰,	당의 등왕 원영만
擅名工蛺蝶.	나비를 잘 그렸겠는가?

1) 「화초충결畵草蟲訣」은 『개자원화전화화훼초충천설』의 항목으로 초충을 그리는
요결이다.
2) "진곡절盡曲折"은 자세하게 다 표현하는 것이다. *곡절(曲折)은 상세한 사정이나
정황이다.

畵蛺蝶訣[1]

凡物先畵首,	모든 생물은 머리를 먼저 그리고,
畵蝶翅爲先.	나비는 날개를 먼저 그린다.
翅得蝶之要,	날개는 나비의 요결을 얻어야
全體神采[2]兼.	전체의 풍채를 겸한다.
翅飛身半露,	날개를 펴서 날 때에는 몸이 반만 드러나고,
翅立身始全.	날개를 세우면 비로소 전신이 드러난다.
蝶首有雙鬚,	나비의 머리에는 두개의 수염이 있고,

嘴在雙鬚間.　　　　　부리는 두개의 수염 사이에 있다.

採香嘴則舒,　　　　　향기를 찾을 땐 부리가 길게 뻗고,

飛飜嘴連拳[3].　　　　휠휠 날아다닐 때에는 부리가 구부러진다.

朝飛翅向上,　　　　　아침에 날 땐 날개가 위로 향해 있고,

夜宿翅倒懸.　　　　　밤에 잘 때면 날개는 밑을 향해 드리워 있다.

出入花叢裏,　　　　　꽃밭에 드나들면서

丰致[4]自翩翩.　　　　아리따운 모습이 저절로 휠휠 날아다닌다.

有花須有蝶,　　　　　꽃이 있으면 반드시 나비가 있어야

花色愈增姸.　　　　　꽃은 더욱 아름다움을 빛내게 된다.

渾如美人旁,　　　　　미인 곁에 항상

追隨有雙鬟[5].　　　　시녀가 따르는 것과 같다.

1) 「화협접결畵蛺蝶訣」은 『개자원화전화화훼초충천설』의 항목으로 나비를 그리는
 요결이다.
2) 신채(神采)는 정신(精神)과 풍채(風采)이다.
3) 연권(連拳)은 구부러지는 것을 형용하는 것이다.
4) 봉치(丰致)는 아리따운 모습이다.
5) 쌍환(雙鬟)은 나이 젊은 시녀(侍女)를 이른다.

畵螳螂訣[1]

螳螂雖小物,　　　　　사마귀는 작은 벌레이지만,

畵此宜威嚴.　　　　　이를 그리려면 위엄이 있어야 한다.

狀其攫物時,　　　　　무엇을 움켜 쥐는 모양이

望之如虎焉.　　　　　얼른 보면 호랑이 같아서

雙眸[2]勢欲呑,　　　　두 눈동자 기세는 삼킬 듯하고

情形極貪饞.　　　　　모양은 매우 탐욕스럽다.

所以殺伐聲,　　　　　　살벌한 소리 때문에

形諸琴瑟間[3].　　　　　　금슬소리 사이에 나타난 것이었다.

1) 「화당랑결畵螳螂訣」은 『개자원화전화화훼초충천설』의 항목으로 사마귀를 그리
　는 요결이다.
2) 쌍모(雙眸)는 두 눈동자를 이른다.
3) "살벌성형저금슬간殺伐聲形諸琴瑟間"은 살벌한 소리가 금슬의 줄에서 나왔다는
　것인데, 이는 후한 채옹(蔡邕)의 고사에서 나왔다. 어떤 사람이 거문고를 뜯는데
　마침 사마귀가 매미를 향해 접근하는 것을 보았다. 이때 거문고 소리를 들은 채
　옹(蔡邕)은 '살벌한 소리'라고 평했다는 것이다.

畵百蟲訣[1]

古人畵虎鵠,　　　　　　옛 사람들도 호랑이를 그리자 고니가 되고,

尙類狗與鶩[2].　　　　　오히려 개와 따오기 부류가 된 일이 있다.

今看畵羽蟲,　　　　　　요즘 풀벌레 그림을 바라보면,

形意兩俱足.　　　　　　형상과 뜻이 다 충분히 표현되었다.

行者勢若去,　　　　　　걷는 것은 형세가 가는 듯하며,

飛者翻若逐,　　　　　　나는 것은 훨훨 날아 쫓고 있는 듯하고,

拒者如擧臂,　　　　　　막고 있는 것은 팔을 들고 있는 것 같고,

鳴者如動腹.　　　　　　우는 것은 배를 헐떡이고 있는 것 같다.

躍者趯其股,　　　　　　뛰는 것은 다리를 움직이고,

顧者注其目.　　　　　　돌아보는 것은 시선을 집중한다.

乃知造化靈,　　　　　　조화의 영묘한 힘도

未抵毫端[3] 速.　　　　　신속한 붓끝을 막지 못한다는 것을 알겠다.

　　　梅聖兪[4] 觀居寗畵草蟲詩　매성유가 거령이 그린 초충을 보고 지은 시이다.

1) 「화백충결畵百蟲訣」은 『개자원화전화화훼초충천설』의 항목으로 여러 가지 벌레

를 그리는 요결이다.

2) "고인화호곡古人畵虎鵠 상류구여무尙類狗與鶩"는 고인(古人)이 호랑이를 그리다 가 개를 그리고, 고니를 그리다가 따오기를 그렸다는 것은, 후한(後漢)의 복파장 군(伏波將軍) 마원(馬援)이 조카 엄(嚴)과 돈(敦)을 훈계하여 "용백고(龍伯高)는 돈후주신(敦厚周愼)하니, 나는 너희들이 이를 본받았으면 한다. 두계량(杜季良) 은 호협(豪俠)하여 의(義)를 좋아하는데, 나는 너희가 이를 본받지 말기를 바란 다. 백고(伯高)를 배우다가 실패해도 오히려 근칙(謹勅)한 인사(人士)가 될 것이 니, 소위 고니를 새기다가 이루지 못해도 따오기를 닮는다는 것일 수 있다. 계량 (季良)을 배우다가 실패할 때는 천하(天下)의 경박(輕薄)한 무리가 되리니, 이는 소위 호랑이를 그리다가 이루지 못하면 도리어 개를 닮는다는 사례(事例)에 해당 한다."라는 고사(故事)에서 인용한 구절이다.

3) 호단(豪端)은 붓끝이다.

4) 매성유(梅聖兪)는 송(宋)나라의 매요신(梅堯臣)으로 자를 성유(聖兪)라 하고, 시 인으로서 이름을 떨쳤다. 벼슬은 도관원외랑(都官員外郞)에 이르고, 『완릉집宛陵 集』六十卷, 『부록附錄』一卷이 있다. 이 시(詩)는 매성유(梅聖兪)가 승 거령(僧 居寧)의 초충화(草蟲畵)를 보고 읊은 것인바, 여기서는 그를 취해 화결(畵訣)로 삼은 것이다. 초충은 살아있는 것 같아야 한다는 취지이다.

畵魚訣[1]

畵魚須活潑,	고기는 반드시 생동하여 활발하게 그려야
得其游泳像,	물에서 놀고 있는 모습을 얻는다.
見影如欲驚,	그림자를 보면 놀라서 도망치는 듯하고,
噞喁意閒放[2].	수면에서 입을 빠끔거릴 때는 여유롭다.
浮沉荇藻間,	마름 풀 사이를 떴다 잠겼다 하면서
清流恣蕩漾[3].	맑은 물에 마음대로 놀아야 한다.
悠然羨其樂[4],	유연히 즐거움을 남기고,
與人同意況[5],	고기도 사람과 같은 심정이니,
若不得其神,	정신을 그리지 못하고
只徒肖其狀,	공연히 형태만 닮는다면

雖寫溪澗中,　　　　　　시내에서 노니는 고기를 그렸더라도

不異碪俎[6]上.　　　　　　도마에 오른 고기와 다를 것이 없다.

　　　『芥子園畵傳』　　　　　『개자원화전』에서 나온 글이다.

1) 「화어결畵魚訣」은 『개자원화전화화훼초충천설』의 항목으로 고기를 그리는 요결
 이다.
2) 한방(閒放)은 유연(悠然)히 마음을 놓고 있는 모양이다.
3) 탕양(蕩漾)은 물결을 따라 노니는 모양이다.
4) "선기락羨其樂"은 즐거움이 남아 있는 것이다. 여기서 선(羨)은 부러워하는 것이
 아니라, 남는다는 뜻이다
5) 의황(意況)은 의식의 상황, 기분(氣分)을 뜻한다.
6) 침조(碪俎)는 도마를 이른다.

芥子園畵傳畵菊淺說[1]

清 王槩 等 撰

菊之設色多端, 賦形[2]不一, 非鉤勒渲染[3]交善, 不能寫肖[4]也. 考『宣和
畵譜[5]』, 宋之黃筌 趙昌 徐熙 滕昌祐 邱慶餘[6] 黃居寶[7]諸名手,皆有
<寒菊圖>. 迄南宋 元 明, 始有文人逸士, 慕其幽芳, 寄興筆墨, 不
因脂粉, 愈見淸高. 故趙彝齋 李昭[8] 柯丹邱[9] 王若水[10] 盛雪篷[11] 朱樗
仙[12],俱善寫墨菊. 更覺傲霜凌秋之氣, 含之胸中, 出之腕下, 不在色
相[13]求之矣. 予爲芥子園所編定四譜, 湘畹幽芳[14], 繼以淇園淸節[15],
則『楚騷[16]』·「衛風[17]」, 並稱君子; 南枝寒蕊[18], 伴以東籬晚香[19]. 則孤
山[20] 栗里[21], 同愛高人[22], 眞花木中之超羣絶俗者. 爲類已備四時之氣,
作譜當凌衆卉之先, 不亦宜乎!

1) 『개자원화전화국천설芥子園畵傳畵菊淺說』은 약 1700년 전후에 청나라 왕개(王
 槩) 형제들이 국화 그림에 관하여 말한 것이다.
2) 부형(賦形)은 자연으로부터 생긴 형태를 이른다.
3) 선염(渲染)은 화면에 물을 칠하고, 채 마르기 전에 채색을 하여서 붓 자욱이 없이
 몽롱한 묘미를 나타내는 화법이다.
4) 사초(寫肖)는 그려서 닮게 하는 것이다.
5) 『선화화보宣和畵譜』는 책 이름으로, 편찬자의 성명은 정확하지 않다. 「왕긍당필
 주王肯堂筆塵」에 휘종(徽宗)의 어찬(御撰)이라 했으나 잘못이다. 앞에 휘종의 서
 문(序文)이 붙어 있긴 하나, 그 글은 신하들이 쓴 것일 뿐 아니라 뒷사람이 함부
 로 손을 댄 것이어서 신빙성이 없다. 10개 부문으로 분류하여 수록하였는데, 2백
 31명의 작가와 6천3백96개의 그림이 실려 있다.
6) 구경여(丘慶餘)는 어떤 책에는 '여경餘慶'으로 되어 있는 것도 있다. 송(宋)의 화
 가로, 화죽영모(花竹翎毛)를 잘 그렸고, 풍운(風韻)이 고아(高雅)하여 일세의 추
 앙(推崇)을 받았다.
7) 황거보(黃居寶)는 후촉(後蜀) 사람으로 자(字)는 사옥(辭玉)이요, 황전(黃筌)의
 막내아들로, 촉을 섬겨 대조(待詔)가 되었고, 수부원외랑(水部員外郎)이 되었다.

글씨는 전가(傳家)의 묘를 체득하고, 돌을 잘 그렸으며 글자를 잘 만들었고, 팔분
서(八分書)로 유명하다.

8) 이소(李昭)의 자는 진걸(普傑)이니, 송(宋)나라 사람으로 문정(文靖)의 증손이었
다. 강주(江州)의 덕화위(德化尉)가 되었다. 산수는 범관(范寬)에게서 배우고 죽
은 문동(文同) 못지 않는다는 평을 들었다. 전학(篆學)에 정통하고 글씨를 잘했으
며, 난정(蘭亭)의 석각(石刻)이 있어서 세상에 전한다.

9) 가단구(柯丹丘)의 본명은 사구(九思)요, 자는 경중(敬仲)이며 호를 단구생(丹邱
生)이라 했다. 학사원감서박사(學士院鑒書博士)가 되었다. 산수는 필묵이 창수
(蒼秀)하고, 묵죽은 문동(文同)을 스승으로 삼았으며, 묵화고목(墨花枯木)을 잘
그렸다. 궁중의 법서명화(法書名畵)는 다 명(命)을 받들어 그가 감정하였다. 금석
학(金石學)에 통하고 박학능문(博學能文)하며 글씨도 잘했다.

10) 왕약수(王若水)는 왕연(王淵)의 자이다.

11) 성설봉(盛雪蓬)의 본명은 안(安)이고, 자는 행지(行之)이며, 설봉(雪蓬)은 호다.
명(明)나라의 강녕(江寧)사람으로 매화그림으로 이름을 떨쳤는데, 필력이 창로
(蒼老)하여 초서(草書)와도 비슷했다.

12) 주저선(朱樗仙)의 본명은 전(銓)이고, 자는 문형(文衡)이며, 저선(樗仙)은 호다.
명나라의 장사(長沙) 사람으로 산수・인물과 구륵법(鉤勒法)으로 그린 죽(竹)・
국(菊)・토(兎)는 유명했고 시(詩)도 잘했다.

13) 색상(色相)은 불가(佛家)의 말로 일체의 현상을 가리키며, 여기서는 '사물의 겉모
양'을 이른 말이다.

14) "상원유향湘畹幽芳"은 난초를 말하는 것이다.

15) "기원청절淇園淸節"은 대나무를 말하는 것이다.

16) 초소(楚騷)는 초(楚)나라의 굴원(屈原)이 쓴 『초사楚辭』를 일컫는 말이다.

17) 「위풍衛風」은 『시경詩經』의 편명으로 여기에 대나무를 언급한 기욱(淇奧)의 시가
있다.

18) "남지한예南技寒蕊"는 매화(梅花)를 가리킨다. 『백첩白帖』에 "大庾嶺上梅 南技落
北技開"라 했고, 유우석(劉禹錫)의 시에도 "梅花一夜滿南技"라 한 것이 있다.

19) "동리만향東蘺晩香"은 국화를 이르는 것이며, 도연명(陶淵明)의 시에 "採菊東蘺
下"라 한 것에서 나온 것이다.

20) 고산(孤山)은 서호(西湖) 주변의 산으로 매화가 많고, '임화정林和靖'이 은거하던
곳이다.

21) 율리(栗里)는 '도연명陶淵明'이 살던 곳으로 지금의 강서성(江西省) 덕화현(德化
縣)을 가리킨다.

22) 군자(君子)는 '난蘭'과 '죽竹'을 비유한 것이고, 고인(高人)은 '매梅'와 '국菊'을 비
유한 것이다.

畫菊全法[1]

菊之爲花也, 其性傲[2], 其色佳[3], 其香晚[4]. 畫之者, 當胸具全體, 方能寫其幽致. 全體之致, 花須低昂[5]而不繁, 葉須掩仰[6]而不亂, 枝須穿揷[7]而不雜, 根須交加[8]而不比, 此其大略也. 若進而求之, 卽一枝一葉一花一蕊, 亦須各得其致. 菊雖草本, 有傲霜之姿, 而與松並稱[9], 則枝宜孤勁, 異於春花之和柔; 葉宜肥潤, 異於殘卉[10]之枯槁. 花與蕊, 宜含放[11]相兼. 枝頭偃仰之理, 以全放枝重宜偃, 花蕊[12]枝輕宜仰; 仰者不可過直, 偃者不可過垂. 此言全體之法, 至其花萼枝葉根株, 另具畫法於後.

1) 「화국전법畫菊全法」은 『개자원화전화국천설』의 항목으로 국화의 전체 모습을 그리는 방법을 말한 것이다.
2) "기성오其性傲"는 국화가 서리에서 시들지 않는 성질을 이른다.
3) "기색가其色佳"는 도연명의 시구에 "秋菊有佳色"이라고 했다.
4) "기향만其香晚"은 늦가을에 피는 것을 이르는 말이다.
5) 저앙(低昂)은 낮고 높은 것을 이른다.
6) 엄앙(掩仰)은 뒤엎어 가리는 것. 잎과 잎이 겹쳐서, 다른 잎에 가리어 잎의 일부가 보이지 않는 것이다.
7) 천삽(穿揷)은 뒤엉키어 있는 것이다.
8) 교가(交加)는 겹치는 것을 이른다.
9) "여송병칭與松並稱"은 도연명의 『귀거래사歸去來辭』에 "三逕就荒 松菊猶存"이라 한 것이 있다.
10) 잔훼(殘卉)는 서리에 상한 초목을 이른다.
11) 함방(含放)은 꽃망울인 것과 꽃핀 것을 가리킨다.
12) 화예(花蕊)는 꽃망울의 뜻으로 쓰고 있다. 함예(含蕊)인지도 모른다.

畫花法[1]

花頭[2]不同, 以瓣有尖團[3]·長短[4]·稀密[5]·闊窄[6]·巨細[7]之異. 更有兩

叉⁸⁾・三歧・鉅齒⁹⁾・缺瓣¹⁰⁾・刺瓣¹¹⁾・捲瓣¹²⁾・折瓣¹³⁾變幻不一. 大凡
長瓣・稀瓣, 花平如鏡者, 則有心¹⁴⁾. 其心或堆金粟¹⁵⁾, 或簇蜂窠¹⁶⁾. 若
細瓣短瓣四面高圓, 攢起¹⁷⁾如球者, 則無心¹⁸⁾. 雖花瓣各殊, 衆瓣皆由
蔕出. 稀者須排列根下與蔕相連. 多者須瓣根皆由蔕發, 其形自圓整可
觀也. 其色不過黃・紫・紅・白・淡綠諸種, 中濃外淡, 加以深淺間
雜, 則設色無窮, 若用粉染, 瓣筋仍宜紛鉤, 在學者自能意會得之矣.

1) 「화화법畵花法」은 『개자원화전화국천설』의 항목으로 국화의 꽃을 그리는 방법을
 말한 것이다.
2) 화두(花頭)는 꽃송이를 이른다.
3) 첨단(尖團)은 꽃잎 끝이 뾰족한 것과 둥근 것을 이르며,
4) 장단(長短)은 꽃잎의 긴 것과 짧은 것이다.
5) 희밀(稀密)은 꽃잎의 수효가 적은 것과 많아서 빽빽한 것이고,
6) 활착(闊窄)은 꽃잎의 폭이 넓은 것과 좁은 것이며,
7) 거세(巨細)는 꽃잎이 큰 것과 작은 것이다.
8) 양차(兩叉)는 꽃잎 끝이 둘로 갈라진 것이다.
9) 거치(鉅齒)는 큰 이를 말하는데, 아마 '鋸'의 잘못인 것 같다. '鋸齒'는 꽃잎 끝이
 톱니처럼 생긴 것을 가리킨다.
10) 결판(缺瓣)은 꽃잎에 패인 데가 있는 것이다.
11) 자판(刺瓣)은 꽃잎에 가시가 있는 것이다.
12) 권판(捲瓣)은 꽃잎이 말린 것이다.
13) 절판(折瓣)은 꽃잎이 꺾어진 것을 이른다.
14) 유심(有心)은 꽃술이 보이는 것을 이른다.
15) 금속(金粟)은 금색(金色)의 좁쌀로, 국화의 꽃술을 형용한 것인데, 목서(木犀)의
 꽃을 금석(金栗)이라 하지만 여기서는 문자대로 해석함이 좋을 것 같다.
16) 봉과(蜂窠)는 벌집을 이른다.
17) 찬기(攢起)는 모여들어 일어나는 것을 이른다.
18) 무심(無心)은 꽃술이 안 보이는 것을 말하며, '심心'은 꽃술을 가리킨다.

畵蕾蔕法¹⁾

畵花須知畵蕾²⁾, 花蕾或半放, 初放・將放・未放³⁾, 致各不同⁴⁾. 半放

側形⁵⁾見蔕, 嫩蕊攢心, 須具全花未舒之勢; 初放則翠苞始破, 小瓣乍舒, 如雀舌⁶⁾吐香, 握拳⁷⁾伸指; 將放則蕚尙含香, 瓣先露色; 未放則蕊珠⁸⁾團碧, 衆星綴枝, 當各得其致爲妙. 畫蕾須知生蔕, 花頭雖別, 其蔕皆同. 得疊翠⁹⁾多層, 與衆卉異, 渾圓未放, 雖係各色之花, 宜苞蕾盡綠, 若將放方可少露本色也. 夫菊之逞姿發艶在於花, 而花之蓄氣含香又在乎蕾, 蕾之生枝吐瓣更在乎蔕. 此理不可不知, 故畫花法更加以蕾蔕也.

1) 「화뢰체법畵蕾蔕法」은 『개자원화전화국천설』의 항목으로 국화의 꽃망울을 그리는 방법이다.
2) "화화수지화뢰畵花須知畵蕾"에서 '수지須知'를 원본에서는 '두여頭如'로 잘못 쓰고 있다.
3) 반방(半放)은 꽃이 반쯤 핀 것이다. *초방(初放)은 피기 시작하는 것이다. *장방(將放)은 장차 피려 하는 것이다. *미방(未放)은 아직 피지 않은 것으로, 꽃망울이 아직 굳다는 뜻이다.
4) "치각부동致各不同"에서 '치致'자를 원본에서는 '방放'자로 잘못 쓰고 있다.
5) 측형(側形)은 측면(側面)의 모양을 이른다.
6) 작설(雀舌)은 참새의 혀로 처음 필 때의 작은 꽃잎을 형용한 것이다.
7) 압권(握拳)은 쥔 주먹 모양을 이른다.
8) 예주(蕊珠)는 꽃망울을 이른다.
9) 첩취(疊翠)는 여러 겹으로 겹쳐진 녹색을 가리킨다.

畵葉法¹⁾

菊葉亦有尖圓・長短・闊窄・肥瘦之不同, 然五歧而四缺²⁾, 最難描寫. 恐葉葉相同, 似乎印板. 須用反正捲折³⁾法, 葉面爲正, 背爲反. 正面之下, 見反葉爲折. 反面之上, 露正葉爲捲. 畵葉得此四法, 加以掩映鉤筋⁴⁾, 自不雷同而多致. 更須知花頭下所襯之葉, 宜肥大而色深潤, 以盡力具於此. 枝上新葉, 宜柔嫩帶輕淸之色, 根下墜葉⁵⁾, 宜蒼

老帶枯焦⁶⁾之色. 正葉色宜深, 反葉色宜淡, 則菊葉之全法具矣.

1) 「화엽법畵葉法」은 『개자원화전화국천설』의 항목으로 국화의 잎을 그리는 방법이다.
2) "오기이사결五岐而四缺"은 국화잎이 다섯으로 갈라지고 네 군데 패인 곳이 있는 것이다.
3) "번정권절反正捲折"은 '번엽反葉' · '정엽正葉' · '권엽捲葉' · '절엽折葉'을 이른다.
4) 구근(鉤筋)은 잎의 줄기를 가는 선으로 그려 넣는 것이다.
5) 추엽(墜葉)은 아래로 드리워 있는 잎이다.
6) 고초(枯焦)는 마르고 윤기가 없는 것이다.

畵根枝法¹⁾

花須掩葉, 葉宜掩枝. 畵之根枝²⁾, 先於未畵花葉時朽定³⁾, 俟花葉完後, 始爲畵出. 根枝已具, 再添花葉. 方是花葉四面⁴⁾, 根枝中藏⁵⁾也. 若不先爲朽定, 則生葉生枝全無定向⁶⁾. 若不畵成添補⁷⁾, 則偏花偏葉⁸⁾, 俱在前邊. 本枝宜勁, 傍枝宜嫩. 根下宜老, 更要柔不似籐, 勁不類刺, 偃而不垂, 有迎風向日之姿; 仰而不直, 有帶露避霜之勢. 花蕾枝葉根株交善, 則得全菊之致矣. 縱玆小技, 豈易言哉!

1) 「화근지법畵根枝法」『개자원화전화국천설』의 항목으로 국화의 뿌리와 줄기를 그리는 방법이다.
2) 근지(根枝)는 뿌리와 가지를 이른다.
3) 후정(朽定)은 목탄으로 위치 · 윤곽 따위를 미리 정해 두는 것이다.
4) 사면(四面)은 사방으로 보는 것이다.
5) "근지중장根枝中藏"은 뿌리와 가지가 꽃과 잎 속에 묻히는 것을 이른다.
6) 정향(定向)은 일정한 방향이다.
7) 첨보(添補)는 다시 꽃과 잎을 그려 넣는 것이다.
8) "편화편엽偏花偏葉"은 꽃과 잎이 한쪽으로 치우치는 것을 이른다.

畫菊訣[1]

時在深秋[2],	국화가 피는 것은 늦가을이어서,
菊稱傲霜[3].	서리에도 굽히지 않는다고 칭송한다.
欲寫其致,	정취를 그리려면
筆勢昂藏[4].	필세에 매우 높은 기개가 있어야 한다.
中央正色[5],	노란 빛깔은 중앙의 정색이기에
所貴者黃.	노란 국화가 가장 존경 받는다.
春花柔艷,	유약하고 고운 봄철의 꽃을
何敢比方[6].	어떻게 감히 국화에 비교하는가.
圖成紙上,	그림이 종이에 완성되면,
如對晩香[7].	늦가을 향기를 대하는 것 같아야 한다.

1) 「화국결畫菊訣」은 『개자원화전화국천설』의 항목으로 국화를 그리는 요결이다.
2) 심추(深秋)는 늦가을을 이른다.
3) 오상(傲霜)은 서리에도 굽히지 않는 것을 이른다.
4) 앙장(昂藏)은 기개(氣槪)가 매우 높은 것을 말한다.
5) "중앙정색中央正色"은 음양가(陰陽家)들이 5색(五色)을 5행(五行)에 배당했는데, 청(靑)은 목(木), 황(黃)은 토(土), 백(白)은 금(金), 흑(黑)은 수(水)에 해당한다고 보았다. 이를 방향에 배당하면 청(靑)은 동(東), 적(赤)은 남(南), 황(黃)은 중앙(中央), 백(白)은 서(西), 흑(黑)은 북(北)에 해당한다고 생각했다. 따라서 황(黃)이 중앙(中央)의 색이기에 정색(正色)으로 친 것이다.
6) 비방(比方)은 비교하는 것이다.
7) 만향(晩香)은 국화를 가리키는 것으로, 늦가을에 피기에 이르는 말이다.

畫花訣[1]

畫菊之法,	국화를 그리는 방법은,

瓣有尖團.	꽃잎은 뾰족한 것과 둥근 것이 있으니,
花分正側[2],	꽃은 정면과 측면의 것을 구별하고,
位具後先[3].	꽃의 위치는 앞뒤를 갖추어야 한다.
側者半體,	측면은 반만 보이고
正則形圓.	정면은 전체가 보인다.
將開吐蕊[4],	장차 피려고 꽃잎을 토하고
未放星攢.	피지 않은 것은 별처럼 모여 있다.
加以蔕萼,	꼭지와 꽃받침을 첨가하고,
乃生枝焉.	곧 다시 가지를 그린다.

1) 「화화결畵花訣」은 『개자원화전화국천설』의 항목으로 국화 꽃을 그리는 요결이다.
2) 정측(正側)은 정면인 것과 측면인 것을 이른다.
3) "위구선후位具先後"는 꽃의 위치는 뒤에 것과 앞에 것이 있으므로, 그것을 구분해 그려야 한다는 것이다.
4) 토예(吐蕊)의 '예蕊'는 꽃술이지만, 때로 다른 뜻으로 사용되는 수가 있다. 여기서는 꽃잎의 뜻으로 쓰이었다. 어떤 때는 꽃망울의 뜻으로 사용되기도 한다.

畵枝訣[1]

旣畵花朶[2],	이미 꽃송이를 그렸으면,
下必添枝.	그 밑에 반드시 가지를 그려 넣는다.
枝須斷缺[3],	가지는 끊어진 곳이 있어야 하고,
補葉[4]方宜.	잎을 그려야 비로소 형태가 갖추어진다.
或偃或直,	가지는 굽은 것도 있고 위로 뻗은 것도 있으며
或高或低.	높은 것도 있고 낮은 것도 있어야 한다.
直勿過仰,	위로 뻗은 것도 너무 치켜들면 안 되고,
偃勿太垂.	굽은 가지도 너무 드리워서는 안 된다.

偃仰得勢,	굽은 것과 우러른 것이 형세를 얻어야
花葉生姿.	꽃과 잎의 자태가 생긴다.

1) 「화지결畵枝訣」은 『개자원화전화국천설』의 항목으로 국화 줄기를 그리는 요결이다.
2) 화타(花朶)는 꽃의 가지에 달린 꽃송이를 이른다.
3) "지수단결枝須斷缺"은 가지 중간에는 여기저기 끊어진 데가 있어야 한다. 여기에 잎을 그려 넣기 위함이다.
4) "보엽補葉"에서 '補'자에 주의해야 한다. 처음에 꽃을 그리고 다음에 잎을 그리고 다음에 가지를 그리는데, 가지가 끊긴 곳에 다시 잎을 그려 넣는 것이다.

畵葉訣[1]

畵葉之法,	잎을 그리는 법은
必由枝生[2].	반드시 가지에서 나온다.
五歧四缺,	잎은 다섯 갈래이며 네 곳이 패였고,
反正分明.	뒷면의 잎과 정면의 잎이 분명해야 한다.
葉承花下,	잎이 꽃의 밑을 받쳐 주면
花乃有情.	꽃에 멋이 생긴다.
稀處[3]補枝,	잎이 성긴 곳에는 가지를 그려 넣고,
密處[4]綴英.	번잡한 곳에는 꽃을 그려 넣는다.
花葉交善,	꽃과 잎이 각기 잘 그려지면
方合乎根[5].	비로소 뿌리와 조화된다.

1) 「화엽결畵葉訣」은 『개자원화전화국천설』의 항목으로 국화잎을 그리는 요결이다.
2) "필유생지必由枝生"에서 '생지生枝'를 원본에서 '花'로 잘 못쓰고 있는데, 이는 오자(誤字)다.
3) 희처(稀處)는 잎이 성긴 곳이다.
4) 밀처(密處)는 잎이 빽빽하게 있는 곳이다.
5) "방합호근方合乎根"은 꽃과 잎과 뿌리와의 기분이 떨어져 버리지 않는다는 뜻인

듯하다. '根'자는 매우 의심스럽다. '생生'·'명明'·'정情'자가 모두 경(庚)의 운(韻)이기 때문이다. 운(韻)으로 보아 '정程'자의 잘못인지도 모르며, 이 경우 '정程'은 법도에 어울리는 뜻이 된다. 한편 꼭 그렇다고 단정키 어려우므로 위의 뜻처럼 보아 둔다.

畫根訣[1]

畫根之法,	뿌리를 그리는 법은
上應枝梢[2].	가지 끝과 조화되어야 한다.
勢須蒼老[3],	형세가 늙은 맛이 있고
意在孤高[4].	고고한 기가 풍겨야 한다.
直不似艾,	꼿꼿하게 뻗은 것도 쑥대 같으면 안 되고,
亂不似蒿[5].	어지러운 것도 쑥 잎 같으면 안 된다.
根下添草,	뿌리에 다른 풀을 그려 넣어서
掩映淸標[6].	국화의 깨끗한 가지와 어울려야 한다.
再加泉石[7],	다시 샘이나 돌을 추가해 그리면
取致更饒.	운치가 더욱 풍부할 것이다.

1) 「화근결畫根訣」은 『개자원화전화국천설』의 항목으로 국화 뿌리를 그리는 요결이다.
2) "응지초應枝梢"는 뿌리와 가지와 잔가지가 잘 조화되어 따로따로 분산된 인상을 주지 않는 것이다.
3) 창노(蒼老)는 고색(古色)을 띠는 것을 이른다.
4) 고고(孤高)는 홀로 세상에서 빼어나 고상한 뜻을 지니는 것이다.
5) '애艾'와 '호蒿'는 두자의 훈(訓)이다. 쑥이지만 애(艾)는 곧게 뻗는 것이고, 호(蒿)는 굽고 어지러운 차이가 있다.
6) 청표(淸標)는 맑은 가지로 여기서는 국화(菊花)를 가리킨다.
7) 천석(泉石)은 샘과 돌로 유수(流水)와 산석(山石)의 의미이다.

畵菊諸忌訣[1]

筆宜淸高,	필치가 맑고 고상해야 하며
最怕粗惡.	거친 붓놀림을 가장 꺼린다.
葉少花多,	잎이 적은데 꽃이 많은 것,
枝强幹弱[2].	가지가 강한데 줄기가 약한 것.
花不應枝,	꽃이 가지에 어울리지 않는 것,
瓣不由蔕.	꽃잎이 꼭지에서 나오지 않은 것.
筆笨[3]色枯,	붓놀림이 거칠고, 빛깔이 메말라 있는 것,
渾無生趣.	통틀어 생기발랄한 정취가 없는 것.
知斯數者,	이런 몇 가지를 깨달아서
尤爲深忌.	더욱 깊이 꺼려야 한다.
『芥子園畵傳』二集[4]	『개자원화전』2집에서 나온 글이다.

1) 「화국제기결畵菊諸忌訣」은 『개자원화전화국천설』의 항목으로 국화를 그리는 데 꺼려야할 여러가지 요결이다.
2) "지강간약枝强幹弱"은 근본(根本)이 약하고 말엽(末葉)이 강한 것을 꺼림이다.
3) 분(笨)은 '조분粗笨'으로, 거친 것이다.

芥子園畵傳畵蘭淺說[1]

清 王槩 等 撰

宓草氏[2]曰: 每種全圖之前考證[3]古人, 添以己意. 必先立諸法[4], 次歌訣[5], 次起手諸式[6]者, 便於循序求之, 亦如學字之初, 必先撇畫省減[7]以及繁多[8], 自一筆‧二筆至十數筆也. 故起手式, 花葉與枝, 由少瓣以及多瓣, 由小葉以及大葉, 由單枝以及叢枝, 各以類從. 俾初學胸中眼底, 如得永字八法[9], 雖千百字, 亦不外乎是. 庶學者由淺說而深求之, 則進乎技[10]矣.

1) 『개자원화전화란천설芥子園畵傳畵蘭淺說』은 약 1700년 전후에 청나라 왕개(王槩) 형제들이 난을 그리는 것에 관하여 말한 것이다.

2) 복초씨(宓草氏)는 왕시(王蓍)이며, 자가 복초(宓草)이다. 왕개(王槩) 즉 왕안절(王安節)의 아우이다. 산수(山水)는 황대치(黃大癡)의 필치(筆致)를 터득하고, 화훼영모(花卉翎毛)도 잘했으며, 시가(詩歌), 서법(書法)에도 능했다.

3) "매종전도每種全圖"는 '난죽매국蘭竹梅菊' 등 종류마다 완전한 그림인데, 『개자원화보』에 실린 그림을 가리킨다. *고증(考證)은 참고하여 증거를 삼는 것이다.

4) 제법(諸法)은 처음에 그리는 여러 가지 법칙으로, '화엽층차법畵葉層次法'‧'화엽좌우법畵葉左右法' 등을 가리킨다.

5) 가결(哥訣)은 화법(畵法)의 요결(要訣)을 노래한 것으로 운문(韻文)이며, '사언四言', '화난결畵蘭訣', '오언화난결五言畵蘭訣' 등을 말한다.

6) "기수제식起手諸式"은 그리기 시작할 때의 여러 법식을 이른다.

7) 별획(撇畫)은 한자의 필획의 이름으로, 별(撇)은 삐치는 것이니, 오른쪽 위에서 왼쪽 아래를 향해 비스듬하게 붓을 내려 긋는 법이며, 획(畫)은 획(劃)이니, 가로 또는 세로 선을 긋는 법이다. *생감(省減)은 자획(字劃)이 적은 것이다.

8) 번다(繁多)는 자획이 많은 것을 이른다.

9) 영자팔법(永字八法)은 서법(書法)의 이름으로, 당(唐)의 장회관(張懷瓘)이 서법(書法)을 논하면서 길 영자(永字)를 예로 들어 '영자팔법永字八法'이라 했다. 측(側), 륵(勒), 노(努), 적(趯), 책(策), 략(掠), 탁(啄), 책(磔)의 여덟 가지인데, 왕희지(王羲之)가 만든 것이라는 설도 있다.

10) '진호기進乎技'는 기예에 진보가 있다는 뜻으로『장자莊子』「양생주養生主」에 나
오는 말이다.

畵法源流[1]

畵墨蘭自鄭所南[2] 趙彝齋[3] 管仲姬[4]後, 相繼而起者, 代不乏人, 然分
爲二派. 文人寄興, 則放逸之氣, 見於筆端; 閨秀傳神, 則幽閒之姿,
浮於紙上, 各臻其妙. 趙春谷[5]及仲穆[6]以家法相傳, 揚補之[7]與湯叔雅[8]
則甥舅[9]媲美. 楊維翰[10]與彝齋同時皆號子固, 且俱善畵蘭, 不相上下.
以及明季張靜之[11] 項子京[12] 吳秋林[13] 周公瑕[14] 蔡景明[15] 陳古白[16] 杜
子經[17] 蔣冷生[18] 陸包山[19] 何仲雅[20]輩出, 眞墨吐衆香, 硯滋九畹[21], 極
一時之盛. 管仲姬之後, 女流爭爲效顰[22], 至明季馬湘蘭[23] 薛素素[24]
徐翩翩[25] 楊宛若[26], 皆以煙花麗質[27], 繪及幽芳[28], 雖令湘畹[29]蒙羞, 然
亦超脫不凡, 不與衆草爲伍者矣.

1) 「화법원류畵法源流」는 『개자원화전화란천설』의 항목으로 난 그림의 근원과 유
 파를 설명한 것이다. *원류(源流)는 물의 근원과 말류(末流)라는 뜻으로, '본말本
 末'이라는 말과 비슷하며, '연혁沿革'의 뜻이다.
2) 정소남(鄭所南)은 송나라의 정사초(鄭思肖)이다. 자는 억옹(憶翁)이요 호가 소남
 (所南)이며, 연강(連江) 사람으로 난과 대나무를 잘 그리고 시에 능했다.
3) 조이재趙彝齋는 조맹견(趙孟堅)이다. 자는 자고(子固)이며, 호는 이재거사(彝齋
 居士)이다. 남조(宋朝)의 일족(一族)으로 진사과에 급제하여 한림학사까지 이르
 렀는데, 송이 망하자 벼슬하지 않고 수주(秀州)의 광련진(廣鍊鎭)에 은거했다. 수
 묵백묘(水墨白描)의 수선(水仙)·매(梅)·난(蘭)·산반(山礬)·죽(竹)·석(石)을
 잘 그렸고, 『매보梅譜』가 있어서 세상에 전한다.
4) 관중희(管仲姬)는 관부인(管夫人) 도승(道昇)이다. 자는 중희(仲姬)요 유명한 조
 자앙(趙子昂)의 부인이다. 위국부인(魏國夫人)의 증직(贈職)을 받았다. 묵죽난매
 (墨竹蘭梅)는 필의(筆意)가 청절(淸絶)했고, 청죽신황(晴竹新篁)은 그녀가 창시한
 것으로 후인의 본이 되었다. 또 산수와 불상을 잘 그렸다. 그녀의 행서(行書)·해
 서(楷書)는 남편 조자앙(趙子昂)과 동이(同異)를 분간키 어려웠다. 여류명필로서
 위부인(衛夫人)이후의 제일인자였다.

5) 조춘곡(趙春谷)은 송나라의 조맹규(趙孟奎)이다. 자는 문요(文耀)이며, 호는 춘곡(春谷으로, 벼슬은 비각수찬(秘閣修撰)에 이르고, 죽석(竹石)·난혜(蘭蕙)를 잘 그렸다.

6) 중목(仲穆)은 원나라의 조옹(趙雍)이다. 중목(仲穆)은 자요, 맹부(孟頫)의 아들로, 벼슬은 집현대제(集賢待制)·동화호주로총관부사(同和湖州路總官府事)에 이르렀으며, 산수(山水)는 동원(董源)에게 사사(師事)하고 인마(人馬)·난석(蘭石)을 잘 그렸다. 진행초전(眞行草篆)에도 능했다.

7) 양보지(揚補之)는 송나라의 양무구(揚无咎)이다. 한(漢)의 양자운(揚子雲)의 자손으로 자는 보지(補之), 호는 도선노인(逃禪老人)이고, 청리장자(淸夷張者)라는 호도 썼으며, 수묵인물을 이공린(李公麟)에게 배우고, 그 매죽(梅竹)·송석(松石)·수선(水仙)은 청담한아(淸淡閒雅)하여 이름이 높았다.

8) 탕숙아(湯叔雅)는 송나라의 탕중정(湯正仲)이다. 자가 숙아(叔雅)이고, 강서(江西) 사람으로 양보지(揚補之)의 생질(甥姪)인데, 호는 한암(閒庵)이며, 양보지(揚補之)의 유법(遺法)을 잇고 신의(新意)를 발휘해 매죽(梅竹)·송석(松石)·수선(水仙)·난화(蘭花)를 잘 그렸다.

9) 생구(甥舅)는 자매(姉妹)의 아들을 '생생(甥)', 어머니의 형제를 '구생(舅)'라 한다.

10) 양유한(楊維翰)은 원(元)나라 사람으로 자를 자고(字固)라 하고, 자호(自號)를 방당(方塘)이라 했다. 글은 삼소(三蘇)를 좋아하고 자첩(字帖)은 쌍정(雙井)의 황씨(黃氏)를 좋아했는데, 만년에 묵난죽석(墨蘭竹石)을 그리기 시작해 매우 정묘했다.

11) 장정지(張靜之)는 명(明)나라의 장녕(張寧)이다. 자를 정지(靖之)라 하고, 한 편에서는 정지(靜之)로 쓰고 있으며, 호는 방주(方州)인데, 진사과에 올라 예과급간(禮科給諫)벼슬을 했으며, 인물산수(人物山水)를 잘 그렸고 글씨로 유명했다.

12) 항자경(項子京)은 명(明)나라의 항원변(項元汴)이다. 자는 자경(子京)이고, 호는 묵림거사(墨林居士)이며, 산수(山水)를 대치(大癡)·운림(雲林)에게서 배우고, 고목(古木)·송죽(松竹)·난매(蘭梅)를 잘 그리고 글씨에도 능했다.

13) 오추림(吳芻林)은 명나라 사람으로 서화를 잘했다.

14) 주공하(周公瑕)는 주천구(周天球)이다. 자는 공하(公瑕), 호는 유해(幼海)인데, 난을 잘 그리고 서(書)에도 능했다.

15) 채경명(蔡景明)은 채일괴(蔡一槐)이다. 자는 경명(景明)이고 진사과에 급제하여 광동참의(廣東參衣)가 되었다. 묵난(墨蘭)·죽석竹石)을 잘 그리고 소해(小楷)·행초行草)에도 능하였다.

16) 진고백(陳古白)은 진원소(陳元素)이다. 자는 고백(古白)이고, 명나라 사람으로 시서화(詩書畵)에 능하고 특히 묵난(墨蘭)을 잘 그렸다. 사호(私諡)를 정문선생(貞文先生)이라 하고, 저술이 전한다.

17) 두자경(杜子經)의 '經'은 '우우(紆)'의 오자(誤字)로 생각된다. 두대수(杜大綬)의 자가 자우(子紆)니 명나라의 오(吳) 사람으로, 산수를 잘 그리고 해서에 능했다. 70이

넘어서 『화엄경華嚴經』81권을 써서 천궁사(天宮寺)에 간직했다.

18) 장냉생(蔣冷生)은 명나라의 장청(蔣淸)이다. 그의 자가 냉생(冷生)이고, 난죽(蘭竹)을 잘 그리고 시화(詩書)에도 능했다.

19) 육포산(陸包山)은 육치(陸治)이다. 자는 숙평(叔平)이고, 포산(包山)에 거주하면서 포산자(包山子)라는 호를 썼다. 사생(寫生)은 서희와 황전의 유의(遺意)를 본받고, 산수는 송인(宋人)을 배우면서 창의를 발휘했다. 고문(古文)을 잘 하고 시에도 뛰어났으며, 행해(行楷)에도 능했다.

20) 하중아(何仲雅)의 하순지(何淳之)이다. 호는 태오(太吳)라 했으며, 명나라의 만력병술(萬曆丙戌 ; 1586)에 진사과에 올라 벼슬이 시어(侍御)에 이르렀다. 산수(山水)・난죽(蘭竹)을 잘 그리고 행서에도 능했다.

21) “묵토중향墨吐衆香, 연자구원硯滋九畹”은 먹은 많은 향(香)을 토하고, 벼루는 난(蘭)을 심는 밭보다도 많다는 것으로 난초를 많이 그린다는 뜻이다. 『초사楚辭』에 “余旣滋蘭之九畹兮 又樹蕙之百畹”이라는 구절이 있어서, 구원(九畹)으로 난(蘭)을 심는 고실(故實)로 삼게 되었다. 완(畹)은 30묘(畝)이다.

22) 효빈(效顰)은 흉내 내는 것으로, 얼치기로 배우는 것을 의미한다.

23) 마상난(馬湘蘭)은 마수정(馬守貞)이다. 상난(湘蘭)은 그의 자이고, 호는 월교(月嬌)이며, 난초를 잘 그려서 ‘상란湘蘭’으로 불리었다.

24) 설소소(薛素素)는 명나라의 설오(薛五)이다. 자는 소경(素卿), 윤경(潤卿) 또는 소소(素素)라 했으며, 난죽을 잘 그리고 시에도 능했다.

25) 서편편(徐翩翩)은 금릉(金陵)의 기생으로, 묵난을 잘 그렸다.

26) 양완약(楊宛若)은 양완(楊宛)이다. 자는 완약(苑若)이고 명대의 금릉(金陵) 사람으로 모원의(茅元儀)의 측실이 되었는데, 난을 잘 그렸다.

27) “연화여질煙花麗質”은 아름다운 기녀를 형용한 말이다.

28) 유방(幽芳)은 난을 가리킨다.

29) 상완(湘畹)은 앞의 ‘구완九畹’과 같다. 상(湘)은 『초사楚辭』의 작자 굴원(屈原)이 귀양 간 곳이다.

畫葉層次法[1]

畫蘭全在於葉, 故以葉爲先. 葉必由起手一筆, 有釘頭鼠尾螳肚[2]之法. 二筆交鳳眼[3], 三筆破象眼[4], 四筆・五筆宜間折葉. 下包根籜[5], 式若魚頭. 盛叢多葉, 宜俯仰而能生動, 交加而不重疊. 須知蘭葉與蕙[6]異者, 細柔與粗勁也. 入手之法, 略具於此.

1) 「화엽충차법畵葉層次法」은 『개자원화전화란천설』의 항목으로 난 잎을 차례대로 그리는 방법이다.

2) 정두(釘頭)는 뿌리 부분에 나는 끝이 뾰족한 작은 잎사귀를 말하는데, 못대가리 비슷하여 붙은 이름이다. *서미(鼠尾)는 잎 끝이 가늘고 길어서 쥐꼬리 비슷한 모양인 것 것을 이르는 것이다. *당두(螳肚)는 한 잎사귀의 중간이 볼록해서 사마귀(螳螂)의 배 같은 모양을 한 것을 이르는 것이다.

3) "교봉안交鳳眼"은 두 잎이 서로 교차해서 봉황(鳳凰)의 눈 같은 모양이 되는 것을 가리킨다.

4) "파상안破象眼"의 '상안象眼'은 '봉안鳳眼'과 같은 뜻으로, 상안 즉 봉안 속에 들어가 그 형태를 나누는 것을 '파상안破象眼'이라고 한다.

5) "하포근탁下包根籜"은 하부(下部)에 떨기지어 난 뿌리를 말한다.

6) "난혜蘭蕙"에서 '일경일화一莖一花'는 '난蘭'이라 부르고, '일경수화一莖數花'는 '혜蕙'라 부른다.

畵葉左右法[1]

畵葉有左右式, 不曰畵葉, 而曰撇葉[2]者, 亦如寫字之用撇法. 手由左至右爲順, 由右至左爲逆. 初學須先順手, 便於運筆, 亦宜漸習逆手, 以至左右兼長, 方爲精妙. 若拘於順手只能一邊偏向, 則非全法矣.

1) 「화엽좌우법畵葉左右法」은 『개자원화전화란천설』의 항목으로 난을 그리는 좌우의 필법이다.

2) '별엽撇葉'에서 '별撇'은 원래 서법(書法)의 용어인데, 오른쪽 위로부터 왼쪽 아래로 비스듬하게 붓을 끌어서 힘차게 삐치는 법이다. 난엽(蘭葉)을 그리는 것은 아래에서 위를 향해 선을 그으므로 이것과는 다르지만, 필세(筆勢)가 비슷하기에 '별엽撇葉'이라 하는 것이다.

畵葉稀密法[1]

葉雖數筆, 其風韻飄然[2], 如霞裾月珮[3], 翩翩扁扚[4]自由, 無一點塵俗氣. 叢蘭葉須掩花, 花後更須挿葉, 雖似從根而發, 然不可叢雜[5], 能意到筆

不到⁶⁾, 方爲老手⁷⁾, 須細法古人. 自三五葉, 至數十葉, 少不寒悴⁸⁾, 多不糾紛⁹⁾, 自能繁簡各得其宜.

1) 「화엽희밀법畵葉稀密法」은 『개자원화전화란천설』의 항목으로 난을 성글고 빽빽하게 그리는 방법이다.
2) 풍운(風韻)은 '풍격신운風格神韻'으로, 고상한 운치이다. *표연(飄然)은 경쾌하게 나는 모양이다.
3) "하거월패霞裾月佩"는 안개의 옷자락이 달을 패옥(佩玉)으로 찬 신선의 복장을 형용하는 말이다.
4) 편편(翩翩)은 훨훨 나는 모양이다.
5) 총잡(叢雜)은 어지럽게 모인 것을 이른다.
6) "의도필부도意到筆不到"는 중간에서 붓이 끊어진 데가 있는 것으로, 비록 잎을 그리는 도중에 붓이 끊어진 경우에도 정의(情意)가 충분히 관통(貫通)해야 한다는 것이다.
7) 노수(老手)는 노련한 화가를 이른다.
8) 한췌(寒悴)는 쓸쓸한 것이다.
9) 규분(糾紛)은 어지러운 것이다.

畫花法¹⁾

花須得偃仰·正反·含放²⁾諸法. 莖揷葉中, 花出葉外, 具有向背·高下, 方不重纍聯比³⁾. 花後再襯以葉, 則花藏葉中, 間亦有花出葉外者, 又不可拘執⁴⁾也. 蕙花雖同於蘭, 而風韻不及. 挺然⁵⁾一幹, 花分四面, 開有後先, 莖直如立, 花重如垂, 各得其態. 蘭蕙之花, 忌五出⁶⁾如掌指⁷⁾, 須掩折有屈伸勢. 瓣宜輕盈回互, 自相照映. 習久法熟, 得心應手, 初由法中, 漸超法外, 則爲盡美⁸⁾矣.

1) 「화화법畵花法」은 『개자원화전화란천설』의 항목으로 난 꽃을 그리는 방법이다.
2) "언앙정번함방偃仰正反含放"에서 '언偃'은 아래를 굽어보는 것이다. '앙仰'은 위를 향해 우러러보는 것이다. '정正'은 앞을 향하는 것이다. '번反'은 뒤를 향하는 것이다. '함含'은 꽃망울이다. '방放'은 꽃이 핀 것이다.

3) 중류(重纍)는 겹쳐서 포개지는 것이다. *연비(聯比)는 나란히 서 있는 것이다.

4) 구집(拘執)은 한쪽에 구애되고 집착하는 것이다.

5) 정연(挺然)은 빼어난 모양이다.

6) 오출(五出)은 다섯 방향으로 꽃잎이 나오는 것이다.

7) 당지(掌指)는 손가락이다.

8) 진미(盡美)는 지극히 아름다운 것이다. '진선진미盡善盡美'로 더할 나위 없이 훌륭하고 아름다움, 지극히 완미(完美)함이다.

點心法[1]

蘭之點心, 如美人之有目也. 湘浦秋波[2], 能使全體生動. 則傳神以點心爲阿堵[3], 花之精微, 全在乎此, 豈可輕忽哉!

1) 「점심법點心法」은 『개자원화전화란천설』의 항목으로 난의 꽃술을 그려 넣는 법을 이른다.

2) "상포추파湘浦秋波"의 상포(湘浦)는 소상(瀟湘)의 포구(浦口)로, 순(舜) 임금의 두 딸인 아황(娥皇)과 여영(女英)이 상수(湘水)에 익사하여 신(神)이 되었다는 전설이 있다. *추파(秋波)는 여인의 눈과 아리따움을 형용한 말이다.

3) "전신이점심위아도傳神以點心爲阿堵"의 '전신傳神'은 정신을 나타내는 것이다. 고장강(顧長康)이 사람을 그리고 눈동자를 안 그렸는데, 왜 그러냐는 질문에 답하여 "사체(四體)의 연치(姸蚩)는 원래 묘처(妙處)와 관계가 없으니, 전신사조(傳神寫照)는 바로 아도(阿堵)에 있다."라고 했다. *아도(阿堵)는 진대(晋代)의 속어로 這箇(이것)와 같은 말이며, 눈과 돈을 가리키기도 한다.

用筆墨法[1]

元僧覺隱[2]曰: "嘗以喜氣寫蘭, 怒氣寫竹." 以蘭葉勢飛擧, 花蕊舒吐, 得喜之神. 凡初學必先練筆, 筆宜懸肘[3], 則自然輕便得意, 遒勁而圓活. 用墨須濃淡合拍[4], 葉宜濃, 花宜淡, 點心宜濃, 莖苞[5]宜淡, 此定法也. 若繪色寫生[6], 更須知正葉宜濃, 背葉宜淡. 前葉宜濃, 後葉宜

淡. 當進而求之.

1) 「용필묵법用筆墨法」은 『개자원화전화란천설』의 항목으로 난을 그리는 용필법과
 용묵법이다.
2) 각은(覺隱)의 이름은 본성(本誠)이고, 자는 도원(道元)이며, 원대(元代)의 승려
 중 4은(四隱)의 하나로 지목되며, 서화(書畵)에 뛰어난 솜씨를 보였다.
3) 현주(懸肘)는 현완(懸腕)과 같은 말로 팔꿈치를 들고 쓰는 운필법(運筆法)을 말한다.
4) 합박(合拍)은 서로 부합되는 것이다.
5) 포(包)는 꽃받침을 이른다.
6) "회색사생繪色寫生"은 색채를 써서 사생하는 것이다.

雙鉤法[1]

鉤勒[2]蘭蕙, 古人已爲之, 但屬雙鉤白描[3], 是亦畵蘭之一法. 若取肖形
色, 加之靑綠, 則反失天眞, 而無丰韻. 然於衆體中, 亦不可少此, 因
附其法於後.

1) 「쌍구법雙鉤法」은 『개자원화전화란천설』의 항목으로 쌍구법(구륵법)으로 난을
 그리는 방법이다.
2) 구륵(鉤勒)은 선으로 사물의 윤곽을 그리고 선 사이를 색채로 칠하는 화법(畵法)
 이다.
3) 쌍구(雙鉤)는 구륵(鉤勒)과 같은 방법으로 그리는 것이다. *백묘(白描)는 색채를
 칠하지 않고 먹 선으로만 그리는 화법(畵法)이다.

畵蘭訣[1] 四言

寫蘭之妙,	난을 그리는 묘리는
氣韻爲先.	기운이 우선이다.
墨須精品,	먹은 반드시 정품을 쓰고
水必新泉.	물은 갓 길어 온 물이어야 한다.

硯滌宿垢,	벼루는 찌꺼기를 씻어내고,
筆純忌堅.	붓은 순수하고 굳은 것은 꺼린다.
先分四葉,	먼저 사방의 잎을 구분하는데,
長短爲元[2].	긴 잎과 짧은 잎으로 구분한다.
一葉交搭[3],	한 잎이 다른 잎과 교차하여
取媚取妍.	아리따운 자태를 취한다.
各交葉[4]畔,	각기 교차한 잎 옆에
一葉仍添.	잎 하나를 더 그려 넣는다.
三中四簇,	서너 잎 가운데,
兩葉增全[5].	양 편에 한 잎을 그려 넣으면 더욱 완전하다.
墨須二色[6].	먹은 농담이 있고
老嫩盤旋[7].	다 자란 잎과 어린잎이 섞여야 한다.
瓣須墨淡,	꽃잎은 엷은 먹으로 그리고
焦墨萼鮮.	짙은 먹으로 꽃받침을 선명하게 한다.
手如掣電,	손놀림은 번개처럼 신속하고
忌用遲延.	느린 붓놀림을 기피한다.
全憑寫勢,	전적으로 필세에 의해 그리고
正背欹偏[8].	잎의 정면과 뒷면을 나타낸다.
欲其合宜,	다 적절하도록 배열하려면
分布自然.	배치가 자연스러워야 한다.
含三開五[9],	꽃망울이 셋이면 핀 꽃은 다섯으로 하는데,
總歸一焉[10].	통일되어야 한다.
迎風映日,	바람을 맞고 해에 비치는
花萼娟娟[11].	꽃잎은 아리땁다.

凝霜傲雪,　　　　　　눈서리를 거친 겨울의

葉半垂眠.　　　　　　난 잎은 반쯤 드리워 잠자는 듯하다.

枝葉運用[12],　　　　가지와 잎은 생동하여

如鳳翩翩.　　　　　　봉황이 훨훨 춤추는 듯하다.

葩萼飄逸,　　　　　　꽃이 나부끼어

似蝶飛遷.　　　　　　나비가 날아가는 듯하다.

殼皮裝速,　　　　　　껍질은 줄기를 싸고,

碎葉亂攅[13].　　　　짧은 잎은 뿌리에 난잡하게 모였다.

石須飛白[14],　　　　돌은 비백체로 하여,

一二傍盤[15],　　　　한둘이 옆에 있어야 한다.

車前[16]等草,　　　　질경이 같은 풀을

地坡可安.　　　　　　땅에 그려도 좋다.

或增翠竹,　　　　　　푸른 대나무를 보태서

一竿兩竿.　　　　　　한 둘 곁에 그린다.

荊棘旁生,　　　　　　가시나무를 옆에 그려 넣으면

能助其觀.　　　　　　풍치를 돕는다.

師宗松雪[17],　　　　조자앙을 본받으면

方得正傳.　　　　　　비로소 바른 전통을 얻을 것이다.

1) 「화난결畵蘭訣」은 『개자원화전화란천설』의 항목으로 난을 그리는 4언 요결이다.

2) "선분사엽先分四葉 장단위원長短爲元"의 '원元'은 '현玄'이니, 강희제(康熙帝)의 휘(諱)를 피하여 '현玄'을 '원元'으로 한 것이며, 먼저 사방으로 나온 잎을 구분해 그리는데, 긴 잎과 짧은 잎을 가지고 하는 것이 비결(秘訣)이라는 뜻이다.

3) 교탑(交塔)은 교차하는 것이다.

4) 교엽(交葉)은 교차한 잎이다.

5) "삼중사족三中四簇 양엽증전兩葉增全"의 '삼중사족三中四簇'은 '삼·가중족三四中簇'과 같다. 삼·사매(三·四枚)의 잎이 가운데서 떨기로 나와 있는 곁에 두 잎을 더 그려 넣을 때 더욱 완전하게 된다는 것이다.

6) 이색(二色)은 짙은 것과 옅은 것을 이른다.

7) 노눈(老嫩)은 늙은 잎과 어린잎을 이른다. *반선(盤旋)은 빙빙 돔, 선회함, 머무름 등인데 섞여 있는 것을 이른다.

8) "정배기편正背敧偏"의 '정正'은 잎의 겉이 보이는 것이고, '배背'는 잎의 뒤가 보이는 것이며, '기편敧偏'은 치우치는 것이다.

9) "함삼개오含三開五"는 꽃망울은 3판(三瓣)이고, 피어난 꽃은 5판(五瓣)이라는 뜻이다.

10) "총귀일언總歸一焉"은 모두 통일되어 흩어지지 말아야 한다는 것이다.

11) 연연(娟娟)은 아리따운 모양이다.

12) 운용(運用)은 '운동활용運動活用'으로, 생생하여 움직이는 듯한 것을 이른다.

13) "각피장속殼皮裝束 쇄엽난찬碎葉亂攢"의 '각피殼皮'는 줄기를 에워싸는 껍질이고, '쇄엽碎葉'은 짧은 잎사귀, 껍질은 좌우에서 꽃이 핀 줄기를 에워싸고 짧은 잎은 뿌리께로 난잡하게 모인다는 뜻이다.

14) 비백(飛白)은 필적에 긁힌 것 같은 데가 있어서, 먹이 덜 묻어 보이는 방법의 필선을 이른다.

15) 방반(傍盤)은 난초 곁에 도사리는 것이다.

16) 차전(車前)은 질경이를 이른다.

17) 송설(松雪)은 자앙(子昂) '조맹부趙孟頫'를 이른다.

畵蘭訣[1] 五言

畵蘭先撇葉,	난을 그리는 데는 먼저 잎을 그려야 하고,
運腕筆宜輕.	팔로 운필하려면 붓이 가벼워야 한다.
兩筆分長短,	두 잎은 하나는 길고 하나는 짧게 하여,
叢生要縱橫.	떨기 진 잎은 종횡으로 엇갈려야 된다.
折垂[2]當取勢,	꺾이거나 드리운 잎을 그려서 형세를 취하여,
偃仰[3]自生情.	드리우거나 위로 향하여 저절로 정취가 생겨야 한다.
別形前後,	앞뒤의 모습을 구별하려면,
須分墨淺深.	먹으로 짙고 옅은 것을 구분해야 한다.
添花仍補葉,	꽃을 그린 다음에는 잎을 보충하고

撰籜⁴⁾更包根. 짧은 잎을 몇 개 그려서 뿌리를 싸듯이 한다.

淡墨花先出, 먼저 엷은 먹으로 꽃을 그려내고,

柔枝莖更承. 부드러운 가지는 줄기를 그려서 그것을 받는다.

瓣宜向背, 꽃잎은 겉과 속을 구별해야 하고,

勢更取輕盈. 좁은 꽃잎과 넓은 꽃잎으로 형세를 취한다.

莖裹纖包葉, 꽃줄기는 가늘고 작은 잎으로 감싸고,

花分濃墨心. 꽃은 진한 먹으로 꽃술을 구분한다.

全開方上仰, 활짝 핀 꽃은 위를 향해 있고

初放必斜傾. 피기 시작한 꽃은 비스듬히 기울어져야 한다.

喜霽皆爭, 개었을 때의 꽃은 모두 다투어 해를 향하고,

臨風似笑迎. 바람 맞는 꽃은 웃으면서 맞이하는 것 같다.

垂枝⁵⁾如帶露, 드리운 꽃가지는 이슬에 젖은 듯하고

抱蕊似含馨. 꽃술은 향기를 머금은 듯하다.

五瓣休如掌, 오판을 손바닥처럼 그리면 안 되고,

須同指曲伸. 손가락이 굽고 펴진 듯이 그려야 한다.

蕙莖宜挺立, 혜의 줄기는 빼어나서 서 있어야 하고

葉要强生. 잎은 굳세게 그려야 한다.

四面宜攢放⁶⁾, 사면으로 모이거나 펼쳐야 하고,

梢頭漸綴英⁷⁾. 나무 끝에 점차 꽃을 그려 넣는다.

幽姿生腕下, 난의 맑고 그윽한 모습이 팔 밑에서 생기면,

筆墨爲傳神. 필묵이 난의 정신을 전한다.

『芥子園畵傳』二集 『개자원화전』2집에서 나온 글이다.

1) 「화난결畵蘭訣」은 『개자원화전화란천설』의 항목으로 난을 그리는 5언 요결이다.
2) 절수(折垂)는 꺾인 잎과 드리운 잎이다.
3) 언앙(偃仰)은 굽어보는 잎과 위로 향한 잎이다.

4) 탁(籜)은 뿌리 주위에 그려 넣는 짧은 잎이다.

5) 수지(垂枝)는 드리운 꽃의 줄기이다.

6) 찬방(攢放)은 모여들거나 펼쳐진 것이다.

7) 영(英)은 꽃을 이른다.

畫竹淺說[1]

清 王槩 等 撰

畫竹源流[2]

李息齋『竹譜[3]』自謂寫墨竹初學王澹遊[4]得黃華老人[5]法. 黃華乃私淑[6]
文湖州, 因覓湖州眞蹟, 窺其奧玅; 更欲追求古人鉤勒著色法, 上自王
右丞 蕭協律[7] 李頗 黃筌[8] 崔白 吳元瑜諸人, 以爲與可以前, 惟習尙
鉤勒著色也. 有云五代李氏[9]描牕上月影, 創寫墨竹. 考孫位[10] 張立[11]
墨竹已擅名於唐, 自不始於五代. 山谷云: "吳道子畫竹, 不加丹靑,
已極形似." 意墨竹卽始於道子. 二者則唐人兼善之, 至文湖州出, 始
專寫墨, 眞不異杲日[12]當空, 爝火[13]俱息. 師承其法, 歷代有人, 卽東
坡同時, 猶北面事之. 其時師湖州者, 並師東坡, 一燈分焰[14], 照耀古
今. 金之完顔樗軒[15], 元之息齋父子·自然老人[16] 樂善老人[17], 明之王
孟端[18]與夏仲昭, 眞一花五葉[19], 燈燈相續[20]. 故文湖州 李息齋 丁子
卿[21]各立譜以傳厥派[22], 可謂盛矣. 至若宋仲溫[23]畫硃竹, 程堂[24]畫紫
竹, 解處中[25]畫雪竹, 完顔亮[26]畫方竹, 又出乎諸譜之別派[27], 若禪宗
之有散聖[28]焉.

1) 『화죽천설畫竹淺說』은 약 1700년 전후에 청나라 왕개(王槩) 형제들이 대를 그리
 는 것에 관하여 말한 것이다.
2) 「화죽원류畫竹源流」는 『화죽천설畫竹淺說』의 항목으로 대 그림의 근원과 유파를
 말한 것이다.
3) 『이식재죽보李息齋竹譜』의 식재(息齋)는 원나라의 이간(李衎)으로, 자는 중빈(仲
 賓)이고, 호는 식재도인(息齋道人)이다. 집현전대학사(集賢殿大學士)·절강행성
 평장정사(浙江行省平章政事)에 오르고 소국공(蘇國公)에 추봉되어 문간(文簡)이

라는 시호(諡號)를 받았다. 고목죽석(古木竹石)은 왕유(王維)·문동(文同)에게 배우고 채색은 이파(李頗)에게 사사했다. 그의 저서에 『죽보』 10권이 있는데, 원본은 오래 전에 없어졌고, 현행본(現行本)은 『영락대전永樂大全』에서 녹출(錄出)한 것이다. 「죽품보竹品譜」의 네 부문으로 나뉘는데, 그림의 법식과 대나무 종류의 내용은 「화죽보畵竹譜」·「묵행보墨行譜」·「죽태보竹態譜」에 이르기까지 매우 상세히 언급되어 있다. 여기에 초출(抄出)된 것은 「죽보竹譜」의 서설인데, 생략된 곳이 매우 많다.

4) 왕담유(王澹遊)는 금(金)나라의 왕만경(王曼慶)이니 자는 희백(禧伯)이고, 호는 담유(澹遊)이다. 정균(庭筠)의 아들이고, 벼슬은 행성우사낭중(行省右司郎中)에 이르고 묵죽(墨竹)과 수석(樹石)에 뛰어나고 산수를 잘 그렸다. 시필(詩筆)과 서화(書畵)가 다 부친(父親)의 풍이 있었다.

5) 황화노인(黃華老人)은 금(金)의 왕정균(王庭筠)이다. 자는 자단(子端)이고 호는 황화노인(黃華老人)이다. 하동(河東)사람으로, 대정병신(大定丙申;1176)에 진사(進士)가 되고 사주부군사판관(四州府軍事判官)·한림수찬(翰林修撰)등에 기용되었다. 산수와 고목·죽석의 그림은 위로 고인에 육박하여 미원장(米元章)에 결코 못지 않았으며 그 서법은 아들 만경(曼慶)에게 전해 장천석(張天錫)으로 이어졌다. 그는 생후 일 년도 못되어서 글자 17개를 알았고 7세에는 시를 곧잘 지었다고 한다. 시에 뛰어난 재질을 발휘하고 험운(險韻)에 능했다.

6) 사숙(私淑)은 직접 가르침을 받은 것이 아니라 그 사람을 사모하여 간접적으로 배우는 것이다.

7) 소협율(蕭協律)은 당나라의 소열(蕭悅)이다. 벼슬은 협율낭(協律郎)이었다. 대를 잘 그려서 명성이 높았으니 백낙천(白樂天)이 그의 그림에 제(題)하여 "擧頭忽見 不似畫 底耳靜聽疑有聲"이라 한 것만 보아도 정도가 짐작이 간다.

8) 황전(黃筌)은 후촉(後蜀) 사람으로 자를 요숙(要叔)이라 한다. 어려서부터 영리하여 다른 데가 있었다. 나이 17에 후주 연(後主衍)을 섬겨 대조(待詔)가 되었고, 맹창(孟昶)에 이르러 검토소부감(檢討小府監)으로 승진 했으며 경부사(京副使)까지 되었다. 나이 13에 조광윤(刁光胤)에게 사사하여 그림을 배우고 송석(松石)은 이승(李昇)에게 화죽(花竹)은 등창우(滕昌祐)에게 학(鶴)은 설직(薛稷)에게, 인물과 용수(龍水)는 손위(孫位)에게 각각 배워 모두 묘경에 이르지 않음이 없었다.

9) "오대이씨五代李氏"는 '이부인李夫人'으로, 서촉(西蜀)의 명문출신이었으나 세계(世系)가 확실치 않다. 서화를 잘했으며, 곽숭도(郭崇韜)가 군대를 이끌고 촉(蜀)을 쳤을 때 이부인을 사로잡았는데, 하루는 우울을 달래며 달밤에 앉았다가 창가에 비친 대나무 그림자를 보고 흥을 느껴 붓으로 대를 그렸다. 다음날에 보니 생의(生意)가 충분히 갖추어졌다. 이로부터 세인들이 묵죽을 많이 그리게 되었다고 한다.

10) 손위(孫位)는 당나라의 동월(東越)사람으로, 뒤에 이인(異人)을 만나 이름을 우

(遇)라고 고치고 회계산(會稽山)에 거처하면서 호를 회계산인(會稽山人)이라 했다. 그림에 천재를 발휘해 필세가 초일하였다. 특히 물을 그려 입신(入神)했다는 평을 들었다.

11) 장립(張立)은 만당(晚唐)의 촉(蜀) 사람으로, 수묵화를 많이 그렸고 특히 묵죽을 잘했다. 성도의 대자사(大慈寺) 관정원(灌頂院)에 그의 묵죽 벽화가 있다는 기록이 이식재(李息齋)의 『죽보竹譜』에 나와 있다.

12) 고일(杲日)은 밝은 태양이다.

13) 작화(爝火)는 횃불이다.

14) "일등분염一燈分焰"은 등불 하나가 불꽃을 나눈다는 것이다. 지혜로 미혹의 어둠이 밝아짐을 비유하는 말이다. 『유마維摩經』에 "법문(法門)이 있어서 무진등(無盡燈)이라 이르니 너희들은 마땅히 배우라. 무진등이란 비유컨대 하나의 등불로 수많은 등불을 붙이면 어둔 곳이 다 밝아져, 광명이 마침내 다함이 없는 것과 같다."는 데서 나온 말이다.

15) 완안저헌(完顔樗軒)은 금(金)의 완안숙(完顔璹)이다. 사명(賜名)이다. 본명은 수손(壽孫), 자를 중뢰(仲賚)라하고, 하나의 자유(子瑜)라고도 했다. 저헌(樗軒)은 그의 호다. 조왕영공(趙王永功)의 아들로 밀국공(密國公)에 피봉되었다. 집안에 소장된 법서(法書)·명화(名畵)가 궁중에 소장된 것에 못지 않았다. 묵죽은 일가를 이루고 불상, 인물에도 능했다. 자질이 간중(簡重)하며 박학(博學)하고 뛰어난 재주가 있었다. 부친이 죽자 조문승(趙文乘) 등의 문사(文士)와 왕래했고, 선종(宣宗)이 남천(南遷)함에 미쳐서는 가장(家藏)된 서화를 하나도 빠뜨림 없이 싣고 가서 변중(汴中)에서 살았다. 봉급은 적어도 손이 오면 다과를 갖추어 같이 서화를 감상하며 삶을 즐겼으니, 종실중(宗室中) 일류의 인물로 손꼽혔다. 글씨는 임순(任詢)에게 배워 출람지예(出藍之譽)가 있었고, 시문(詩文)도 많은 양을 남겼다.

16) 자연노인(自然老人)은 원대(元代)의 사람으로 유(劉)씨였으나, 이름이 전하지 않는다. 진정(眞定)의 기주(祁州) 사람이며, 난후(亂後)에 연(燕)에 있으면서 묵죽(墨竹)과 금조(禽鳥)를 잘 그렸다.

17) 낙선노인(樂善老人)은 아마도 원나라의 고신(顧信)일 것이라 한다. 그는 자를 선부(善夫)라 하며 곤산(崑山) 사람으로, 대덕(大德; 1279~1307)초에 절강군기제거(浙江軍器提擧)가 되었고 글씨를 잘 쓰는 것으로 알려졌다. 만년에 호를 낙선처사(樂善處士)라고 했다. 고정지(顧正之)·한소엽(韓紹曄)·범정옥(范廷玉) 등이 모두 낙선노인(樂善老人)으로부터 묵죽을 배웠다는 말이 『도회보감圖繪寶鑑』에 나와 있다.

18) 왕맹단(王孟端)은 명나라의 왕불(王紱)이다. 그의 자는 맹단(孟端)이고 오는 우석생(友石生)이다. 처음에 구룡산(九龍山)에 은거한 까닭에 구룡산인(九龍山人)이라는 호도 가졌으며, 홍무(洪武;1368-1398)초에 글에 능하다는 것으로 천거되어

한림(翰林)에 들어가 발탁되어서 중서사인(中書舍人)이 되었다. 산수는 왕몽(王蒙)을 스승으로 하여 장강원산(長江遠山)과 총황괴석(叢篁怪石)이 절묘하지 않음이 없었다. 특히 화죽(畫竹)에 있어서는 당시 제일이라는 칭찬을 들었다.

19) "일화오엽一華五葉"은 선종(禪宗)에서 달마(達磨)를 조종(祖宗)으로 하여 임제(臨濟)·조동(曹洞)·운문(雲門)·법안(法眼)·위앙(潙仰) 등 다섯 파로 나뉜 것을 이르는 말이다. 여기서는 이 말을 빌어서 묵죽의 화법이 문여가(文與可)·소동파(蘇東坡)이래 배우는 이가 많을 것을 비유한 것이다.

20) "등등상전燈燈相傳"도 선가(禪家)의 말로, 불꽃을 나누어 다른 등에 붙여 감으로써 영원이 불이 끊어지지 않는 것처럼 법맥(法脈)이 길이 계속하는 일인데, 여기선 이 말을 빌어서 묵죽의 화법이 길이 계승되었음을 비유한다.

21) 정자경(丁字卿)은 송나라의 정권(丁權)을 말한다.

22) 전궐파(傳厥派)는 유파를 발굴하여 전하는 것이다.

23) 송중온(宋仲溫)은 명의 송극(宋克)이다. 자가 중온(仲溫)이고, 거촌(居村)의 이름을 따서 호를 남궁생(南宮生)이라했다. 장주(長洲) 사람으로 대를 잘 그리고, 시(詩)·서(書)를 다 잘 했다. 홍무(洪武 ; 1368~1398)초에 봉상동지(鳳翔同知)에 임명되었다. 주죽(硃竹)은 주죽(朱竹)으로, 처음으로 붉은 대나무를 그린 것은 소동파(蘇東坡)다. 동파가 시원(試院)에 있으면서도 흥(興)은 일어도 먹이 없어서, 옆에 있던 주필(朱筆)로 대를 그렸다고 한다. 원의 관부인(管夫人)에게도 〈현애주죽도懸崖硃竹圖〉가 있었다. 진계유(陳繼儒)의『이고록妮古錄』에 의하면, 송중온(宋仲溫)이 주죽(硃竹)을 그린 것도 시원(試院)에서의 일이었다고 한다.

24) 정당(程堂)은 송대 사람으로 자는 공명(公明)이고, 진사과(進士科)에 올라 가부낭중(駕部郎中)이 되었다. 묵죽은 문동(文同)에게 배우고, 즐겨 봉미죽(鳳尾竹)을 그렸다. 원소(園蔬)도 잘 그렸다.

25) 해처중(解處中)은 남당(南唐)의 강남(江南) 사람으로, 세상에서 해장군(解將軍)이라 불렸는데, 연유는 확실치 않다. 설죽(雪竹)을 잘 그렸다.

26) 완안량(完顔亮)은 금국(金國) 해릉(海陵)의 양왕(煬王)이다. 본명은 적고(迪古)요 자는 원공(元功)이라 하고, 요왕 종한(遼王宗翰)의 차남이다. 천덕(天德)·정원(貞元)·정융(正隆)이라 건원(建元)했다. 즐겨 방죽(方竹)을 그려 기치(奇致)가 있었다. 시호(諡號)가 양(煬)이다.

27) 별파(別派)는 묵죽화파(墨竹畫派) 외의 다른 유파를 말한다.

28) 산성(散聖)은 역대전법(歷代傳法)의 조사(祖師) 이외의 고승(高僧)을 이르는 것이니, 이를테면 풍간(豊干)·한산(寒山)·습득(拾得)·포의화상(布袋和尙) 같은 이들을 이른다.

畵墨竹法[1]

畵竹必先立竿[2], 立竿留節, 梢頭[3]須短, 至中漸長, 至根又漸短. 忌擁腫[4]・近枯近濃[5]・均長均短[6]. 竿要兩邊如界[7], 節要上下相承, 勢如半環, 又如心字無點. 去地五節, 則生枝葉[8]. 畵葉須墨飽, 一筆過去[9], 不宜凝滯, 其葉自然尖利[10], 不桃不柳, 輕重手相應. 个字必破, 人字筆必分[11]. 結頂葉[12]要枝攢鳳尾[13], 左右顧盼, 齊對均平[14], 枝枝著節, 葉葉著枝. 風晴雨露, 各有態度; 飜正偃仰[15], 各有形勢; 轉側低昂[16], 各有意理. 當盡心求之, 自得其法. 若一枝不妥, 一葉不合, 則全璧之玷[17]矣.

1) 「화묵죽법畵墨竹法」은 『화죽천설畵竹淺說』의 항목으로 묵죽을 그리는 방법이다.
2) 간(竿)은 대나무의 줄기이다.
3) 초두(梢頭)는 대나무의 끝을 이른다.
4) 옹종(擁腫)은 볼록하게 혹 같은 것이 생기는 것을 이른다.
5) "근고근농近枯近濃"은 먹이 긁힌 것처럼 덜 묻은 것은 '고枯'라 하고 먹이 진하게 묻은 것은 '농濃'이라 한다. 어떤 설(說)에는 '간고간농間枯間濃'의 잘못이라고 한다. 먹이 긁힌 데가 섞이기도 하고 먹이 진한 것도 섞이는 것이니, 이식재(李息齋)의 『죽보竹譜』에 의하면, 이 말이 옳은 것 같다.
6) "균장균단均長均短"은 대나무의 마디가 하나같이 길이가 같은 것을 이른다.
7) "양변여계兩邊如界"는 대나무의 줄기 양쪽이 뚜렷해서 물건의 경계 같은 것을 이른다.
8) "거지오절去地五節 즉생지엽則生枝葉"은 땅에서부터 다섯 번째 마디에서 가지와 잎이 나온다는 말인데. 실제 반드시 그런 것은 아니니, 셋째 마디에서 생기는 경우도 있고 일곱・여덟째 마디에서 생기는 수도 있다. 이것은 대략을 말한 것이므로 반드시 구애될 것 없다.
9) "일필과거一筆過去"는 일필로 지체함이 없이 그려 버리는 것을 이른다.
10) 첨리(尖利)는 뾰족하고 날카로운 것이다.
11) "개자필파个字必破 인자필필분人字筆必分"은 잎을 그릴 때에, 个자나 人자를 포개는 것을 이른다. *'개자필파个字必破'는 个자 모양의 잎을 그려 个자의 형태를 파괴하는 것이다. *'인자필필분人字筆必分'은 人자 모양의 잎은 반드시 두 잎이 서로 구분되어 접촉하지 말아야 한다는 의미이다.

12) "결정엽結頂葉"은 나무 끝에 달린 잎을 이른다.
13) "지찬봉미枝攢鳳尾"는 가지에 봉황의 꼬리처럼 생긴 잎들이 모이게 하여야 한다는 뜻이다.
14) "좌우고반左右顧盼 제대균평齊對均平"은 좌우가 어울리게 균형을 이룬 것이다.
15) "번정언앙飜正偃仰"의 '번정飜正'은 '번정反正'과 같으니, 등을 보이고 있는 잎과 정면의 잎이다. '언앙偃仰'은 아래를 굽어보는 잎과 위를 우러러 보는 잎이다.
16) "전측저앙轉側低昂"의 '전측轉側'은 뒤집힌 잎과 옆을 보이고 있는 잎이고, '저앙低昂'은 '고저高低'와 같다.
17) "전벽지점全璧之玷"은 구슬 전체의 흠으로, 온 화면을 망치는 결함을 뜻한다.

位置法[1]

墨竹位置幹・節・枝・葉四者[2], 若不由規矩[3], 徒費工夫, 終不能成畵. 凡濡墨有深淺, 下筆有輕中, 逆順往來[4], 須知去就[5]. 濃淡麤細, 便見枯榮. 生枝佈葉, 須相照應. 山谷云: "生枝不應節, 亂葉無所歸." 須筆筆有生意, 面面得自然. 四面團欒[6], 枝葉活動, 方爲成竹. 然古今作者雖多, 得其門者或寡, 不失之於簡略, 則失之於繁雜. 或根幹頗佳, 而枝葉謬誤; 或位置稍當, 而向背乖方; 或葉似刀截, 或身如板束; 麤俗狼藉[7], 不可勝言. 其間縱有稍異常流, 僅能盡美; 至於盡善[8], 良恐未暇. 獨文湖州挺天縱之才[9], 比生知之聖[10], 筆如神助, 妙合天成. 馳騁於法度之中, 逍遙於塵垢之外, 從心所欲, 不踰準繩[11]. 後之學者, 勿陷於俗惡, 知所當務焉.

1) 「위치법位置法」은 『화죽천설畵竹淺說』의 항목으로 대를 구도 잡는 법이다.
2) 이 대목은 이식재(李息齋)의 『죽보竹譜』중에서 초록(抄錄)한 것이다. "묵죽위치墨竹位置"가 이 대목의 원전(原典)인 『竹譜』에서는 "墨竹位置 一如畵竹法. 但幹節枝葉四者……"로 되어 있다. '위치'는 먼저 화폭에 무엇을 어떻게 그릴까를 생각하는 구도법인데, 이 일장(一章)의 내용과 어울리지 않는 것 같다. 『죽보』에는 따로 「화죽(畵竹)의 위치」에 대해 논한 대목이 있다.
3) 규구(規矩)는 대나무를 그리는 법식이다.

4) 왕래(往來)는 가까운 데로부터 먼 곳으로 가고, 먼 데로부터 가까운 곳으로 오는 것을 이른다.

5) 거취(去就)는 '취사取捨'와 같은 뜻이다.

6) 단란(團欒)은 '단란檀欒'과 같으며, 대나무의 가늘고 긴 모양을 이른다.

7) 낭자(狼藉)는 흐트러진 모양으로 난잡해서 조리가 없는 모양이다.

8) "진미진선盡美盡善"은 『논어論語』「팔일八佾」편에서 나온 말로, 더할 수 없이 아름다운 것이다.

9) "정천종지재挺天縱之才"는 타고난 재주가 중인(衆人)보다 걸출한 것이다. *천종(天縱)은 '천부天賦'와 같다.

10) "생지지성生知之聖"은 후천적으로 배운 것이 아니라 나면서부터 아는 성인을 이른다.

11) "종심소욕從心所欲 불유준승不踰準繩"은 마음 내키는 대로 해도 법도에서 벗어남이 없는 것으로, 『논어』「위정爲政」편의 "從心所欲 不踰矩"를 인용한 것이다. *준승(準繩)은 법식이다.

畫竿法[1]

畫竿若只畫一二竿, 則墨色且得從便, 若三竿之上, 前者色濃, 後者漸淡. 若一色則不能分別前後矣. 從梢至根, 雖一節節畫下, 要筆意貫穿, 全竿留節; 根梢宜短, 中漸放長. 每竿須要墨色匀停, 行筆平直, 兩邊圓正[2]; 若擁腫偏邪[3], 墨色不匀, 間有麤細枯濃[4], 及節空[5]匀長匀短, 皆竹法所忌, 斷不可犯. 頗見世俗用蒲綯[6]槐皮, 或疊紙濡墨畫竿, 無間根梢, 一樣麤細, 又且板平[7], 全無圓意, 但堪發笑, 不宜倣效.

1) 「화간법畫竿法」은 『화죽천설畫竹淺說』의 항목으로 대의 줄기를 그리는 법이다. *이 장(章)도 이식재(李息齋)의 『묵보』에서 초록(抄錄)한 것이다

2) "양변원정兩邊圓正"은 줄기 좌우 양변에 둥근 맛이 있고 바른 것이다.

3) 옹종(擁腫)은 줄기에 혹처럼 튀어 나온 것이 있는 것이다. *편사(偏邪)는 줄기 한 쪽에 비백(飛白)처럼 먹이 안 묻은 데가 생기는 것을 이른다.

4) "간유추세고농間有麤細枯濃"의 '간間'은 섞이는 것이다. '추세麤細'는 굵고 가는 것이다. '고枯'는 먹빛이 묻지 않는 것이다. '농濃'은 먹이 짙게 묻는 것을 이른다.

5) 절공(節空)은 줄기를 그리면서도 마디를 그리지 않은 것을 이른다.

6) 포전(蒲絟)은 부들로 짠 베이다.
7) 평판(平板)은 널빤지처럼 평평한 것이다.

畵節法[1]

立竿既定, 畵節爲最難. 上一節要覆蓋[2]下一節, 下一節要承接上一節. 中雖斷, 意要連屬. 上一筆兩頭放起, 中間落下[3], 如月少彎[4], 則便見一竿圓渾[5]. 下一筆看上筆意趣, 承接不差, 自然有連屬意. 不可齊大, 不可齊小; 齊大則如旋環, 齊小則如墨板. 不可太彎, 不可太遠[6]; 太彎則如骨節, 太遠則不相連屬, 無復生意矣.

1) 「화절법畵節法」은 『화죽천설畵竹淺說』의 항목으로 대의 마디를 그리는 법이다. *이 장(章)도 이식재(李息齋)의 『묵보』에서 초록(抄錄)한 것이다
2) 복개(覆蓋)는 위에서 밑의 것을 덮는 것이다.
3) "양두방기兩頭放起 중간낙하中間落下"는 마디의 양단(兩端)이 위로 올라가고 중간이 밑으로 처지는 것이다.
4) 만(彎)은 활처럼 굽어진 것이다.
5) 원혼(圓渾)은 둥근 맛이 나는 것이다.
6) 태원(太遠)은 마디를 그려 넣는 곳이 너무 지나치게 벌어진 것을 이른다.

畵枝法[1]

畵枝各有名目, 生葉處謂之丁香[2]頭, 相合處謂之雀爪[3], 直枝謂之釵股[4], 從外畵入謂之垜疊[5], 從裏畵出謂之迸跳[6]. 下筆須要遒健圓勁[7], 生意連綿, 行筆疾速, 不可遲緩. 老枝則挺然而起, 節大而枯瘦; 嫩枝則和柔而婉順, 節小而肥滑. 葉多則枝覆, 葉少則枝昂. 風枝雨枝, 觸類而長, 亦在臨時轉變, 不可拘於一律也. <u>尹白</u> <u>郫王</u>[8], 隨枝畵節, 既非常法, 今不敢取.

1) 「화지법畵枝法」은 『화죽천설畵竹淺說』의 항목으로 대의 가지를 그리는 법이다.*
 이 장(章)도 이식재(李息齋)의 『묵보』에서 초록(抄錄)한 것이다.
2) "정향두丁香頭"는 대 그림에서 가지위에 잎이 돋는 곳을 이른다.
3) 작조(雀爪)는 대의 작은 가지가 셋으로 나누어지는 부분을 말하는 것인데, 참새
 의 발톱 같다 해서 붙여진 이름이다.
4) 차고(釵股)는 비녀의 가락을 이른다.
5) 타첩(垛疊)은 쌓고 포개는 것을 이른다.
6) 병도(迸跳)는 치솟고 뛰어오르는 것이다.
7) "주건원경遒健圓勁"은 굳세고 힘차며 부드러우면서 힘이 있는 것을 형용하는 말
 이다.
8) 윤백(尹白)은 송나라의 변(卞) 사람으로 묵죽(墨竹)을 잘 그렸다. *운왕(鄆王)은
 이름을 해(楷)라 하고, 초명(初名)은 환(煥)으로, 송나라 휘종(徽宗)의 셋째 아들
 이며, 처음 위국공(魏國公)에 봉해지고 뒤에 고밀군왕(高密郡王)으로 나아갔으며
 절도사(節度使)를 거쳤다. 화조(花鳥)를 잘 그리고 묵화(墨畵)에 능했다.

畵葉法[1]

下筆要勁利[2], 實按而虛起[3], 一抹便過[4], 少遲留[5]則鈍厚不銛利[6]矣. 然
寫竹者此爲最難, 虧此一功[7], 則不復爲墨竹矣. 法有所忌, 學者當知.
麤忌似桃, 細忌似柳; 一忌孤生[8], 二忌並立[9], 三忌如乂, 四忌如井,
五忌如手指及似蜻蜓. 露潤雨垂, 風翻雪壓. 其反正低昂, 各有態度,
不可一例抹去, 如染皁絹[10]無異也.

1) 「화엽법畵葉法」은 『화죽천설畵竹淺說』의 항목으로 대의 잎을 그리는 법이다.
 *이 장도 이식재(李息齋)의 『묵보』에서 초록(抄錄)한 것이다.
2) 경리(勁利)는 굳세고 날카로운 것을 이른다.
3) "실안이허기實按而虛起"는 처음에 힘을 주어 붓을 누르고 있다가 뒤에 힘을 빼고
 붓을 삐치는 것으로, '실實'은 힘을 주는 것이고, '허虛'는 힘을 뺀다는 뜻이며,
 '안按'은 붓을 누르는 것이고, '기起'는 붓을 삐친다는 뜻이다.
4) "일말편과一抹便過"는 힘차게 한 붓으로 단숨에 그리는 것이다.
5) 지유(遲留)는 붓놀림이 머뭇거리며 지체하는 것이다.
6) 첨리(銛利)는 예리한 것이다.

7) 일공(一功)은 하나의 공부이다.
8) 고생(孤生)은 잎 하나가 동떨어져 있는 것을 이른다.
9) 병립(竝立)은 두 잎이 같은 크기와 같은 모양으로 늘어서 있는 것이다.
10) "염조견染皁絹"은 검게 물들인 비단이다.

句勒法[1]

先用柳炭[2], 將竹竿朽定[3], 再分左右枝梗[4], 然後用墨筆勾葉. 葉成, 始
依所朽竿枝與節, 一一畫出, 俾枝頭鵲爪盡與葉連. 要穿揷躱避[5], 方
見層次[6]. 竿之前後, 墨分濃淡勾出, 前宜濃, 後宜淡, 此乃勾勒竹法.
其陰陽向背, 立竿寫葉, 與墨竹法同, 可類推之.

1) 「구륵법勾勒法」은 『화죽천설畫竹淺說』의 항목으로 구륵법으로 대를 그리는 방법
이다. *구륵법(勾勒法)은 양쪽에 가는 선으로 윤곽을 그리는 방법을 이른다.
2) 유탄(柳炭)은 '목탄木炭'을 이른다.
3) 후정(朽定)은 목탄으로 윤곽을 정하는 것이다.
4) 지경(枝梗)은 가지를 이른다.
5) "천차타피穿叉躱避"는 꽂든가 피하든가 하는 것이다. '타피躱避'는 피하다, 회피
하다, 숨는다는 뜻인데, 여기서는 다른 잎이나 가지에 닿지 않게 그려 넣는 것을
비유한 것이다.
6) 층차(層次)는 포개져 있는 모습을 이른 것이다.

畫墨竹總歌訣[1]

黃老初傳用勾勒,	황전이 처음 구륵법으로 대 그리는 것을 전했고,
東坡 與可始用墨,	소식과 문동이 먹으로 대를 그리기 시작했고,
李氏竹影見橫牎,	이부인은 창에 비친 대 그림자를 그렸고
息齋 夏 呂皆體一[2].	이식재·하창·여단준은 모두 같은 체이다.
幹篆文, 節邈隷[3],	줄기는 전서 같이 하고, 마디는 예서 같이 하고,

枝草書, 葉楷銳.	가지는 초서, 잎은 날카로운 해서 같이 그려야 한다.
傳來筆法何用多,	전래의 필법을 어찌 많이 쓰리요마는
四體須當要熟備[4].	네 가지 체는 반드시 익숙하게 갖추어야 한다.
絹紙佳, 墨休稠.	비단이나 종이는 좋아야 하고 먹은 짙게 하지 말라.
筆毫純, 勿開頭[5].	붓털은 순수해야 하고 붓끝이 갈라지면 안 된다.
未下筆時意在先,	붓을 대기 전에 뜻이 먼저 있어야
葉葉枝枝一幅週.	잎마다 가지마다 한 폭에 두루 미친다.
分字起, 个字破.	잎은 분자로 시작하고 개자로 나눈다.
疎處疎, 墮處[6]墮;	성긴 곳은 성긴 채로 갈라진 곳은 깨진 채로 둔다.
墮中切記莫糊塗,	찢어진 곳에 그려서 호도하면 안 되고,
疎處須當枝補過.	성긴 곳은 반드시 가지로 과실을 보충해야 한다.
風竹勢, 幹挺然,	풍죽의 형세는 줄기가 정연한데,
墮處逆, 幹須偏[7].	깨지는 것은 바람을 거역하니, 줄기는 치우쳐야 한다.
烏鴉驚飛出林去,	까마귀가 놀라 숲으로 날아가는 것은
雨竹橫眠豈兩般[8].	우죽이 가로 누운 것과 어찌 두 모양인가?
晴竹體, 人字排.	청죽 모양은 잎을 인자처럼 배열한다.
嫩一疊, 老兩釵.	어린 대는 한 잎 포개고, 늙은 대는 두 갈래이다.
先將小葉枝頭起,	먼저 작은 잎을 가지 끝에 그리고,
結頂還須大葉來.	나무 끝에 다시 큰 잎을 그려 넣어야 한다.
寫露竹, 雨彷彿,	노죽은 우죽과 비슷하지만
晴不傾, 雨不足[9].	청죽과 우죽의 중간이다.
結尾露出一梢長,	끝에는 한 개의 긴 가지를 드러내어,
穿破个字枝頭曲.	개자형의 잎을 뚫고서 가지 끝이 굽게 한다.
寫雪竹, 貼油袱,	설죽을 그릴 때 기름먹인 보자기를 놓고,

久雨枝, 下垂伏.	오래 눈비가 내린 가지는 밑으로 드리웠다.
染成鉅齒一般形,	큰 이빨 같은 모양으로 물들이고
揭去油袱見冰玉.	기름 보자기를 벗기면 눈 쌓인 대나무가 표현된다.
一寫法, 識竹病.	그리는 법에 전념하고, 대의 병도 알아야 한다.
筆高懸, 勢要俊.	붓은 높이 들고 형세는 준걸해야 한다.
心意疎懶[10]切莫爲,	심정이 나태할 땐 절대 그리지 말아야 하니,
精神魂魄俱安靜.	정신과 혼백이 모두 안정되어야 한다.
忌杖鼓, 忌對節[11],	줄기가 장구 같은 것과 마디가 마주하는 것을 꺼리고,
忌挾離, 忌邊壓[12],	뒤엉켜 포개지고 굵힌 것 같은 것을 꺼린다.
井字蜻蜓人手指,	정자·잠자리·사람의 손가락 같이 되는 것과
罾眼桃葉並柳葉.	그물 눈·복숭아 잎·버들잎 같은 것을 꺼린다.
下筆時, 莫要怯,	붓을 댈 때 겁먹지 말아야 하는데,
須遲疾, 心暗訣,	질속이 있어야 하니 마음속으로 가결을 외워서
寫來敗筆積成堆,	몽당붓이 쌓여서 무더기를 이룰 만큼 그린다면
何怕人間不道絶.	어찌 세상에서 절품이라 하지 않을까 두려워하랴!
老幹參, 長梢拂,	늙은 줄기가 어울리고 긴 가지가 휘날리어
歷冰雪, 操金玉,	빙설을 겪어도 지조는 금옥 같고,
風晴雨雪月煙雲[13],	풍죽·청죽·우죽·설죽·월죽·연죽·운죽으로
歲寒高節藏胸腹.	세한에도 고고한 지조를 마음속에 간직하라.
<u>湘江</u>景, <u>淇園</u>趣[14],	상강의 풍경과 기원의 정취로써,
<u>娥皇</u>[15]詞, 七言句.	아황을 노래하고 칠언절구를 읊었다.
萬竿千畝總相宜,	많은 가지와 수천 이랑의 모든 대가 좋으니
墨客騷人[16]遭際遇[17].	풍류지사는 기회를 만날 것이다.

1) 「화묵죽총가결畵墨竹總歌訣」은 『화죽천설畵竹淺說』의 항목으로 대나무를 그리는 전체적인 요결을 노래한 것이다.

2) "식재·하·여개체일息齋·夏·呂皆體一"은 그 후 이식재(李息齋)·하창(夏㫬)·여단준(呂端俊)은 같은 계통의 사람들이어서 다 묵죽(墨竹)을 그렸다는 뜻이다.

3) 막예(邈隷)는 진(秦)나라 정막(程邈)의 예서(隷書)를 이른다.

4) 숙비(熟備)는 익혀서 갖추는 것이다.

5) 개두(開頭)는 붓끝이 갈라지는 것이다.

6) 추처(墜處)는 잎 형체가 깨진 곳을 이른다.

7) "타처역간수편墮處逆幹須偏"은 잎이 깨지는(나눠지는) 것은 바람을 거역하기 때문이며, 줄기는 반드시 치우치게 한다는 것을 이른다.

8) "우죽횡면기양반雨竹橫眠豈兩般"은 비오는 대나무의 누운 모습이 놀란 까마귀가 숲에서 날아가는 것과 같은 모양이라는 뜻이다. *양반(兩般)은 두 가지 양상이다.

9) "청불경晴不傾, 우부족雨不足"은 노죽(露竹)은 청죽(晴竹)만큼 기울지 않고 우죽(雨竹)보다는 조금 기울게 그린다는 뜻인데, 청죽과 우죽 사이의 분위기라는 말이다.

10) 소라(疎懶)는 나태하고 산만함, 긴장이 풀린 것이다.

11) 장고(杖鼓)는 마디가 굵고 높으며 그 가운데가 가늘어서 장고 같은 모양이 되는 것을 말하며, 대절(對節)은 여러 줄기의 마디가 늘어서서 서로 마주하는 것을 이른다.

12) 협리(挾籬)는 '편리編籬'·'고안罟眼'·'승안勝眼'이라고도 하며, 줄기와 줄기가 뒤엉켜서 사각(四角)의 구멍이 생긴 것으로, 마치 잎에서 정(井)자형과 같은 것을 이른다. *변압(邊壓)은 편사(偏邪)를 이른 것으로, 줄기의 한쪽이 긁힌 것같이 되어 먹이 안 묻은 것을 말한다.

13) "풍청우설월연운風晴雨雪月煙雲"은 바람에 날리는 대, 갠 날의 대, 비 올 때의 대, 눈에 덮인 대, 달빛을 받고 있는 대, 안개가 낀 대, 구름이 걸린 대를 이른다.

14) 상강(湘江)은 일명 '상수湘水'라고 하며, 호남성(湖南省)에 있는 강인데 대나무로 유명하다. *기국(淇國)은 대나무의 명소로『술이기述異記』에 "위국(衛國)에 기국(淇國)이라는 곳이 있는데 대나무가 난다. 기수(淇水)의 물가이다."라고 했고『시경詩經』에도 "첨피기욱膽彼淇澳 녹죽의의綠竹猗猗"라 한 것이 있다.

15) 아황(娥皇)은 요(堯)임금의 장녀(長女)로 동생인 여영(女英)과 함께 순(舜)의 비(妃)가 되었다. 순(舜)임금이 남방을 순수(巡狩)하다가 창오(蒼梧)에서 붕어(崩御)하자, 아황(蛾黃)·여영(女英)이 달려와 애곡(哀哭)했는데, 그 눈물이 대나무까지 얼룩지게 해서 지금의 반죽(斑竹)의 반점(斑點)이 그 눈물자국이라고 한다.

16) "묵객소인墨客騷人"은 고상한 선비로, 시문(詩文)등 서화(書畵)를 잘 하는 사람을 이른다. 마지막의 육구(六句)는 뜻이 모호하여 여러 가지로 해석되나 문리상 이같이 해석한다.

17) 제우(際遇)는 우연히 만남, 때를 만남, 기회, 또는 시운이다.

畫竿訣[1]

竹竿中長上下短,	대 마디는 가운데가 길고, 위쪽과 아래쪽은 짧다.
只須彎節不彎竿.	마디만 굽혀야지 줄기를 굽혀서는 안 된다.
竿竿點節休排比[2],	마디를 그리는데 마디마다 나란해서는 안 된다.
濃淡陰陽細審觀.	농담과 음양을 자세히 관찰해야 한다.

1) 「화간결畫竿訣」은 『화죽천설畫竹淺說』의 항목으로 대나무 줄기를 그리는 요결이다.
2) 배비(排比)는 한 죽간(竹竿)의 마디가 다른 죽간(竹竿)의 마디와 나란히 늘어서는 것으로 이는 즉 마디 사이의 일정한 길이를 말한다.

點節訣[1]

竿成先點節,	대 줄기가 이루어지면 먼저 마디를 그려 넣는데,
濃墨要分明.	진한 먹으로 똑똑히 그려 넣어야 한다.
偃仰須圓活[2],	아래위로 향하게 하여 변화가 자재하고,
枝從節上生.	가지는 마디에서 나와야 한다.

1) 「점절결點節訣」은 『화죽천설畫竹淺說』의 항목으로 대나무 마디 사이를 그리는 요결이다.
2) 원활(圓活)은 '원전활발圓轉活潑'로 변화 자재한 것을 이른다.

安枝訣[1]

安枝[2]分左右,	가지는 좌우로 갈라져야 하며

切莫一邊偏.　　　어느 한쪽으로 치우치면 절대 안 된다.

鵲爪[3]添枝杪,　　　작조를 가지나 나무 끝에 덧붙여 그리면

全形見筆端.　　　대의 온전한 모양이 붓끝에서 나타난다.

1) 「안지결安枝訣」은 『화죽천설畵竹淺說』의 항목으로 대나무 가지를 그리는 요결이다.
2) 안지(安枝)는 가지를 안치(安置)하는 것으로, 가지를 그려 넣는 것이다.
3) 작조(鵲爪)는 대의 세 가지가 새 발톱 같은 모양이라서 붙여진 명칭이다.

畵葉訣[1]

畵竹之訣,　　　대를 그리는 비결에서,

惟葉最難.　　　잎이 가장 어렵다.

出於筆底,　　　잎을 그릴 때는 붓 밑에서 나와

發之指端.　　　손가락 끝에서 그리게 된다.

老嫩須別,　　　오래 된 잎과 어린잎을 구별해야 하고

陰陽宜參[2].　　　음양이 섞여 어울려야 한다.

枝先承葉[3],　　　잎을 그리려면 먼저 잎이 달릴 가지를 그리고,

葉必掩竿.　　　잎은 반드시 가지를 덮어야 한다.

葉葉相加,　　　잎마다 잎을 덧붙여 그려서,

勢須飛舞.　　　형세는 날고 춤추는 것 같아야 한다.

孤一迸二[4],　　　하나의 줄기에서 두개의 잎이 솟아나오고,

攢三聚五[5].　　　세 개나 다섯 잎이 모이게 한다.

1) 「화엽결畵葉訣」은 『화죽천설畵竹淺說』의 항목으로 댓잎을 그리는 요결이다.
*이 화엽법(畵葉法)의 대부분은 장퇴공(張退公)의 『묵죽기墨竹記』에서 나온 것이다. 『패문재서화보佩文齋書畵譜』에 의하면, 장퇴공은 어느 시대 사람인지 알 수 없고, 『화원보익畵苑補益』에서는 이간(李衎) 뒤에 놓았다고 한다.

2) 음(陰)부분만 있든가 양(陽)부분만 있어서는 못 쓴다.

3) "지선승엽枝先承葉"은 잎을 이어서 붙이기 위해 먼저 가지를 그리는 것이다.

4) "고일병이孤一迸二"는 한 개의 잎은 '고엽孤葉'이고, 두 개는 '병엽迸葉', 즉 솟아
 나온 잎이라고 하는데, 역자의 생각으론 하나의 줄기에서 두 개의 잎이 솟아나온
 다고 해도 될 것 같다.

5) "찬삼취오攢三聚五"는 세 개의 잎은 '찬엽攢葉'이고, 네 개의 잎은 '취엽聚葉'이라
 고 하는데, 역자의 생각으론 세 잎에서 다섯 개의 잎이 모인다고 해야 할 것 같다.

春則嫩篁[1]而上承,	봄에는 연한 잎이 위로 향하고,
夏則濃陰[2]以下俯.	여름에는 잎의 짙은 그림자가 아래로 구부린다.
秋冬須具霜雪之姿,	추동에는 눈서리에도 오연한 기품을 갖추어야 한다.
始堪與松梅而爲伍.	비로소 솔이나 매화와 같은 대열에 설만하다.
天帶晴兮偃葉而偃枝, [3]	맑은 날은 잎과 가지가 위로 향하고,
雲帶雨兮墮枝而墮葉[4].	구름 끼고 비가 올 때에는 가지와 잎이 드리워진다.
順風[5]不一字之排,	바람 부는 잎은 일자를 배열한 것 같으면 안 되고,
帶雨無人字之列.	비올 때의 잎은 인자를 나열한 것 같아선 안 된다.
所宜掩映[6]以交加,	무성한 잎은 서로 교차되어야 하는데,
最忌比聯[7]而重疊.	나란히 포개지는 것을 가장 꺼린다.
欲分前後之枝,	앞가지와 뒷가지를 구별하려면
宜施濃淡其墨.	먹의 농담으로 나타내야 한다.

1) 눈황(嫩篁)은 어린 대이나, 여기선 어린잎을 가리킨다.

2) 농음(濃陰)은 대의 잎이 무성해서 짙은 그림자가 지는 것이다.

3) "천대청혜언엽이언지天帶晴兮偃葉而偃枝"에서 '偃'자가 '仰'자 이어야 한다.

4) "추지이추엽墮枝而墮葉"은 가지와 잎이 아래로 드리워진 것을 이른다.

5) 순풍(順風)은 바람이 부는 것이다.

6) 엄영(掩映)은 '엄예掩翳'와 같으며, 뒤덮어서 그늘을 만드는 것으로, 잎이 무성한
 모양이다.

7) 비련(比聯)은 늘어서 이어진 것이다.

葉有四忌,　　잎을 그리는 데는 꺼리는 네 가지가 있는데,

兼忌排偶[1].　　같은 모양으로 나란히 달린 것을 꺼린다.

尖不似蘆,　　뾰족한 잎은 갈대 같으면 안 되고,

細不似柳,　　가는 잎은 버들잎 같으면 안 되고,

三不似川,　　세 개의 잎이 천자 같으면 안 되고,

五不似手.　　다섯 잎이 손가락 같아서는 안 된다.

葉由一筆,　　잎은 한 필치에서,

以至二三.　　두 세 필치에 이른다.

重分疊个,　　분자를 포개고 개자를 겹치는데,

還須細安.　　자세히 관찰하여 적절하게 배치한다.

間以側葉[2],　　잎 사이에 옆을 향한 잎을 그리는데,

細筆相攢.　　세필로 모아서 그려 넣는다.

使比者破,　　늘어선 잎은 나누고

而斷者連.　　끊어진 것은 연결한다.

竹先立竿,　　대는 먼저 줄기를 그리고,

生枝點節.　　가지를 그리고 마디를 그린다.

考之前人,　　고인들이 구전을 살펴보면

俱傳口訣.　　모두 구결로 전한다.

竹之法度,　　대를 그리는 법도는

全在乎葉.　　전적으로 잎에 있다.

因增舊訣爲長歌,　　마침내 옛 구결을 보태어 장가를 지어

用廣前人之法則.　　고인의 법칙을 널리 펴노라.

　　　『芥子園畵傳』二集　　『개자원화전』2집에서 나온 글이다.

1) 배우(排偶)는 같은 형태의 것이 늘어서 있는 것이다.
2) 측엽(側葉)은 옆을 향한 잎이다.

芥子園畫傳畫梅淺說[1]

清 王槩 等 撰

畫法源流[2]

唐人以寫花卉名者多矣，尚未有專以寫梅稱者．于錫[3]有<雪梅野雉圖>，乃用於翎毛上．梁廣[4]作<四季花圖>，而梅又雜於海棠荷菊間．李約[5]始稱善畫梅，其名亦不大著．至五代 滕昌祐[6] 徐熙畫梅，皆鉤勒着色[7]．徐崇嗣[8]獨出己意，不用描寫，以丹粉點染，爲沒骨畫[9]．陳常[10]變其法，以飛白寫梗，用色點花．崔白專用水墨．李正臣[11]不作桃李浮艷，壹意寫梅，深得水邊林下之致，故獨擅專長．釋仲仁以墨漬[12]作梅，釋惠洪[13]又用皂子膠[14]，寫於生絹扇上，照之儼然梅影，後人因之盛作墨梅．米元章 晁補之[15] 湯叔雅 蕭鵬搏[16] 張德琪[17]，俱專工寫墨．獨揚補之不用墨漬，創以圈法[18]，鐵梢丁橛[19]，清淡勝於傅粉[20]，嗣之者徐禹功[21] 趙子固 王元章[22] 吳仲圭 湯仲正 釋仁濟[23]．仁濟自謂用心四十年，作花圈始圓耳．外此則茅汝元[24] 丁野堂[25] 周密[26] 沈雪坡[27] 趙天澤[28] 謝佑之[29]，爲宋 元間之寫梅著名者．汝元世稱專家，佑之但傅色濃厚，學趙昌[30]而不臻其妙也．明代諸公尤多善此．未分厥派，各擅一長，不暇標舉．唐 宋以來，畫梅之派有四：惟鉤勒着色者最先，其法創於于錫，至滕昌祐而推廣之，徐熙始極其妙也．用色點染者爲沒骨畫，創於徐崇嗣，繼之者代不乏人，至陳常又一變其法．點墨者，創於崔白．演其法於釋仲仁 米 晁諸君，相效成風，極一時之盛．圈白花頭，不用着色，創於揚補之，吳仲圭 王元章推其法，眞橫絶一世．考畫梅之法，

其源流亦不外乎是矣.

1) 『개자원화전화매천설芥子園畵傳畵梅淺說』은 약 1700년 전후에 청나라 왕개(王槩) 형제들이 매화 그림에 관하여 말한 것이다.

2) 「화법원류畵法源流」는 『개자원화전화매천설』의 항목으로 매화 그림의 근원과 유파에 관한 것이다.

3) 우석(于錫)은 당나라의 화가로 화조(花鳥)를 잘 그리고 특히 닭 그림에서 명인(名人)의 경지를 보였다.

4) 양광(梁廣)은 당대의 화가로 화조송석(花鳥松石)을 잘 그리고 채색을 잘했다.

5) 이약(李約)은 당대 사람으로, 자는 재박(在博)이며, 벼슬은 병부원외랑(兵部員外郞)이었고, 그림 취미가 있고 매화를 잘 그렸다.

6) 등창우(滕昌祐)는 자가 승화(勝華)이고, 오대(五代)의 오국(吳國)사람이며, 희종(僖宗)을 따라 촉(蜀)으로 들어갔다. 화조(花鳥)・선접(蟬蝶)・절지(折枝)・생채(生菜) 등을 잘 그리고 매(梅)・난(鸞)으로도 이름이 있었다. 글씨도 잘 써서 세상에서 '등서滕書'라 했다.

7) "구륵착색鉤勒着色"은 선으로 윤곽을 그리고 그 사이를 색으로 칠하는 화법이다.

8) 서숭사(徐崇嗣)는 송나라 사람으로, 화훼(花卉)에 몰골법(沒骨法)을 창시했고 서희(徐熙)의 손자(孫子)이다.

9) 몰골법(沒骨法)은 윤곽을 선을 쓰지 않고 그린 그림이다.

10) 진상(陳常)은 송의 강남(江南)사람으로, 비백(飛白)의 붓으로 수석(樹石)을 그려 청일(淸逸)했으며, 절지화(折枝畵)가 특히 유명했다.

11) 이정신(李正臣)은 송나라 사람으로, 자는 단언(端彦)이고, 내신(內臣)으로서 문사원사(文思院使)가 되었다. 화죽(花竹)・금조(禽鳥)를 잘 그리고 매화(梅花)로 유명했다.

12) 묵지(墨漬)는 먹만으로 농담을 구분하여 그리는 방법으로, 먹을 잔뜩 묻히는 것도 '묵지墨漬'라 하는 수가 있으나 이것은 그것과 다르다.

13) 혜홍(惠洪)은 송나라 사람으로 자는 각범(覺範)이고, 속성(俗姓)은 팽(彭)이며, 매죽(梅竹)을 그리는 데 조자교(皁子膠)를 써서 생견(生絹)이나 부채위에 그렸다. 이것을 등월(燈月)에 비치면 완연히 그림자가 보였다고 한다.

14) 조자교(皁子膠)는 쥐엄나무 열매에서 채취한 아교이다.

15) 조보지(晁補之)는 자가 무구(无咎)이고, 호는 귀래자(歸來子)이며, 송나라의 거야(鉅野) 사람으로 진사과에 급제해 예부랑(禮部郎)이 되었고 하중부(河中府)・달주부(達州)・사주(泗州) 등의 지방관을 역임하였으며, 문장을 잘하고 서화(書畵)에 뛰어난 솜씨를 보였다.

16) 소붕박(蕭鵬搏)은 자가 도남(圖南)이며, 원(元)대의 거란(契丹) 사람으로, 매죽(梅竹)을 잘 그리고 시서(詩書)에도 통했다.

17) 장덕기(張德琪)는 자가 정옥(廷玉)으로, 원 나라의 연(燕) 사람이며, 묵죽(墨竹)·묵매(墨梅)를 잘하고 글씨에도 일가를 이루었다.

18) 권법(圈法)은 둥근 권(圈)으로 매화를 그리는 방법을 말한다.

19) 철초(鐵梢)는 쇠와 같은 나무줄기이다. *정궐(丁橛)은 굳은 가지나 줄기를 가리킨다.

20) 부분(傅粉)은 채색을 칠하는 것이다.

21) 서우공(徐禹功)은 『패문재서화보佩文齋書畫譜』와 『화사휘전畫史彙傳』 등에도 보이지 않는다. 성명에 오기(誤記)가 있는 듯도 하나, 뒤에 나온 명인화보에도 성명이 그대로 나오므로 단정키 어렵다.

22) 왕원장(王元章)은 명의 왕면(王冕)이다. 원장(元章)은 자이고, 호는 자석산농(煮石山農)이며, 죽석(竹石)을 잘 그리고, 매화 그림도 양무구(揚无咎) 못지않아 스스로 일가를 이루었다. 경세(經世)에도 식견이 있었으며 시도 잘 했다.

23) 인제(仁濟)는 송나라 사람으로 자는 택옹(擇翁)이고, 성은 동(童)씨로, 약분(若芬)의 조카이다. 유자청(俞子淸)의 묵죽(墨竹)과 양보지(揚補之)의 매화를 배우고 산수화도 잘 했다. 글씨는 소동파(蘇東坡)에게서 배웠다.

24) 모여원(茅汝元)은 송나라 사람으로 호는 정재(靜齋)이고, 진사과에 급제했으며, 묵매(墨梅)를 잘 그렸으므로 세상에서 모매(茅梅)라 불렀다.

25) 정야당(丁野堂)은 송나라 사람으로 이름이 전하지 않고 자로만 알려졌다. 여산(廬山) 청허관(淸虛觀)의 도사(道士)였으며, 매죽을 잘 그렸다.

26) 주밀(周密)의 자는 공근(公謹)이고, 호는 초창(草窓)으로, 오흥(吳興)의 변산(弁山)에 산 적이 있어서 변양소옹(弁陽嘯翁)이니 소재(蕭齋)니 하는 호도 가지고 있었다. 제남(濟南) 사람으로 전당(錢塘)에 거처했으며 보우(寶祐; 1253~1258)년간에는 의오령(義烏令)에 취임하기도 했다. 매난국죽(梅蘭菊竹)을 많이 그렸고 서(書)와 시(詩)에도 능했다.

27) 심설파(沈雪坡)는 원나라의 가흥(嘉興) 사람으로 매화와 대나무를 잘 그렸다.

28) 조천택(趙天澤)의 자는 감연(鑑淵)이며, 원나라의 촉(蜀) 사람으로, 대나무와 매화를 잘 그렸다.

29) 사우지(謝佑之)는 원나라 사람으로 도성에 살면서 절지화(折枝花)를 많이 그렸고 조창(趙昌)에 관한 기록을 남겼다.

30) 조창(趙昌)은 자가 창지(昌之)이고, 송나라의 검남(劍南) 사람이나, 『선화화보宣和畫報』에서는 광계(廣溪) 사람이라 했다. 화과(花果)는 등창우(滕昌祐)를 스승으로 삼아 배웠다. 이윽고 스승을 능가하는 솜씨를 보였으며 생채(生菜)·초충(草蟲)도 잘 그렸으나, 가장 묘기를 보인 것은 절지화(折枝花)였다.

揚補之畵梅法總論[1]

木淸而花瘦, 梢[2]嫩而花肥. 交枝而花繁纍纍[3], 分梢而萼蕊疎疎[4]. 立
幹須曲如龍, 勁如鐵; 發梢須長如箭, 短如戟[5]. 上有餘則結頂, 地若
窄而無盡. 若作臨崖傍水, 枝怪花疎, 要含苞[6]半開; 若作梳風洗雨,
枝閒花茂, 要離披[7]爛漫. 若作披煙帶霧, 枝嫩花嬌, 要含笑盈枝; 若
作臨風帶雪, 低回偃折[8], 要幹老花稀; 若作停霜映日, 森空峭直, 要
花細香舒. 學者須先審此. 梅有數家之格, 或疎而嬌, 或繁而勁, 或老
而媚, 或淸而健, 豈可言盡哉!

1) 「양보지화매법총론揚補之畵梅法總論」은 『개자원화전화매천설』의 항목으로 양보
지(揚補之)가 매화를 그리는 것에 대하여 전체적으로 논한 것이다. *이 장은『화
광매보華光梅譜』에도 수록되었으나 문자의 이동(異同)이 적지 않다.
2) 초(梢)란 매화를 그리는 데는 '근근根'·'간간幹'·'지지枝'·'경경梗'·'조條'·'화花'의 여
섯 부분이 있다. 뿌리에서 줄기가 나오고 줄기에서 가지가 나오며 가지에서 마들
가리(梗)가 나오는 바, 마들가리는 가장 꽃이 많이 달리는 부분으로 다음해에 가
지가 된다. 여기서 '초梢'라 한 것은 바로 마들가리를 이르는 말이다. 조(條)는 곁
가지니 늙은 줄기나 가지에서 위를 향해 일직선으로 자란 긴 새싹을 가리킨다.
조(條)에는 꽃이 달리지 않고 다음해 이로부터 경(梗)이 나옴으로써 처음으로 꽃
이 달리는 것이다.
3) 유루(纍纍)는 많아서 겹쳐진 모양이다.
4) "악소예소萼疎蕊疎"는 꽃이 성긴 것을 이르는 말이다.
5) 극(戟)은 양쪽으로 가지 같은 것이 나와 있는 '창槍'으로 '양지창兩枝槍'이라고도
한다.
6) 함포(含苞)는 꽃망울을 이른다.
7) 이피(離披)는 가지나 잎, 꽃 같은 것이 번지고 날리는 것이다.
8) "저회언절低回偃折"은 가지가 드리워지고 꺾인 모양을 형용하는 말이다.

湯叔雅畵梅法[1]

梅有幹·有條[2]·有根·有節·有刺[3]·有蘚. 或植園亭[4]·或生山巖·

或傍水邊·或在籬落[5], 生處既殊, 枝體亦異. 又花有五出·四出·六出[6]之不同, 大抵以五出爲正. 其四出六出者, 名爲棘梅[7], 是稟造化過與不及之偏氣[8]耳. 其爲根也[9], 有老嫩, 有曲直, 有疎密, 有停勻[10], 有古怪. 其爲梢也, 有如斗柄[11]者, 有如鐵鞭者, 有如鶴膝者, 有如龍角者, 有如鹿角者, 有如弓梢[12]者, 有如釣竿者. 其爲形也, 有大有小, 有背有覆, 有偏有正, 有彎有直. 其爲花也, 有椒子[13], 有蟹眼[14], 有含笑[15], 有開有謝[16], 有落英[17]. 其形不一, 其變無窮. 欲以管筆寸墨[18], 寫其精神, 然在合乎道理, 以爲師承[19]. 演筆法於常時[20], 凝神氣於胸臆[21]. 思花之形勢, 想體之奇偏[22], 筆墨顚狂[23], 根柄旋播[24]. 發枝梢如羽飛[25], 疊花頭似品字[26]. 枝分老嫩, 花按陰陽. 蕊依上下, 梢度長短. 花必粘一丁[27], 丁必綴枝上. 枝必抱枯木, 枯木必塗龍麟[28], 龍麟必向古節. 兩枝不並齊, 三花須鼎足. 發丁長, 點鬚[29]短. 高梢·小花·勁萼, 尖處不冗. 九分墨爲枝梢, 十分[30]墨爲蔕. 枝枯處令其意閒, 枝曲處令其意靜. 呈剪瓊鏤玉[31]之花, 現蟠龍舞鳳[32]之榦. 如是方寸[33]卽孤山[34]也, 庾嶺[35]也, 虯枝瘦影[36], 皆自吾揮毫濡墨中出矣. 何慮其形之衆, 何畏其變之多也耶?

1) 「탕숙아화매법湯叔雅畫梅法」은 『개자원화전화매천설』의 항목으로, 탕숙아(湯叔雅)의 매화 그리는 법에 대하여 논한 것이다.
2) 유조(有條)의 조(條)는 앞의 주(註)에서 말한 대로 곁가지의 뜻이나, 여기서는 가지의 뜻으로 사용되었다.
3) 자(刺)는 가시이다.
4) 원정(園亭)은 뜰의 정자를 이른다.
5) 이락(籬落)은 울타리이다.
6) 오출(五出)·사출(四出)·육출(六出)은 곧 '5판五瓣'·'4판四瓣'·'6판六瓣'을 이른다.
7) 극매(棘梅)는 양보지(揚補之)가 "4출(四出)인 것과 6출(六出)인 것을 유독 '극매棘梅'라 하는 것은 시골 사람들이 이것을 가시넝쿨 속에서 접하기 때문이다."고 하였다.
8) "과여불급지편기過與不及之偏氣"의 편기(偏氣)는 한쪽으로 치우친 기운으로, 지

나치게 편기(便氣)를 받은 매화는 여섯 개의 꽃잎이 되고, 모자라는 편기(便氣)를 받은 것은 네 개의 꽃잎이 되었다는 것이다.

9) "기위근야其爲根也"의 근(根)은 간(幹; 줄기)의 뜻으로 쓰였다.

10) 정균(停勻)은 평균한 것이고,

11) 두병(斗柄)은 북두성(北斗星)을 구기 모양으로 볼 때, 자루에 해당하는 별들로 제5에서 제7에 이르는 3개의 별을 이른다.

12) 궁초(弓梢)는 '궁소弓弰'와 같은 활고자이다.

13) 초자(椒子)는 산초열매이다.

14) 해안(蟹眼)은 게 눈이다.

15) 함소(含笑)는 꽃이 반 쯤 핀 것을 이른다.

16) 사(謝)는 꽃이 시든 것을 이른다.

17) 낙영(落英)은 '낙화落花'이다.

18) "관필촌묵管筆寸墨"은 한 자루의 붓과 한 치의 먹을 이른다.

19) "합호도리이위사승合乎道理以爲師承"은 실물을 관찰하여, 도리에 맞는 것을 스승으로 삼아 배우는 것이다.

20) "연필법어상시演筆法於常時"는 평상시에 필법을 익히는 것이다.

21) "응신기어흉억凝神氣於胸臆"은 마음 속에서 정신을 집중함을 이른다.

22) "체지기굴體之奇倔"은 줄기나 가지가 '기괴길굴奇怪佶屈'한 것이다. *길굴(佶屈)은 딱딱한 것이다.

23) "필묵전광筆墨顚狂"은 붓 놀리는 솜씨가 매우 신속하여 광인(狂人)같다는 것이다.

24) "근병선반根柄旋播"은 줄기가 굽은 것을 말한다.

25) 우비(羽飛)는 새가 나는 것이다.

26) "첩화두사품자疊花頭似品字"는 꽃을 겹쳐 그릴 때는 품자(品)모양으로 배열한다는 것이다.

27) 일정(一丁)은 꼭지를 이른다. *고목(枯木)은 매화나무 줄기를 이르는 말이다.

28) 용린(龍鱗)은 이끼 낀 수피(樹皮)를 형용한 말로 '鱗'을 원본에서 '麟'으로 한 것은 잘못이다.

29) 수(鬚)는 꽃술을 가리킨다.

30) 구분(九分)·십분(十分)은 먹의 농도를 이르는 말이다.

31) "전경루옥剪瓊鏤玉"은 구슬을 자르고 옥을 아로 새기는 것으로 꽃을 형용한 말이다.

32) "반룡무봉蟠龍舞鳳"은 서리고 있는 용과 춤추는 봉황을 이르는 것이니, 줄기(梗)를 형용한 것이다.

33) 방촌(方寸)은 마음이다.

34) 고산(孤山)은 절강성(浙江省) 항현(杭縣)의 서호(西湖)에 있는 산으로, 송나라의 임화정(林和靖)이 여기에 은거하여 '매처학자梅妻鶴子'의 생활을 보낸 것으로 유명하다.

35) 유령(庾嶺)은 '대유령大庾嶺'으로, 강서성(江西省) 대유현(大庾縣)남쪽에 있는데, 여기에는 매화가 많아 '매령梅嶺'이라는 별명도 있다.

36) "규지수영虯枝瘦影"은 규룡(虯龍) 같은 가지와 야윈 그림자로 매화를 형용하는 말이다.

華光長老畵梅指迷[1]

凡作花蕚, 必須丁點端楷[2]. 丁欲長, 而點欲短. 鬚欲勁, 而蕚[3]欲尖. 丁正則花正, 丁偏則花偏. 枝不可對發, 花不可並生[4]. 多而不繁, 少而不虧. 枝枯則欲其意稠[5], 枝曲則欲其意舒. 花須相合, 枝須相依[6]. 心欲緩而手欲速, 墨須淡而筆欲乾. 花須圓而不類杏, 枝欲瘦而不類柳. 似竹之淸, 如松之實, 斯成梅矣.

1) 「화광장노화매지미華光長老畵梅指迷」는 『개자원화전화매천설』의 항목으로 화광 장로(華光長老)가 매화 그림에 관하여 가리켜주는 것이다. *이 장은 『화광매보華光梅譜』에서 초록(抄錄)한 것이다. *지미(指迷)는 미혹(迷惑)한 사람에게 방향을 가리켜 준다는 뜻으로 '지남指南'과 같다.

2) "정점단해丁點端楷"의 '정丁'은 꽃받침의 꼭지이고, '점點'은 꽃받침이며, '단해端楷'는 단정하게 그리는 것이다.

3) 악(蕚)은 꽃받침이다.

4) "지불가대발枝不可對發 화불가병생花不可並生"은 가지나 꽃이나 다 서로 마주하여 생기는 것을 꺼린다.

5) "지고즉욕기의조枝枯則欲其意稠"는 메마른 가지는 쓸쓸한 기분이 안 들도록 배려한다는 것이다.

6) "화수상합花須相合 지수상의枝須相依"는 꽃과 꽃, 가지와 가지는 서로 조응(照應)하여 조화되도록 한다는 것이다.

畵梅體格法[1]

疊花如品字,　　　　　겹쳐진 꽃은 품자처럼 하고,

交枝如乂字, 교차된 가지는 차자처럼 하며.

交木如椏字, 교차된 나무는 아자처럼 하고,

結梢如爻字[2], 맺힌 마들가리는 효자처럼 한다.

花分多少, 꽃이 많고 적게 분포되면,

則花不繁[3]; 꽃이 번잡하지 않고,

枝有細嫩, 가지에 가늘고 어린 가지가 섞였으면

而枝不怪[4]. 기괴하지 않다.

枝多而花少, 가지가 많은데 꽃이 적음은

言其氣之全也. 기가 완전함을 말하는 것이다.

枝老而花大, 가지가 늙고 꽃이 큰 것은

言其氣之壯也. 기가 왕성함을 말하는 것이다.

枝嫩而花細, 가지가 어리면서 꽃이 작음은

言其氣之微也[5]. 기가 미약함을 말하는 것이다.

有高下尊卑之別, 매화의 품격은 고하존비의 구별이 있고,

有大小貴賤之辨, 대소귀천의 차별이 있으며,

有疎密輕重之象, 형상은 성기고 빽빽하며 가볍고 무거운 모습이 있고,

有間闊[6]動靜之用. 간활함과 동정의 활용이 있다.

枝不得並發, 가지는 나란히 나오면 안 되고

花不得並生, 꽃은 나란히 피면 안 되며,

眼[7]不得並點, 눈은 나란히 그리면 안 되고

木不得並接[8]. 나무는 나란히 붙으면 안 된다.

枝有文武剛柔相合, 가지는 문무, 강유를 갖추어야 조화를 이루고,

花有大小君臣相對, 꽃은 대소, 군신이 있어야 상대하며,

條有父子長短不同, 곁가지에는 부자, 장단이 있어 같지 않고.

蕊有夫妻陰陽相應⁹⁾. 꽃술은 부처, 음양이 있어야 서로 부합된다.

其致不一當以類推之. 정취는 하나가 아니니, 유추해야 한다.

1) 「화매체격법畵梅體格法」은 『개자원화전화매천설』의 항목으로 매화의 형체와 품격을 그리는 방법이다.
2) "품자(品字), 차자(乂字), 아자(椏字), 효자(爻字)"를 매화의 사자(四字)라 한다.
3) 꽃이 많이 달린 가지도 있고 적게 달린 가지도 있을 경우에는, 꽃은 번잡한 인상을 주는 일이 없다.
4) 가지 중에 가늘고 어린 가지가 섞여 있을 때는 가지가 기괴하게 보이는 일이 없다.
5) 가지가 많으면서 꽃이 적은 것은 그 기운이 완전함을 나타내는 것이며, 가지가 늙고 꽃이 큰 것은 기운이 왕성함을 보이는 것이며, 가지가 어리면서 꽃이 작은 것은 기운이 미약한 증거다.
6) 간활(間闊)은 멀리 떨어져 있는 것으로 성근 것을 말한다.
7) 안(眼)은 꽃이 달린 마들가리에는 작은 눈(萌芽)을 찍어 넣는데 이것을 '안'이라고 한다.
8) "목부득병접木不得並接"은 나무가 나란히 붙어서 자라면 안 된다는 것이다.
9) "예유부처음양상응蕊有夫妻陰陽相應"은 꽃술에 암수(雌雄)가 있는 것을 가리킨다.

畵梅取象說¹⁾

梅之有象, 由制氣也. 花屬陽而象天, 木屬陰而象地, 而其故各有五²⁾, 所以別奇偶而成變化. 蔕者花之所自出, 象以太極, 故有一丁. 房者華之所自彰, 象以三才, 故有三點. 萼者花之所自起, 象以五行, 故有五葉. 鬚者花之所自成, 象以七政, 故有七莖. 謝者花之所自究, 復以極數, 故有九變. 此花之所自出皆陽, 而成數皆奇也. 根者梅之所自始, 象以二儀, 故有二體. 木者梅之所自放, 象以四時, 故有四向. 枝者梅之所自成, 象以六爻, 故有六成. 梢者梅之所自備, 象以八卦, 故有八結. 樹者梅之所自全, 象以足數, 故有十種. 此木之所自出皆陰, 而成數皆偶也. 不惟如此, 花正開者其形規, 有至圓之象; 花背開者

其形矩, 有至方之象. 枝之向下, 其形俯, 有覆器之象; 枝之向上, 其
形仰, 有載物之象. 於鬚亦然. 正開者有老陽之象, 其鬚七; 謝者有老
陰之象, 其鬚六; 半開者, 有少陽之象, 其鬚三; 半謝者有少陰之象,
其鬚四. 蓓蕾者有天地未分之象, 體鬚未形其理已著, 故有一丁二點
而不加三點者, 天地未分而人極未立也. 花萼者, 天地始定之象, 陰
陽旣分, 盛衰相替, 包含衆象, 皆有所自, 故有八結九變, 以及十種.
而取象莫非自然而然也.

1) 「화매취상설畫梅取象說」은 『개자원화전화매천설』의 항목으로, 매화를 그리는 법
 이 태극(太極) 음양(陰陽)의 이치를 본뜬 것임을 설명한 것이다.
2) "기고각유오其故各有五"는 꽃에 관한 수가 '기수奇數(一三五七九)'인 다섯이며,
 나무에 관한 수가 '우수偶數(二四六八十)'인 다섯이라는 말이다.

一丁[1]

其法須是丁香[2]之狀, 貼枝[3]而生, 一左一右, 不可相並. 丁點須要端摺[4]
有力, 無令其偏. 丁偏卽花偏矣.

1) 「일정一丁」은 『개자원화전화매천설』의 항목으로 꽃꼭지를 그리는 법이다.
2) 정향(丁香)은 '관목灌木'을 이른다.
3) 지(枝)는 여기서는 '경梗'의 뜻으로 햇가지이다.
4) "단해端楷"가 원보에는 '단탑端摺'으로 되어 있으나 오자(誤字)일 것이다. 단정하
 게 그리는 것이다.

二體[1]

謂梅根也. 其法根不獨生[2], 須分爲二: 一大一小, 以別陰陽; 一左一
右, 以分向背. 陰不可加陽, 小不可加大, 然後爲得體.

1) 「이체二體」는 『개자원화전화매천설』의 항목으로, 매화나무의 뿌리 그리는 법을
설명한 대목이다.
2) 독생(獨生)은 뿌리가 한 개 나오는 것이다.

三點[1]

其法貴如丁字, 上闊下狹. 兩邊者連丁之狀向兩角, 中間者據中而起.
蔕蕚[2]不可不相接, 亦不可斷續也.

1) 「3점三點」은 『개자원화전화매천설』의 항목으로, 꽃받침을 그리는 법을 설명한
대목이다.
2) 악(蕚)은 꽃잎의 뜻으로 사용되었다.

四向[1]

其法有自上而下者, 有自下而上者, 有自右而左者, 有自左而右者,
須佈左右上下取焉.

1) 「4향四向」은 『개자원화전화매천설』의 항목으로, 줄기를 4방으로 그리는 것이다.

五出[1]

其法須是不尖不圓, 隨筆而偏[2]. 分折[3], 如花開七分則全露, 如半開則
見其半, 正開 者則見其全, 不可無分別也.

1) 「5출五出」은 『개자원화전화매천설』의 항목으로, 꽃잎 그리는 법을 설명한 대목
이다.
2) 편(偏)은 한쪽으로 기우는 뜻이니, 여기서는 너무 뾰족하든가 너무 둥글든가 하
여 경우에 따라 적절히 가감(加減)하는 것을 이른다.

3) 분절(分折)은 꽃이 얼마쯤 핀 것을 말한다.

六枝[1]

其法有偃枝[2]·仰枝[3]·覆枝[4]·從枝[5]·分枝[6]·折枝[7]. 凡作枝之際, 須是遠近. 上下相間而發, 庶有生意也.

1) 「육지六枝」는 『개자원화전화매천설』의 항목으로, 가지를 그리는 법을 설명한 대목이다.
2) 언지(偃枝)는 아래로 향한 가지이다.
3) 앙지(仰枝)는 위로 향한 가지이다.
4) 복지(覆枝)는 뒤덮는 자세의 가지를 이른다.
5) 종지(從枝)는 종속하는 가지란 뜻이니, 인접한 가지를 따라 엎드리고, 우러러보는 따위의 모양이 됨을 말한다. 자기가 그런 모양을 하고 있는 것이 아니라, 다른 가지를 따라 어떤 모양을 나타낸다는 것이다.
6) 분지(分枝)는 나뉘어져 나간 가지를 이른다.
7) 절지(折枝)는 굴절(屈折)한 가지이다.

七鬚[1]

其法須是勁, 其中[2]莖長而無英[3], 側六莖[4]短而不齊[5]. 長者乃結子之鬚, 故不加英, 噉之味酸; 短者乃從者之鬚, 故加英點, 噉之味苦.

1) 「칠수七鬚」는 『개자원화전화매천설』의 항목으로, 꽃술 그리는 법을 설명한 부분이다.
2) 기중(其中)은 중앙에 있는 꽃술로 암꽃술을 이른다.
3) 영(英)은 약포(藥胞)로 꽃 밥 이니, 수꽃술 끝에 붙어서 화분(花粉)을 가지고 있는 부분이다.
4) "측육경側六莖"은 암꽃술 곁에 있는 여섯 개의 꽃술로 수꽃술이다.
5) 주제(不齊)는 가지런하지 않고 들쭉날쭉한 것이다.

八結[1]

其法有長梢・短梢・嫩梢・疊梢[2]・交梢[3]・孤梢[4]・分梢[5]・怪梢[6], 須
是取勢而成, 隨枝而結, 若任意而成, 無體格也.

1) 「8결八結」은 『개자원화전화매천설』의 항목으로, 잔가지를 그리는 법을 설명한
 대목이다.
2) 첩초(疊梢)는 중첩(重疊)한 잔가지이다.
3) 교초(交梢)는 교차(交叉)된 잔가지이다.
4) 고초(孤梢)는 고립한 잔가지이다.
5) 분초(分梢)는 나뉘어져 나간 잔가지이다.
6) 괴초(怪梢)는 괴상한 형태를 한 잔가지를 이른다.

九變[1]

其法一丁而蓓蕾, 蓓蕾[2]而萼[3], 萼而漸開[4], 漸開而半折[5], 半折而正放[6],
正放而爛漫[7], 爛漫而半謝[8], 半謝[8]而薦酸[9].

1) 「9변九變」은 『개자원화전화매천설』의 항목으로, 꽃이 아홉 번 변화하는 이치를
 설명한 것이다.
2) 배뢰(蓓蕾)는 꽃망울이다.
3) 악(萼)은 망울이 불룩해진 것으로 꽃잎이 엿보일 정도로 불룩해진 것을 이른다.
4) 점개(漸開)는 꽃이 피기 시작한 것이다.
5) 반절(半折)은 꽃이 반쯤 핀 것이다.
6) 정방(正放)은 꽃이 완전히 핀 것이다.
7) 난만(爛熳)은 꽃이 만개(滿開)한 것이다.
8) 반사(半謝)는 반쯤 꽃이 진 것이다.
9) 천산(荐酸)은 꽃이 완전히 져 버린 것이다.

十種[1]

其法有枯梅・新梅・繁梅・山梅・疎梅・野梅・官梅[2]・江梅・園梅[3]・

盆梅⁴⁾, 其木不同, 不可無別也.

1)「10매十梅」는『개자원화전화매천설』의 항목으로, 매화의 종류를 설명한 것이다.
2) 관매(官梅)는 관이나 궁중의 정원에 있는 매화나무이다.
3) 원매(園梅)는 정원 속의 매화나무 이다.
4) 분매(盆梅)는 화분에 심겨져 있는 매화를 이른다.

畫梅全訣⁽¹⁾

畫梅有訣,	매화를 그리는 데는 비결이 있으니,
立意爲先.	먼저 뜻을 세워야 한다.
起筆捷疾²⁾,	붓놀림은 신속하여
如狂如顚³⁾.	미친듯하고,
手如飛電,	손은 번개 같아서
切莫停延.	붓을 머뭇거리면 절대 안 된다.
枝柯旋衍⁴⁾,	가지는 뒤틀리어
或直或彎.	곧게 하거나 굽게 한다.
蘸墨濃淡⁵⁾,	먹을 묻힐 때에는 농담이 있어야 하고,
不許再塡⁶⁾.	덧칠해서는 안 된다.
根無重折⁷⁾,	뿌리가 거듭해서 굽어서는 안 되고
花梢忌繁.	꽃을 단 가지가 번잡한 것을 꺼린다.
新枝似柳,	새 가지는 버들과 비슷하고
舊枝類鞭.	낡은 가지는 채찍과 비슷하다.
弓梢鹿角⁸⁾,	활고자 같은 가지나 사슴뿔 같은 가지는
要直如絃.	곧기가 활시위 같아야 한다.
仰成弓體,	위로 향한 가지는 궁체를 이루고,

覆號釣竿.	아래로 뻗은 가지는 '조간'이라 한다.
氣條無萼[9],	긴 가지에는 꽃이 달리지 않고
根直指天[10].	가지는 곧게 하늘을 향해 뻗어 가고 있다.
枯宜眼突[11],	메마른 가지는 눈을 찌를 듯이 해야 한다.
助條莫芽[12],	곁가지가 긴 가지보다 더 길면 안 된다.
枝不十字[13],	가지와 가지는 십자로 교차되면 안 된다.
花不全乘[14].	꽃은 완전히 핀 것을 늘어세우지 말아야 한다.
左枝易佈[15],	왼쪽 가지는 순수여서 그리기 쉽고,
右去爲難[16].	오른쪽 가지는 역수여서 그리기 어렵다.
全藉小指,	전적으로 새끼손가락의 힘에 의해
送陣引班[17].	상하좌우로 밀고 당긴다.
枝留空眼[18],	가지는 공간을 남겨 두었다가
花着其間.	꽃을 그 사이에 그려 넣는다.
添增其半,	약간의 꽃을 그려 넣으면
花神自完[19].	꽃의 정신이 저절로 완전히 된다.
枝嫩花獨,	어린 가지는 꽃이 매우 적게 달리고
枝老花慳.	늙은 가지도 꽃이 적게 달린다.
不嫩不老,	어리지도 않고 늙지도 않은 가지는
花意纏綿[20].	꽃이 많이 달린다.
老嫩依法,	늙은 가지와 어린 가지는 법식에 따라
分新舊年.	신구가 구분된다.
鶴膝屈揭[21],	학슬 같은 가지는 굴곡하며 위를 향해 뻗고,
龍麟老斑[22],	늙은 가지는 용 비늘 같은 반점이 있다.
枝意抱體[23],	가지는 줄기를 감싼 것 같은 뜻이 있고

梢欲渾全. 　　　잔가지는 통통하며 둥글게 해야 한다.

萼有三點, 　　　꽃받침에는 세 점이 있고

當與蔕聯. 　　　꼭지와 연결되어야 한다.

正萼五點[24], 　　정면의 꽃받침에는 5개의 점이 있으며,

背萼圓圈. 　　　뒤를 향한 꽃받침은 둥글게 그린다.

枯無重眼[25], 　　마른 가지에는 씨눈을 많이 그리면 안 되고,

屈莫太圓. 　　　굴절한 가지는 너무 둥글면 안 된다.

花分八面, 　　　꽃은 팔면을 구분해 그려야 하고,

有正有偏; 　　　정면을 향한 것이 있고 기운 것이 있다.

仰覆開謝, 　　　위를 향한 것·아래를 향한 것·핀 것·져버린

　　　　　　　　것이 있고

含笑將殘[26], 　　머금은 것과 지려고 하는 것이 있으며,

傾側諸瓣, 　　　기울고 치우친 여러 가지 꽃잎이 있는데,

風梅棄捐. 　　　풍매는 기운 꽃잎을 그려 넣지 않는다.

鬧處莫冗[27], 　　번잡한 곳에는 소용없는 꽃이 없어야 하고,

疎處莫閒[28]. 　　성긴 곳은 간격이 너무 크면 안 된다.

花中特異, 　　　매화가 다른 꽃과 다른 점은

幽馥[29]玉顔, 　　그윽한 향기와 청아한 모습이니,

二花惇獨[30], 　　두 꽃은 외로우니,

高頂上安. 　　　높은 정상에 꽃을 단다.

梢鞭如刺[31], 　　채찍 같은 곁가지는 가시가 많아서,

梨梢似焉[32]. 　　배나무의 곁가지 같다.

花中錢眼[33], 　　꽃의 가운데 전안부터

畫花發端. 　　　꽃을 그리기 시작한다.

花鬚排七,	꽃의 수염을 일곱 개 배열하는데
健如虎鬐,	꿋꿋하기가 호랑이수염처럼 하고,
中長邊短,	중앙의 꽃술은 길고 주위의 그것은 짧게 하여
碎點綴粘[34].	작은 점을 몇 개 찍는다.
椒珠蟹眼[35],	산초의 씨나 작은 꽃망울은
映趁花姸[36].	꽃의 어여쁨을 조화시킨다.
筆分輕重,	필치는 가벼운 것과 무거운 것을 나누어
墨用多般.	먹은 다양하게 사용한다.
蔕蕚深墨,	꼭지나 꽃받침은 짙은 먹으로 그리고
蘚喜濃煙[37].	이끼도 짙은 먹을 쓴다.
嫩枝梢淡,	어린 가지는 엷은 먹을 사용하고
宿枝輕刪[38].	오래 된 가지는 가볍게 그린다.
枯樹古體,	마른 나무나 낡은 줄기는
半墨半乾.	반만 먹을 묻혀서 그린다.
刺塡缺庭[39],	가시는 빈 곳에 그려 넣고,
鱗向節攢[40].	비늘 같은 껍질은 마디에 그린다.
苞有多名,	꽃망울은 많은 명칭이 있는데,
花品亦然.	화품도 그렇다.
身[41]莫失女,	줄기는 여자 모양을 잃지 말고,
彎曲折旋.	굽든가 꺾이든가 해야 한다.
遵此模範,	이 같은 규범을 준수하면
應作奇觀.	훌륭한 그림이 생겨날 것이다.
造無盡意[42],	무진한 정취를 지으려면
只在精嚴.	오로지 엄정하게 지키는 데 있다.

斯爲標格[43],　　　　　　　이것이 매화의 표준격식이니,

不可輕傳.　　　　　　　　가볍게 전할 수 없다.

1) 「화매전결畫梅全訣」은 『개자원화전화매천설』의 항목으로, 매화를 그리는 전체적인 요결이다.
2) "기필첩질起筆捷疾"은 운필(運筆)이 신속한 것을 이른다.
3) "여광여전如狂如顚"은 붓놀림이 빠른 것을 비유한다.
4) 선연(旋衍)은 뒤틀리는 것이다.
5) 잠묵(蘸墨)은 붓에 먹을 묻히는 것이다.
6) 재전(再塡)은 덧칠하는 것이다.
7) 중절(重折)은 몇 번이나 굴절하는 것이다.
8) 궁초(弓梢)는 활고자로 궁소(弓弰)와 같다.
9) "기조무악氣條無蕚"의 기조(氣條)는 길게 뻗은 잔가지로 이곳에는 꽃이 달리지 않으며, 익년(翌年)에 거기서 나온 햇가지에 꽃이 달린다.
10) "근직지천根直指天"은 『화광매보華光梅譜』의 구결(口訣)에는 '경초지천勁梢指天'으로 되어 있다. 이 근(根)은 아마도 초(梢)의 오자(誤字)일 것이다.
11) "고의돌안枯宜突眼"은 마른가지는 굳센 기운이 있어서, 사람의 눈을 찌를 듯해야 한다는 것이다.
12) "조조막천助條莫穿"의 '조條'는 기조(氣條)와 나란히 나온 가지로 곁에 붙은 긴 가지인데, 이것은 앞의 것보다 길게 그리면 안 된다는 것으로, 긴 가지가 두개 일 때 한 개는 길고 한 개는 짧게 한다.
13) "지불10자枝不十字"는 가지는 십자(十字) 모양으로 교차되면 안 된다는 뜻이다.
14) "화불전겸花不全兼"은 『화광매보』의 구결(口訣)에는, '화무십전花無十全'이라 되어 있다. 완전한 꽃을 여러 개 그리지 말라는 뜻으로 변화가 있어야 한다는 것이다.
15) "좌지이포左枝易布"는 왼쪽에서 나와 오른쪽으로 뻗어간 가지는 그리기 쉽다는 것이다.
16) 우거(右去)는 오른쪽에서 나와 왼쪽으로 뻗은 가지.
17) "송진인반送陣引班"의 '송진送陣'은 붓을 저쪽으로 움직이는 것의 비유한 것이고, '인반引班'은 자기 쪽으로 붓을 끌어당기는 것의 비유한 것이다.
18) "지유공안枝留空眼"은 가지 사이에 간격을 남겨 두는 것이다.
19) 화신(花神)은 꽃의 정신이다.
20) 전면(纏綿)은 얽히는 것이다.
21) "학슬굴계鶴膝屈揭"는 학의 무릎 같은 어린 가지는 굴곡하거나 높이 뻗는다.
22) 용린(龍鱗)은 늙은 가지에 용의 비늘 같은 반점의 껍질이 있다는 것이다.
23) "지의포체枝意抱體"의 '체體'는 줄기이며, 가지가 줄기를 안는 형태로 나오는 것

이다.

24) 정악(正萼)은 정면으로 피어 있는 꽃받침이다.

25) "고무중안枯無重眼"은 마른 가지에는 안을 많이 그리지 않는다는 뜻이다.

26) 함소(含笑)는 꽃이 피려고 하는 것이다. *장잔(將殘)은 꽃이 지려하는 것이다.

27) "요처막용鬧處莫冗"은 꽃이 많아서 화려한 경우에는, 남아도는 꽃이 없도록 해야 한다는 뜻으로 꽃이 지나치게 많은 일이 없도록 한다는 뜻이다.

28) "소처막한疎處莫閒"은 꽃이 적어서 성긴 경우에는 간격이 생기지 않도록 하라는 것이다.

29) 유복(幽馥)은 매화의 청아한 모습을 형용한 것이다.

30) 경독(惸獨)은 외톨박이를 이른다.

31) "초편여자梢鞭如刺"는 『화광매보』의 구결(口訣)에 '고초다자枯梢多刺'로 되어 있다. 여기에서 '여如'자는 '다多'자의 잘못일 것이다. 채찍처럼 생긴 늙은 가지에는 가지가 많다는 뜻이다.

32) "이초사언梨梢似焉"의 이초(梨梢)는 배나무의 곁가지이다. 『화광매보』에는 '여초시언黎梢是焉'으로 되어 있으며, *여초(黎梢)는 검은 빛의 곁가지니, 늙은 곁가지가 흑색을 띠고 있음을 말한다.

33) 전안(錢眼)은 구멍인데, 정면으로 핀 중앙의 암꽃술을 그린 원형(圓形)을 가리킨다.

34) 쇄점(碎點)은 꽃 밥으로 '약포藥胞'이다.

35) "초주해안椒珠蟹眼"은 작은 꽃망울을 형용하는 말이다.

36) 영진(映趁)은 서로 비추고 서로 쫓는다는 것으로, 상하좌우 서로 조화되게 한다는 것이다.

37) 농연(濃煙)은 짙은 먹을 이른다.

38) 숙지(宿枝)는 늙은 가지이다. *경산(輕刪)은 붓을 가볍게 놀리는 것이다.

39) 결정(缺庭)은 틈·간격이다.

40) "인향절탄린向節攤"은 비늘 비슷한 나무껍질을 마디 있는 곳에 그리는 것으로, '탄攤'은 열어 펼친다는 뜻이다.

41) 신(身)은 나무줄기를 이른다.

42) "무진의無盡意"는 끝없는 정취(情趣)를 이른다.

43) 표격(標格)은 표준(標準)과 격식(格式)이다.

畫梅枝幹訣[1]

先把梅根分女字,	먼저 매화 줄기로 여자 모양을 분별하고,
大枝小梗節虛招.	큰 가지와 작은 햇가지에 마디를 그리거나 비운다.

花頭各樣塡虛處,	비운 곳에 여러 가지 모양의 꽃을 그려 넣는다.
淡墨行根焦墨梢.	엷은 먹으로 뿌리를 그리고 짙은 먹으로 가지를 그린다.
榦少花頭生榦出,	줄기가 적으면 꽃 위로 줄기가 나오게 하고,
缺花枝上再添描.	꽃이 없으면 가지 위에 다시 그린다.
氣條直上沖天長,	나무 끝은 곧고 하늘을 향해 길게 뻗어도
切莫添花意自饒.	절대로 꽃을 그리지 말아야 스스로 풍성해진다.

1) 「화매지간결畵梅枝榦訣」은 『개자원화전화매천설』의 항목으로, 매화 가지를 그리는 요결이다.

畵梅四貴訣[1]

貴稀不貴繁,	매화는 성긴 게 귀하고 빽빽한 것은 귀하지 않다.
貴瘦不貴肥,	여윈 것이 귀하나 살찐 것은 귀하지 않다.
貴老不貴嫩,	늙은 것이 귀하나 어린 것은 귀하지 않다.
貴含不貴開.	꽃망울이 귀하고 만개한 것은 귀하지 않다.

1) 「화매사귀결畵梅四貴訣」은 『개자원화전화매천설』의 항목으로, 매화에서 귀하게 여기는 4가지 요결이다.

畵梅宜忌訣[1]

寫梅五要,	매화를 그리는 다섯 가지 요결은
發榦在先.	먼저 줄기를 그린다.
一要體古,	첫째, 줄기가 늙어야 하고,

屈曲多年[2].	굴곡져야 많은 세월을 겪은 것이다.
二要幹怪,	둘째, 줄기가 괴기하여
麤細盤旋[3].	굵고 가늘게 뒤틀려야 한다.
三要枝淸,	셋째, 가지가 청수하여
最戒連綿.	가지가 가늘고 길게 이어지는 것을 가장 꺼린다.
四要梢健,	넷째, 곁가지가 강하여
貴其遒堅.	필세가 강하고 딱딱해야 귀하다.
五要花奇,	다섯째, 꽃이 기이하여
必須媚姸.	반드시 곱고 아름다워야 한다.
梅有所忌,	매화를 그리는 데 꺼려야 할 것은
起筆不顚.	기필이 미치광이 같지 않음을 꺼린다.
先輩定論,	선배의 정론에 의하면,
着花不粘.	꽃이 곁가지에 붙지 않는 것을 꺼린다.
枯枝無眼,	마른 가지에 전혀 안이 없고,
交枝無潛[4].	교차한 가지에 원근의 구별이 없는 것을 꺼린다.
樹嫩多刺,	어린 나무에 가시가 많고,
枝空多攢.	가지가 적은데 꽃이 많은 것을 꺼린다.
枝無鹿角,	가지가 사슴뿔 같은 것이 없고,
身無體端[5],	줄기에 본말의 구별이 없는 것을 꺼린다.
蟠曲無情[6],	줄기나 가지가 함부로 뒤틀려 멋이 없고,
花枝冗繁.	꽃이나 가지가 쓸데없이 번잡한 것을 꺼린다.
嫩枝生蘚,	어린 가지에 이끼가 돋고,
梢條一般.	곁가지와 햇가지가 같은 것을 꺼린다.
老不見古,	노목이 오래된 나무처럼 보이지 않고,

嫩不見鮮.　　　　　어린 가지가 신선해 보이지 않는 것을 꺼린다.

外不分明,　　　　　밖도 분명치 않고,

內不顯然.　　　　　안도 확실치 않음을 꺼린다.

筆停作節,　　　　　붓이 정체하여 마디가 생기고,

助條上穿.　　　　　곁에 있는 햇가지가 뻗어 오른 것을 꺼린다.

氣條生蕚,　　　　　곁에 있는 햇가지에 꽃술이 생겨서

蟹眼重聯.　　　　　작은 꽃망울이 다닥다닥 달린 것을 꺼린다.

枯重眼輕,　　　　　마른 가지가 짙고, 안이 엷으며,

體無女安.　　　　　줄기에 여자나 안자의 형세가 없는 것을 꺼린다.

枝梢散亂,　　　　　가지나 곁가지가 산만하여 어지럽고,

不抱體彎.　　　　　줄기가 굽게 감싸지 않은 것을 꺼린다.

風不落英,　　　　　풍매에 떨어진 꽃이 없고,

聚花如拳.　　　　　꽃이 모여서 주먹 같은 것을 꺼린다.

花不具名,　　　　　꽃이 이름을 갖추지 못하고,

稀亂勻塡.　　　　　드물고 어지러움이 같이 꽉 찬 것을 꺼린다.

其病犯之,　　　　　이런 병을 범하면,

皆不足觀.　　　　　모두 보잘 것 없다.

1) 『화매의기결畵梅宜忌訣』은 『개자원화전화매천설』의 항목으로, 매화에서 마땅히 해야 할 것과 하지 말아야 할 것에 관한 요결이다.
2) "굴곡다년屈曲多年"은 굴곡한 모습이 많은 세월을 겪었다는 인상을 주어야 한다는 것이다.
3) 반선(盤旋)은 구불구불한 것이다.
4) "교지무잠交枝無潛"은 교차한 가지의 하나가 밑으로 가지 않는 것으로, 교차한 가지는 반드시 원근이 있고, 한 가지는 숨어야 한다.
5) 체단(體端)은 '본말本末'과 같다.
6) "반곡무정蟠曲無情"함부로 구부러져 멋이 없는 것이다.

畫梅三十六病訣[1]

枝成指捻[2],	매화가지가 손가락을 꼰 것 같고,
落筆再塡,	그리고 난 뒤에 다시 붓을 대고,
停筆作節,	붓이 정체하여 마디가 생기고,
起筆不顚.	붓놀림이 신속하지 못함이 병이다.
枝無生意,	가지에 생기가 없고,
枝無後先,	가지에 앞뒤 것의 구별이 없고,
枝老無刺,	늙은 가지에 가시가 없고,
枝嫩刺連.	어린 가지에 가시가 이어진 것이 병이다.
落花多葉,	떨어진 꽃의 꽃잎이 많고,
畫月取圓.	그린 달이 동그란 것이 병이다.
樹老花繁,	늙은 나무에 꽃이 많고,
曲枝重疊.	굽은 가지가 겹쳐진 것이 병이다.
花無向背,	꽃이 정면과 뒷면의 구별이 없고,
枝無南北.	가지에 남북의 구별이 없는 것이 병이다.
雪花全露,	눈 내린 매화에 꽃이 전부 드러나고,
參差積雪.	들쭉날쭉하게 눈이 쌓인 것이 병이다.
寫景無景,	경치를 그렸는데 경치가 나타나지 않고,
有煙有月,	연기나 안개 속에 달이 있고,
老幹墨濃,	늙은 줄기의 먹이 짙고,
新枝墨輕,	어린 가지의 먹빛이 엷고,
過枝無花[3],	작은 가지에 꽃이 없고,
枯枝無蘚,	마른 가지에 이끼가 없고,
挑處捲强,	위를 향한 곳을 억지로 굴절시키고,

圈花太圓.	꽃의 윤곽이 너무 둥근 것이 병이다.
陰陽不分,	음양의 구별이 없고,
賓主無情.	주객의 꽃에 정이 없는 것이 병이다.
花大如桃,	꽃이 커서 복사꽃 같고,
花小如李.	꽃이 작아서 자두 꽃 같은 것이 병이다.
葉條⁴⁾寫花,	햇가지에는 꽃이 달리고,
當枒⁵⁾起蕊,	가장귀에 꽃이 달리며,
樹輕枝重,	나무가 가볍고 가지가 무거우며,
花倂犯忌.	꽃이 아울러 금기를 범하는 것이 병이다.
陽花犯少,	햇볕을 받은 꽃이 너무 적고,
陰花過取,	그늘진 꽃이 너무 많으며,
雙花並生,	두 꽃이 나란히 피고,
二本⁶⁾並擧.	두개의 가지가 나란히 뻗은 것이 병이다.
『芥子園畵傳』二集	『개자원화전』2집에서 나온 글이다.

1) 「화매36병결畵梅三十六病訣」은 『개자원화전화매천설』의 항목으로, 매화에서 병이되는 36가지를 말한 것이다.
2) 지연(指撚)은 손가락으로 꼬는 것이다.
3) 과지(過枝)는 작은 가지이다.
4) 기조(棄條)는 햇가지이나, 원본에서 '기棄'를 '엽葉'으로 한 것은 잘못이다.
5) 야(枒)는 가장지의 의미로 쓰였다. 가지가 교차되는 것을 '야차枒杈'라 한다.
6) 본(本)은 가지(줄기)이다.

芥子園畫傳畫翎毛淺說[1]

清 王槩 等 撰

畫法源流[2]

詩人六義[3], 多識鳥獸草木之名;「月令[4]」四時, 亦記語默榮枯[5]之候. 然則花卉與翎毛, 既同見於『詩』『禮』[6], 自宜兼善丹青矣. 花卉源流, 先編草木, 已附蟲蝶; 今於木本, 合載翎毛. 考唐・宋名流, 皆花卉・翎毛交善, 安得重編再錄? 至若翎毛, 爲類不同. 薛鶴郭鷂[7], 已見稱於古人, 後此豈無專以一體擅長者哉! 如薛稷之後, 馮紹政[8] 蒯廉[9] 程凝[10] 陶成[11]俱善畫鶴. 郭乾暉 韓祐之後, 姜皎[12] 鍾隱 李猷[13] 李德茂[14]俱善畫鷹鷂. 邊鸞善孔雀. 王凝[15]善鸚鵡. 李端[16] 牛戩[17]善鳩. 陳珩[18]善鵲. 艾宣 傳文用[19] 馮君道[20]善鶴鶉. 范正夫[21] 趙孝穎[22]善鶺鴒. 夏奕[23]善鸂鶒. 黃筌善錦雞駕鴦. 黃居寀善鶉鴿山鷓[24]. 吳元瑜善紫燕黃鸝. 僧惠崇[25]善鷗鷺. 闕生[26]善寒鴉. 于錫 史瓊[27]善雉. 崔慤 陳直躬[28] 張涇[29] 胡奇[30] 晁悅之[31] 趙士雷[32] 僧法常[33]善雁. 梅行思[34]善鬪雞. 李察[35] 張昱 毋咸之[36] 楊祁[37]善雞. 史道碩[38] 崔白 滕昌祐 曹訪[39]善鵝. 高燾[40]善眠鴨浮雁. 魯宗貴善雞雛鴨. 黃唐垿[41]善野禽. 强穎[42] 陳自然[43] 周滉善水禽. 王曉善鳴禽. 此俱歷代名家, 或花卉中安置, 專善一長: 或衆鳥中描寫, 尤稱最妙. 至若山禽水鳥, 諸方産畜不同; 錦羽翠翎[44], 四季毛色各別. 以及飛鳴宿食之態, 嘴翅尾爪之形, 圖中之未悉載者, 又當以意求之耳.

1) 『개자원화전화화영모천설芥子園畫傳畫翎毛淺說』은 약 1700년 전후에 청나라 왕개

(王槩) 형제들이 영모화(翎毛畵)에 관하여 말한 것이다. *영모화는 새나 짐승을 소재로한 그림이다.

2) 「화법원류畵法源流」는 『개자원화전화령모천설』의 항목으로 영모화(翎毛畵)의 근원과 유파를 논한 것이다.

3) "시인육의詩人六義"는 모시(毛詩)의 서(序)에서 이르기를, 시(詩)에 육의(六義)가 있는데, 그것은 '풍風'·'부賦'·'비比'·'흥興'·'아雅'·'송頌'이라 했다. 여기서는 『시경詩經』의 뜻으로 쓴 것이다.

4) 「월령月令」은 『예기禮記』의 편명으로, 달마다 생기는 자연의 변화와 초목, 조수의 영고(榮枯)·동정(動靜)같은 것을 실었다.

5) 어묵(語黙)은 노래하고 잠잠한 것으로, 새가 철을 따라 울기도 하고 침묵하기도 하는 것을 이른다. *영고(榮枯)는 꽃이 피고 시드는 것이다.

6) "설학곽요薛鶴郭鷂"는 설직(薛稷)이 그린 학과 곽건휘(郭乾暉)가 그린 새매를 이른다.

7) 풍소정(馮紹政)을 어떤 문헌에서는 '소정昭正'·'소정紹正'이라고 했다. 당나라 사람으로 개원(開元; 713~741)중에 소부감(小府監)·호부시랑(戶部侍郞)이 되었다. 새들을 잘 그리고 간혹 모란도 그렸다.

8) 괴렴(蒯廉)은 당나라 사람으로 화조(花鳥)를 잘 그렸다. 특히 학(鶴)을 그림에 있어서 설직(薛稷)을 스승으로 하여 묘경(妙境)에 들어갔다.

9) 정응(程凝)은 오대(五代) 사람으로, 학죽(鶴竹)을 잘 그리고 물도 능했다.

10) 도성(陶成)은 명나라의 보응(寶應)사람으로, 자는 무학(懋學)이고 호는 운호산인(雲湖山人)이며, 인물·산수·화조를 잘 그리고 대나무와 연꽃에도 신품소리를 들었으며, 시도 능했다.

11) 강교(姜皎)는 당나라의 진주(秦州) 상규(上邽) 사람으로, 개원(開元; 713~741)중에 벼슬이 비서감(秘書監)에 이르고 초국공(楚國公)에 봉해졌고, 매를 잘 그렸다.

12) 이유(李獻)는 송나라의 하내(河內) 사람으로, 매를 잘 그렸다.

13) 이덕무(李德茂)는 송나라 이적(李迪)의 아들로, 순우(淳祐; 1241~1252)년간에 대소(待紹)가 되어 가업을 계승했다.

14) 왕응(王凝)은 송나라 사람으로, 화원(畵院)의 대소(待紹)를 지냈다. 화죽(花竹) 영모(翎毛)가 자못 생기에 넘쳐 있었고 앵무새와 사자, 고양이도 잘 그렸으며, 부귀(富貴)의 기상이 있었다.

15) 이단(李端)은 송나라 사람으로, 선화(宣和; 1119~1125)년간의 화원대소(畵院待紹)였다. 소흥(紹興; 1131~1162) 년대에 금대(金帶)를 하사 받았다. 배꽃과 비둘기를 잘 그려 고종의 사랑을 받았다.

16) 우전(牛戩)은 송나라 사람으로, 자를 애희(愛禧)라 하고 도사(道士)였으며, 유영년(劉永年)의 자극(柘棘)을 본받아 필치가 호방했으며 파모금(破毛禽)·한치(寒雉)·야압(野鴨) 등을 특히 잘 그렸다.

17) 진간(陳玕)은 송나라 사람으로, 자는 행용(行用)이고, 호는 차산(此山)이며, 진용(陣容)의 아우다. 조청랑(朝靑郞)벼슬을 했다. 용수(龍水) · 묵죽(墨竹) · 고하(枯荷) · 절위(折葦)를 잘 그리고 충어해작(蟲魚蟹鵲)도 자못 생기가 있었다.

18) 부문용(傅文用)은 송나라의 개봉(開封) 사람으로, 메추리와 까치를 사시에 따라 구별해 그렸고, 모우(毛羽)에 황전의 풍이 있었다.

19) 풍군도(馮君道)는 원나라의 전당(錢塘) 사람으로, 화조, 영모를 잘 그리고 항상 메추리를 길러 가며 연구했다. 암순(鵪鶉)은 메추리이다.

20) 범정부(范正夫)는 송나라의 영창(潁昌)사람으로, 자는 자립(子立)이고 문정공(文正公) 중엄(仲淹)의 손자였다. 수묵의 잡화(雜畵)를 잘 그리고 척령(鶺鴒; 할미새) · 죽석(竹石) 따위는 품격이 높았다.

21) 조효영(趙孝穎)은 송나라 사람으로, 자는 사순(師純)이고, 단헌위왕(端獻魏王)의 여덟 째 아들이며, 벼슬은 경덕군절도사(慶德軍節度使)에 이르렀다. 한묵(翰墨)의 여가에 화조(花鳥)를 잘 그리고, 피호(陂湖)도 실경(實景)을 방불케 하였다. * 척령(鶺鴒)은 할미새의 일종이다.

22) 하혁(夏奕)은 송나라 사람으로 영모(翎毛)를 잘 그렸다. *계칙(鸂鷘)은 물새의 일종인데 우리 이름으로 '비오리'이고, 원앙새 비슷하면서 좀 크며 날개에 오채(五彩)가 있고 자색(紫色)이 많아서 '자원앙紫鴛鴦'이라고도 한다.

23) 발합(鵓鴿)은 비둘기이다. *산자(山鷓)는 비둘기 비슷한 새로 자고새이다.

24) 승려 혜숭(惠崇)은 송나라의 건양(建陽)사람, 회남 사람이라는 설도 있다. 물새를 잘 그리고 한정연저(寒汀煙渚)의 소경(小景)을 즐겨 표현했다. 소쇄(瀟灑)한 기풍이 넘쳤으며 글씨와 시에도 능했다. 9승(九僧)의 하나로 꼽힌다.

25) 궐생(闕生)은 송나라 사람으로, 어디의 누군지 미상이나, 고목(枯木) · 설경(雪景) · 매화(梅花) · 한아(寒鴉) · 동작(凍鵲)을 잘 그렸다.

26) 사경(史瓊)은 오대(五代) 사람으로, 치토(雉兎) · 죽석(竹石)을 잘 그리고 설경에 능했다.

27) 진직궁(陳直躬)은 송나라 사람으로 진해(陳偕)의 아들로, 가학(家學)을 하고 아울러 기러기를 잘 그렸다.

28) 장경(張涇)을 어떤 본에는 '경涇'을 '경經'으로 쓰고 있다. 송나라의 고소(姑蘇)사람이며, 잡화(雜畵)를 잘 그리고 전모(傳模)에 밝았다. 영모여안(翎毛蘆雁)은 속되지 않아 미불(米芾)이 칭송하였다.

29) 호기(胡奇)는 송나라의 장안 사람으로, 여안(蘆雁)의 그림이 볼만했다.

30) 조열지(晁悅之)는 송나라 사람으로 자를 이도(以道)라 하고, 사마온공(司馬溫公)의 사람됨을 사모하여 호를 경우(景迂)라 했다. 조보지(晁補之)의 아우다. 원풍(元豊) 임술(壬戌;1082)년에 진사과(進士科)에 오르고, 벼슬은 휘유각대제(徽猷閣待制)에 이르렀다. 산수(山水) · 한림(寒林) · 설안(雪雁)을 잘 그리고 시에 능했다.

31) 조사뢰(趙士雷)는 자가 공진(公震)이고 송의 종실(宗室)이었다. 벼슬은 양주관찰

사(襄州觀察使)에 이르렀다. 비조(飛鳥)·화죽(花竹)·인물(人物)·산수(山水)를
다 잘 그렸다.

32) 승려 법상(法常)은 송나라 사람으로 호는 목계(牧溪)이다. 용호(龍虎)·원학(猿鶴)·여안(蘆雁)·산수·인물을 다 잘했다. 성격이 영상(英爽)하였으며 몹시 술을 즐겨 늘 취해 있었다.

33) 매행사(梅行思)는 어떤 본에는 매재사(梅再思)로 되었다. 남당(南唐)의 강하(江夏) 사람으로 한림대조(翰林待詔)가 되었다. 투계(鬪鷄) 그림이 절묘해서 세상 사람들은 매투계(梅鬪鷄)라고 불렀으며, 인물에도 능했다.

34) 이찰(李察)은 당나라 사람으로 닭을 잘 그렸다.

35) 무함지(毋咸之)는 송나라의 강남 사람으로 닭을 잘 그렸다.

36) 양기(楊祁)는 송나라의 팽주(彭州) 숭녕(崇寧) 사람으로, 화조와 대를 잘 그리고 닭 그림에도 뛰어났다.

37) 사도석(史道碩)은 진(晉)나라 사람으로, 순욱(荀勗)·위협(衛協)을 스승으로 하여 그 영향을 받은 그림을 그렸다. 고실(故實)을 잘 그리고, 인물과 거위에 능했다. 형제 4명이 다 그림으로 유명했다.

38) 조방(曹訪)은 송나라 사람으로 거위를 잘 그리고, 서희(徐熙)에게 사사했다.

39) 고도(高燾)는 송나라 사람으로, 자를 공광(公廣)이라 하고 삼락거사(三樂居士)라 호했다. 소경(小景)으로 일가를 이루고, 면압(眠鴨)·부안(浮雁)·쇠류(衰柳)·고얼(枯枿)이 다 절묘했다. 전예비백(篆隸飛白)도 잘했다.

40) 노종귀(魯宗貴)는 송나라의 전당(錢塘) 사람으로, 소정년간(紹定年間; 1228~1233)에 화원대조(畵院待詔)가 되었으며, 화죽(花竹)·조수(鳥獸)·과석(窠石)을 잘 그리고 사생(寫生)에 뛰어났다. *계추(鷄雛)는 닭과 병아리이고, *압황(鴨黃)은 오리새끼이다.

41) 황당해(黃唐垓)는 오대(五代) 사람으로, 야금(野禽)·수족(水族)·생채(生菜)·조충(鳥蟲)·초목(草木)이 다 정묘했다.

42) 강영(强穎)은 당나라 말기 사람으로, 수조(水鳥)를 잘 그렸다.

43) 진자연(陳自然)은 송나라 사람으로, 불화(佛畵)로 경사(京師)에서 이름이 있었고, 추수한금(秋水寒禽)도 볼만했다.

44) "금우취령錦羽翠翎"은 새털의 아름다움을 형용한 말이다.

畵翎毛用筆次第法[1]

畵鳥先從嘴之上腭[2]一長筆起, 次補完上腭[3], 再畵下腭一長筆, 又次補完下腭. 點睛須對嘴之呀口處[4]爲準, 其次畵頭與腦, 又次畵背上披

簑毛[5]及翅膀[6], 再則畵胸, 並肚子[7]至尾, 末後[8]補腿樁[9]及爪. 總之鳥形
不離卵相, 其法具見後訣.

1) 「화영모용필차제법畵翎毛用筆次第法」은 『개자원화전화령모천설』의 항목으로 영
 모(翎毛)를 그릴 때 붓을 사용하는 차례를 설명한 것이다.
2) 상악(上腭)은 위턱이다.
3) 하악(下腭)은 아래턱이다.
4) 아구처(呀口處)는 상하의 부리가 만나는 점을 이른다.
5) 피사모(披簑毛)는 도롱이처럼 긴 외부의 털이다.
6) 시방(翅膀)은 날개이다.
7) 두자(肚子)는 배이다.
8) 말후(末後)는 최후이다.
9) 퇴장(腿樁)은 다리인데, '장樁'은 '춘椿'과 혼동하지 말아야 한다.

畵翎毛訣[1]

翎毛先畵嘴,	새는 먼저 부리를 그리고
眼照上唇[2]安.	눈은 위턱을 보고 비교하여 배치한다.
留眼描頭額,	눈을 그리고 머리와 이마를 그리며,
接腮寫背肩.	볼에 접해서 등과 어깨를 그린다.
半環大小點,	반원형의 크고 작은 점으로
破鏡短長尖[3],	깨진 거울 같은 크고 작은 점으로 그린다.
細細梢翎[4]出,	세세히 날개털의 끝을 그리고,
徐徐小尾塡.	천천히 작은 꼬리를 그린다.
羽毛翅脊後,	날개와 등을 그린 다음에 털을 그리고,
胸肚腿肫前[5].	넓적다리를 그리기 전에 가슴과 배를 그린다.
臨了纔添脚,	임하여 마치고 비로소 다리를 덧붙이는데,
踏枝或展拳[6].	가지를 밟으면 펴기도 하고, 움츠리기도 한다.

1) 「화영모결畵翎毛訣」은 『개자원화전화령모천설』의 항목으로 영모(翎毛)를 그리는 요결이다.
2) 상진(上脣)은 위턱을 말한다. 눈은 상하 부리의 접합점으로부터 조금 위쪽에 그린다.
3) "반환대소점半環大小點 파경단장첨파경破鏡短長尖"은 반원형의 대소의 점이나, 깨진 거울조각처럼 끝이 뾰족한 대소의 점을 가지고 그린다는 뜻이다.
4) 초영(梢翎)은 날개털의 끝으로 작은 날개를 이르는 말이다.
5) "우모시척후羽毛翅脊後 흉두퇴순전胸肚腿肫前"은 세간에서 가금(家禽)의 위(胃)를 '순肫'이라 한다. 시척(翅脊)을 그린 뒤에 영모(翎毛)를 그리고, 퇴순(腿肫)을 그리기 전에 흉두(胸肚)를 그린다는 말이다. *흉두(胸肚)는 아래쪽 전반신(前半身)을 말하고, *퇴순(腿肫)은 후반신(後半身)을 이른다.
6) 전(展)은 발을 펴는 것이고, 권(拳)은 발가락을 움츠리는 것이다.

畵鳥全訣 首·尾·翅·足·點睛及飛·鳴·飮·啄各勢[1]

須識鳥全身,	새의 온몸을 알아야 하는데
由來本卵生.	본래 알에서 유래하여 생겼다.
卵形添首尾,	알의 형상에 머리와 꼬리를 더하고,
翅足漸相增.	다시 날개와 발을 점점 더한다.
飛揚勢在翅[2],	날아오르는 형세는 날개에 있으니,
舒翮捷且輕.	날개를 펴면 빠르고 가볍다.
昂首須開口,	머리를 쳐들면 반드시 입을 벌리고,
似聞枝上聲.	가지 위의 소리를 듣는 것 같다.
歇枝在安足,	가지에 쉬는 새는 발을 배치함에 있으니,
穩踏靜不驚.	편안히 밟으면, 고요하여 놀라지 않는다.
欲飛先動尾,	날려고 하면 먼저 꼬리를 움직이고,
尾動便高昇.	꼬리가 움직이면 문득 높이 난다.
得其開展勢,	활짝 편 형세를 얻으면,

跳枝如不停.　　　　　　　가지에서 뛰어올라 머무를 것 같지 않다.

此爲全身訣,　　　　　　　이것이 새의 온몸을 그리는 비결이니,

能兼衆鳥形.　　　　　　　모든 새의 형상을 겸할 수 있다.

更有點睛法,　　　　　　　다시 눈동자를 그리는 법이 있는데,

尤能傳其神,　　　　　　　더욱 그 정신을 전할 수 있다.

飮者如欲下,　　　　　　　물을 마시는 것은 내려가고자 하는 것 같고,

食者如欲爭,　　　　　　　먹이를 쪼고 있는 것은 다투려는 것 같고,

怒者如欲鬪,　　　　　　　노한 것은 싸우려고 하는 것 같고,

喜者如欲鳴.　　　　　　　기뻐하는 것은 울려고 하는 것 같다.

雙棲³⁾與上下,　　　　　　두 마리가 나란히 앉은 것과 위아래에 있는 것은

須得顧盼情,　　　　　　　모름지기 서로 돌아보는 정을 얻어야 한다.

亦如人寫肖⁴⁾,　　　　　　사람의 초상화와 마찬가지로

全在點雙睛.　　　　　　　완전히 두 개의 눈동자를 그려 넣는 데 있다.

點睛貴得法,　　　　　　　눈동자는 법을 얻는 것을 귀하게 여기니,

形采⁵⁾卽如眞.　　　　　　형상과 풍채가 참모습 같다.

微妙各有理,　　　　　　　미묘함에 각각 이치가 있어야

方足傳古今.　　　　　　　바야흐로 고금에 전할 만하다.

1) 「화조전결畵鳥全訣」은 『개자원화전화령모천설』의 항목으로 새를 그리는 요결이
 다. 머리·꼬리·날개·발·눈과 날고, 울며, 마시고, 쪼아 먹는 각 형세를 말한
 것이다.
2) 핵(翮)은 깃촉으로 '우羽'이다.
3) 쌍서(雙棲)는 두 마리가 나란히 나무에 앉는 것이다.
4) 사초(寫肖)는 초상화 이다.
5) 형채(刑采)는 형상과 풍채이다.

畵宿鳥訣¹⁾

凡鳥之各狀,	새의 각 모양은
飛鳴與飮啄;	날고 우는 것과 마시고 쪼아 먹는 것이다.
此則人所知,	이것은 누구나 알고 있지만,
但未知其宿.	자고 있는 것만은 알지 못한다.
枝頭安宿鳥²⁾,	가지 끝에 자는 새를 두려면
必須瞑³⁾其目;	반드시 눈을 감게 한다.
其目下掩上,	눈은 아래가 위를 가린다.
禽之異乎畜⁴⁾.	이것이 새와 짐승의 다른 점이다.
嘴揷入翼中,	부리는 날개 속에 꽂고
毛腹藏雙足.	배털 속에 두 다리를 감춘다.
因稽宿鳥情,	자는 새의 정을 상고하여,
證之古諺語.	옛날의 속담에서 증명한다.
雞宿必上距⁵⁾,	닭은 자면 반드시 며느리발톱을 올리고,
鴨宿必下嘴;	오리는 자면 반드시 부리를 내린다.
下嘴咮⁶⁾揷翼,	부리를 내리면 부리 끝을 날개 속에 꽂고,
上距縮一腿.	며느리발톱을 올리면 한쪽 넙적 다리를 움츠린다.
雖言雞鴨性,	닭과 오리의 성질을 말한 것이지만,
亦具衆禽理;	많은 새들의 이치도 갖추었다.
作畵所當知,	그림을 그리는 데 마땅히 알아야 할 것이니,
一切類推此.	모든 것은 이것을 근거로 유추해야 한다.

1) 「화숙조결畵宿鳥訣」은 『개자원화전화령모천설』의 항목으로 잠자는 새를 그리는
 요결이다.
2) 숙조(宿鳥)는 자는 새이다.

3) 명(瞑)은 눈을 감는 것이다.

4) 축(畜)은 가축(家畜)으로 여기서는 짐승을 가리킨 것이다.

5) 구(矩)는 며느리발톱이다.

6) 주(咮)는 부리이다.

畫鳥須分二種嘴尾長短訣[1]

畫鳥分二種,	새를 그리는 데는 두 종류로 나누니,
山禽與水禽.	산새와 물새이다.
山禽尾必長,	산새는 반드시 꼬리가 길고
高飛羽翮輕;	높이 날고 날갯죽지가 가볍다.
水禽尾自短,	물새는 자연히 꼬리가 짧아서
入水堪浮沉.	물에 들어가 떴다 잠겼다 하기에 견딘다.
須各得其性,	모름지기 그들의 천성을 터득해야
方可圖其形.	마침내 형상을 그릴 수 있다.
尾長必短嘴,	꽁지가 길면 반드시 부리가 짧아서
善鳴易高擧;	잘 울고 높이 날기 쉽다.
尾短嘴必長,	꽁지가 짧으면 반드시 부리가 길어서
魚蝦搜水底.	물고기나 새우를 물밑에서 뒤진다.
鶴鷺則腿[2]長,	학과 해오라기는 다리가 길고,
鷗鳧亦短腿;	갈매기와 물오리는 또한 짧은 다리이다.
雖俱屬水禽,	모두 물새에 속하지만
亦須分別此.	기필코 이런 것도 분별해야 한다.
山禽處林木,	산새는 숲의 나무에서 살고,
毛羽俱五色;	깃털에는 오색을 갖추었다.
鸞鳳與錦雞,	난봉과 금계는

輝燦鋪丹碧[3].	휘황찬란하여 붉고 푸른색을 펼쳐놓았다.
水禽浴澄波,	물새는 맑은 물결에서 목욕하여
其體多淸潔;	몸은 대부분 청결하다.
鳧雁色同蒼,	물오리나 기러기는 빛깔이 하나로 푸르고
鷗鷺色共白.	갈매기나 백로는 색이 모두 희다.
惟有雙鴛鴦,	오직 한 쌍의 원앙이 있으니
形須分雌雄;	형상으로 반드시 암수를 분별해야 한다.
雄者具五色,	암컷은 오색을 갖추었고
雌與野鶩[4]同.	수컷은 따오기와 같다.
翠鳥[5]多光彩,	비취 새는 광채가 많아서
羽毛皆靑葱[6];	깃털은 모두가 청총색이다.
翠色帶靑紫,	비취색에 청자색을 띠고는
嘴爪丹砂紅;	부리와 발톱은 단사처럼 붉다.
羨此一禽色,	이 한 새의 색을 부러워하니,
獨冠水鳥中.	물새 중에서 으뜸이다.

1) 「화조수분이종취미장단결畵鳥須分二種嘴尾長短訣」은 『개자원화전화령모천설』
 의 항목으로, 새를 그리는 데는 부리와 꼬리가 짧고 긴 것을 반드시 구분해야 한
 다는 것에 대한 가결이다.
2) 퇴(腿)는 정강이와 넓적다리의 총칭이며 다리이다.
3) 휘찬(輝燦)은 화려하게 아름다운 모양이다. *포단벽(鋪丹碧)은 붉은 빛과 푸른빛
 이 뒤섞여 아름다운 것이다.
4) 야목(野鶩)은 따오기이다.
5) 취조(翠鳥)는 비취 새이다.
6) 청총색(靑葱色)은 파같이 푸른색이다.

設色諸法[1]

畵傳初集山水中, 已載設色諸法於卷首矣. 玆後編之譜, 花卉蟲鳥也, 尤當以着色爲先. 今附本卷者何也? 從前諸譜, 各首述源流, 次法訣, 次分式, 次全圖. 玆總以設色終焉, 爲諸譜中初學旨歸[2]. 有如『書』所謂: "若作梓材, 旣勤樸斲, 惟其塗丹雘[3] 因粗治[4]以及細削[5], 然後飾以丹硃采色. 亦若『逸詩』之巧笑美目, 具此倩盼之姿, 而後加以華采之飾[6]. 昔因詩而喩以繪事之有後先, 今因繪事而引『詩』·『書』以見層次[7]. 門庭堂奧[8], 瞭如指掌矣.

1) 「설색제법設色諸法」은 『개자원화전화령모천설』에 이어지는 항목으로 여러 가지 채색법을 설명한 것이다.
2) 지귀(旨歸)는 '지취귀추旨趣歸趨'로 나아가 다다를 방향이다.
3) "약작재재若作梓材, 기근박착旣勤樸斲, 유기도단화惟其塗丹雘"은 『서경書經』「재재梓材」편의 구절로, 가래나무로 그릇을 만들려면 먼저 거칠게 깎는 과정을 겪고 나서 이것에 단화(丹雘) 같은 것을 발라서 마무리를 짓는다는 것이다. *재(梓)는 가래나무인데 좋은 나무이니, 그릇을 만들 수가 있다. *박착(樸斲)은 거칠게 깎는 것이다. *화(雘)은 적석지(赤石脂)의 종류로 염료(染料)이다.
4) 조치(粗治)는 막일을 하는 것이다.
5) 세삭(細削)은 마무리 짓는 것을 의미한다.
6) "일시지교소미목逸詩之巧笑美目, 구차천반지자具此倩盼之姿, 이후가이화채지식而後加以華采之飾."은 사람이 이 천반(倩盼)의 미질(美質)이 있는데다가, 더욱 아름답게 단장하는 것은 깨끗한 흰 바탕에다가 채색을 더함과 같은 것이라는 뜻이다. 『논어論語』「팔일八佾」편에 "巧笑倩兮, 美目盼兮, 以素爲絢"이라는 시구를 자하(子夏)가 여쭈었더니, 공자께서 '繪事後素'라고 대답한 것으로, 주자(朱子)가 "이것은 일시(逸詩)이다. 천(倩)은 보조개(好口輔)요, 반(盼)은 눈동자의 검은자위와 흰자위가 나뉘는 것이다. 소(素)는 분지(粉地)로 그림의 바탕이요, 현(絢)은 채색이니 그림을 장식하는 것이다."라고 주석하였다.
7) 층차(層次)는 점차로 나아가는 차례를 이른다.
8) "문정당오門庭堂奧"는 초학(初學)에서 오묘한 경지에 이르기까지의 순서를 비유한 것이다.

石靑[1]

石靑須擇梅花片者, 敲碎[2]入乳鉢細硏[3], 用水漂[4]成三號, 曬乾. 最上輕淸色淡者用染正面綠葉, 方得深厚之色. 其中爲質粗細得宜, 爲色深淺正當者, 用着純靑花瓣及鳥之頭背. 最下質重而色深者, 用着鳥之翅尾, 及襯深綠葉後. 凡着鳥身花瓣, 靑淺者以靛靑分染[5], 深者以胭脂分染.

1) 「석청石靑」은 「설색제법」에서 석청에 관하여 설명한 것이다.
2) 고쇄(敲碎)는 두들겨 부수는 것이다.
3) 세연(細硏)은 가늘게 갈아서 부수는 것이다.
4) 수표(水漂)는 '수비水飛'하는 것으로, 수비란 분말의 미세한 것을 채취하는 방법이다. 보통 가루에 물을 타고, 가라앉은 거친 부분을 제거한 다음 위에 뜬 세분(細紛)만 말리는 것이다.
5) 분염(分染)은 나누어 칠하는 것인데, 이색지게 하는 것이다.

石綠[1]

石綠硏漂[2]法同石靑, 亦分三種. 其上色深者[3], 只宜襯濃厚綠葉, 及綠草地坡. 其中色稍淡者, 宜襯草花綠葉, 或着正面, 冒以草綠. 或着翠鳥用草綠絲染[4]. 其下色最淡者[5], 宜着反葉. 凡正面用石綠, 俱以草綠勾染[6], 深者草綠宜帶靑, 淺者草綠宜帶黃.

1) 「석록石綠」은 「설색제법」에서 석록에 관하여 설명한 것이다.
2) 연표(硏漂)는 갈아서 미세하게 하여 수비하는 것이다.
3) 여기서 '위上'라 한 것은 아마 '아래下'의 잘못일 것이다.
4) 사염(絲染)은 실같이 가늘게 물들이는 것이다.
5) 여기서 '밑下'이라 한 것은 아마 '위上'의 잘못일 것이다.
6) 구염(句染)은 색을 바림하여 물들이는 것이다.

凡用石靑石綠, 將乾者用廣膠水[1]研開, 膠不可多, 多則黏滯[2]不任筆;
不可少, 少則稀淡易脫. 須審度用之. 如絹上正面用草綠, 只宜背面
襯石綠. 若於扇頭紙上用濃重之色, 不能反襯. 則用於正面, 再加草
綠染罥方覺厚潤, 未可一次濃堆[3], 不妨數層漸加, 則色勻而無痕迹.
用後必將滾水漂出膠, 次日再加色, 方鮮明.

1) 광교수(廣膠水)는 아교물을 이른다.
2) 점체(黏滯)는 끈적거리는 것이다.
3) 농퇴(濃堆)는 진하게 칠하는 것이다.

硃砂[1]

入畵之大紅, 必須硃砂方不變色, 以銀硃色久則變也. 細硏少加淸膠
水, 澄去下面重脚[2], 漂去上面浮黃[3], 將中間鮮明者, 曬乾加膠, 用着
山茶·石榴大紅花朶瓣. 以胭脂分染, 在下沉重, 只可反襯.

1) 「주사硃砂」는 「설색제법」에서 주사에 관하여 설명한 것이다.
2) 중각(重脚)은 앙금이나 찌꺼기를 이른다.
3) 부황(浮黃)은 위에 뜬 황색을 이른다.

銀硃[1]

如硃砂不佳, 反不如銀硃鮮明, 則以銀硃代之. 須用標硃[2]細硏, 漂澄
其浮面沉脚, 取中間者加膠用之.

1) 「은주銀硃」는 「설색제법」에서 은주에 관하여 설명한 것이다.
2) 표주(標硃)는 수비(水飛)해서 정선(精選)한 주(硃)를 이른다.

泥金[1]

將眞金箔以指略黏膠水, 蘸金箔逐張[2]入碟內乾研[3], 膠水不可多, 多
則水浮金沉, 不受指研矣. 俟研細, 金箔如泥, 黏於碟內, 始加滾水.
研稀[4]漂出膠水, 微火燉乾, 再加輕膠水用之. 泥金只宜於硃砂石靑上
方發光彩. 用之鉤染鸞鳳・錦雞之毛羽, 愈顯丹翠輝煌. 亦有用染果
色, 及鉤正面着靑綠之葉筋者, 用後亦宜出膠, 如靑綠法.

> 1) 「이금泥金」은 「설색제법」에서 금을 사용하는 것에 설명한 것이다.
> 2) 축장(逐張)은 문질러 짓이기는 것이다.
> 3) 간연(乾研)은 말려서 휘젓는 것이다.
> 4) 연희(研稀)는 휘저어 엷게 하는 것이다.

雄黃[1]

選明淨者細研, 漂如靑綠法. 加膠水, 用着花中金黃之色. 但其色日
久或變, 竟有只用藤黃以硃砂浮標[2]冒之, 卽成金黃色矣.

> 1) 「웅황雄黃」은 「설색제법」에서 노란색 사용을 설명한 것이다.
> 2) 부표(浮標)는 떠도는 것 중에 위쪽의 맑은 부분을 이른다.

傅粉[1]

用杭州回鉛定粉擂細[2], 再入膠細研, 以水洗入碟內, 少定片時[3]另過
一碟. 將下面沉重者不用. 置微火上, 俟面上浮起黑皮, 此乃鉛性未
盡, 以紙拖去, 再起再拖. 黑盡乃止. 加輕膠水和研, 微火燉乾. 畫時
滾水洗用, 或着白花, 或合衆色. 凡絹上正面用粉, 後面必襯. 又蒸粉

去鉛法: 將老豆腐一塊, 中挖空[4], 安成塊鉛粉, 入鍋內蒸之, 蒸後取紛研用, 則鉛之黑氣, 豆腐內收盡矣.

1) 「부분傅粉」은 「설색제법」에서 흰색 사용을 설명한 것이다.
2) 뇌세(擂細)는 갈아서 잘게 하는 것이다.
3) "소정편시少定片時"는 잠시 가만히 두어 가라앉히는 것이다.
4) "중알공中挖空"은 가운데 구멍을 뚫는 것이다.

着粉法[1]: 正面着粉宜輕宜淡, 要與墨框[2]相合, 不可出入. 如一層未勻, 再加一層, 故宜輕, 便於再加. 若先已重傅, 再加則掩去墨框, 無從分染; 且不可太重, 太重則有日久鉛性變墨者矣.

1) 착분법(着粉法)은 호분을 바르는 법이다.
2) 묵광(墨框)은 먹으로 그린 윤곽을 이른다.

染粉法[1]: 如牡丹 · 荷花雖經傅粉, 必再以粉染其瓣尖, 方有淺深層次. 諸花之瓣如求驕艷, 亦必先於紛上加染.

1) 염분법(染粉法)은 한 번 호분을 칠한 다음에, 다시 호분을 가해 구염(鉤染)하는 방법이다.

絲粉法[1]: 花如芙蓉 · 秋葵, 瓣上有筋, 須鉤紛色染. 菊花每瓣亦有長筋, 以粉絲出[2], 並鉤外框, 再加色染. 衆花心鬚, 從中先圈一圓圈, 由圈四圍絲出粉鬚, 鬚上點黃.

1) 사분법(絲紛法)은 호분으로 부용(芙蓉)이나 추규(秋葵)의 꽃에 줄기를 그려 넣는 방법이다.
2) 사출(絲出)은 줄기를 긋는 것이다.

點粉法[1]: 寫生花不用鉤框, 只以粉蘸色濃淡點之. 宜意在筆先, 與鉤勒花不同. 其枝葉俱宜用色筆畵成, 名爲沒骨畵是也. 若點花蕊之粉, 須合藤黃, 不可過深, 入膠宜輕, 點出黃蕊, 方外高內凹不晦暗也.

1) 점분법(點粉法)은 호분을 먹인 붓끝에 다른 물감을 칠해 선을 쓰지 않고 그리는 법이다.

襯粉法[1]: 絹上各粉色花, 後必襯濃粉方顯, 若正面乃各種淡色, 背後只襯白粉. 若係濃色, 尙覺未顯, 則仍以色粉襯之. 若背葉正面色用淺綠, 背面只可粉綠襯, 不可用石綠.

1) 친분법(襯粉法)은 화폭 뒷면에 호분을 칠하는 법이다.

調脂[1]

臙脂, 須上好雙科者, 以滾水浸絞, 取汁去滓, 曬乾用之. 如天陰需用, 則火上熾之, 將乾取起, 不可乾枯也. 花之得色, 惟脂與粉. 粉取潔白, 爲花之形質; 脂取鮮明, 爲花之精神. 爭嬌奪艶, 似醉如羞. 其妖嬈[2]之態, 則全在乎脂矣. 又如美人雙頰, 不在深紅. 但染色不可過重, 須輕輕漸次加染, 得宜卽止.

1) 「조지調脂」는 「설색제법」에서 연지 색을 섞어 사용하는 것에 관하여 설명한 것이다.
2) 요요(妖嬈)는 아리따운 것이다.

煙煤[1]

煙煤, 惟畵鳥獸·人物毛髮用之. 將油燈上支碗虛覆[2]半時, 俟其煙頭

熏結³⁾, 掃下入膠硏用. 膠不可多, 多則光亮, 鉤墨⁴⁾不顯. 蟲鳥中如染
鸜鵒·百舌⁵⁾之翎羽, 白鶴之裳, 蛺蝶之翅, 先濃淡染出, 以濃墨絲⁶⁾其
細毛, 鉤其大翅, 則煙煤色暗, 墨色光亮悉見矣.

1) 「연매煙煤」는 「설색제법」에서 검정을 사용하는 것에 관하여 설명한 것이다.
2) 허복(虛覆)은 빈 것으로 씌우는 것이다.
3) 훈결(熏結)은 그을려서 맺히게 하는 것이다.
4) 구묵(鉤墨)은 먹으로 윤곽을 그리는 것이다.
5) 백설(百舌)은 '백설조百舌鳥'로 지빠귀인데, 우는 소리가 부드럽고 매끄럽다.
6) 묵사(墨絲)는 먹으로 실처럼 가늘게 그리는 것이다.

靛花¹⁾

靛花, 在靑綠金朱中可謂草色最賤者²⁾, 然其合成衆綠³⁾, 加染石靑⁴⁾,
於靑綠金朱中決不可少. 其色必須精妙, 較衆色爲難. 衆色俱可一日
合成, 惟靛靑必須數日. 衆色四季俱宜, 惟靛靑入膠硏漂去滓宣於夏
日. 以便烈日曬成, 不假火力. 若急用則以火熬, 但勿致枯焦爲妙. 畵
花卉人, 只知脂粉⁵⁾之色爲功居多, 然花與葉各相映帶. 若葉色不佳,
花容亦減. 靛⁶⁾之有俾於綠, 綠之有俾於紅, 交有賴焉⁷⁾. 其製法已詳具
於畵傳初集中, 今不再錄.

1) 「전화靛花」는 「설색제법」에서 남색을 사용하는 것에 관하여 설명한 것이다.
2) 초색(草色)은 풀에서 채취한 색깔을 이른다. *천자(賤者)는 값이 싸다는 의미이다.
3) "합성중록合成衆綠"은 등황과 합쳐서 여러 가지 녹색이 되는 것이다.
4) "가염석청加染石靑"은 전화(靛花)를 가지고 석청(石靑)을 분염(分染)하는 것이다.
5) 지분(脂粉)은 '연지臙脂'와 '호분胡粉'을 가리킨다.
6) 전(靛)은 '청람靑藍'과 비슷하다.
7) "교유뢰언交有賴焉"은 서로 돕는다는 말이다.

藤黃¹⁾

名筆管黃者佳. 其色有老‧嫩二種: 嫩則輕淸, 老則重濁. 合色自宜嫩者, 用水浸化不可近火, 近火則凝滯皆滓矣. 若着黃色花頭, 淺者仍以黃染, 深則用赭染或脂染. 靛與藤黃合成綠色, 亦有三種, 用分深‧淺‧老‧嫩也.

1) 「등황藤黃」은 「설색제법」에서 등황에 관하여 설명한 것이다.

深綠: 靛七黃三, 宜着山茶‧桂‧橘之葉, 鉤染純用靛靑.
濃綠: 靛黃相等, 宜着一切濃厚之葉, 鉤染¹⁾用深綠.
嫩綠: 靛三黃七, 宜着一切木本嫩葉²⁾草花梗葉, 及深綠之反葉, 鉤染用濃綠.
又有一種最嫩之葉, 全用黃着, 以脂染脂鉤, 襯以綠紛³⁾.

1) 구염(鉤染)의 구(鉤)는 잎의 줄기나 윤곽 같은 것을 선으로 긋는 것이고, 염(染)은 색을 무리게게 칠하는 것이다.
2) 눈록(嫩綠)은 연두 빛과 같다.
3) 녹분(綠紛)은 초록에 호분을 섞은 것이다.

赭石¹⁾

須選石色鮮潤, 其質不剛不柔, 於沙盆²⁾中細磨, 澄去面上白水, 並棄脚下粗渣, 入膠熬乾, 作老枝‧枯葉‧辛夷苞蒂, 並用合衆色也.

1) 「자석赭石」은 「설색제법」에서 자석에 관하여 설명한 것이다.
2) 사분(沙盆)은 유발(乳鉢)로 약 같은 것을 갈 때에 쓰는 사발이다.

合墨爲鐵色[1], 着樹根莖.

合脂墨爲醬色[2], 點海棠・杏花蔕.

合黃爲檀香色[3], 可染菊瓣.

合綠爲蒼綠色, 可點臘梅・秋葵苞蔕, 並畫樹花嫩枝, 草花老梗.

合硃[4]爲老紅, 可染菊瓣.

1) 철색(鐵色)은 짙은 갈색과 같다.
2) 장색(醬色)은 간장 색과 같다.
3) 단향색(檀香色)은 향나무의 색깔이다.
4) 자석(赭石)은 속칭 갈색을 말하며 '석간주石間朱'라고도 한다.

配合衆色[1]

各種綠色, 已附見靛花・藤黃之後, 赭石後亦附載有配合諸色, 尙有 未盡者, 今爲補載, 以便配用. 靛靑加脂爲蓮靑, 再加粉爲藕合. 濃綠 加墨爲油綠. 淡綠加赭爲蒼綠. 藤黃合硃爲金黃. 粉紅加赭爲肉紅, 加硃爲銀紅, 脂加硃爲殷紅, 脂加黃爲金黃. 五色相配, 變化無窮. 無 益花鳥者, 不及備載.

1) 「배합중색配合衆色」은 「설색제법」에서 여러 색을 합쳐서, 다른 색을 만들어내는
 법을 설명한 것이다.

和墨[1]

寫花自不可少墨, 有寫色花[2]間以墨葉[3]者. 有不用顔色全以墨描墨點 者. 墨色全在濃淡分之, 花與葉之墨宜二色, 但花色內少加藤黃, 則 畫成花葉分明不異用色矣.

1) 「화묵和墨」은 「설색제법」에서 색에다 먹을 섞는 것에 관하여 설명한 것이다.
2) 색화(色花)는 물감으로 그린 꽃이다.
3) 묵엽(墨葉)은 먹만으로 그린 잎이다.

礬絹[1]

將生絹自上由左右三面黏幀[2]上, 其下未黏一面, 用細長竹籤鑽眼[3], 起伏揷穿[4], 曬乾. 將細繩穿縫竹籤於幀枋[5]之下. 敲開幀之兩邊, 用削[6]塞定再緊收[7]下繩, 俾絹平妥. 先熬廣膠搗明礬末, 冬月膠一兩用礬三錢, 夏月膠七礬三, 將膠預以滾水浸之入淨鍋熬開[8], 將礬末入瓷碗中, 用冷水浸化[9], 俟膠漸冷, 加入礬水攪勻[10], 再加滾水. 將幀絹豎於壁間, 用排筆[11]由上而下刷於絹上, 曬乾再上, 須三次方妙. 後二次, 膠水更宜輕淡, 加用滾水加之, 則不致膠冷凝滯. 若冬月, 膠水宜微火溫之, 至於膠水厚薄[12], 須審其彈之有聲則可矣.

1) 「반견礬絹」은 「설색제법」에서 비단에 백반수를 칠하는 것을 설명한 것이다.
2) 점쟁(黏幀)은 틀에 붙이는 것이다.
3) 찬안(鑽眼)은 구멍을 여러 개 뚫는 것이다.
4) 천삽(揷穿)은 꽂는 것이다.
5) 쟁방(幀枋)은 틀의 가장자리이다.
6) 삭(削)은 얇고 평평한 꼬챙이이다.
7) 긴수(緊收)는 당겨서 죄어 매는 것이다.
8) 오개(熬開)는 끓여서 녹이는 것이다.
9) 침화(浸化)는 물에 담가서 녹이는 것이다.
10) 교균(攪勻)은 휘저어서 고루 섞는 것이다.
11) 배필(排筆)은 몇 개의 붓을 묶어서 솔처럼 만든 것으로 '편필'이라고 한다.
12) "교수후박膠水厚薄"은 아교물의 농도로 칠한 두께를 이른다.

礬色[1]

絹畵上如用靑綠硃砂厚重之色, 恐裱時脫落顔色, 須於未落幨時, 上輕礬水一道, 其礬之輕重, 須嘗之略帶澀味可也. 礬時用筆輕過, 不可使其停滯, 反增痕迹耳. 若背後有襯靑綠, 則亦宜礬之.

> 1) 「반색礬色」은 「설색제법」에서 그려진 채색 위에 반수(礬水)를 바르는 것을 설명한 것이다.

右設色諸法. 係繪事秘傳, 玆不憚艱辛, 多方訪輯, 委曲詳盡, 爲後學津梁[1], 愼毋忽焉. <u>西泠</u> <u>沈心友</u> <u>因伯</u>氏識 『芥子園畵傳』二集

> 1) 진량(津梁)은 나루터와 다리로 의지할 수 있는 물건으로, 안내하는 길잡이를 이른다.

天下有山堂畫藝¹⁾

清 汪之元 撰

墨竹指三十二則²⁾

寫竹之法, 先習用筆, 如書家之用中鋒. 中鋒既熟, 復以全體之力行筆, 雖千枝萬葉, 偃仰欹斜, 無不中 去聲³⁾ 理. 若使一筆不中, 則桃葉, 柳葉, 百病俱集. 學者欲驅此病, 必須握管時心心在中鋒, 行筆時念念著全力, 久習而後能佳.

1) 『천하유산당화예天下有山堂畫藝』는 1720년에 청나라 왕지원(汪之元)이 그림을 그리는 기예에 관하여 논한 것이다.
2) 「묵죽지32칙墨竹指三十二則」은『천하유산당화예』의 항목으로 묵죽을 그리는 32가지 법칙을 가리킨 것이다.
3) "무불중리無不中理"에서 '中'자가 거성(去聲)이다.

凡筆未著紙之先, 必須懸起臂 自肩至肘曰臑, 自肘至腕曰臂¹⁾. 腕, 腕掌後節中也²⁾ 緊握筆管, 端然盡力而爲之. 正如鉤鑲格抵, 非一身之全力不可. 更須筆尖與腕力俱到, 其梢葉足長五寸, 秀健活潑, 生氣盡浮紙上, 迎風聽之若有聲然. 今人寫竹其病全是臂腕無力. 只將 平聲³⁾ 指⁴⁾ 中指也. 足以大指爲將, 手以指爲將, 皆用力多於棄指者⁵⁾. 推引筆管, 輕輕撇捺開去⁶⁾. 但不知撇捺開去之葉, 長不過寸許, 甚至桃葉・柳葉, 形像畢露矣. 不獨寫竹爲然, 則學書亦有此病, 良可歎也! 梅道人以書法作竹, 東坡以竹法作書, 其所以然, 前人未嘗道破⁷⁾, 遂誤後人, 東塗西抹⁸⁾, 沾沾⁹⁾自以爲能事也. 錢塘 諸曦庵墨竹, 梢葉長五寸, 生氣浮動, 皆以此法運

用, 惜乎曦庵亦未拈出以敎後人何 畵論叢刊缺[10] 缺也?

1) 어깨에서 팔꿈치 까지를 '노騰'라 하고, 팔꿈치에서 팔목까지를 '비臂'라 한다.
2) '완腕'은 손바닥 뒤의 마디 가운데이다.
3) "장지將指"에서 '將'자가 평성(平聲)이다.
4) 장지將指는 가운데 손가락이다.
5) 발가락이 큰 것을 '將'이라 하고, 중간 손가락을 '將'이라 하는데, 이는 모두 여러 손가락보다 힘을 많이 쓴다.
6) 별날(撇捺)은 한자의 필획의 하나로 '撇'은 좌측으로 삐쳐 내리는 획이고, '捺'은 오른 쪽으로 삐치는 획이다. *개거(開去)는 '분개分開'로 갈라진다는 뜻으로 쓰인다.
7) 도파(道破)는 '설파說破'로 끝까지 다 말하는 것이다.
8) "동도서말東塗西抹"은 제멋대로 써 갈기다, 힘겹게 쓰거나 그리는 것을 이른다.
9) 첨첨(沾沾)은 경망한 모양이다.
10) "교후인하결야敎後人何缺也"에서 '何'자가 『畵論叢刊』에는 없다.

寫竹竿自上而下, 懸腕中鋒, 如書法作眞豎, 必使骨幹筋力[1], 直逼下來, 則脈絡[2]貫通, 方有生氣. 若自下而上, 卽是偏鋒, 乃竹片耳, 何可爲法?

1) 골간(骨幹)은 골격이 되는 주간으로 전체에서 주요 역할을 하는 사람 및 사물을 비유한다. *근력(筋力)은 체력과 같으며, 음식 등의 찰기를 가리킨다.
2) 맥락(脈絡)은 동맥과 정맥 등의 혈관의 통칭이며, 식물의 꽃 잎과 곤충의 날개 위 혈관의 조직인데, 말이나 문장 등의 조리(條理) · 두서(頭緖)를 비유한다.

寫竹先要安竿, 不犯鼓架 · 編籬之病, 不犯疎密失宜之病, 雖百十竿, 森森林立, 佈置帖妥, 勿使一竿有不適然者, 然後生枝. 枝好則葉有情, 葉之多寡, 皆由枝定. 枝繁而葉少其勢禿, 枝疎而葉稠, 則零亂無著. 且枝粗細亦當均勻, 過細如以線穿葉, 絶無生氣, 過粗卽枝與葉了不相干, 均爲病也.

竹葉起自四筆耳, 雖千萬葉之多, 亦只如此, 然此四筆乃文章家之起‧承‧轉‧合也. 四葉必須相向有情, 不可使一葉相背; 而且一竿之勢, 一枝之態, 一葉之雅倩, 其高下‧向背‧濃淡‧疎密, 俱要得宜, 則風流瀟灑, 翩然凌雲, 得竹之三昧者.

濃爲嫩葉, 淡爲老葉. 大竹則淡葉居多, 小條以濃葉爲主. 若錯亂互異, 非其法也.

葉之長者不過五寸, 然全身之力, 何至限於此, 但筆行到葉尖處, 自然而然手腕暗中上提[1], 或筆尖帶出迴鋒[2], 此用力之效也. 否則尖鋒透露不能飽滿, 是葉之病也.

1) 상제(上提)는 제필(提筆)로 영자팔법의 책(策)에 해당되는 필획으로, 여기선 붓을 올려 긋는 선을 의미한다.
2) 회봉(迴鋒)은 수봉(收鋒)으로 영자팔법의 별(撇) 날(捺) 적(趯)에 모두 적용되는 용필법(用筆法)으로, 속칭 역입(逆入)하는 필치를 이른다.

墨竹之妙, 全在游泳[1]於矩度之中, 奔放於形迹之外; 加之沉鬱頓挫[2], 則不至於攲側怒張[3], 腕轉低徊[4], 自不落鋒芒圭角[5].

1) 유영(遊泳)은 어떤 경지에서 즐기거나 처세하는 것, 흠뻑 빠지는 것을 이른다.
2) "침울돈좌沈鬱頓挫"는 깊게 함축되어 강약의 운치가 있는 것이다.
3) "기측노장攲側怒張"은 한쪽으로 무성하게 펼쳐진 것을 이른다.
4) "완전저회腕轉低徊"는 팔을 움직임이 아무런 목적 없이, 왔다갔다 배회(徘徊)하는 것이다.
5) "봉망규각鋒芒圭角"은 필선을 중봉으로 쓰지 않아, 삐죽삐죽하게 튀어나온 흔적을 이른다.

松‧竹‧梅, 歲寒三友也, 三者俱宜疎不宜密, 而竹疎更難, 密復不

易. 要使疏而不禿, 密而不亂, 方爲老手.

凡畵皆摹寫形似, 唯墨蘭竹只寫影. 寫影者, 寫神也. 脫不得神, 則影亦失之, 何況形似乎?

學墨竹初宗與可 吳仲圭, 然後來李息齋 趙子昂 蘇長公 夏昶諸家, 俱宜倣效, 集其大成, 自出機杼[1]而後能.

> 1) 기저(機杼)는 예술작품의 구상, 구조를 이르며, "자출기저子出機杼"는 작품에 독
> 창성이 나타난다는 뜻이다.

墨竹之法, 只有兩途: 不入雅, 便入俗. 雅者有書卷氣, 縱不得法, 不失於雅, 所謂文人之筆也. 俗者有市井氣, 如山人墨客, 僧道行家之習氣耳. 卽使百法俱備, 終令俗病莫瘳. 古人云: "唯俗不可醫," 信矣.

余于繪事, 自艸角[1]時便喜究思, 至于墨蘭竹, 益加苦心硏求, 必欲盡得古人遺意而後已. 世之傳習者固不少, 大都天姿有餘, 功力不足, 便自矜爲能事, 所以得超上乘[2], 實爲寥寥[3]. 文湖洲爲墨竹派衍不祧之祖, 至元 吳仲圭遠接衣鉢, 可謂前無古人. 明則趙備 王雅宜諸君各成一家, 可稱繼述. 至我朝乃有錢塘 諸昇字日如號曦庵, 粹精于此, 復變仲圭一枝半幹, 宕爲大幀巨軸, 而千竿萬挺, 加以邱壑巒嶂, 煙雲變滅, 山瀑淙淙有聲, 觀者如置身瀟湘, 渭水上, 峯壑之間多餘響矣. 蓋曦庵早年工山水, 與藍蝶叟名瑛者頡頏不遠, 蝶叟以山水擅名, 故曦庵遂棄山水作墨竹, 亦享盛名. 乃以墨竹兼邱壑, 又自曦 庵始也. 曦庵之學難爲繼者, 余嘗見曦庵爲曲阿 陳咸若作墨竹長卷, 始而晴明, 漸見陰晦, 陰後風生, 風後雨作, 雨後繼之以雪. 谿逕連絡,

渚磺流通, 一卷之內, 陰陽氣候之不同, 而使筆墨盡奪化工, 雖古人亦未嘗夢及之也. 唐 張詢在蜀爲僧夢休畫早午晚三景於壁間, 謂之三時山, 僖宗[4]幸蜀見之, 歎賞彌日[5]. 而曦庵此卷將來未知墜落誰手, 豈不惜哉!

1) 관각(丱角)의 관(丱)은 어린아이의 머리를 두 가닥으로 나누어 땋아서 머리의 양쪽에 뿔 모양으로 틀어 올린 것이고, 관각은 총각머리로, 어린 시절을 이른다.
2) 상승(上乘)은 불교용어로 대승(大乘)과 같으며, 훌륭하고 우수한 것이다.
3) 요료(寥寥)는 아주 적은 것이다.
4) 희종(僖宗)은 당나라 18대의 왕 이현(李儇)을 이른다.
5) "탄상미일歎賞彌日"은 감탄하여 하루 종일 칭찬하는 것이다.

文湖州云: "今畫竹者乃節節而爲之, 葉葉而纍之, 豈復有竹乎?" 故寫竹必先有成竹於胸中, 執筆熟視, 振筆直遂, 以追所見, 如兎起鶻落之勢. 山谷老人亦云: "先有竹於胸中, 則本末暢茂. 有成竹於胸中, 則筆墨與物俱化." 故知墨竹之法, 原與山水不可同日而語. 誠如李息齋論畫竹, 直是離堵間物, 如書家謂學古人不能變, 便是書家奴.

古人謂胸有成竹, 乃是千古不傳語. 蓋胸中有全竹, 然後落筆如風舒雲捲, 頃刻而成, 則氣槪開暢[1], 大非山水家五日一石十日一水, 沾沾[2]自以爲得意也.

1) 기개(氣槪)는 기상(氣象)과 절개(節槪)·기백(氣魄)·위세(威勢) 등을 이른다. *한창(開暢)은 '유한서창悠閑舒暢'으로 한가하고 편안하여 상쾌하고 쾌적한 것이다.
2) 첩첩(沾沾)은 경망한 모양이다.

書家謂提得筆起[1], 乃是千古不傳語, 墨竹亦然. 提筆不起, 安能作竹? 書家謂無垂不縮, 無往不收[2]. 墨竹使筆亦當如是, 細心體會久而自見.

1) "제득필기提得筆起"는 붓 끝을 들어서 시작한다는 말이다.
2) "무수불축無垂不縮 무왕불수無往不收"는 용필의 기본 원칙으로, 세로획에서 긋는
 필획이 끝날 때 붓 끝을 모아서 돌아오게 하고, 가로획에서 필획이 끝날 때 반드
 시 붓 끝이 좌측으로 돌아오게 거두어들이는 용필법을 이른다.

墨竹最宜蒼老, 蒼老非怒筆¹⁾生硬之謂. 不蒼老便是握筆不堅固, 無臂
腕力, 故有桃葉·柳葉·蜂腰·鶴膝·鼠矢, 百病俱見. 徐文長詩云:
"一團蒼老暮煙中." 不獨墨竹爲然, 凡於書畫皆宜如此.

1) 창노(蒼老)는 세련되고 박력이 있다. 고아하고 힘찬 것이다. *노필(怒筆)은 기세
 충천한 필치를 이른다.

子昂詩云: "石如飛白木如籀, 寫竹應知八法通." 明王紱亦云: "畫竹
之法, 幹如篆, 枝如草, 葉如眞, 節如隷." 卽知古人書法竹法, 原無二
理. 蘇 吳二家之法, 誠不謬矣.

文與可爲墨竹鼻祖, 學者宗之若山水家之仰輞川也. 至元 梅華道人
獨能超出範圍, 自成一家, 如書家直要脫去右軍老子習氣, 所以爲難
耳. 學古不變, 是書奴也.

墨竹之妙, 必須摹倣前人墨迹, 風格瀟灑¹⁾, 豪邁²⁾絶倫, 方可得其精微.
獨是神理流動, 險絶欲飛, 乃從天骨³⁾中流出, 正如氣韻必在生知⁴⁾, 禪
家謂無師智, 不可强也.

1) 소쇄(瀟灑)는 대범하고 자연스럽다·말쑥하고 깨끗하다·소탈하다는 의미가 있다.
2) 호매(豪邁)는 기백이 크고 호방하여 구애받지 않는 것이다.
3) 천골(天骨)은 사람의 타고난 기질과 격조를 이른다.
4) 생지(生知)는 타고 나면서 아는 것이다.

山水家以神品置逸品之下, 以其費盡工夫失于自然而後神也. 余謂墨
竹有逸品而無神品, 一落神品, 便不成竹. 正如千仞高峯, 一超[1]便上,
勿使從階梯夤緣[2], 令人短氣[3].

1) 일초(一超)는 일약(一躍)과 같다.
2) 인연(夤緣)은 의지하는 것을 비유하는 것이다.
3) 단기(短氣)는 숨이 가빠지는 것으로, 낙심하다 · 자신감을 잃는 것이다.

董宗伯云: "書家以險絕爲奇, 此竅惟魯公 楊少師[1]得之, 趙吳興弗解
也." 予謂墨竹亦然, 風枝雨葉, 亦以險絕爲奇, 此竅[2]惟梅華道人得
之, 李仲賓弗解也.

1) 노공(魯公)은 안진경(顔眞卿)을 이른다. *양소사(楊少師)는 오대(五代)의 양응식
(楊凝式)을 이른다.
2) 규(竅)는 구멍 규라는 글자로 관건 · 요령 · 비결 · 요점이다.

余嘗見吳仲圭墨竹, 每於雜亂中有嚴密, 疾忙[1]中見飄揚. 鮮于學士[2]
詩云: "涼陰生硏春池, 葉葉秋可數.[3]" 觀詩可以悟墨竹之法矣.

1) 질망(疾忙)은 급하고 빠른 것이다.
2) 선우학사(鮮于學士)는 원나라의 선우추(鮮于樞)를 이른다.
3) "양음생연춘지涼陰生硏春池, 엽엽추가수葉葉秋可數."는 원나라 성우추(鮮于樞)
의 〈제고방산묵죽시題高房山墨竹詩〉에는 "添蔭生硯池, 葉葉秋可數."라고 되어
있다.

墨竹自文湖州而後, 傳習者甚夥, 唯梅華道人獨開生面, 如晉之書法
至宋 米元章始暢也.

徐靑藤云: "化工無筆墨, 个字寫靑天." 予謂此詩墨竹訣也. 無筆墨卽

庖丁目無全牛之理, 後人不知, 但筆筆而爲之, 葉葉而纍之, 豈復成
竹?

寫竹初以古人爲師, 後以造化爲師, 渭川千畝皆吾粉本也.

余嘗見吳仲圭『墨竹譜』矣, 專言已成之學, 所論剛・柔・動・靜, 是
墨竹中三昧語, 求之古人, 尙有未盡然者, 何有於初學入門之要法?
所謂自好章甫, 强越人以文冕[1]也.

> 1) "자호장포自好章甫 강월인이문면强越人以文冕"은 『莊子』「逍遙遊」에 나오는 "송
> 나라 사람이 장보(章甫)라는 관(冠)을 사가지고 월(越)나라로 팔러 갔는데, 월나
> 라 사람들은 머리를 짧게 깎고 문신을 하고 있었으므로 관이 소용없었다."는 고
> 사를 인용한 것이다. 장보(章甫)는 은나라 때의 사관(仕官)이 쓰던 관으로 나중에
> 유학자들의 관이 되었다. *문면(文冕)은 화려한 모자를 이른다.

運筆行筆之法雖云俱備, 然每于大幀・巨幅・長條・橫披, 有高下・
橫竪之不同, 伸縮于几, 且緩執筆, 必先澄懷凝思, 得其形勢安頓[1]之
法, 胸中成竹, 然後振筆揮毫, 則婆娑[2]偃仰, 無不合度. 如羲之『筆陣
圖』所謂本領者將軍也, 心意者副將也, 凝神靜思, 意在筆前, 以此知
書法畫法原無二理, 學者宜盡心焉.

> 1) 안돈(安頓)은 적절히 배치하는 것이다.
> 2) 파사(婆娑)는 흔들리며 어지럽게 펼쳐진 모양이다.

書家有八體, 山水家有六法, 習墨竹者豈無其體法耶? 然古人實未之
有也, 俾學者何所持循? 余因擬之, 其法亦有六: 一曰胸有成竹[1], 二
曰骨力行筆[2], 三曰立品醫俗[3], 四曰氣韻圓渾[4], 五曰心意蹳剌[5], 六曰
疎爽淋漓[6].

1) "흉유성죽胸有成竹"은 가슴에 완성된 대나무가 있는 것으로, 작품의 구상이 갖춰진 것을 이른다.
2) "골력행필骨力行筆"은 필력 있게 붓을 운행하는 것이다.
3) "입품의속立品醫俗"은 품덕을 세워 속된 기운을 치료하는 것이다.
4) "기운원혼氣韻圓渾"은 기운이 원만하게 혼연일체 되게 하는 것이다.
5) "심의발자心意蹩刺"는 심정이 가시를 밟듯이 조심스럽게 행하는 것이다.
6) "소상임리疎爽淋漓"는 분명(시원)하며 호방하며 흥건하게(통쾌하고 힘 있게)하는 것 등을 이른다.

又有六病: 一曰筆力柔媚[1], 二曰神情散漫[2], 三曰源流不淸[3], 四曰體格粗俗[4], 五曰未成自炫[5], 六曰心手相戾[6].

1) "필력유미筆力柔媚"는 붓의 힘이 부드럽고 고운 것이다.
2) "신정산만神情散漫"은 정신과 정서가 어지러운 것이다.
3) "원류불청源流不淸"은 근원이 분명하지 않은 것이다.
4) "체격조속體格粗俗"은 형체와 격식이 조잡하고 속된 것이다.
5) "미성자현未成自炫"은 완성되기도 전에 자랑하는 것이다.
6) "심수상려心手相戾"는 손과 마음이 서로 어긋나서 뜻대로 안 되는 것이다.

墨蘭指 附蕙石苔草二十八則[1]

寫蘭之法, 起手只四筆耳. 其風韻飄然, 不可著半點塵俗氣. 叢蘭葉須掩花, 花後揷葉, 亦必疎密得勢, 意在筆先. 自四葉起至數十葉, 少不寒悴[2], 多不糾紛[3], 方爲名手.

1) 「묵란지墨蘭指」는 『천하유산당화예』의 항목으로 묵란을 그리는 지침으로, 혜(蕙)·돌·이끼·풀 등을 그리는 28개의 법칙을 첨부한 것이다.
2) 한췌(寒悴)는 파리한 것을 이른다.
3) 규분(糾紛)은 어지럽게 얽힌 것이다.

寫蘭用筆與寫竹法同, 前已言之詳矣. 惟葉起自四筆寫到數叢皆不紛

亂者, 以有此規矩在於胸中耳. 規矩者何? 卽譜中起手層次交互之法也. 蘭葉與蕙葉異者, 剛·柔·粗·細之別也. 粗不似茅, 細不類韭, 斯爲得之!

寫葉自左而右者順且易, 自右而左者逆且難. 但先熟習其自右而左, 則自左而右者[1], 不習而能矣. 必使左右並妙, 然後爲佳.

　1) "右而左"를 '左而右'로 "左而右"를 '右而左'로 바꿔야 한다.

護根乃蘭葉之甲坼[1]也, 更宜俯仰得勢, 高下有情, 簡不疎脫, 繁不重疊, 然必以少爲貴.

　1) 갑탁(甲坼)은 싹을 내미는 것이다.

折葉使筆, 起手時, 筆尖微向葉邊, 行到轉折處, 筆尖居中, 向後須以勁取勢, 軟而無力, 便是草茅, 不足觀也. 葉之剛柔, 要在落筆時存心爲之. 剛非生硬, 柔避軟弱, 在人能體會其意.

兩叢交互, 須知有賓主, 有照應.

寫蘭難在葉, 寫蕙葉與花俱難, 且安頓要妥, 若一箭有不適然, 便無生意. 且葉有好處, 不可以花遮掩, 有不好處, 卽以花叢胜於其間, 便成全美矣.

用筆雖同寫竹, 必先在於得勢. 長·短·高·下, 安頓得宜. 落筆未發, 須避前面交叉; 落筆旣發, 須讓後來餘地. 花後添揷數葉, 則叢叢深厚不墮淺薄之病矣.

蕙之一幹數花, 或七 或五, 審葉多寡, 以配其花, 要有態度. 偃仰向背, 觸目移情. 惟花幹爲最難, 但習之旣久, 縱筆生新, 然後得心應手, 愈老愈奇, 初由法中, 漸超法外, 此化工筆也.

花瓣自外入, 勿使內出, 若從內出, 其瓣太尖, 再加姌嫋[1], 便成柔媚[2] 醜態, 王者之香, 安得有此?

1) 염뇨(姌嫋)는 날씬하고 예쁜 것이다.
2) 유미(柔娓)는 연약하고 예쁜 것이다.

善貌美人者傳神寫照惟在阿堵中, 蘭花數瓣, 實如刻畫, 但花之全體生動, 亦只在花心數點焦墨. 張僧繇點晴之法也, 不可不愼.

點心正中是花之正面, 在兩脅露出, 是花之背面.

鄭所翁寫蘭不著地坡, 何況於石? 如雲林山水不寫人, 此高人意見, 偶有所感發, 非理之必然也. 後人不當藉意避之. 余每作墨蘭, 多儷以怪石, 否則或竹或芝草之類, 略加點綴, 不獨韻致生動, 且令蘭德不孤. 安用矯情泥古, 好奇以絕俗也?

寫蘭之法, 多與寫竹同, 而握筆行筆, 取勢偃仰, 皆無二理. 然竹之態度自有風流瀟灑, 如高人才子, 體質不凡, 而一段淸高雅致, 尙可摹擬. 惟蘭蕙之性, 天然高潔, 如大家主婦, 名門烈女, 令人有不可犯之狀. 若使俗筆爲此, 便落妾媵下輩, 不足觀也. 學者思欲以莊嚴體格爲之, 庶幾不失其性情矣.

石分三面, 古人寫石之法也. 徒知其法, 而無一毫生氣流動, 不可謂

之石. 然必欲生氣流動, 其理實難. 惟其人胸中無塵滓, 下筆如有神, 其生動之致不求而自得矣.

寫石用筆如行雲流水, 不可凝滯. 寧頑莫秀, 寧拙莫巧, 寧粗老莫軟弱. 此寫石之大旨也.

蘭 · 竹中石只宜用大斧劈皴, 乃大方家數. 其餘皴法雖多, 俱不宜用. 不但不配, 抑且紛亂. 試取古人筆墨觀之, 足見余言之不謬也.

先看蘭 · 竹所向, 然後加石, 必順承其勢, 有情有致, 不可失其賓主顧盼之意.

寫石宜瘦不宜肥, 宜醜不宜妍, 宜嶮崎不宜平穩, 石之能事畢矣.

石必先寫輪廓, 如游龍夭矯, 其石自然生動, 輪廓遲鈍, 縱有好體勢, 亦無所用矣.

石固頑然一物耳, 寫來體致又須流動, 其所以然者, 可以意會不可以言傳也. 古人謂石曰雲根, 又曰石無十步眞. 顧名思義[1], 亦可知矣. 其精神全在流動, 落筆時只體此意.

　1)　"고명사의顧名思義"는 이름을 보고 뜻을 생각하는 것이다.

苔則點石之病筆處, 旣無病處, 苔可不點. 後人不知其義, 每於石之佳處亦必多多點之不已, 可謂佛頭着穢.

苔有各種家數[1]不同, 如橫點 · 豎點 · 斜點 · 梅花道人點 · 松毛點, 因石而後加之, 不可誤用, 一幅之間, 不得作兩種苔.

1) 가수(家數)는 유파·방법·수단이다.

苔宜攢三聚五, 不卽不離[1], 過多則石不顯, 必須恰好不多不少之間.

1) "부즉불리不卽不離"는 멀리하지도 않고 가까이하지도 않는 적당한 간격을 이른다.

修竹茂林, 安得生於不毛之地? 但於竹根石隙, 皆宜點綴疎草, 蕙蘭之側亦宜用之, 蒙茸[1]可喜. 無君子莫治野人, 無野人莫養君子. 二者豈可偏廢? 若鄭所翁詩云: "純是君子, 絶無小人." 此則爲鄭子之蘭, 吾不敢效也.

1) 몽용(蒙茸)은 초목이 난잡하게 자란 것이다.

芝亦草也, 其體格絶無一毫流動之處, 在文人筆底卽雅, 在俗人筆底卽惡. 在藍田叔諸曦庵二人筆底, 直成千古矣. 其所以然之妙處, 不能以言語形容, 且無筆法規矩之可尋. 學者當求之於體格[1]之外, 神情[2]之內可也.

1) 체격(體格)은 시문의 격식과 양식을 이른다.
2) 신정(神情)은 기색과 표정이다.

榕巢題畫梅[1]

凡作畫須有書卷氣[2]方佳, 文人作畫, 雖非專家, 而一種高雅超逸[3]之
韻, 流露於紙上者, 書之氣味[4]也. 至畫梅, 當塗本[5]・行幹[6]・出枝[7]・
勾花[8], 隨筆點染, 自有生趣. 不到處乃是佳處. 如刻意求工, 則筆墨
轉滯矣. 少陵云: "讀書破萬卷, 下筆如有神." 謂屬文[9]也. 然移之作書
畫, 亦未有不佳者.

1) 『용소제화매榕巢題畫梅』는 약 1740년 전후에 청나라 사례(査禮)가 매화를 그리
는 것에 관하여 적은 것이다. *용소(榕巢)는 사례(査禮)의 호이다.
2) 서권기(書卷氣)는 용모와 말솜씨・작문이나 그림・글씨 등에서 우러나오는 문인
의 기풍이나 학자다운 풍모를 이른다.
3) 초일(超逸)은 속되지 않고 고상한 것이다.
4) 기미(氣味)는 냄새로, 성격・성향・기질・기풍 등을 비유한다.
5) 도본(塗本)은 뿌리나 바탕을 칠하는 것이다.,
6) 행간(行幹)은 줄기를 그리는 것이다.
7) 출지(出枝)는 가지를 그려 내는 것이다.
8) 구화(勾花)는 꽃을 그리는 것이다.
9) 속문(屬文)은 글을 짓는 것이다.

畫古梅須有龍蠖蟄啓[1]之勢, 屈伸盤礴[2], 縱橫自如[3], 余不慣畫此種,
偶一爲之, 亦殊怪異.

1) "용확龍蠖"은 굴신(屈伸)하는 것을 비유하는 것이다. 『주역』에서 '자벌레가 몸을
움츠리는 것은 펴려는 것이고, 용과 뱀이 엎드려 있음은 몸을 보존하려 함이다'라
는 말에서 유래하였다. *칩계(蟄啓)는 계칩으로 24절기의 하나인 경칩(驚蟄)이
고, 봄을 맞아 벌레가 동면(冬眠)을 끝내고 꿈틀거리기 시작한다는 뜻이다.
2) "굴신반박屈伸盤礴"은 나무의 뿌리가 구불구불 단단하게 서려 있는 모양이다.

3) "종횡자여縱橫自如"는 거침없이 자유자재한 모양을 이른다.

畫梅家有用濃墨者, 有用澹墨者, 有用燥筆者, 有用濕筆者. 一幅之中, 濃澹相間, 一卷之內, 燥濕並行, 均無不可, 然必求其脫而後爲上乘[1].

1) 상승(上乘)은 불교용어로 일체의 번뇌(煩惱)를 버리고 진리를 깨닫는 것으로, '대승大乘'이며, 최상의 교법·사물의 가장 잘된 생김새를 이른다.

古人畫梅枝榦有似女字·之字·戈字·丫字·叢字之分. 椿根[1]有類松·類柏·類柳·類藤·類假山之別. 花瓣有一勾·兩勾·層勾之不一. 要在筆有風神態度, 斯無不可, 亦無不妙. 否則止知摹仿古人, 不過一枯木朽株, 了無生氣, 奚取乎畫梅哉?

1) 장근(椿根)은 땅에 박힌 뿌리로 원줄기를 이른다.

木欲遒而空則古, 榦欲硬而折則健, 枝欲瘦而斜則峭, 花欲密而澹則疏, 蘂欲飽而亂則老.

凡畫梅花意在筆先, 伸紙熟視, 隱隱[1]間若有枝榦橫斜, 花蘂蕭疏[2]之意, 或正或欹, 或濃或澹, 形象神理[3], 宛在目前, 然後擧筆落墨, 自有佳境[4]. 昔<u>文與可</u>畫竹云: "胸中先有成竹, 然後振筆從之." 信然.

1) 은은(隱隱)은 어렴풋하다·은근하다는 것을 형용하는 말이다.
2) 소소(蕭疏)는 쓸쓸한 것이다.
3) 신리(神理)는 정신과 이치, 신묘한 이치이다.
4) 가경(佳境)은 좋은 경지·아름다운 곳이다.

古人畫山水有粉本, 前輩多寶蓄之, 至畫梅則無定格, 信筆所之, 興
到則筆到, 筆到則神到, 行乎其所不得不行, 止乎其所不得不止, 正
亦可, 欹亦可; 臥亦可; 倒亦可; 交亦可; 離亦可; 簡亦可, 繁亦可.
或古根出土, 或峭枝掃空, 或倚山臨水, 澹月荒煙, 千態萬狀, 任筆行
之, 無不得宜, 何用粉本爲?

畫梅必於冗處求淸, 亂中尋理, 交枝接柯, 繁花亂蕊, 雖多不厭, 且倍
覺閒雅, 方稱合作.

畫梅有會心處則下筆自有神, 若近若遠, 若斷若連, 若濃若澹, 若有
意若無意, 此之謂三昧.

寫梅如畫高士, 如繪美女, 簡澹沖雅, 自見其高, 幽靜貞閒[1], 自見其美.

> 1) "유정정한幽靜貞閒"은 정적(靜寂; 고요)하고 정한(靜閑; 곧으며 우아)한 것으로
> 미인을 일컬을 때 쓰는 말이다.

畫梅要不象, 象則失之刻; 要不到, 到則失之描, 不象之象有神, 不到
之到有意. 染翰家能傳其神意, 斯得之矣.

前人云: "疏影暗香, 爲梅寫眞; 雪後水邊, 爲梅傳神[1]. 二者俱難作
意." 宋人畫梅, 千枝萬蘂者有之, 一榦數花者有之, 枯椿雙樹攢三聚
五者有之, 然無不蕭散幽逸, 老瘦奇古, 能如是, 是謂得其三昧, 否則
水中撈月, 無處捉摸[2]矣. 世尊云: "昨說定法, 今日說不定法. 解脫法
門如是." 吾謂點綴寒香, 補苴玉樹, 亦如是.

> 1) 사진(寫眞)과 전신(傳神)은 모두 초상화를 이르며, 작품에서 묘사가 생동감이 있
> 다는 뜻과 똑같이 닮았다는 뜻이 있다.

2) 착모(捉摸)는 짐작·추측하는 것이다.

梅樹生於谷口·溪滸¹⁾·驛旁²⁾·亭畔者, 枝榦必多逸致, 非畵家作意爲之, 實造化³⁾自然之理.

1) 계순(溪滸)은 계곡의 물가이다.
2) 역방(驛旁)은 역사(驛舍)의 옆을 이른다.
3) 조화(造化)는 창조하여 기르는(변화시키는) 것이다.

尺幅中繁枝叢雜, 粉葩爛漫, 有空谷深林境界.

竹外一枝斜更好, 梅之佳致也. 惜余不善畵竹, 恨事恨事.

畵無根梅, 旁雜蒼松一枝, 翠竹幾葉, 更見生香活色.

繪畵之事, 文人筆墨中一節耳, 能與不能, 精與不精, 固無足重輕, 然古人敦忠孝者或能書能畵, 或書畵雖不甚精, 而世多珍惜之, 何也? 重其人遂重其翰墨耳. 然古人翰墨實堪傳世者, 其人行止亦未有不高. 間有書畵佳而人品不正者, 必爲人所棄, 若宋之蘇 黃 米 蔡, 蔡謂京¹⁾也, 後世惡其爲人, 乃斥去之而進君謨²⁾焉, 是知士必先端品而後可以言藝也. 余性好畵梅, 梅於衆卉中淸介孤潔之花也, 人苟與梅相反, 則媿負此花多矣. 詎能得其神理氣格乎?

1) 채경(蔡京; 1047~1126)은 송나라 선유(仙遊)사람으로, 자가 원장(元長)이며, 봉(封)은 위국공(魏國公)이고 희녕(熙寧)3년(1070)에 진사하였다. 관직은 원풍(元豊)말기에 개봉부지(開封府知)였다. 소성(紹聖)초기에 임시로 구부상서(丘部上書)가 되어서는 장돈(章惇)을 도와 고역법(雇役法)을 정하였으며, 휘종 때에는 여러 차례 이동을 거쳐 좌복야(左僕射) 겸 중서시랑(中書侍郎)이 되어서는 염전법(鹽錢法)을 고치고 원우(元祐)의 여러 신하들을 모두 폄찬(貶竄)했다. 왕안석(王

安石)의 신법(新法)을 복구시키고 사공(司空)으로 승진하여 태사(太師)에 제수(除授)되었다. 파면과 복직을 거듭하여 4차에 걸쳐 국정을 집행하였다. 풍형예대설(豐亨豫大説)을 제창하여 국고를 탕진시키고 척당(戚黨)을 두루 포치하며 백성을 질시하여, 정강(靖康)의 변을 빚어냈으므로 육적(六賊)의 수장으로 일컬어졌다. 흠종(欽宗)이 즉위하자 시어사(侍御史) 손적(孫覿) 등의 상소로, 그의 간악함이 고발되어 형주(衡州)에 유배되고 소주(韶州)와 담주(儋州)를 거쳐 담주(潭州)에 이르러 죽었다.

2) 군모(君謨)는 송나라 채양(蔡襄)의 자이다.

畫梅有三病: 一病在墨過重, 根本枝幹並如炭黑, 致傷閒雅矣. 一病在筆過工, 勾花點蕊, 極是整齊, 韻失蕭疏矣. 一病在致太怪, 於橫折斜曲中, 過求新奇, 不知梅致固異他樹, 然斷無雜出詭生之理. 坡公云:"玉頰何勞獺髓¹⁾醫?"犯此病者, 無藥可療.

1) 달수(獺髓)는 수달의 골수(骨髓)로 수달 뼈 속의 기름을 옥가루와 호박을 섞어서 만든 약을 이른다.

畫家寫意必須有意到筆不到處, 方稱逸品. 畫梅者若枝枝相接, 朵朵相連, 墨蹟沾紙, 筆筆送到, 則刻實板滯, 無足取矣. 前人所謂宣和紹興 明昌之睿賞, 弗及寶晉¹⁾ 鷗波²⁾ 清閟³⁾之品題, 亦此意也.

1) 보진(寶晉)은 '보진재寶晋齋'를 이르며, 미불(米芾)의 서재 이름으로 미불을 이른다.
2) 구파(鷗波)는 '구파정鷗波亭'으로 조맹부(趙孟頫)의 집안에 있는 정자 이름으로 조맹부를 이른다.
3) 청비(淸閟)는 '청비각淸閟閣'으로 예찬(倪瓚)이 서화를 수장하여 감상하며 시를 읽고 그림을 그리는 장소이므로 예찬을 이르는 것이다.

唐 宋人作畫多用絹, 然絹終不若紙之得墨. 交絹輕於魯縞, 絲純細頗受墨, 用乾皴寫梅一枝, 似覺別有生趣, 未識有中鑒賞之目否!

小山畵譜
節錄[1]

清 鄒一桂 撰

1) 『소산화보小山畵譜』는 약 1740년 전후에 청나라 추일계(鄒一桂)가 그림에 관하여 정리하여 기록한 것이다. 요점만 골라서 기록한 것이다.

昔人論畵, 詳山水而略花卉, 非軒彼而輕此也. 花卉盛於北宋而徐 黃未能立說, 故其法不傳. 要之畵以象形, 取之造物, 不假師傳, 自臨摹家專事粉本, 而生氣索然矣. 今以萬物爲師, 以生機爲運, 見一花一萼, 諦視而熟察之, 以得其所以然, 則韻致丰采, 自然生動, 而造物在我矣. 譬如畵人, 耳·目·口·鼻·鬚·眉一一俱肖, 則神氣自出, 未有形缺而神全者也. 今之畵花卉者, 苞·蔕不全, 奇·偶不分, 萌·蘗不備, 是何異山無來龍, 水無脈絡, 轉·折·向·背·遠·近·高·下之不分, 而曰筆法高古, 豈理也哉! 是編以生理爲上, 而運筆次之, 調脂勻粉諸法附於後, 以補前人所未及, 而爲後學之津樑. 覽者識其意而善用之, 則藝也進於道矣.

畵有八法·四知. 八法之說, 前人不同, 今折其衷, 以論花卉.

一曰章法: 章法者以一幅之大勢而言. 幅無大小, 必分賓主. 一虛一實, 一疎一密, 一參一差, 卽陰陽晝夜消息之理也. 佈置之法, 勢如勾股[1], 上宜空天, 下宜留地. 或左一右二, 或上奇下偶, 約以三出. 爲形忌漫團·散碎, 兩互平頭, 棗核·蝦鬚. 佈置得法, 多不嫌滿, 少不嫌稀. 大勢旣定, 一花一葉, 亦有章法. 圓朵非無缺處, 密葉必間疎枝. 無風飜葉不須多, 向日背花宜在後. 相向不宜面湊, 轉枝切忌蛇形.

石畔栽花, 宜空一面; 花間集鳥, 必在空枝. 縱有化裁, 不離規矩.

1) 구고(勾股)는 직각 삼각형에서 직각을 낀 두변, 길이가 짧은 것을 '勾' 긴 것을 '股'라 한다.

二曰筆法: 意在筆先, 胸有成竹, 而後下筆, 則疾而有勢, 增不得一筆, 亦少不得一筆. 筆筆是筆, 無一率筆; 筆筆非筆, 俱極自然. 樹石必須蟹爪, 短梗則用狼毫. 蟹爪狼毫筆名 鉤葉鉤花, 皆須頓折; 分筋勒斡, 迭用剛柔. 花心健若虎鬚, 苔點佈如蟻陣. 用筆則懸針垂露·鐵鐮浮鵝·蠶頭鼠尾, 諸法隱隱有合. 蓋繪事起於象形, 又書畫一源之理也.

三曰墨法: 用頂煙新墨, 研至八分, 濃淡枯濕隨意運之. 杜陵云: "白摧朽骨龍虎死, 黑入太陰雷雨垂," 盡之矣. 忌陳墨·積墨·剩墨. 生紙急起急落, 花朵略入淸膠, 點苔剔刺, 不妨帶濕. 濃心淡瓣, 深蒂淺苞, 一定之法也.

四曰設色法: 設色宜輕而不宜重, 重則沁滯而不靈, 膠粘而不澤. 深色須加多遍, 詳於染法. 五采彰施, 必有主色, 以一色爲主, 而他色附之. 靑紫不宜並列, 黃白未可肩隨. 大紅·大靑, 偶然一二; 深綠淺綠, 正反異形. 花可復加, 葉無重筆. 焦葉用赭, 嫩葉加脂. 花色重則葉不宜輕, 落墨深則著色尙淡.

五曰點染法: 點用單筆, 染須雙管. 點花以粉筆蘸深色於毫端而徐運之, 自然深淺合度. 染花則先鋪粉地, 加以礬水, 俟其乾後, 以一筆蘸色染著心處, 一筆以水運之. 初極淡, 漸次而深. 染非一次, 外瓣約三遍, 中心必五六, 則凹凸顯然, 自然圓渾. 用脂略入淸膠則不沁漬而完後發亮. 葉大亦用染法, 葉小則用點法. 至下筆輕重疾徐, 則巧存

乎人, 非筆墨所能傳也.

六曰烘暈法: 白花白地則色不顯, 法在以微靑烘其外, 而以水筆暈之, 自有以至於無, 其用筆甚微, 著迹不得, 卽畵家所謂渲也. 或欲畵白花, 先烘其外亦得. 總欲觀者但賞玉質而不知其烘則妙矣. 又樹石 · 禽魚 · 水紋 · 波級 · 雪月 · 霞天, 亦用烘法, 烘亦用水非用火也.

七曰樹石法: 樹石必有皴法, 用枯濕筆隨意掃去. 樹榦欲其圓渾, 逢節處空白一圈, 轉彎必有節, 節之圓長 · 大小不一狀. 松龍鱗, 柏纏身, 須參活法; 桐橫抹, 柳斜擦, 各樹不同. 柔條細梗不用雙鉤, 錯節盤根[1]不妨臃腫. 至於花間置石, 必整塊玲瓏[2], 忌零确[3]疊砌. 一卷如涵萬壑, 盈尺勢若千尋. 縱有頑礦[4], 亦須三面; 如出湖山[5], 穴竅[6]必多. 隙際方生苔蘚, 窪處或産石芝[7]. 面背宜淸, 邊腹要到. 黑白盡陰陽之理, 虛實顯凹凸之形. 能樹石則山水之法思過半[8]矣.

1) "착절반근錯節盤根"은 마디가 들쑥날쑥하고 뿌리가 구불구불한 것을 이른다.
2) 영롱(玲瓏)은 광채가 찬란한 것이다.
3) 영학(零确)은 자잘한 돌이 많고 흙이 박한 것이다.
4) 완석(頑礦)은 단단하게 굳은 광석을 이른다.
5) 호산(湖山)은 태호(太湖) 가운데 있는 산으로 태호에도 산이 많다.
6) 혈규(穴竅)는 동굴을 이른다.
7) 석지(石芝)는 '산호충珊瑚蟲'의 일종으로 송이버섯 안의 주름살과 같아서 '石芝' 라고 한다.
8) "사과반思過半"은 생각하여 깨닫는 바가 매우 많아서 태반 이상을 안다는 것이다.

八曰苔襯法[1]; 樹石佳則不必苔, 點苔不得法, 則反傷樹石. 法須錯綜而有隊伍, 多不得少不得, 相其體勢而佈列之. 或圓 · 或尖 · 或斜 · 或剔 · 或亂 · 或整, 能使樹加圓渾, 石益崚嶒, 則神妙矣. 地坡著草

各稱其花. 早春僅可枯苔, 春夏不妨叢綠苔. 花下宜淨, 蒙茸則非. 春花春草, 秋花秋草, 各不相混. 如戟如矛, 有意無意, 畵家神明[2], 全在乎此, 勿以爲餘技而忽之.

1) 태친법(苔襯法) 태점을 찍어서 돋보이게 하는 법으로 친(襯)은 종이나 비단의 뒷면에 채색하여, 정면에 그려진 물상이 더욱 두텁고 깊은 느낌이 있게 선염하는 것을 이른다.
2) 신명(神明)은 화가의 정신과 심사(心思)를 이른다.

四知之說, 前人未發, 今特標之.

一曰知天: 萬物生於天, 天有四時. 夏秋之花, 皆有葉. 春則梅杏桃李, 各不同. 梅開最早, 天氣尙寒, 故無葉而必有微芽. 杏次之, 則芽長而帶綠矣. 桃李又次之, 則葉已舒而尙卷曲. 至海棠 · 梨花 · 牡丹 · 芍藥之類, 已春深而葉肥. 水仙本三月花而以法植之, 則正月開, 故葉短. 迎春與梅花同. 蘭蕙宿葉不凋, 其新葉亦花後方長. 至禽鳥蜂蝶, 各按四時. 梅時無燕, 菊候少蜂. 冬花不宜綠地, 春景勿綴秋蟲. 隨時體察, 按節求稱, 各當其可, 則造物在我.

二曰知地: 天生雖一, 而地各不同. 庾嶺梅花北開南謝, 其顯著矣. 北地風寒, 百花俱晚; 滇南氣暖, 冬月春花. 如朱藤江南葉後方花, 冀北則先花後葉. 小桃 · 丁香 · 探春翠 · 雀鸎枝北方多而南方絶少. 梅花 · 桂花 · 茉莉 · 珍珠蘭 · 紫薇則盛於南而斬於北. 芍藥以京師爲最, 菊花則吳下爲佳. 湖南多木本之芙蓉, 塞北無倒垂之楊柳. 物以地殊, 質隨氣化, 生花在手, 不可不知.

三曰知人[1]: 天地化育, 人能贊之. 凡花之入畵者, 皆翦栽培植而成者

也. 菊非刪植則繁衍而潦倒, 蘭非服盆則葉蔓而縱橫. 嘉木奇樹, 皆
由裁翦, 否則杈枒不成景矣. 或依蘭傍砌, 或繞架穿籬, 對節者破之,
狂直者曲之. 至染藥以變其色, 接根以過其枝; 播種早晚, 則花發異
形; 攀折損傷, 則花無神采. 欲使精神滿足, 當知培養功深.

1) 지인(知人)은 사람의 일을 아는 것으로 사람이 꽃과 나무를 재배하는 것을 안다
는 것이다.

四曰知物[1]: 物感陰陽之氣而生, 各有所偏, 毗陽者花五出, 枝葉必破
節而奇; 毗陰者花四出·六出, 枝葉必對節而偶. 此乾道·坤道之分
也. 草本亦有花五出而枝葉對節者, 又陰陽交錯之理木本則無. 春花多粉色, 陽之初
也; 夏花始有藍翠, 陰之象也. 花之苞·蒂·鬚·心, 各各不同. 有有
苞無蒂者, 有有苞有蒂者, 有有蒂無苞者, 有無苞無蒂者; 有有心無
鬚者, 有有心有鬚者. 花葉不同, 榦亦各異, 梅不同於杏, 杏不同於
桃, 推之物物皆然. 一樹之花千朵千樣, 一花之瓣瓣瓣不同. 千葉不
過數輩, 縱闊宜加橫小. 謂大瓣直者宜以小瓣嵌揷之 刺不加於花項, 禽豈集
於棘叢. 草花有方圓之不同, 折枝無蜂蝶之來采. 牡丹開時, 不宜多
生萌蘗[2]; 蠟梅放候, 偶然乾葉離披. 新枝方可著花, 老榦從無附萼.
欲窮神而達化, 必格物以致知[3].

1) 지물(知物)은 식물이 생장하는 모습을 아는 것이다.
2) 맹얼(萌蘗)은 나무 그루터기에서 나는 새싹·움돋이를 이른다.
3) "격물이치지格物以致知"는 사물의 이치를 궁구함으로 온전한 지식에 다다르는 것
을 이른다.

六法前後: 引謝赫湔論六法一段略, 愚謂卽以六法言, 亦當以經營爲第一,
用筆次之, 傳彩又次之, 傳模應不在畫內, 而氣韻則畫成後得之, 一舉

筆便謀氣韻, 從何著手? 以氣韻爲第一者, 乃賞鑑家言, 非作家法也.

畵忌六氣: 一曰俗氣, 如村女塗脂; 二曰匠氣, 工而無韻; 三曰火氣, 有筆仗而鋒芒太露; 四曰草氣, 粗率過甚, 絶少文雅; 五曰閨閣氣, 全無骨力; 六曰蹴黑氣, 無知妄作, 惡不可耐.

兩字訣: 畵有兩字訣: 曰活, 曰脫. 活者生動也. 用意·用筆·用色, 一一生動, 方可謂之寫生. 或曰: 當加一潑字, 不知活可以兼潑, 而潑未必皆活, 知潑而不知活則墮入惡道而有傷於大雅. 若生機在我, 則縱之橫之, 無不如意, 又何嘗不潑耶? 脫者筆筆醒透, 則畵與紙絹離, 非筆墨跳脫之謂. 跳 _{跳字恐係衍文}[1] 脫仍是活意, 花如欲語, 禽如欲飛, 石必峻嶒, 樹必挺拔. 觀者但見花鳥樹石而不見紙絹, 斯眞脫矣, 斯眞畵矣.

 1) "도탈잉시활의跳脫仍是活意"에서 '跳'자는 아마 빠져야 될 글자 같다.

入細通靈: 人之技巧, 至於畵而極, 可謂奪天地之工, 洩造化之祕, <u>少陵</u>所謂 "眞宰上訴天應泣"者也. 古人之畵細入毫髮, 故能通靈入聖, 今人動曰取態, 謂之游戲筆墨則可耳, 以言乎畵則未也.

臨摹: 臨摹卽六法中之傳模, 但須得古人用意處, 乃爲不誤, 否則與塾童印本何異? 夫聖人之言, 賢人述之而固矣; 賢人之言, 庸人述之而謬矣. 一摹再摹, 瘦者漸肥, 曲者已直, 摹至數十遍, 全非本來面目. 此皆不求生理, 於畵法未明之故也. 能脫手落稿, 杼軸[1]予懷者, 方許臨模, 臨摹亦豈易言哉!

 1) 저축(杼軸)은 베틀의 북인데, 시문의 짜임새와 중요한 부분을 비유하는 것이다.

冬心畫馬題記[1]

清 金農 撰

乾隆十五年, 在吳門 謝林村宅, 見隋朝 胡瓌 <番馬圖>, 骨格雄偉, 與駑駘[2]有異. 後郃陽褚峻[3]自九嵏山來攜示石刻 <昭陵六馬>, 慘澹中有古氣, 非趙王孫三世之用筆也. 客窗漫爾畫之, 風鬣霧鬉, 寫其不受羈紲[4], 控御者何從而顧之哉! 目前無杜二郎[5], 咄咄[6]神駿, 不敢妄求今之詩人品題也.

1) 『동심화마제기冬心畫馬題記』는 약 1750년 전후에 청나라 김농(金農)이 말 그림에 화제를 쓴 것이다. *동심(冬心)은 김농의 호이다.
2) 노태(駑駘)는 '노마怒馬'로 느린 말이다.
3) 저준(褚峻)은 청나라 섬서(陝西) 함양(郃陽) 사람으로 자는 천봉(千峰)이고, 비문(碑文)의 전각에 능하여 그것으로 생업을 삼았으며, 각지 궁벽한 곳에 있는 금석문자를 수집하고 그것을 모사하여 판각하였다. 저서에 『금석경안록金石經眼錄』이 있다.
4) 기설(羈紲)은 말고삐이다.
5) 두이랑(杜二郎)은 당(唐)의 두보(杜甫)를 이르는데, 둘째 아들이기 때문에 붙여진 이름이다.
6) 돌돌(咄咄)은 잘못을 추궁하는 소리, 당나귀나 말 따위의 가축을 부르는 소리이다.

唐賢畫馬, 世不多見. 元 趙魏公名蹟尚在人間, 諸儲藏家皆是粉縑長卷, 馬之羣五五十十, 自八至百. 或柳陰晚浴, 或花底滾塵, 芳草斜陽中, 交嘶相齧之狀也. 騏驥驊騮[1], 未有貌及獨行萬里者. 予畫非專師, 愛其神駿, 偶然圖之. 昂首空闊, 伯樂[2]罕逢. 笑題一詩, 以寫老懷. 詩曰: "撲面風沙行路難, 昔年曾踏五雲端; 紅韀[3]今敝雕鞍損, 不與人騎更好看."

1) "기기화류騏驥驊騮"는 천리마와 준마(駿馬)를 이른다.
2) 백락(伯樂)은 진(秦)나라 목공(穆公) 때 말을 잘 보는 사람이다.
3) 홍천(紅韀)은 붉은 언치로 말안장 밑에 까는 깔개이다.

板橋題畫蘭竹[1]

清 鄭 燮 撰

1) 『판교제화난죽板橋題畫蘭竹』은 약 1760년 전후 청나라 정섭(鄭燮)이 난과 대 그림에 관하여 쓴 것이다.

余家有茅屋二間, 南面種竹, 夏日新篁初放, 綠陰照人, 置一小榻其中, 甚涼適也. 秋冬之際, 取圍屏骨子, 斷去兩頭, 橫安以爲窗櫺, 用匀薄潔白之紙糊之, 風和日暖, 凍蠅觸窗紙上作小鼓聲. 於時一片竹影零亂, 豈非天然圖畫乎? 凡吾畫竹, 無所師承, 多得於紅窗粉壁日光月影中耳.

一節復一節, 千枝攢萬葉, 我自不開花, 免撩蜂與蝶.

昨自西湖爛醉歸, 沿山密篠難牽衣, 搖舟已下金沙港, 回首淸風在翠微[1].

1) 취미(翠微)는 청록 빛의 산색·산의 중턱을 이른다.

江館淸秋, 晨起看竹, 煙光·日影·露氣, 皆浮動於疏枝密枝之間. 胸中勃勃, 遂有畫意. 其實胸中之竹, 並不是眼中之竹也. 因而磨墨展紙, 落筆倏作變相, 手中之竹又不是胸中之竹也. 總之意在筆先者定則也, 趣在法外者化機也. 獨畫云乎哉!

文與可畫竹, 胸有成竹, 鄭板橋胸無成竹. 濃淡疎密, 短長肥瘦, 隨手

寫去, 自爾成局, 其神理具足也. 藐茲後學, 何敢妄擬前賢, 然有成竹
無成竹, 其實只是一個道理.

與可畫竹, 魯直不畫竹, 然觀其書法, 罔非竹也. 瘦而腴 · 秀而拔, 欹
側而有準繩, 折轉而多斷續. 吾師乎? 吾師乎? 其吾竹之淸癯雅脫乎?
書法有行款, 竹更要行款[1]; 書法有濃淡, 竹更要濃淡; 書法有疏密,
竹更要疎密. 此幅奉贈常君 酉北[2], 酉北善畫不畫而以畫之關紐透入
於書; 燮又以書之關紐[3]透入於畫, 吾兩人當相視而笑也. 與可 山谷
亦當首肯.

1) 행관(行款)은 문자를 쓰는 순서와 배열형식으로, 일종의 표준 · 규격을 비유한다.
2) 상집환(常執桓)은 청나라 강소(江蘇) 강도(江都) 사람으로 건륭(乾隆; 1736~1795)
 때 사람으로 해서, 행서, 초서로 유명하다.
3) 관뉴(關紐)는 열쇠와 손잡이이며, 관건(關鍵)으로 일의 중심 · 근본을 이른다.

徐文長先生畫雪竹, 純以瘦筆[1] · 破筆[2] · 燥筆[3] · 斷筆[4]爲之, 絶不類
竹, 然後以淡墨水鉤染而出, 枝間葉上, 罔非雪積, 竹之全體在隱躍[5]
間矣. 今人畫濃枝大葉, 略無破闕[6]處, 再加渲染, 則雪與竹兩不相入,
成何畫法? 此亦小小匠心, 尙不肯刻苦, 安望其窮微索妙乎? 問其故則
曰: "吾輩寫意, 原不拘拘於此." 殊不知寫意二字誤多少事. 欺人瞞自
己, 再不求進, 皆坐此病. 必極工而後能寫意, 非不工而遂能寫意也.

1) 수필(瘦筆)은 가늘고 호리호리한 필치이다.
2) 파필(破筆)은 정리되지 않은 흐트러진 필치이다.
3) 조필(燥筆)은 건조하여 깔깔한 필치이다.
4) 단필(斷筆)은 절단된 필치로 보았다.
5) 은약(隱躍)은 은약(隱約)으로 어렴풋하게 보이는 것이다.
6) 파궐(破闕)은 파결(破缺)로, 훼손되어 모자라는 것이다.

石濤畫竹好野戰¹⁾, 略無紀律, 而紀律自在其中. 戀爲江君 潁長作此
大幅, 極力仿之, 橫塗豎抹, 要自筆筆在法中, 未能一筆踰於法外, 甚
矣石公之不可也. 功夫氣候潛差²⁾一點不得. 魯男子³⁾云: "唯柳下惠則
可, 我則不可. 將以我之不可, 學柳下惠之可." 余於石公亦云.

1) 야전(野戰)은 일상적인 법으로 작전 상황을 살피지 않는 것으로, 상식적인 방법
으로 그림을 그리지 않는 것을 이른다.
2) 기후(氣候)는 오랜 세월을 거친 뒤에 얻어지는 역량·능력을 이른다. *잠차(潛
差)는 잠재된 상이점인 '잠재력'으로 보았다.
3) 노남자(魯男子)는 여색을 가까이 하지 않는 사람을 이르는 말이다. 노나라의 어
느 홀아비가 폭풍우로 집이 무너진 이웃집 과부를 집안에 들이지 않았던 일에서
유래하였다. 내용은 『시경詩經』「소아小雅·항백巷伯」편의 주에 "노나라 사람
중에 어떤 남자가 혼자 집에 거처하고 있었고, 이웃에 과부가 홀로 거처하고 있
었다. 밤에 폭풍우가 닥쳐 집이 무너졌으므로 그 부인이 달려와서 남자에게 부탁
하니, 남자가 문을 닫고 받아들이지 않았다. 부인이 창문에서 그에게 말하길, '당
신이 왜 나를 받아들이지 않습니까?' 라고 하니 남자가 말하길, '내가 듣건대, 남
자가 60이 되지 않으면 함께 섞어서 거처하지 않는다고 했으니, 지금 당신도 젊
고 나도 젊으니 당신을 받아들일 수가 없다.'고 했다. 부인이 말하길, '그대는 유
하혜(성문이 닫힐 때 집에 가지 못한 여인과 함께 지냈으나, 도성 사람들이 그를
난잡하다고 일컫지 않았다)처럼 하지 않습니까?' 라고 하니, 남자가 말하길 '유하
혜는 그것이 진실로 가능하였으나 나는 불가능합니다. 나는 장차 나의 불가능한
것으로 유하혜의 가능했던 것을 배우려고 합니다.'라고 하였다."는 고사를 인용
한 것이다. 魯人有男子獨處于室, 鄰之釐婦又獨處于室. 夜, 暴風雨至而室壞, 婦人
趨而託之, 男子閉戶而不納. 婦人自牖與之言曰: '子何爲不納我乎?' 男子曰'吾聞之
也, 男子不六十不閒居. 今子幼, 吾亦幼, 不可以納子!' 婦人曰: '子何不若柳下惠
然? 嫗不逮門之女, 國人不稱其亂.' 男子曰: '柳下惠固可, 吾固不可. 吾將以吾不
可, 學柳下惠之可' "后因稱拒近女色的人爲'魯男子'."

余畫大幅竹, 好畫水, 水與竹性相近也. 少陵云; "嬾性從來水竹居."
又曰: "映竹水穿沙." 此非明證乎? 渭川千畝, 淇泉菉竹, 西北且然,
況瀟 湘 雲夢之間, 洞庭 靑草之外, 何在非水? 何在非竹也?

僧 白丁畵蘭, 渾化無痕迹, 萬里雲南, 遠莫能致, 付之想夢而已. 聞其作畵, 不令人見, 畵畢微乾, 用水噴噗, 其細如霧, 筆墨之痕, 因玆化去. 彼恐貽譏, 故閉戶自爲, 不知吾正以此服其妙才妙想也. 口之噗水與筆之蘸水何異? 亦何非水墨之妙乎? 石濤和尙客吾揚州數十年, 見其蘭幅極多, 亦極妙. 學一半, 撇一半, 未嘗全學, 非不欲全, 實不能全, 亦不必全也. 詩曰: "十分學七要抛三, 各有靈苗各自探, 當面石濤還不學, 何能萬里學雲南?"

東坡畵蘭長帶荊棘, 見君子能容小人也. 吾謂荊棘不當盡以小人目之, 如國之爪牙[1], 王之虎臣[2], 自不可廢. 蘭在深山, 已無塵囂之擾, 而鼠將食之, 鹿將齧之, 豕將蹂之, 熊·虎·豺·麋·兎·狐之屬將囓之. 又有樵人將拔之·割之. 若得棘刺爲護撼, 其害斯遠矣. 秦築長城, 秦之棘籬也. 漢有韓 彭 英, 漢之棘圍也. 三人旣誅, 漢高過沛, 遂有安得猛士四方之慨. 然則蒺藜[3]·淩角[4]·鹿角[5]·棘刺之設, 安可少乎哉? 予畵此幅, 山上山下皆蘭棘相參, 而蘭得十之六, 棘亦居十之四. 畵畢而嘆, 蓋不勝幽 幷十六州之痛, 南 北宋之悲耳, 以無棘刺故耳.

1) 조아(爪牙)는 용사(勇士)를 비유하는 것이다.
2) 호신(虎臣)은 용맹한 무사(武士)인 신하를 비유한다.
3) 질려(蒺藜)는 쇠나 나무로 납가새연 모양으로 만든 가시쇠줄 비슷한 무기이다.
4) 능각(淩角)은 끝이 뾰족한 무기이다.
5) 녹각(鹿角)은 모두 군대 진영에서 사용하는 방어물이다.

米元章論石: 曰瘦, 曰縐, 曰漏, 曰透. 可謂盡石之妙矣. 東坡又曰: "石文而醜," 一醜字則石之千態萬狀皆從此出. 彼元章但知好之爲好而不知陋劣之中有至好也. 東坡胸次, 其造化之爐冶乎? 燮畵此石, 醜石也, 醜而雄, 醜而秀. 弟子朱靑雷索予畵不得, 卽以是寄之, 靑雷

袖中倘有元章之石, 當棄弗顧矣.

何以謂之文章¹⁾? 謂其炳炳燿燿²⁾皆成文³⁾也, 謂其規矩尺度⁴⁾, 皆成章⁵⁾也. 不文不章, 雖句句是題, 直是一段說話, 何以取勝? 畵石亦然, 有橫塊·有竪塊·有方塊·有圓塊·有欹斜側塊, 何以入人之目? 畢究有皴法以見層次, 有空白以見平整, 空白之外又皴. 然後大包小, 小包大, 構成全局. 尤在用筆·用墨·用水之妙, 所謂一塊元氣結而成石矣. 眉山 李鐵君先生文章妙天下, 余未有學之, 寫二石奉寄, 一細皴, 一亂皴, 不知髣髴⁶⁾公文⁷⁾之似否? 眉山古道, 不肯作甘言媚世, 當必有以教我也.

1) 문장(文章)은 생각이나 감정을 글자로 표현한 글로, 문자, 글자, 재주와 학문, 곡절이 숨겨져 있는 뜻이나 내용을 이른다.
2) "병병요요炳炳燿燿"는 글이나 문채(文彩)가 선명(鮮明)한 것을 비유한 것이다.
3) 성문(成文)은 악장(樂章)·문채(文采)·문사(文辭)·예의(禮儀) 등을 이루는 것에 대한 총칭이다.
4) "규구척도規矩尺度"는 기준이나 법도를 성실하게 지키는 것이다.
5) 성장(成章)은 문장을 이루는 것인데, 점차 변화하여 저절로 조리가 완성되는 것을 이른다.
6) 방불(髣髴)은 흐릿함, 어렴풋함, 대략의 형식 또는 대략의 형식이나 흔적, 유사함, 비슷함, 비교함, 견줌, 본뜸, 모방함, 대략, 거의 등의 뜻으로 사용된다.
7) 공문(公文)은 공무(公務)로 만든 문서인데, 사적인 생각이 담기지 않은 문장을 이른다.

復堂 李鱓老畵師也, 爲蔣南沙¹⁾ 高鐵嶺²⁾弟子, 花卉·翎羽·蟲魚皆絶妙, 尤工蘭竹. 然變畵蘭竹絶不與之同道, 復堂喜曰: "是能自立門戶者." 今年七十, 蘭竹益進, 惜復堂不再, 不復有商量³⁾畵事之人也.

1) 장남사(蔣南沙; 1669~1732)는 이름이 정석(廷錫)이고, 호가 남사(南沙)이며, 강희42(康熙42 ; 1703)년에 진사에 급제하였으며 상숙(常熟) 사람이다.

2) 고철령(高鐵嶺)은 이름이 기패(其佩)이며 요령성(遼寧省) 철령(鐵嶺) 사람이다.
3) 상량(商量)은 상의하는 것이다.

終日作字作畫, 不得休息, 便要罵人; 三日不動筆, 又想一幅紙來, 以
舒其沉悶之氣, 此亦吾曹之賤相也. 今日晨起無事, 掃地焚香, 烹茶
洗硯, 而故人之紙忽至, 欣然命筆, 作數箭蘭, 數竿竹, 數塊石, 頗有
灑然淸脫之趣, 其得時得筆之候乎? 索我畫, 偏不畫; 不索我畫, 偏
要畫, 極是不可解處, 然解人於此, 但笑而聽之. 三間茅屋, 十里春
風, 窗裏幽蘭, 窗外修竹, 此是何等雅趣? 而安享之人不知也. 懵懵懂
懂[1], 沒沒墨墨[2], 絶不知樂在何處. 惟勞苦貧病之人, 忽得十日五日之
暇, 閉柴扉, 掃竹徑, 對芳蘭, 啜苦茗, 時有微風細雨, 潤澤於疏籬仄
逕之間, 俗客不來, 良朋輒至, 亦適適然自驚[3]爲此日之難得也. 凡吾
畫蘭·畫竹·畫石, 用以慰天下之勞人, 非以供天下之安享人也.

1) "몽몽동동懵懵懂懂"은 사리에 어둡다. 모호하다. 흐리멍덩한 것을 이른다.
2) "몰몰묵묵沒沒墨墨"은 빠져서 어두운 모양이다.
3) "적적연자경適適然自驚"은 깜짝 놀라서 안색이 변하는 모양이다. 『莊子』「秋水」
 에 "이에 우물 안의 개구리는 그 말을 듣더니 깜짝 놀라 정신을 잃었다. 於是 坎
 井之蛙聞之, 適適然驚, 規規然自失也"는 문장에서 '適適然驚'을 인용한 것이다.

石濤善畫, 蓋有萬種, 蘭竹其餘事也. 板橋專畫蘭竹五十餘年, 不畫
他物, 彼務博, 我務專, 安見專之不如博乎? 石濤畫法, 千變萬化, 離
奇蒼古, 而又能細秀妥貼, 比之八大山人殆有過之, 無不及處. 然八
大名滿天下, 石濤名不出吾揚州何哉? 八大純用減筆而石濤微茸[1]耳.
且八大無二名, 人易記識, 石濤 弘濟, 又曰淸湘道人, 又曰苦瓜和尙,
又曰大滌子, 又曰瞎尊者, 別號太多, 翻成攪亂. 八大只是八大, 板橋
亦只是板橋, 吾不能從石公矣.

1) 미용(微茸)은 정미하고 치밀한 것이다.

鄭所南¹⁾ 陳古白²⁾兩先生, 善畫蘭竹, 燮末嘗學之. 徐文長 高且園兩先
生不甚畫蘭竹, 而燮時時學之弗輟, 蓋師其意不在迹象間也. 文長 且
園才橫而筆豪, 而燮亦有倔强不馴之氣, 所以不謀而合. 彼陳 鄭二
公, 仙肌仙骨, 藐姑冰雪, 燮何足以學之哉! 昔之人學草書入神, 或觀
蛇鬪, 或觀夏雲, 得箇入處. 或觀公主與擔夫爭道, 或觀公孫大娘舞
西河劍器. 夫豈取草書成格, 而規規傚法³⁾者? 精神專一, 奮苦數十年,
神將相之, 鬼將告之, 人將啓之, 物將發之; 不奮苦而求速效, 只落⁴⁾
得少日浮誇⁵⁾, 老來窘隘而已.

1) 정소남(鄭所南)은 송나라 말기 원나라 초기의 화가 정사초(鄭思肖)를 이른다.
2) 진고백(陳古白)은 명나라 장주(長州) 사람인 진원소(陳元素)를 이른다.
3) "규규효법規規傚法"은 융통성 없이 방법만 모방하는 것이다.
4) 낙득(落得)은 …한 결과를 초래하는 것이다.
5) 부과(浮誇)는 공허하여 실제와 맞지 않음. 과장됨이다.

掀天揭地¹⁾之文, 震電驚雷²⁾之字, 呵神罵鬼之談, 無古無今之畫, 原不
在尋常眼孔中也. 未畫以前, 不立一格; 旣畫以後, 不留一格.

1) "흔천게지掀天揭地"는 천지가 발칵 뒤집히는 대단한 기세를 형용하는 것이다.
2) 진전(震電)은 번개 치는 소리이다. *경뢰(驚雷)는 사람을 놀라게 하는 천둥소리
이다.

西江 萬先生名个, 能作一筆石, 而石之凹凸·淺深·曲折·肥瘦, 無
不畢具. 八大山人之高弟子也. 燮偶一學之, 一晨得十二幅, 何其易
乎? 然連筆之妙, 却在平時打點, 閒中試弄, 非可率意爲也. 石中亦須
作數筆皴, 或在石頭, 或在石腰, 或在石足.『板橋全集』

寫竹雜記[1]

清 蔣 和 撰

1) 『사죽잡기寫竹雜記』는 약 1795년 전후에 청나라 장화(蔣和)가 대 그림에 관하여
 잡다하게 기록한 것이다.

花木正面如與人相迎, 竹亦然. 凡畫竹: 一枝之葉, 有陰陽向背, 左右
顧盼, 上下相生. 一竿之枝葉有迎面 葉可掩竿 · 後面 · 左右兩面 · 上
面 · 下面. 一幅數竿, 有賓主 · 有掩映, 有補綴 · 有襯貼 · 有照應 ·
有參差 · 有烘托. 得此法者, 不論繁簡看去俱八面玲瓏.

寫竿有老嫩 · 長短 · 斜正 · 前後 · 濃淡.　寫枝有長短 · 疎密 · 左右
相映 · 向上向下. 枝之濃淡, 隨葉之濃淡, 有時換新葉, 枝老而葉嫩,
當看眞竹, 以究物理. 寫葉有點 · 有飛 · 有挑 · 有捲. 梢有大小, 有
全 · 有半 · 有聚散 · 有平排 · 有平挑 · 有向上 · 有向下 · 有斜 · 有
平 · 有垂 · 有交搭 · 有疊綴, 在左顧右 · 在右顧左, 則無層層直接如
雨溜狀. 寫節舊譜有靑蜓眼, 有銀鉤[1]. 若畫兩竿而節各別, 以此爲能,
殊非正體, 用筆有遲疾, 有提飛, 有賓主. 兩筆卽有賓主, 主筆稍重, 推之三四五
葉皆有主筆[2] 有順逆往來, 有眞有草, 疊法則一 有粗細, 粗勿藩墨, 細卽瘦筆[3]
有沉著, 有輕逸.

1) 은구(銀鉤)는 은으로 만들었거나 은백색이 나는 갈고리인데, 매우 힘차고 아름다
 운 필체를 비유하는 말이다. 그와 유사한 말로, '은구채미銀鉤蠆尾', '은구철획銀
 鉤鐵畫' 등은 모두 필획의 힘찬 것을 비유하는 말이다.
2) 두개의 필치는 빈주(賓主)가 있으며, 주된 필치는 조금 무겁게 그려서 그것을 추
 리하여 그리는데, 셋째 넷째 다섯째의 잎은 모두 주가 되는 필치에 달려 있다.

3) 거친 것은 먹 즙을 쓰지 말고 세밀한 것은 가는 붓을 쓴다.

筆法有飛筆, 排疊末筆及結頂處用之¹⁾ 引筆, 排疊及飛葉起處²⁾ 交筆, 左右兩出及破去排疊用之³⁾ 排筆 四葉排五葉排, 皆順行筆法.⁴⁾ 補筆, 配合章法及連絡大小段, 或葉內補枝⁵⁾ 枯筆, 斷竿枯葉⁶⁾ 連筆. 數葉相連如草書體, 筆鋒映帶如章草.⁷⁾

1) 비필(飛筆)은 포개서 배열한 마지막 필치와 꼭대기를 그릴 때 사용한다.
2) 인필(引筆)은 포개서 배열하는 것과 날리는 잎이 시작되는 곳에 사용된다.
3) 교필(交筆)은 좌우에 두개를 그릴 때와 포개서 배열한 것을 깨트려 제거할 때 사용된다.
4) 배필(排筆)은 네 잎을 배열하고 다섯 잎을 배열할 때 모두 순서대로 그리는 필법이다.
5) 보필(補筆)은 장법을 배합하고 크고 작은 단락을 연결거나 잎 안에 가지를 보충할 때 사용된다.
6) 고필(枯筆)은 잘린 가지나 마른 잎을 그릴 때 사용된다.
7) 연필(連筆)은 몇 잎이 서로 연결된 것이 초서체 같고 붓끝이 서로 비추는 것이 장초 같이 할 때 사용된다.

用墨有濃淡, 善書者晨起卽磨汁, 供一日之用, 及其用也, 但取墨華而棄其餘滓, 作畫亦然. 墨華用撮法如以錐蘸漆, 今人謂之撮墨, 作書得酣飽, 作畫分輕重.

畫法撮墨大抵用淡撮濃, 若雨中垂梢, 當以濃撮淡, 更覺陰潤.

章法有疎密 · 有補綴 · 有力有氣 · 有大段小段 · 有變換 · 有斜正 · 有高下.

取眞竹爲圖, 須有剪裁, 與譜合處, 知立法不謬, 與譜不合處, 見天眞爛漫之趣. 昔人因於燈前月下看竹影也. 余偶披風對竹, 見竹頂旁稍俱有迴翔之勢, 始知向左向右, 乃立法要語, 其妙處難傳.

野竹叢生多枯枝敗葉相糾結, 可以用草隷奇字之法爲之, 月影風梢, 亦同此意.

自著詩文不厭吟誦, 爲改易盡善也. 作畵旣成, 亦當懸之審視, 有增一筆便靈, 減一筆更妙. 如遇能手, 亦可請益.

士大夫偶爾[1]涉筆, 能簡而不能繁. 其爲簡也, 非能簡也, 不敢多著筆也. 其不能繁也, 不敢繁也, 未嘗用力於疊法也.

1) 우이(偶爾)는 간혹・이따금・때때로 라는 부사로 쓰인다.

用墨烘托, 非刻本所能傳. 至用筆各人有天性, 當熟習諸法, 卽求古人眞迹, 取其與我合者摹之, 不患其無成也.

寫竹非排疊不成, 大段排筆, 沉著如詩文之有排偶也. 先成小段, 卽用接葉, 接葉之後, 又加以排疊垂梢, 乃成大段, 凡接葉用个字・分字或平四葉, 用筆當疎散逸意, 在承上起下, 如詩文之有連絡也. 排偶是實, 疎散是虛. 虛實相間, 賓主相映, 上下相生, 乃成章法. 排是平看, 疊是直看, 梢是旁看. 枝先葉後, 寫葉補枝, 枝幹參差, 亦章法要事.

寫枝, 畵論叢刊作竹[1] 枝多取斜側之勢, 不必有風也. 若風竹有上風・垂風・斜風之別, 施之巨幅乃顯.

1) "사지寫枝"에서 '枝'자가 『화론총간』에는 '竹'자로 되어 있다.

按部就班[1], 有法度, 有照應, 則無摧敗零落之筆. 如以細碎點剔取致,

皆疎於法者. 至篇幅以大小段落見章法, 有欠缺則用補筆, 段落不連
絡, 亦用補筆, 或以枝補, 或以葉補, 或枝葉並補, 臨時省察.

1) "안부취반按部就班"은 일정한 순서에 따라 규정대로 진행시켜 착실하게 한걸음씩
 나아가는 것이다.

垂梢要舒展, 先取勢, 次結構. <u>山谷</u>云: "生枝不著節, 亂葉無所歸."
乃初學要言, 若幾於成功, 以章法爲第一.

寫竹人人知寫个字, 但不知疊法之穿挿. 人人知个字要破, 但不知个
字一破卽成重人. 以个字・人字能一而二, 二而一之, 不雜不亂, 便
是能手.

佈景, 有雨・有風・有煙霧・有晴・有雲・有月. 配之以石, 有倚・有
斜・有懸崖・有疊石. <small>風竹向左則石向右, 竹向右則石向左, 以取風勢</small>[1]. 有園林湖
石, 有卵石, <small>如牡礪石</small>[2] 有危石・立石, 有碎石・水石・雪石・文石, 皆
如飛白字體. 又有潑墨石. <small>石笋亦如飛白</small> 如畫雙鉤竹, 則石可設靑綠色.
余好用指畫石, 較之用筆易蒼勁. <small>指作輪廓, 皴擦至烘染仍須用筆, 以得墨氣爲佳</small>[3].
畫石點苔, 須點點從石縫中流出, 古人每 <small>畫論叢刊作有</small>[4] 不點苔者.

1) 풍죽(風竹)은 바람이 좌측으로 향하면 돌은 우측으로 향하게 그리고, 대나무가
 우측으로 향하면 돌은 좌측으로 향하게 하여 바람의 세를 취한다.
2) 난석(卵石)은 모려석(牡礪石) 같은 것이다.
3) 손가락으로 윤곽을 그리고 준찰(皴擦)하여 홍염(烘染)하면 반드시 먹을 사용하여
 야 먹 기운을 얻기 때문에 좋은 그림이 된다.
4) "고인매불점태자古人每不點苔者"에서 '每'자가『畫論叢刊』에는 '有'자로 되어 있다.

灑落取致, 但有筆力, 多無矩矱, 故後人宗<u>梅道人</u>者易墮惡道. 有心

斯事, 當從規矩入, 再從規矩出, 參透此關, 無法非實, 無法非空.

余輯『書法正宗』, 一點一畫, 皆古人成法. 年踰四十, 始寄情於竹, 復廣搜名賢眞迹, 推究理法, 似有會通, 爰集爲譜, 啓示後來. 竊謂書畫一理而不能一致, 畫法以濃淡顯精神, 今木刻無濃淡則板滯, 無情神則臭腐[1]; 化板爲活, 化臭腐爲神奇, 非用墨不滯, 用法不泥, 烏乎可?

1) 취부(臭腐)는 썩어서 냄새가 나는 것이다.

點剔襯筆與襯貼[1]迥別, 凡襯剔[2]以細碎之筆, 似作書之挑趯[3], 襯在葉中也; 若襯貼乃斷不可少, 以濃襯淡, 以淡襯濃, 竿襯竿, 枝襯枝, 葉襯葉, 兩層映帶[4], 方見渾厚[5]. 若但用焦墨[6], 只可偶一爲之. 『翠琅玕館叢書』

1) 점척(點剔)은 점묘(點描)하는 것과 척거(剔去)하는 것이다. *친필(襯筆)은 필치를 붙이는 것이다. *친첩(襯貼)은 상하좌우가 서로 붙도록 하는 것이다.
2) 친척(襯剔)은 붙여서 삐쳐 올리는 획으로 도(挑)와 같은 것으로 보았다.
3) 도적(挑趯)은 한자의 필획에서 좌측에서 우측으로 삐쳐 올리는 획이 'ノ' '도挑'이고, 필봉이 마지막에 위로 삐쳐 올리는 획 'ㅣ'을 '적趯'이라 한다.
4) 영대(映帶)는 경치가 서로 어울리는 것을 이른다.
5) 혼후(渾厚)는 문학 예술작품 등이 소박하고 중후한 것을 이른다.
6) 초묵(焦墨)은 매우 짙은 먹색을 이른다.

山靜居論畫花卉翎毛草蟲¹⁾

清 方薰 撰

世以畫蔬果花草隨手點簇²⁾者謂之寫意, 細筆鉤染者謂之寫生. 以爲意乃隨意爲之, 生乃像生肖物³⁾. 不知古人寫生卽寫物之生意, 初非兩稱之也. 工細·點簇, 畫法雖殊, 物理一也. 曹不興點墨類蠅, 孫仲謀以爲眞蠅, 豈翅足不爽者乎? 亦意而已矣.

1) 『산정거논화화훼영모초충山靜居論畫花卉翎毛草蟲』은 약 1795년 전후에 청나라 방훈(方薰)이 화훼, 영모, 초충화에 관하여 논한 것이다.
2) 점족(點簇)은 동양화 기법으로 붓을 사용하여 구륵(鉤勒)하지 않고 점찍는 방법으로 모아서 물상(物象)을 이루는 화법으로, '점타點垛'라고도 한다.
3) 상생(像生)은 자연의 생산물을 모방해 제작한, 화과(花果)와 인물(人物) 등의 형상이 똑 같아서 살아 있는 것 같은 것을 이른다. *초물(肖物)은 사물을 애써 그리는 것이다.

寫生家宗尙黃筌 徐熙 趙昌三家法, 劉道醇嘗云: "筌神而不妙, 昌妙而不神, 神妙俱完, 惟熙耳." 後王弇州亦謂: "陳道復妙而不眞, 陸叔平眞而不妙, 眞妙俱得惟周少谷耳."

凡寫花朵須大小爲瓣, 大小爲瓣則花之偏側俛仰之態俱出. 寫花者往往不論梨梅桃杏, 一勻五瓣, 乃是一面花, 欲其生動不亦難歟?

點花如荷·葵·牡丹·芍藥·芙蓉·菊花, 花頭雖極工細, 不宜一勻疊瓣, 須要虛實偏反疊之. 如牡丹, 人皆上簇細瓣起樓⁴⁾, 下爲一勻大瓣, 朵朵一例, 便無生動之趣. 須不拘四面, 疎密簇疊, 參差取勢, 各呈花樣, 乃妙.

1) 기루(起樓)는 층층이 쌓인 것이다.

寫花頭須要破碎玲瓏[1], 鉤葉點心須要精神圓綻, 便有活致.

1) 파쇄(破碎)는 잘게 부수는 것이며, *영롱(玲瓏)은 눈부시게 찬란하고 물건이 정
교하며 아름다운 것을 형용하는 말이다.

寫葉之法, 不在反正取巧, 貴乎全圓得勢, 發枝立榦, 亦同此法.

鉤葉點心乃是全幅之眉目, 有搨[1]葉點花平平, 而鉤點有法, 便爲改觀[2].
有搨葉點花已妙, 鉤點無法而敗之者, 不可不知.

1) 탑(搨)은 붓 가는 대로 쓰거나 그림을 그린다는 소주(蘇州) 지방의 방언이다.
2) 개관(改觀)은 원래의 모양을 바꿔서 새로운 모습을 보이는 것이다.

元 張守忠 應作中[1] 墨花翎毛, 筆墨脫去窠臼, 自出新意, 眞神妙俱得
者. 石田常仿摹之, 設色絶少. 僕見其桃花小幀, 以粉筆蘸脂, 大小點
瓣爲四五花. 赭墨發榦, 自右角斜拂而上, 旁綴小枝, 作一花一蕊, 合
綠淺深, 搨葉襯花蕊之間. 點心鉤葉, 筆勁如錐, 轉折快利, 餘梗尺
許, 更不作一花一葉. 風致高逸, 入徐氏之室矣.

1) "장수충張守忠"의 '忠'자가 '中'자로 되어야 한다. *장수중(張守中)은 장중(張中)
인데, 일명 수중이라고 한다. 원나라 송강(松江) 사람이고, 자는 자정(子正)이며,
황공망의 화법을 배워 산수화를 잘 그렸고 묵화도 능했다.

昔人云: "墮地之果易工於折枝之果, 折枝之果易工於林上之果; 郊野
之蔬, 易工於水濱之蔬, 水濱之蔬易工於園圃之蔬." 僕以爲園圃乃種
植之蔬, 無欹側偏反之致, 難工難於位置取勢耳. 至墮地之果無枝葉

映帶, 亦何以取勢, 其說殆不可解. <small>按此言花果形狀易寫, 自然生氣難寫之意也.</small>

寫點簇花卉, 設色難於水墨, 雖法家作手, 點墨爲之成雅格, 設色每少合作.

寫生無變化之妙, 一以粉本鉤落塡色, 至衆手雷同, 畵之意趣安在? 不知前人粉本, 亦出自己手. 故易元吉於圃中畜鳥獸, 伺其飮·啄·動·止而隨態圖之. 趙昌每晨起遶闌諦玩其風枝露葉, 調色畵之. 陶雲湖聞某氏丁香盛開, 載筆就花寫之. 並有生動之妙, 所謂以造化爲師者也.

畵墨花趁淫點心鉤葉, 最得古意, 雖設色點簇以墨點心鉤葉, 自具妙理.

設色花卉法, 須於墨花之法參之乃入妙. 唐 宋多院體, 皆工細設色而少墨本. 元 明之間遂多用墨之法, 風致絶俗, 然寫意而設色者尤難能.

白石翁蔬果翎毛得元人法, 氣韻深厚, 筆力沉著. 白陽筆致超逸, 雖以石田爲師法, 而能自成其妙. 靑藤筆力有餘, 刻意入古, 未免有放縱處, 然三家之外, 餘子落落矣.

寫花卉翎毛草蟲, 古人工細妙, 不工細亦妙. 今人工細便爾俗氣, 蓋筆墨外意猶未盡焉, 不思而學[1]於畵亦無謂耳.

[1] "불사이학不思而學"은 『논어論語』「위정爲政」의 "배우고 생각하지 않으면 없어지고, 생각하고 배우지 않으면 위태롭다. 學而不思則罔 思而不學則殆"라는 문장을 인용한 것이다.

點簇花果, 石田每用復筆, 靑藤一筆出之; 石田多蘊蓄之致, 靑藤擅

跌蕩之趣.

畫不用墨筆惟以彩色圖者, 謂之沒骨法. 山水起於王晉卿 趙昇, 近代
董思白多畫之. 花卉始於徐熙, 然『宣和譜』云: "畫花者往往以色暈淡
而成, 獨熙落墨以寫其枝葉蕊萼, 然後傅色, 故骨氣風神爲古今之絶
筆" 云云. 由此觀之沒恐墨之訛也. 或以謂熙孫崇嗣嘗畫芍藥, 芍藥
又名沒骨花, 究不知何義. 按沒骨法創於徐崇嗣, 不始於徐熙. 又按趙昇畫史無其人.

設色花卉世多以薄施粉澤爲貴, 此妄也. 古畫皆重設粉, 粉筆從瓣尖
染入, 一次未盡腴澤勻和, 再次補染足之, 故花頭圓綻不扁薄, 然後以
脂自瓣根染出, 卽脂汁亦由粉原增色. 南田 惲氏得此訣, 人多不察也.

南田氏得徐家心印[1], 寫生一派有起衰[2]之功, 其渲染點綴, 有蓄筆[3],
有逸筆[4], 故工細亦饒機趣[5], 點簇妙入精微矣.

1) 심인(心印)은 문자와 언어에 의하지 않고 직접 마음속으로 인증하는 것이다.
2) 기쇠(起衰)는 쇠한 것을 일으킴. 문단에 새로운 문풍을 일으키거나 병약한 사람
 을 건강하게 하는 것이다.
3) 축필(畜筆)은 적묵(積墨)하는 필치를 이른다.
4) 일필(逸筆)은 방종하고 자유로운 필치이다.
5) 기취(機趣)는 자연스런 풍취로 풍취(風趣)와 같다.

錢舜擧<草蟲卷>三尺許, 蜻蜓·蟬·蝶·蜂·蛬類皆點簇爲之, 物
物逼肖, 其頭目翅足, 或圓或角, 或沁墨[1], 或破筆[2], 隨手點抹, 有蠕
蠕欲動之神, 觀者無不絶倒. 畫者初未嘗有意於破筆沁墨也, 筆破墨
沁皆弊也, 乃反得其妙. 則畫法之變化實可參乎造物[3]矣.

1) 심묵(沁墨)은 먹이 젖어서 배어들게 칠하는 것이다.
2) 파필(破筆)은 붓을 가지런하게 모우지 않고 거칠게 칠하는 것이다.

3) 조물(造物)은 천지만물을 만든 조화(造化)이다.

黃筌畫多院體, 所作類皆章法莊重, 金粉陸離. 徐熙便有汀花野卉, 灑落自好者. 所謂黃家富貴, 徐家野逸也.

元 明寫生家多宗黃要叔 趙昌之法, 純以落墨見意, 鉤勒頓挫, 筆力圓勁, 設色妍靜. 舜擧 若水後之冕 叔平 沱江各極其妙, 時人惟陳老蓮能之. 南田 惲氏畫名海內, 人皆宗之, 然專工徐熙祖孫一派, 黃趙之法幾欲亡矣. _{按落墨見意, 乃徐熙非黃筌.}

按落墨見意, 乃徐熙非黃筌.

邊鸞 呂紀 林良 載進純以宋院本爲法, 精工毫素, 魄力甚偉, 黃 趙 崔 徐之作猶可想見. 後人專於尺幅爭能, 屛障之作, 幾無氣色, 可輕視耶?

東坡云: 世人多以墨畫山水·竹石·人物而未有以墨畫花者, 汴人尹白能之, 墨花之法其始於宋乎?

惲氏點花粉筆帶脂, 點後復以染筆足之. 點染同用, 前人未傳此法, 是其獨道. 如菊花·鳳仙·山茶諸花, 脂丹皆從瓣頭染入, 亦與世人畫法異. 其枝葉雖寫意, 亦多以淺色作地, 深色讓主筋分染之. 主筋葉中一筆也

墨竹一派文石室爲初祖, 石室傳之東坡, 坡死不得其傳. 後三百年子昂夫婦及息齋 李氏私淑文 蘇, 復衍其法, 梅道人繼之, 王友石 夏仲昭 歸文休 魯孔孫皆墨君[1]之的嗣[2]也.

1) 묵군(墨君)은 묵죽(墨竹)의 미칭이다.

2) 적사(的嗣)는 적사(嫡嗣)로 직계 · 정통이다.

畵竹無論工拙, 先須一掃釘頭鼠尾佻㒓瑣屑之病, 務使節節葉葉, 交加爽朗, 肥瘠所不計也.

攅三聚五[1], 蜩腹蛇蚹[2], 疊葉成竿[3], <u>東坡</u>所謂竹自有也, 未嘗以爲畵法. 故執筆熟視, 熟視則意有此竹, 筆隨意之所之, 兎起鶻落[4]而出之, 少縱則逝矣. 攅三聚五蜩腹蛇蚹非畵法, 畵法在熟視少縱之間.

1) "찬삼취오攅三聚五"는 대나무를 그리는 방법으로 셋이나 다섯 개의 잎이 서로 얽혀 한곳에 모이게 하는 법이다.
2) "조복사부蜩腹蛇蚹"는 대나무의 줄기를 이른다. *조복(蜩腹)은 매미의 배를 이른다. 매미는 이슬만 마시고 먹지 않아서 배 안이 깨끗이 비었기 때문에 고결한 대나무 줄기를 비유한다. *사부(蛇蚹)는 뱀이 껍질을 벗는 것이다. 부(蚹)는 뱀의 아래쪽의 누런 비늘인데, 대나무껍질이 벗어지는 것을 비유한다.
3) "첩엽성간疊葉成竿"은 댓잎을 쌓아서 줄기를 이룬다는 것이다.
4) "토기골락兎起鶻落"은 토끼가 나오자 매가 낚아채는 것으로, 아주 민첩한 동작, 또는 서화나 문장의 솜씨가 신속함을 비유한다.

世謂畵竹不難於發竿而難於疊葉, 雖有是理, 然全幅位置妙在發竿, 竿發得勢, 疊葉亦有生法[1].

1) 생법(生法)은 법령을 제정함, 방법을 세움, 방도를 찾는 것이다.

<u>東坡</u>試院時, 興到以朱筆畵竹, 隨造自成妙理. 或謂竹色非朱, 則竹色亦非墨可代, 後世士人遂以爲法. 僕所見如<u>文衡山</u> <u>唐六如</u> <u>孫雪居</u> <u>陳仲醇</u>皆畵之. 此君譜中昔多墨綬, 今有衣緋矣. 『山靜居畵論』

畵耕偶錄論畵花卉[1]

清 邵梅臣 撰

1) 『화경우록논화훼畵耕偶錄論畵花卉』는 약 1820년 전후에 청나라 소매신(邵梅臣)이 화훼 그림에 관하여 논한 것이다.

唐以後始有墨畵花卉, 多用濃墨爲之, 恐紙舊損墨神也. 更無用工筆, 用純墨之法. 皆以大筆取勢, 淋漓酣暢, 活潑潑地, 要以得筆墨神趣 爲工. 其細筆墨畵, 古有傳者, 皆當時粉本也.

芭蕉間著梅花, 余客晃州時對景所作, 意雖有得, 然終不敢示人, 恐 胎雪蕉之誚也. 今見闕雯山處有直幅舊畵, 絹色極古雅, 蕉葉翠如初 夏, 中橫紅梅一枝, 風致可愛. 始知古人作畵, 大抵以造物爲師, 天地 間有一景卽有一稿, 正不必妄生議論也.

客沅州時, 雪中見芭蕉, 鮮翠如四五月, 紅梅一枝, 橫斜其間, 楚楚有 致. 以是知王摩詰雪中芭蕉, 殆以造物爲粉本, 畵工推爲南派之祖.

畵花卉專求設色, 以姿態媚人. 不知花卉一道, 亦自有筆墨. 甯可有 筆無墨, 不可有墨無筆. 枝榦者筆也, 花葉者墨也. 婀娜[1]中必具有生 新峭拔[2]之氣, 斯爲上乘.

1) 아나(婀娜)는 날씬하고 아리따운 모양이다.
2) 초발(峭拔)은 힘이 있고 속기가 없는 것으로 운필이 주경(遒勁)함을 이른다.

昔王子敬爲桓溫書扇, 誤爲墨污, 因就成一駁牛[1]甚工. 余爲筠廊作荷花, 衣袖染墨, 誤著縑素, 遂成此石. 倘筠廊訾之, 則有子敬例在.

1) 박우(駁牛)는 얼룩소이다.

小蓬萊閣畫鑑論畫花卉¹⁾

清 李修易 撰

陳道復寫生, 以不似爲是; 惲正叔寫生, 以極似爲是. 祝京兆云: "不
解筆墨, 徒求形似, 正如拈絲作繡, 五采爛然, 終是兒女裙袴間物. 則
正叔未免坐此." 不知正叔天分旣高, 心思又雋, 求形似卽所以師造化
也. 豈得與持稿本謹步趨²⁾者同日而語哉!

1) 『소봉래각화감논화화훼小蓬萊閣畫鑑論畫花卉』는 약 1820년 전후에 청나라 이수
 이(李修易)가 『소봉래각화감』에서 화훼 그림에 관하여 논한 것이다.
2) 보추(步趨)는 걸어감, 추종함, 본받음, 모방함, 일이 추진되는 단계를 이르는 것
 이다.

花卉之有派, 無人不知之矣. 方蘭坻『山靜居畫論』曰: "南田惲氏, 畫
名海內, 人咸宗之, 然專工徐熙祖孫¹⁾一派, 趙 黃之法, 幾欲亡矣." 余
謂寫生自點筆一派興, 則鉤勒必非所尙也. 蓋點筆易見生趣, 鉤勒難
免板滯, 人誰肯捨其易而樂其難哉? 且殺粉調脂之法, 愈創愈妙, 近
日寫生家, 遇生紙必濕鉤筋, 遇絹扇用接粉法, 或墨花綠葉, 或用濃
墨點花葉, 以泥金鉤醒之. 或以五色牋寫生, 能使不犯. 王元美曰:
"書家代不及古, 至於畫, 則何必遜於古人." 洵然. 『小蓬萊閣畫鑑』

1) "서희조손일파徐熙祖孫一派"는 오대(五代) 남당(南唐)의 서희(徐熙)와 그의 손자
 인 송(宋)의 서숭사(徐崇嗣)·서숭훈(徐崇勳)·서숭구(徐崇矩) 등의 유파를 이른
 다. *조손(祖孫)은 할아버지 대에서 손자 대까지, 조부모와 손자 손녀를 아울러
 이르는 말이다.

過雲廬論畫花卉[1]

清 范 璣 撰

花卉論[2]

花卉與山水同論, 古人尙全形不能不工坡石, 今人但擅折枝而竟廢山水. 未習山水, 出枝怯弱, 境界狹窄. 由山水而傍溢者, 必昧瓣葉之轉側俯仰, 用色鮮妍, 亦大抵然也. 近來兼工帶寫之法甚行於世, 倚番産豔紅以爭勝[3]. 學者不留心章法, 但摹眞影稿[4], 千手雷同, 速於見功, 而反斥鉤勒細染與健筆大寫. 榮利[5]畢生, 恬不知怪. 求氣局開展, 酣嬉淋漓[6], 縱橫馳逐, 與夫荒率蒼老, 簡靜古樸, 悠然物表[7]者, 何可得歟! 卽有韻流於色, 致生於意, 已如麟角[8]也. 藝苑中天姿敏妙者, 豈少其人? 特須具卓識, 莫甘慕羶[9]而附, 不挽頹風, 甚可慨已.

1) 『과운려 논화화훼過雲廬論畫花卉』는 청나라 범기(范璣)가 화훼 그림에 관하여 논한 것이다.
2) 「화훼론花卉論」은 『과운려논화화훼』의 항목으로 화훼를 논한 것이다.
3) 쟁승(爭勝)은 승부를 겨루는 것이다.
4) 영고(影稿)는 초고를 따라 그리는 것이다.
5) 영리(榮利)는 영화와 이록(利祿)이다.
6) "감희임리酣嬉淋漓"는 좋아서 즐기는 데만 푹 젖어드는 것을 이른다.
7) 물표(物表)는 '물외物外'로 속세를 벗어나는 것이다.
8) 인각(麟角)은 기린의 뿔로, 학업에 뜻하는 사람은 쇠털처럼 많으나, 이를 성취하는 사람은 기린의 뿔처럼 적다는 뜻으로, 극히 드문 것을 비유한다.
9) 모전(慕羶)은 좋아하기 때문에 다투어 모여듦을 비유하는 말인데, 개미가 양고기의 누린내를 좇아 모여들고, 백성들이 순(舜)을 흠모하여 모여든다는 『장자』「서무귀徐無鬼」에 나오는 말에서 유래하였다.

人謂古人尙工細, 今人工細便俗, 其弊在少功夫耳. 殊不知工細之外, 尤必開展. 上而黃 趙 徐 崔以至邊鸞 戴進 林 呂輩, 何非精嚴毫末, 而氣像巍然? 若不塚筆臼硯, 能至是乎? 卽不工細, 亦當求之魄力[1], 餒飣之譏, 甘謹守哉! 嗟乎! 甌香驅明季之陋習, 雖日本乎崇嗣, 而以逸韻見勝, 古法已漓. 今則浸淫宇內, 旣乏天姿, 復昧討古. 工細之法隆緒泯絶. 豪傑之士, 當整精旅, 拔趙幟[2]於墨林, 是所望焉.

1) 백력(魄力)은 일에 임하는 담력과 과단성, 기백, 기세이다.
2) "발조치拔趙幟"는 『사기史記』 「회음후열전淮陰候列傳」에 "조나라의 기를 뽑고 한나라의 적기를 세웠다. 拔趙幟易韓幟."는 고사(故事)로, 적치(赤幟)는 선명한 깃발로 영수(領袖)한 인물을 비유한다.

梅·竹之古澹韻幽, 必其人性氣相同, 方可爲之. 筆之於法, 不外書之體·文之理也, 然必苦工始得. 今人喜學梅·竹, 殊不知其難正莫可名狀, 而竹尤甚焉. 蓋梅可改救, 竹則一筆有乖, 全幅俱廢, 古稱專擅, 亦尙寥寥, 而可易視乎?

梅法甚多, 學宋 元人渴墨高逸固少, 明之包山 服卿 麋公一派, 亦不經見. 其古拙之妙, 老榦屈鐵, 疎花數點, 視之如古仙人來自世外, 煙霞之氣撲人. 近日好手曷仿之, 何必孜孜於元章 補之哉! 『過云廬論畵』

似山竹譜[1)]

淸 李景黃 撰

余師芳椒 杜先生云: "畵竹不參究諸家, 無以窮其勝; 不折衷文 蘇, 無以正其趣." 又云: "畵竹三昧[2)], 神氣二字盡之. 有氣斯蒼, 有神乃潤, 文之檀欒飄擧, 其神超也. 蘇之下筆風雨, 其氣足也. 得其法者, 元之吳仲圭, 明之王孟端 夏仲昭外, 數歸文休父子. 文休, 震川之孫, 與王志堅[3)] 李長蘅前輩稱三才子, 晚歲授經來查, 與長蘅交甚密. 其法從六書脫化, 不枝枝節節[4)]而爲, 人宗之者, 下筆皆有矩矱."

1) 『사산죽보似山竹譜』는 1828년에 청나라 이경황(李景黃)이 대 그림에 관하여 정리해 기재한 것이다.
2) 삼매(三昧)는 심오한 이론이나 견해를 이른다.
3) "왕지견王志堅"에서 '堅'자가 『중국역대화가인명사전』에는 '堅'자로 되어 있다.
4) "지지절절枝枝節節"은 갖은 정황, 일 따위를 자잘하게 진행하거나 처리하는 것을 이른다.

劉廷世作竹喜疏淡, 李晉傑則喜濃密. 嘗云: "他人以蕭疏爲能, 余以穠密爲巧."

柯敬仲脫胎六書, 爲此君[1)]別開生面. 所謂書畵同一關捩[2)]者, 觀此益信. 『影印本』

1) 차군(此君)은 대나무를 이른다.
2) 관열(關捩)은 원리나 도리, 사물의 가장 중요한 부분을 비유하는 말이다.

夢幻居畵學簡明論花卉翎毛[1]

清 鄭績 撰

花卉總論[2]

1) 『몽환거화학간명논화훼영모夢幻居畵學簡明論花卉翎毛』는 1866년에 청나라 정속
 (鄭績)이 화훼와 영모 그림에 관하여 논한 것이다.
2) 「화훼총론花卉總論」은 『몽환거화학간명논화훼영모』의 항목으로 화훼 그림에 관
 한 일반적 이론을 총괄한 것이다.

草木之花甚繁, 無一不可以入畵圖而傳於筆墨, 而其中分形別類, 有
樹本・草木・藤本之不同. 　當窮究物理而參用筆法・墨法・寫工・
寫意, 各臻其妙. 故寫花草不徒寫其嬌豔, 要寫其氣骨. 骨法用筆, 筆
氣在墨, 然鍊墨用筆, 往往流入粗豪, 又失花之情態, 殊少文雅. 如專
用顏色而不用墨, 古人有沒骨法, 今人喜其秀麗, 每多學之. 但沒骨
法雖得像生體態而無筆無墨, 究竟宜於女史描摹, 不當出在士夫手段.
必要色・墨並用, 工意兼全, 鍊筆毋失花情, 寫生善用墨氣, 如是乃
寫花卉上乘之法.

畵花卉之法, 有花葉枝榦俱用工細雙勾爲工筆者; 有花用色染, 葉用
墨點, 寫其形影似不似之間爲意筆者; 有花葉用意筆雙勾爲逸筆者;
有花葉用色分濃淡背面, 工緻描摹爲沒骨者. 古人立法皆有至理, 而
高下優劣之間, 取捨存乎其人. 但工怕匠, 意防野, 逸筆則忌板實, 沒
骨則愁稗弱. 卽山水所謂細巧求力, 僻澀求才是也. 更宜於人物論中
參之.

論樹本[1]

梅報早春, 獨占花魁, 得陽氣之先者, 小陽春[2]後至臘月[3]開花. 寫法多墨梅先從斡起, 枝交女字, 曲如龍, 勁如鐵, 長如箭, 短如戟. 花開五瓣, 須圓, 太圓則板, 尖則類桃, 長則如杏, 貴含不貴放, 宜稀不宜繁. 聚散疎密, 正側陰陽. 丁香點蕊, 鬚從蒂生, 此是訣也. 有白萼·紅萼·綠萼, 或不用墨圈, 全用粉·胭脂·水綠點瓣加鬚, 或先用墨圈後加色染, 各有寫法, 古人著論甚多, 其要不外是耳.

1) 「논수본論樹本」은 『몽환거화학간명논화췌영모』의 항목으로 나무에 피는 꽃에 관하여 논한 것이다.
2) 소양춘(小陽春)은 '소춘小春'으로 음력 10월을 이른다.
3) 납월(臘月)은 섣달로 음력12월이다.

蠟梅本非梅類, 因其與梅同時, 花香又相近, 其色黃似蜜蠟, 故名. 蠟梅有三種: 花小香淡者名狗蠅梅, 花疎開時含口者名磬口梅, 花密而香濃·色深黃如紫檀者, 名檀香梅. 寫法亦與梅同, 但梅葉脫花開, 蠟梅花留宿葉. 梅花瓣圓, 蠟梅瓣稍尖, 宜以藤黃入粉點染, 而大小·疏密·深淡·含開, 則隨意之所到, 欲寫某種以消息畵之.

桃正月春花有數種: 一曰夭桃, 花開五瓣, 其色稍淡, 花後結子. 一曰緋桃, 花放數層, 其色略深. 一曰夾竹桃, 花色與緋桃同而葉則長厚如竹, 五月開花, 與夭緋異. 寫桃枝似梅而軟, 花如梅而尖. 梅花不見葉, 桃則花葉並發, 此爲分別. 寫桃多用脂粉沒骨取其嬌也. 或雙勾或水墨渾成者有之. 葉皆嫩薲, 細刺紅筋, 蕊丁如椒點藏薲椏[1], 夾竹桃則花葉並茂, 綠中點紅, 正是桃花夾竹.

1) 원아(蕿椏)는 애기풀(靈神草)의 가장귀를 이른다.

紅棉[1]又曰木棉, 二月花開, 紅焰如火, 南方離明[2]之象, 故北地無之.
寫紅棉要得其氣勢參天[3], 雖一枝一朵, 亦無隨盦附彗之態. 古榦若
梅, 橫紋若桐, 花瓣長厚. 點鬚墨濃, 蕊含紫黑, 蕊破吐紅, 此訣也.
用墨勁筆雙勾, 或全硃寫沒骨亦可. 用筆要壯, 不可以細勾描畵.

1) 홍면(紅棉)은 목면(木棉)의 별칭이다. 붉은 꽃이 피기 때문에 일컫는다.
2) 이명(離明)은 태양, 또는 햇빛이다.
3) 참천(參天)은 하늘을 바라봄, 하늘을 찌를 듯이 공중에 높이 솟은 것이다.

玉蘭木筆辛夷[1]皆同一類. 冬蕊・春花・九瓣. 白色爲玉蘭, 淡紫爲辛
夷, 淡黃爲木筆. 高者盈丈, 一枝一蕊, 尖長黃苞有毛. 寫法用意花工
筆亦可, 因樹雖高, 花仍嬌薄, 似木棉雄壯氣勢, 非細緻能摹也.

1) 옥란(玉蘭)・목필(木筆)・신리(辛夷)는 목련과의 낙엽교목이다.

紫荆[1]春花, 花後生葉, 花小紫粒, 蕊瓣難分, 成簇成團, 發無定處, 或
枝或榦, 或樹頭皆有之, 儼如楊桃花, 其色嬌紫, 花多燦爛可愛. 先寫
枝後用紫入粉點花, 再用深紫於花枝交接處隱約中少加蔕梗爲妥.

1) 자형(紫荆)은 콩과의 낙엽 활엽 관목, 박태기나무 봄철에 자주색 꽃이 피며 나무
껍질・목재・뿌리는 약재로 쓴다.

石榴有數種: 結子與不結子, 大葉與細葉不同. 夏月開花, 有單瓣有
千層. 要之畫石榴花宜朱蕚千層, 用硃入洋紅點沒骨法, 其中碎瓣亂
英, 難以雙勾, 勾必板實. 葉綠加墨, 攢聚成球, 焦墨刺筋. 蕊長中折,

若倒葫蘆.

佛桑¹⁾花有紅·白·黃·紫四色, 枝榦皆直生高數尺. 枝葉如桑, 故名
佛桑. 長條直上, 一葉一蕊, 多若串珠. 一樹枝蕊百朵, 朝開暮落, 自
五月始花, 中秋乃歇. 畫之必夾別花配襯, 乃能成章, 因枝直少情趣
交搭²⁾故也.

1) 불상(佛桑)은 '부상扶桑'으로 꽃은 아침에 피었다가 저녁에 진다.
2) 교탑(交搭)은 배합시키는 것으로 합치되는 것이다.

紫微¹⁾七月花, 雖五瓣多攣縮不可雙勾, 宜以紫色入粉調勻, 顫筆點
花, 須會攣縮之意. 然後從心刺鬚點英, 以聚朵成球. 蕊多顆粒, 圓小
如椒, 葉生對門, 枝榦古錯.

1) 자미(紫微)는 부처 꽃과의 낙엽 소교목, 배롱나무, 만당홍(滿堂洪), 백일홍, 잎이
 마주나고 긴 타원형으로 윤이 나며, 여름과 가을 사이에 자주색, 흰색의 꽃이 핀다.

木芙蓉¹⁾九月始花, 一枝數蕊, 逐日漸開, 隨時變色, 早淨白, 午桃紅,
晚深紅, 二日更紅. 瓣中有筋如蓮, 故又名木蓮. 而叢英堆萼, 亦似牡
丹, 似勻藥. 榦葉如桐, 但葉有五尖無四缺. 枝高而柔, 榦老猶綠.

1) 목부용(木芙蓉)은 무궁화과에 속하는 낙엽 관목이다.

桂與木樨¹⁾同類別種, 而桂亦有多種, 概其名則有三, 枝榦皆直, 皮紋
皆皺. 一曰牡桂: 葉長尺許如枇杷, 葉邊有鋸齒, 表裏生毛. 一名菌
桂: 葉似柿葉, 中有縱紋三道, 光淨無毛, 與牡桂異. 牡·菌皆白花黃
蕊, 四月開, 五月結子, 生交趾 桂林山谷中, 樹高數丈, 採其皮卽藥,

名肉桂. 此二種不入畫譜. 一曰巖桂: 比牡·菌樹小, 嫩葉長瘦有齒,
老葉短肥光厚無齒如梔子葉, 又如茶葉, 因叢生巖嶺間, 謂之巖桂.
今園林中多移接種之, 俗呼爲木樨者是也. 其花白者名銀桂, 黃者名
金桂, 紅者名丹桂. 有秋花者, 春花者, 四季花香, 逐月花者. 畫多巖
桂. 寫法先寫枝葉, 隨用粉點白花, 微入藤黃點, 黃入硃標點紅花於
葉後, 再加襯葉, 如是乃無偏向, 花在中間也.

> 1) 계수(桂樹)는 녹나무 과에 속하는 상록 교목이다. *목서(木犀)는 물푸레 과에 속
> 하는 나무이다.

山茶[1]冬開花深紅如朱丹, 正面如木棉, 鬚英亦黑點, 葉後有稜·兩頭
尖, 腰闊如茶. 蕊綠而黃, 形若梅子. 茶有數種: 寶珠茶其花簇如珠,
石榴茶其中層疊碎花, 躑躅茶其花如杜鵑花, 宮粉茶其花皆粉紅色.
又有一捻紅·千葉紅·千葉白·千葉黃, 更有外國來種曰洋茶, 其名
不可勝數, 而入畫者寫五瓣山茶爲正派.

> 1) 산다(山茶)는 동백나무이다.

論草本[1]

牡丹, 花之富貴者也, 正·二月開花, 紅·黃·紫·白·黑五色之中,
又有深淺之別, 而種類名目甚多, 其瓣萼千層, 花樣無所不有, 鮮豔
可愛, 江南最盛. 叢生老榦, 高數尺, 逢春新枝與葉蕊並發. 葉莖上三
歧五葉, 畫法雙勾·沒骨·工·意皆宜. 卽全用墨水, 一枝半朵, 亦
不失富貴氣象, 乃爲善畫牡丹者, 不徒[2]多買胭脂而已. 按牡丹實盛於北方,
並不盛於江南.

1) 「논초본論草本」은 『몽환거화학간명논화훼영모』의 항목으로 풀에 피는 꽃에 관하
 여 논한 것이다.
2) 부도(不徒)는 거저 되는 것이 아니다.

芍藥猶綽約美好貌, 花瓣與牡丹大同小異, 亦有數色, 種類不一. 生
成多同牡丹者, 但畵宜分別之. 牡丹花瓣圓短而密, 芍藥尖長而疏;
牡丹葉肥厚, 芍藥葉瘦薄; 牡丹有老榦, 芍藥宿根在土, 逐年萌芽, 以
此辨之. 必明乎此, 庶胸中有成, 筆下無混.

酴醾[1]原是酒名, 取其芬可漬酒故名. 花有黃 · 紅 · 白三色, 莖葉皆
刺, 一穎三葉如品字形, 或五葉有之, 葉邊有齒, 面綠背翠, 蕊尖長蒂
如葫. 玫瑰 · 月季 · 薔薇, 皆同一類, 生則有春夏四時, 開不同時, 瓣
厚 · 薄, 香 · 不香, 色淺 · 深, 葉大 · 小, 枝長 · 短, 花稀 · 密之別,
而畵實同一法, 不過略分大小 · 三葉五葉耳. 一名七姊妹者, 一枝七
朶, 其花小於諸種, 而七朶中又有濃淡 · 紅白不齊, 此亦當辨.

1) 도미(酴醾)는 일명 '막걸리'라고도 한다.

葵有蜀葵 · 吳葵 · 鴨脚葵各種不一, 而入畵者多寫鴨脚葵, 卽秋葵也.
因其葉開五尖, 形如鴨脚故名, 五六月開花, 大如碗, 六瓣 · 淡黃 ·
丹心, 朝夕傾陽, 故寫宜側面.

萱花[1]一名忘憂, 又名宜男, 人多畵以賀喜, 取其名意也. 葉長四垂,
苞生直莖, 無附枝, 繁蕊攢連, 蕊長, 開六瓣, 有春花 · 夏花 · 秋花 ·
冬花者. 色有黃 · 白 · 紅 · 紫, 但畵以黃爲正, 不可混用雜色也.

1) 훤화(萱花)는 원추리로 난과에 속하는 다년초인데 '망우초忘憂草'라고도 한다.

玉簪有兩種, 一葉肥如菜, 一葉長如萱. 葉肥者花亦肥, 莖大而短; 葉長者花亦長, 莖小而高. 夏月中抽一莖直上, 結蕊成毬. 蕊長如簪, 色白如玉, 故名玉簪. 肥葉花小, 一莖數朵, 長葉花多, 一莖數十朵, 肥瓣稍圓, 長瓣略尖, 皆開六出, 莖上有小葉, 與水仙之無葉有別也.

蘭種甚多, 不一其名, 總而言之, 赤莖者花黃紫筋, 中心瓣細紫點, 青莖者花紅筋, 中心瓣紅點; 白莖白花心無雜色, 故名素心, 卽素心亦多種類, 花矜貴·莖幼葉軟. 葉長者花亦長, 朵亦多; 葉短者花亦短, 朵亦少, 自然之理. 青莖葉勁, 赤莖葉粗, 梗勁而直. 畫蘭多用濃墨寫葉, 淡墨寫花. 寫葉落筆先知釘頭鼠尾·螳肚之法, 後明交鳳眼·破象眼之訣. 葉交勿疊重, 花多勿比聯, 此畫蘭之法已盡, 或雙鉤·沒骨, 隨人嗜好用之.

菊種千百其名, 而畫其要者, 蟹爪·千瓣·野菊·有心·無心數種而已. 瓣有尖·圓·長·短, 稀·密·肥·瘦不同, 葉亦隨花頭而各異. 用色隨幅配置, 不外紅·黃·白·紫·濃·淡·淺·深, 如寫成叢則相間分別. 花瓣平開如鏡者則有心, 四面高堆攢起者則無心. 瓣由蒂出, 蒂與枝連, 葉分五歧四缺, 必須反正捲折, 庶免雷同印板之弊. 花下之葉色深潤, 根下之葉色焦蒼. 寫菊須知有凌霜·傲霜之意, 故枝莖多勁直與衆卉殊.

水仙生宜於水, 其花瑩白可愛, 有飄飄欲仙之意. 頭根似蒜, 外色赤皮, 葉如萱草, 但萱草葉軟薄四垂, 水仙葉健直上. 本身葉交加, 葉中抽一莖, 苞含數蕊, 花開六瓣, 淡白捲皺, 心黃如杯, 故有金盞銀盤之名. 寫法多用雙鉤, 但世人每寫五瓣; 誤如梅花, 未免習而不察.

論藤本[1]

1) 「논등본論藤本」은 『몽환거화학간명논화훼영모』의 항목으로 등나무 같이 넝쿨 지는 종류의 꽃에 관하여 논한 것이다.

淩霄原在山谷野生, 今處處園林皆種之. 蔓藤而上, 依棚作蔭, 一枝數葉, 尖長有齒, 深靑色. 自夏至秋開花, 一枝十餘朶, 蕊長而開, 五瓣, 赭黃中有細點. 寫法卽此意圖之.

紫藤一枝數葉, 對節而生. 花開紫色, 心黃, 三瓣平, 兩瓣竪, 形似太保紫金冠. 一莖數十蕊, 次第盛開成毬, 燦爛可愛. 畵用胭脂入靛加粉, 先點成花團, 後以黃粉點花心, 又從花罅寫莖點蒂, 串連不斷, 方得亂毬中朶朶分明也.

牽牛蔓繞籬牆間, 其葉靑有三尖角, 七月生花, 長似軍中號角, 近蒂色白微紅, 花頭深紫碧翠, 畵用石靑加脂乃得生氣.

金銀花蔓藤微紫, 對節生葉, 葉如薜蘿而靑濫有毛. 三 · 四月開花, 蕊長寸許, 一蒂兩花, 一花二瓣, 一大一小, 如半邊[1]狀. 鬚長似蝶. 初開色白, 二日變黃, 三四日深黃, 新舊相參, 黃 · 白相映, 故呼爲金銀花. 畵用白粉再入藤黃相間點綴, 頗有別致.

1) 반변(半邊)은 반쪽, 한쪽의 절반이다.

吉祥草莖靑長數尺, 葉如松針而軟, 花蕊皆朱紅, 長半寸, 瓣略見破不甚開放, 雖畵此無甚作法, 然寫於牡丹 · 翠竹之間, 金甁 · 如意[1]之側, 取平安富貴 · 如意吉祥, 亦得美名也.

天冬草細藤靑蔥, 幼葉針長, 形如水茜, 花白小粒, 雖枝葉不能自立, 然畵玲瓏奇石纏繞其間, 甚有雅趣, 亦畵中不可少.

翎毛總論[1]

寫翎毛落筆先寫嘴, 從上腭兩筆之間點鼻, 鼻後卽圈留眼眶, 次生下 腭, 描頭托腮, 由腦後托筆, 接寫背肩, 加翼安尾, 由腮接胸·肚· 腿, 其中細披簑翎, 則用破筆, 應點羽翼則用濃墨, 而翼之輾轉陰陽, 又分濃淡, 逐一寫完, 然後添足. 凡鳥皆卵生, 故其身不離卵形, 加添 頭尾翅足而已. 至於寫正面側身, 與及飛·鳴·宿·食·回頭·倒攀 各勢, 並分山禽水禽, 尾長尾短, 嘴尖嘴扁, 脚高脚低, 不一其類. 須 平日多看生鳥, 胸有成見, 執筆乃得傳神也.

1) 「영모총론翎毛總論」은 『몽환거화학간명논화훼영모』의 항목으로 영모 그림에 관 한 일반적 이론을 총괄한 것이다.

山禽尾長嘴短, 水禽尾短嘴長. 蓋山禽跳翔高擧, 其尾一動卽飛升半 空, 故尾必長; 而善鳴·善歌, 口輕舌利, 故嘴必短. 水禽浮沉波浪, 行立沙汀, 故尾必短, 乃無拖泥帶水[1]之患; 而鑽溪·入海, 搜蝦·捕 魚, 故嘴必長, 方有飽腹充腸之具也. 山禽飛則脚縮·爪彎, 水禽飛 則脚伸·爪直. 嘴尖者爪亦尖, 嘴扁者爪亦扁. 造物生長自然之理, 學畵胸羅造化, 若不審明此理, 背理豈能成法哉!

1) "타니대수拖泥帶水"는 진흙이 질퍽거리고 흙탕물이 튀는 진창길을 걷는 모습을 형용하는 말이다.

論山禽[1]

鳳凰世所罕見, 難以摹寫, 而市肆匠習, 所繪龍鳳圖, 以訛傳訛, 不可執爲成法. 文人作畫, 甚少寫之. 然有時仕宦場中圖寫祥瑞, 不得不隨題著意, 於無稽中亦須考出證據, 然後落筆, 庶免方家笑也. 『韓詩外傳[2]』云: "鳳之象, 鴻前 · 麟後, 燕頷 · 雞喙, 蛇頸 · 魚尾, 鸛顙 · 鴛顋, 龍文 · 龜背. 羽備五采, 高四 · 五尺, 翺翔四海, 天下有道則現. 其翼若竿, 其聲若簫, 不啄生蟲, 不折生草, 不羣居, 不潛行, 非梧桐不棲, 非竹實不食, 非醴泉不飮. "卽此可想其像而意生於腕下矣.

1) 「논산금論山禽」은 『몽환거화학간명논화훼영모』의 항목으로 산새에 관하여 논한 것이다.
2) 『한시외전韓詩外傳』은 한(韓)의 한영(韓嬰)이 지은 『시경詩經』 해설서로 10권인데, 춘추전국시대의 역사 및 고사를 원인(援引) · 추론(推論)하여 시의 대의 및 시구를 해설하였다.

孔雀高三 · 四尺, 頭嘴如雞, 頂戴三毛, 長寸許. 雌者尾短無金翠. 雄者尾長, 頭背至尾, 皆金翠相繞, 圓紋如錢. 畫法用墨先寫毛片, 後加翠絲金刺.

鷹有白色 · 有黑色 · 有麻色, 嘴若鉤, 爪若鐵, 毛起斑紋. 大紋若錦, 小斑似繡頭短 · 頸短 · 脚短. 鸚鵡 · 鸚哥同爲一類, 但鸚哥有綠 · 有紅, 以此分別耳.

鴝鵒[1]卽粵俗名了哥, 腦上有毛鬐, 蠟嘴[2], 眼爪俱青黃, 毛全黑色, 惟

翼底夾生白羽. 寫翼宜疎兩筆, 留白以間之. 頭翼用墨宜濃, 胸腹用墨宜淡, 庶無板實之患.

> 1) 구욕(鴝鵒)은 수리부엉이로 올빼미 과에 속하는 맹금(猛禽)인데, 부엉이 비슷하며, 수알치새, 치휴(鴟鵂)라고도 한다.
> 2) 납취(蠟嘴)는 고지새이다. 참새 과에 속하는 새로 크기는 기러기만하고, 부리는 짧고 통통하며 누렇다.

雉爲野鷄, 有數種. 鸐雉·鷩雉, 卽山雞·錦雞, 皆同一類. 形如雞而毛備五彩, 尾長三·四尺, 赭黃之中墨點, 寸許一間, 節節至尾. 紅腹, 紅嘴, 綠項. 首有采毛曰山雞. 腹有采毛曰錦雞. 同類中亦稍有別也. 而五采寫法必要相生, 自然五色渾融, 不可夾雜. 至如何融混之處, 又可以意會難以言傳矣.

麻雀¹⁾頷嘴皆黑, 毛褐有斑, 耳有白圈黑印, 全身寫法俱宜赭入墨. 今人寫麻雀頭背用赭不用墨, 而寫翼幾筆又用墨不用赭, 一雀兩色, 殊失麻雀之意. 或辯之曰: "是乃黃雀." 不知黃雀毛色黃中帶綠, 又不宜於赭色, 所謂習而不察也. 故寫麻雀法必先用墨筆寫成斑點, 濃淡自然, 俟墨乾然後加赭墨染之, 趁濕復加墨點斑紋爲是. 豈有全身皆赭獨翼翅用墨耶? 宜於生雀細審察之!

> 1) 마작(麻雀)은 참새이다.

燕爲玄鳥, 故墨色, 身輕翼薄, 雙尾拖長如翦, 翅膊尖起. 其翼毛長過於背. 嘴短頭扁, 身亦扁, 若拘滯形不離卵, 寫身肥圓, 則失輕燕之意矣. 飛則帶雨迎風, 游波穿柳, 凡畫燕宜寫柳隨水以配之.

喜鵲嘴尖 · 尾長 · 爪靑, 尾黑而綠, 胸黑腹白, 肩膊亦白, 翮黑, 尾黑
夾有背腹之白, 其色駁雜, 故又名駁靈. 寫法全用黑而應白之處留空
加粉, 欲鳴則尾下垂, 欲飛則尾上竪. 雄者深墨, 雌者淡墨, 亦當分辨.

雞乃家禽, 處處人家畜養之, 其形象如何, 隨時可見, 不必贅論. 惟是
雞類甚多, 五方所産大小 · 形色不同, 卽當因隨處所見而畫之. 雄雞
多紅色, 高冠 · 長尾; 母雞多雜色, 頭小 · 尾短, 其中或黃 · 或黑 ·
或麻 · 或白, 無不可寫. *母咸之*畫雞其毛色明潤, 瞻視淸爽, 大有生
意. *梅行思*畫鬪雞, 爪起項引, 迴環相擊, 宛有角逐之勢. 雞爲尋常數
見之物, 若施於筆墨則必有一種精奇脫俗之處, 令人賞玩無厭, 方可
畫雞也.

論水禽[1]

鶴爲仙禽[2], 能運氣多壽, 性高潔不與凡鳥羣, 行依洲渚, 少集林木,
雖曰棲松, 原爲水鳥. 身長三尺, 高三 · 四尺, 喙長數寸, 頸長二尺
許. 朱頂 · 赤目, 紅頰 · 靑脚. 尾凋 · 滕粗, 白羽 · 黑翮. 其黑翮原生
翼下, 世有畫翮當尾, 殊失本意. 白爲鶴本色, 或灰 · 或蒼, 是其小者.
另産一種, 似鶴之形, 皆非仙鶴. 其頸伸縮中如兩折, 與孔雀 · 鵝 · 鴨
等頸屈曲圓轉不同. 畫此不可不知.

1) 「논수금論水禽」은 『몽환거화학간명논화훼영모』의 항목으로 물새에 관하여 논한
 것이다.
2) 선금(仙禽)은 '선학仙鶴'으로 신선이 타고 다닌다고 붙여진 이름이다.

鵝有黑 · 白二色, 腦有肉峯[1]. 其黑者綠眼, 毛翅頭髻[2] 喙脚皆深黑,

頸腹灰黑. 其白者眼黄·喙黄, 紅掌·紅髻. 凡鵝多肥臀·矮脚, 行則俯首, 立則昂頭. 作畫者當會此意, 勿寫鵝類鴨, 方爲好手.

1) 육계(肉髻)는 석가모니 머리위에 상투처럼 솟아오른 살이다. 부처 32상(相)의 하나이다.
2) 두계(頭髻)는 상투이다.

雁與鵝同爲一類, 雁飛騰空, 鵝飛循地. 雁大於鵝, 而雁之小者爲雁, 大者爲鴻. 鴻雁亦有黑白二種, 形同色異, 以寫鵝法寫之; 但鵝身肥短, 雁稍瘦長, 以此別耳.

鴨與鵝同一寫法, 但鵝黑者全黑, 白者全白; 而鴨則有黑·有白, 有黑·白相間, 有五色花斑, 不純一色, 兩翼俱夾翠羽. 鵝睡縮脚伏地, 鴨睡一脚縮胸, 一脚亭立. 今人寫睡鴨兩足伏地者謬也, 所以畫須格物.

鷗形色如白雞, 又如小鶴, 長喙·高脚, 羣飛耀日, 當浮水面, 隨波升沉, 雖有風波若險, 而晏然不驚, 故曰閒鷗.

鷺潔白如雪, 頸細長, 脚靑高, 尾短喙長, 頂有長毛十數莖, 毵毵[1]然若絲者. 寫法與鷗同, 而鷗頂無毛, 鷺頂有毛, 稍爲辨別.

1) 삼삼(毵毵)은 길게 드리워진 모양, 어지러이 흩어지는 모양이다.

翠鳥又曰魚狗, 常依水濱捕魚故名之. 其毛羽靑色似翠可愛, 頭大·身小, 喙長而尖, 足短而軟, 嘴爪皆紅, 眼帶黄赤. 畫羽宜用石靑, 嘴·爪皆宜硃砂, 頭面靑翠[1]中有細黑點, 用筆時亦想像圖之.

1) 청취(靑翠)는 선명한 녹색이다.

獸畜總論[1]

獸畜, 四足爲毛之總稱. 野産者謂之獸, 豢養者謂之畜. 其性善走, 亦名走獸. 凡走則四蹄雙起, 前蹄跳, 後蹄踢, 飛奔作勢, 如車之轉輪, 如舟之撥棹. 行則前右足退步在後, 後左足亦在後, 前左足進步向前, 後右足亦向前. 諺云: "左上右落, 前進後退." 此天生自然之理也. 世人畫獸畜每見畫前左足在後而後左足並在後, 後右足向前而前右足亦向前, 其錯處畫者固自不知, 看者亦常不覺. 故畫學與格物之工, 均不可少. 古人寫獸畜或有擅專, 或隨筆遊戲, 俱不能離法苟且. 如趙光輔 韓幹 陳用志 王士元 李龍眠 趙松雪 高益 李用 張鈴皆善畫馬, 趙邈卓 辛成善畫虎, 戴嵩 裴文睨 劉景明 江貫道善畫牛, 何尊師 王振鵬善畫貓, 馮清善畫橐駝, 易元吉善畫獐猿, 馮進善畫犬兎, 各擅所長, 可爲後世法. 凡畫獸故須形色認眞, 不致畫虎類犬, 又不徒繪其形似, 必求其精神筋力. 蓋精神完則意在, 筋力勁則勢在. 能於形似中得筋力, 於筋力中傳精神, 具有生氣, 乃非死物. 但獸畜其類甚多, 不能盡寫. 玆集可入畫圖易於筆墨者, 擧數種而論之耳.

論獸畜[1]

獅爲百獸長, 故謂之獅. 毛色有黃 · 有靑, 頭大 · 尾長, 鉤爪鋸牙, 弭耳昂鼻, 目光閃電, 巨口彤髯, 蓬髮冒面, 尾上茸毛斗大如毬, 遇身毛長鬆猱如狗. 虞世南言其拉虎吞貔, 裂犀分象, 其猛悍如此. 故畫獅徒寫其笑容而不作其威勢, 非善畫獅者也.

1) 「논수축論獸畜」은 『몽환거화학간명논화훼영모』의 항목으로 들짐승과 집짐승에 관하여 논한 것이다.

虎爲山獸之君, 狀如貓而大如牛. 毛黃質而黑章, 鋸牙鉤爪, 四指不露甲, 鬚健而尖, 舌大如掌, 滿生倒刺, 項短鼻齂, 眼綠如燈, 夜視則一目放光, 一目看物. 聲吼如雷, 風從而生, 百獸震恐. 白虎曰魋, 黑虎曰驨. 伏則尾垂, 昂立尾竪. 先寫其形影, 次用黑點斑而後渲染赭黃, 俟乾加鬚・點睛, 以取威勢.

象灰・白二色, 身長丈餘, 高六七尺, 目纔若豕. 行則以臂着地. 其頭不可俯, 其頸不能回. 其耳下䤵, 其鼻大如臂, 下垂至地, 鼻端甚深, 可以開合, 中有小肉爪, 能拾針芥[1]. 食物飮水皆以鼻捲入口. 一身之力皆在於鼻. 口內有食齒兩, 吻出兩牙夾鼻, 雄者長六・七尺, 雌者纔尺餘. 番人畜之, 出入乘騎負重. 蓋象爲天地間一大笨之物, 形體臃腫, 面目醜陋, 四足如柱, 無指而有爪甲, 行則先移左足. 于畫無甚作法, 但有時興到欲寫西域進貢及匈奴遊獵圖則象亦不可少, 姑錄之以備參考. 按象出印度緬甸, 西域與匈奴俱不出象.

1) 침개(針芥)는 '침개鍼芥'와 같으며, 아주 작은 곳이나 작은 사물을 비유하는 것이다.

牛有數種: 有黃牛・水牛・烏牛. 南方多水牛, 北方多黃牛・烏牛. 黃・烏二種卑小, 角短, 頸扁, 下頷無肉, 軟皮下垂如旗. 水牛色靑蒼, 大腹銳頭, 角長彎曲若擔子, 力能與虎鬪. 牛之牡曰牯, 牝曰牸, 南曰㹇, 北曰㹀, 純色曰犧, 黑曰㹇, 白曰犦, 赤曰牸, 駁曰犁, 無角曰犢. 『造化權輿』云:"乾陽爲馬, 坤陰爲牛. 故馬蹄圓, 牛蹄坼. 馬病則臥, 陰勝也; 牛病則立, 陽勝也. 馬起先前足, 臥先後足, 從陽也;

牛起先後足, 臥先前足, 從陰也." 畫牛必須明此. 然後五色相間, 行·立·起·臥, 大·小·側·正, 不失其性, 便得其法矣. 故寫百牛圖, 形狀變異, 百不重出, 豈粗知淺學者所能著筆哉! 黑牛純用濃墨潑成, 黃牛先用筆勾, 後以色染. 水牛用粗筆勾起, 再用破筆擦毛, 然後加染靑蒼水墨.

馬多形色, 純白爲正, 靑·黃·赤·黑, 與乎花驄·綠驥·紫鹿·蒼龍, 種色不一, 以意圖之. 凡馬高六尺, 其七尺以上爲駃, 八尺以上爲龍, 至三羸五駑[1], 不可不辨. 大頭·小頸一羸也, 弱脊·大腹二羸也, 小頭·大蹄三羸也; 大頭·緩耳一駑也, 長頸不折二駑也, 短上·長下三駑也, 大骼·短脅四駑也, 淺髖·薄髀五駑也. 額毛如纓, 鬃毛可鬌. 雞目筒耳, 立則尾垂, 行則尾擺, 走則尾直. 畫牛宜肥, 畫馬宜瘦, 明乎此而參觀前論起臥, 則畫馬之形不外是矣. 用筆宜勾勒後用色染出凹凸, 濃墨點睛, 加刺鬃尾

1) "삼리오노三羸五駑"는 말의 세 종류의 지친 모습과 다섯 종류의 둔한 말을 가리키며, 『태평어람太平御覽』 「백락상마경伯樂相馬經」에서 인용한 것이다.

鹿爲斑龍, 馬身羊尾, 頭側而長, 脚高·爪小. 有角兩歧或三歧者, 夏至則解. 大者如小馬, 黃質白斑, 故俗稱馬鹿. 牝無角而小, 毛色黃白駁雜而無斑. 凡鹿食則相呼, 行則同旅, 居則環角外向, 以防侵害, 臥則口朝尾閭, 以通督脈[1]. 孕六月而生子, 六十年懷璃於角下, 斑痕紫色. 一百歲爲白鹿, 五百歲爲玄鹿, 千歲爲蒼鹿. 鹿以白色爲正. 仙人騎白鹿, 古今人多圖之, 然意之所至, 或蒼·或玄黃, 亦無不可.

1) 독맥(督脈)은 한의학 용어로 '기경팔맥奇經八脈'의 하나로 인체의 중앙에 있어 상

하를 관통하고 있는 맥이다.

羊有褐色靑色黑色白色, 亦有毛短·毛長·毛卷·毛直之分. 有頭小
身大·頭大身小之別. 毛可爲氈, 亦可爲裘, 南北異地, 故所産不同
耳. 羊不論牝牡俱有鬚, 其耳長·尾短, 角短·蹄輕, 行則成羣接踵,
子則跪乳報恩. 凡寫北景, 羊毛宜厚, 南景羊毛宜薄. 至牧養人物, 山
林風雪之冷暖配襯, 又在心靈筆活以成之. 先用勾勒後以破筆擦毛,
披捲圓圈, 宜意不宜工.

狐似黃狗, 鼻尖·尾大, 性多疑. 亦有白狐·黃狐·玄狐各種. 其毛
順滑, 寫法勾出形模, 以色墨染之.

驢似馬而小, 長耳·廣額, 性善馱負, 有褐·黑·白三色. 畫多用墨.
秋山行旅, 雪嶺探梅, 不能少此. 法當先寫騎人鋪鞍, 次畫驢頭鬃毛,
接背隨配前足·後足, 俱以濃墨大意, 一筆寫成, 後加稍淡墨續寫頸·
腹·尾·疆, 若用工筆先勾後染, 不如寫意爲妙.

橐駝似水牛, 其頭似羊, 頭長·耳垂·脚有三節. 背起兩肉峯如鞍形.
有蒼褐黃紫數色. 力能負重千觔, 日行三百里. 又能知泉源·水脈·
風候, 凡伏流[1]人所不知, 駝以足踏處, 鑿下得泉. 至流沙夏多熱風,
行旅觸之卽死, 若風將至, 駝必聚鳴, 自埋口鼻於沙中, 人以此爲驗
也. 臥則腹不著地, 屈足露明者, 名曰明駝, 最能行遠, 塞北河西人多
畜之, 出入乘騎, 可代車輿. 畫當以寫牛之法寫之.

1) 복류(伏流)는 물이 지하에서 흐르는 것이다.

狗爲家畜, 其形色固多, 更有一種番狗, 高三尺如小馬, 或黑·或白·
或蒼. 又一種小番狗, 毛長如獅, 入畫更趣. 凡狗頭如葫蘆, 耳如蜆
壳, 其腹則上大下小, 其尾則常竪擺摇, 種類雖多不外實毛·鬆毛兩
種耳. 畫宜以寫獅·寫馬之法參之.

貓捕鼠獸, 斑文, 頭·尾·面·目形同小虎, 有黃·黑·白數色, 及
三色駁雜如玳瑁[1]斑者. 貓屬陰類. 潛行静臥, 而陰中有火, 故觸動之
卽發怒威. 其睛可以定時, 子·午·卯·酉[2]如一線, 寅·申·巳·
亥[3]如滿月, 辰·戌·丑·未[4]如棗核. 牝亦有鬚, 足現四指, 一指在脚
底, 毛藏不露, 與虎無異. 畫宜寫全黑·全白與三色駁雜者爲善. 其虎
斑紋者畫成小虎無別趣也. 法先寫眼, 次鼻口耳, 將頭面寫成, 看其頭
勢正·側·俯·仰, 應行應臥, 然後配身, 安足, 加尾, 以助其勢.

1) 대모(玳瑁)는 '대모玳瑇'와 같은 것으로 열대지방의 바다거북이다.
2) 자시(子時)는 밤11시부터 새벽 1시까지이다. *오시(午時)는 오전 11시부터 오후1
 시까지이다. *묘시(卯時)는 오전 5시부터 7시까지이다. *유시(酉時)는 오후 5시
 부터 7시까지이다.
3) 인시(寅時)는 새벽 3시부터 5시까지이다. *신시(申時)는 오후 3시부터 5시까지이
 다. *사시(巳時)는 오전 9시에서 11시까지이다. *해시(亥時)는 밤 9시부터 11시
 까지이다.
4) 진시(辰時)는 오전 7시부터 9시까지이다. *술시(戌時)는 오후 7시부터 9시까지이
 다. *축시(丑時)는 새벽 1시에서 3시까지이다. *미시(未時)는 오후 1시부터 3시
 까지이다.

附論麟蟲[1]

龍者麟蟲之長也. 王符言其形有九似: 頭似駝, 角似鹿, 眼似鬼, 耳似
牛, 項似蛇, 腹似蜃, 鱗似鯉, 爪似鷹, 掌似虎是也. 其背有八十一鱗,

具九九陽數. 其聲如戛銅盤. 旁有鬚髯, 頷下有明珠, 喉下有逆鱗, 頭上有博山, 又名尺木, 若龍無尺木不能升天. 呵氣成雲, 既能變水, 又能變火. 龍之爲物, 人所罕見, 畫家每宗是說而作焉. 嘗見吳懷畫<龍水圖>與世所見龍異, 豬首驢形, 肉鱗畏罍垂髦下者其長數尺. 角勢彎曲有歧, 其上拏空據虛, 搏雲而起. 頭有物如博山形, 是名尺木. 此畫之形似又與前論異, 各有所見, 何論得其眞耶? 雖然觀物者必先窮理, 理有在者可以盡察, 不必求於形似之間. 如天地生人, 各貌不同, 況龍神物也, 變化不可測度, 其形體豈有一定不易哉? 畫者不可偏執, 宜於情理中寫其威靈震動, 蟠屈蜿蜒之勢, 則眞龍亦不外是矣.

1) 「부논인충附論麟蟲」은 『몽환거화학간명론화훼영모』의 항목으로, 비늘이 있는 것과 곤충에 관하여 논한 것을 첨부한 것이다.

蛟似蛇而身長丈餘, 頭小・頸細, 頸有白癭, 胸前赭色, 背上靑斑, 脅邊若錦, 尾有肉環, 束物則以首貫之. 『拾遺錄』云: "漢昭帝[1]釣於渭水得白蛇若蛇無鱗甲, 頭有軟角, 牙出唇外, 連眉交生, 故謂之蛟." 獨角曰虬, 無角曰螭, 有鱗曰蜃, 皆是一類. 畫者當分別而活圖之. 寫神仙渡海圖乘蛟亦不可少, 周處<斬蛟圖>更宜留意也.

1) 한소제(漢昭帝)는 한(漢)나라의 제8대 황제. 무제(武帝)의 작은 아들로 이름은 유불릉(劉弗陵)이고, 곽광(霍光). 김일제(金一磾). 상관걸(上官桀) 등의 보좌로 국력의 회복에 힘썼다. 재위가 13년이다.

鯉魚齊諸魚之長, 形旣可愛, 又能神變化龍, 所以琴高乘之而昇仙. 頭小腹大, 其脅鱗一道, 從頭至尾, 無論大小皆三十六鱗, 每鱗中有小黑點十字文理, 故名鯉. 其鱗色有赤・有黃・有靑・有白, 畫鯉用

工筆則勾鱗, 若意筆則不用勾以墨點渾成鱗影. 然必須具此神靈變化
跳躍龍門氣象, 方得其妙. 若一味板寫鱗甲, 毫無生活, 則俗所云木
鯉, 竟成笑話矣.

魴魚小頭·縮項, 闊腹·扁身, 其鱗細, 其尾窄, 其色靑白. 寫魴魚先
以筆墨勾出形勢, 後用藍墨染出濃淡, 不必寫鱗也.

鱸魚巨口·細鱗, 四鰓色白而有黑點, 處處有之, 吳中 淞江尤盛. 楊
誠齋詩云: "鱸出鱸鄉[1]蘆葉前, 垂虹亭下不論錢. 買來玉尺如何短, 鑄
出銀梭直是圓. 白質黑章三四點, 細鱗巨口一雙鮮. 春風已有眞風味,
想得秋風更迥然." 此句已寫盡鱸狀, 畫鱸當於此詩想像之而法在其
中矣.

 1) 노향(鱸鄕)은 농어가 나는 고향으로 강남의 물이 많은 고장을 가리킨다.

金魚其色赤, 赤現金光, 故名金魚, 有金鯉·金鯽·金鰍數種, 而畫
譜則以人家池中養玩者圖之. 身似鯉而小, 尾似蝦而散大. 或有脊·
或無脊·或平眼·或凸眼, 凸眼多有脊, 平眼多無脊. 初生色黑, 久
乃變紅, 或變白. 白者名銀魚, 又有紅·白·黑斑相間. 畫金魚須寫
其游泳閒樂之意. 與別魚比之矜貴一格, 宜襯以綠茜, 池中花下, 寓
富貴臺閣氣象, 乃得生趣. 其餘海魚種類甚多, 不可枚擧, 欲知其詳,
時向魚市上留心分辨, 卽因所見而以意圖之, 此亦博學之法以造化爲
師也.

蟹有大小, 有毛·無毛, 其類不一, 而畫家則以螃蟹爲正. 橫行有甲,
外剛·內柔. 骨眼·蜩腹, 鱉足, 八足二螯, 螯有鉗甚銳. 六足爪尖,

後二足爪圓, 游波撥水如舟之橈. 殼脆而堅. 臍長者雄, 臍團者雌. 生色黑綠, 蒸曝則變硃紅. 畫多用墨筆以意寫之, 設色者少. 畫蟹之法全在爪螯伸縮有情, 筆勁而活, 毋作板刻. 螯則高低俯仰, 或開或合, 勿兩相呆對. 至於正面‧側面, 與乎游水‧行泥, 鬭鉗‧縮宿, 各盡情狀, 則又在乎臨池想像間矣. 宜點綴沙陂, 配襯蘆荻.

蝦有青色‧白色, 大頭‧細頭, 身長‧身短, 類雖不同, 形實則一. 皆長鬚‧鈸鼻, 多足善跳, 兩手能鉗, 常拱如相揖狀, 頗似蟹. 背甲斷節, 能屈能伸, 尾作个字, 硬鱗三瓣, 腸在腦中, 子懷腹外. 好躍樂羣, 隨潮擁葦. 陸放翁吟蝦詩云:"若然得藉青苗勢, 水長潮高欲上天." 畫魚蝦小品, 當會此意乃有逸趣. 蓋魚蝦村野俗物, 如照蝦畫則俗氣逼人, 又焉能入大雅賞鑒哉?

蝶乃蛾類, 小者爲蛾, 大者爲蝶, 一名蛺蝶, 又名蝴蝶. 六足四翅有粉, 文采可愛, 其種甚繁, 青‧黃‧赤‧白‧黑五色俱有, 亦有一種而五采兼備者. 好嗅花香以鬚代鼻, 雙鬚靈動, 到處探香. 文采在翅, 畫立翅向上, 夜宿翅垂下; 飛則半身露, 立乃見全身. 嘴長如線, 常捲縮成圈, 探香則伸. 畫蝶先畫翅, 隨後寫身‧點眼‧描鬚‧畫足. 畫蝶之法, 有用淡墨勾出四翅, 著色分染, 俟乾透後, 用油煙乾筆擦描斑文, 鬆浮如粉, 身腹皆然, 再用焦濃墨勾翅骨, 此爲工筆寫法也. 有用色筆隨意寫成形勢, 趁濕加粉, 或加別色, 再用墨點綴成文, 與原色渾化. 又有純用水墨分濃淡寫出斑翅紋者, 此爲寫意, 各有生機, 均可爲法. 如欲寫其翻翻反側之態, 不外由正面而臆度之耳.

蜂與蜜大同小異. 蜂身長‧腰小‧腹瘦‧尾尖; 蜜則身短‧腰粗, 腰肥‧尾禿. 皆與蝶同性, 好嗅花香, 以鬚代鼻, 採花則以股抱之. 結房

育子, 蜜房可以成蠟 · 成糖, 故有蜜蠟 · 蜜糖之稱. 而蜂則無糖, 蠟祇可療瘡而已. 蜜色黃者多, 而蜂則有黃 · 有黑, 有黑黃相間者, 畵當辨之.

蜻蜓有靑黃紅綠數種, 皆頭大眼露, 頸短尾軃, 四翼六足, 翼薄如紗, 有逼裂紋. 靑綠者尾圓細俱有黑點, 身亦有黑斑, 與靑綠相間. 其紅黃兩種, 尾扁稍大, 無黑點. 先明乎此則落筆自有成見矣.

螳螂色純綠. 眼大 · 頭小, 頸細 · 身長, 兩臂如斧, 挺然作威, 疾走如飛, 見物則身搖 · 足擺, 奮勇不知量力, 故有搏輪之誚, 而琴心[1]向之有殺伐之音. 畵以草綠寫形勢, 加粉以取浮凸, 用沒骨法不宜用墨也.

> 1) 금심(琴心)은 거문고로 마음을 울리다 · 거문고 소리에 부치는 탄주자(彈奏者)의 마음을 이른다.

蟬卽蜩也. 色純黑, 頭禿 · 身扁 · 翼薄, 鳴則鼓翼, 聲在翼間, 好藏柳底, 故畵多作柳蟬圖意. 寫蟬先用墨寫頭眼, 以乾筆輕淡拖紗作翼, 然後加爪足以完之, 或用赭墨亦可.

跋[1]

上古之畵, 悠遠無憑, 難以稽考. 大抵所畵皆作人物 · 鬼神 · 鳥獸之類而已. 至顧 陸 張 吳輩始創山水一格, 顧長康 · 陸探微 · 張僧繇 · 吳道玄. 繼其後者, 二李 二閻 二鄭 二王 荊 關 董 巨. 李思訓 · 李昭道 · 閻立德 · 閻立本 · 鄭法士 · 鄭虔 · 王維 · 王宰 · 荊浩 · 關仝 · 董北苑 · 巨然. 顧愷之論畵曰: "凡畵: 人最難, 次山水, 次狗馬, 臺榭一定器耳, 難成而易好." 斯言以人物爲尋常所見, 不能苟簡[2], 肖像似難, 故以山水次之. 然山水諸

法, 唐 宋尙且未備, 因有跡不逮意, 聲過其實之論. 至元 趙 王 吳
黃 倪 曹 錢 盛 趙子昂·王叔明·吳仲圭·黃子久·倪雲林·曹雲西·錢舜擧·盛子昭.
之法乃全, 可爲畫學之綱領, 畫家應以山水爲主也. 畫山水必須將天
地渾涵胸中, 直是化工在其掌握, 而天地間飛·潛·動·植, 莫不兼
繪, 卽人物·花鳥·獸畜盡在圖中, 以爲點景, 必如是方可謂之有成.
此書論山水編列首卷, 而且於諸家筆墨皴法翻覆詳言, 不厭繁贅, 誠
以山水爲重不敢輕易視之也. 世人輒謂山水易爲藏拙, 有錯筆可用點
掩之, 或脫空可用樹補之, 隨意堆疊, 不費經營, 復有糊塗亂抹, 妄書
摹倣某古人筆法以爲護短計. 觀者亦少能衡鑒正僞, 或阿所好, 或重
簪纓3), 隨聲附和, 逐相沿習, 同作憒憒4). 噫! 繪法日淪, 可勝悼哉!
夫山水雖無定形而有可行者, 有可望者, 有可遊者, 有可居者. 凡畫
至此四者, 乃可與言畫, 豈徒繪樹描山, 寫石畫水竟自負稱能耶? 第
可行·可望不如可遊·可居之爲妙. 試看眞山水歷千百里外而擇可
遊·可居之處十無二三, 而必取可遊可居之境. 君子所以渴慕林泉者,
正謂此也. 故畫者當以此意造之, 而鑒者亦當以此意窮之, 庶不失其
本意, 奚可以爲易事乎? 人物之中雖有王侯·將相·儒彿·鬼神·漁
樵·耕織人品之不同, 行立·坐臥·笑語·悲歡, 琴棋·詩酒·人事
之各別, 究不外人之一身, 變生態度云爾. 較諸山水其大小難易爲何
如也? 花卉只是一株之能, 禽獸·蟲魚, 更屬小物, 其間復有蠅·螢·
蚊·蟻, 小之又小者, 不堪入畫, 卽有時娛筆戲墨亦偶然興趣爲之則
可, 今有專志作此以逞擅長, 未免取法下乘, 又何足與言斯道哉! 玆
後三卷所謂花鳥·獸蟲每種數語, 絜其大要而總括之, 以爲畫學程式.
至其用筆用墨諸法已備在山水論中, 毋庸多增臆說5)矣. 孰輕孰重, 造
化固有權衡; 宜略宜詳, 著書豈無準則? 讀者勿以此書如龍頭鼠尾,
譏文字之不逮也. 同治丙寅歲花朝6), 紀常 鄭績謹跋.

1) 「발跋」은 『몽환거화학간명논화훼영모』의 항목으로 정적(鄭績)이 쓴 발문이다.
2) 구간(苟簡)은 대충대충 간단하게 되는 대로 하는 것이다.
3) 잠영(簪纓)은 관에 꽂는 비녀와 허리띠인데, 현귀(顯貴)함을 비유한다.
4) 몽몽(懵懵)은 모호하고 분명하지 않은 것이다.
5) 억설(臆說)은 개인의 상상에 의거하여 주장하는 의견이나 견해를 이른다.
6) 화조(花朝)는 '화조절花朝節'의 준말로 온갖 꽃이 피어난다는 날로, 음력 2월 15
 일을 이른다.

頤園論畫花卉翎毛[1)]

清 松 年 撰

花有草·木兩本, 卉者草類也, 實爲二物, 不可相混. 寫生之作, 皆在隨處留心, 一經入眼, 當蘊胸中, 下筆神來[2)], 其形酷肖. 至於花卉之姿態風神, 枝葉之穿揷, 花朵之俯仰, 旣得之於造化生成, 尤須運之於筆端佈置. 唐 宋以來, 畫多鉤勒, 然後塡色. 其皴染悉有陰陽, 一筆不苟作, 一點不輕施. 古人心細如髮, 筆妙如環, 眞令人五體投地[3)]矣. 自慚學淺, 何以企及[4)]? 自徐崇嗣[5)]創爲沒骨法[6)], 後人遵循未改, 代有名家, 較之鉤勒是昔繁而今簡也. 繁簡之間, 全資人之智慧, 以定去留. 旣嫻沒骨之法, 仍不可頓廢鉤勒之門. 以余觀之, 古之繁密乃風俗純厚, 不肯苟且偸安[7)]; 今之簡略, 人心厭煩, 氣力澆薄[8)], 實關乎世道之隆污[9)], 人情之盈衰, 亦非偶然之事也. 然而學畫但求名世, 何必拘定古今? 須知沒骨精良, 尤當兼學鉤勒, 方能畫格堅固. 譬如吟詩須從漢 魏 六朝以曁唐 宋諸大家讀起. 不讀大家之作, 縱有佳句亦是無本之學. 畫學於此可以類推, 毋輕躐等[10)]也. 至於花卉中加以翎毛, 更當分別. 翎者鳥類也, 毛者獸類也. 凡飛·潛·動·植之物, 必須肖其眞形, 形合其神自足. 更硏求鳥獸飛·棲·行·臥之態, 不可少有錯訛. 少有錯訛, 貽笑後人, 難稱畫家能品. 每有任情隨意塗抹, 名曰寫生, 實不肖形, 竟稱之爲逸品, 此等誤人不淺, 不可爲法也. 凡精於此道, 前人固有佳本, 亦係目睹眞形而傳筆墨, 吾輩旣應法古, 尤在於以造物爲師. 兩處貫通, 融匯心手, 其丰采潤澤全賴運筆用墨之中, 神而明之[11)]存乎其人可耳. 其餘各法自有畫譜備載, 玆

不贅述¹²⁾. 立法雖精, 更須口授心傳, 方臻絶頂¹³⁾也.

　1) 『이원 논화화훼영모頤園論畵花卉翎毛』는 1897년에 청나라 송년(松年)이 화훼 영
　　 모그림에 관하여 논한 것이다.
　2) 신래(神來)는 기대하지 않아도 영감(靈感)이 나타나는 것이다.
　3) "오체투지五體投地"는 대단히 경복(敬伏)하는 것을 비유하는 말인데, 불교(佛敎)
　　 에서 경례하는 법의 하나로 두 무릎을 땅에 꿇고 두 팔을 땅에 대고서 머리를 땅
　　 에 닿도록 절하는 것이다.
　4) 기급(企及)은 의도한 데로 바라는 것이다.
　5) 서숭사(徐崇嗣)는 송나라 초기의 화가로 화훼를 잘 그렸으며 서희(徐熙)의 손자
　　 이다.
　6) 몰골법(沒骨法)은 먹 선으로 구륵(鉤勒)하지 않고 직접 색이나 먹으로 선염(渲
　　 染)하여 형상을 표현하는 화법이다.
　7) 투안(偸安)은 눈앞의 안락을 탐내는 것이다.
　8) 요박(澆薄)은 경박한 것이다.
　9) 융오(隆汚)는 높고 낮은 것으로, '성쇠盛衰'와 같은 것이다.
　10) 엽등(躐等)은 순서를 뛰어 넘는 것이다.
　11) "신이명지神而明之"는 현묘한 사리를 표명하는 것을 이른다.
　12) 췌술(贅述)은 허튼소리를 장황하게 늘어놓거나, 군말을 하는 것이다.
　13) 절정(絶頂)은 그림의 최고 경지를 비유하는 말이다.

古人名作, 固可師法, 究竟有巧拙之分. 彼從稿本入手, 半生目不覩
眞花, 縱到工細絶倫, 筆墨生動, 俗所稱稿子手, 非得天趣¹⁾者也. 必
須以名賢妙蹟立根本, 然後細心體會眞花之聚精會神處²⁾, 得之於心,
施之於手, 自與凡衆不同.

　1) 천취(天趣)는 자연스런 정취(情趣)와 천연스런 풍치(風致)를 이른다.
　2) "취정회신처聚精會神處"는 화훼(花卉)의 아름다운 풍채가 모인 곳을 가리킨다.

花以形勢爲第一, 得其形勢, 自然生動活潑. 初學畵不到好處, 卽不
得形勢之靈活耳. 葉分軟·硬·厚·薄·反·正·濃·淡, 參伍錯綜,

俯仰顧盼, 所謂枝活葉活, 攢·簇·抱·攏, 花爲葉心, 葉爲花輔, 彼此關合¹⁾, 則畫花之能事畢矣. 初學先從鉤勒入手²⁾, 繼學沒骨, 始有根柢³⁾, 正如傳眞家⁴⁾先從畫髑髏入手也. 至於畫鳥獸, 莫信前人逸品之語. 夫山水·竹·蘭, 貴有氣韻, 氣韻閒雅無煙火氣⁵⁾, 此卽名之曰書卷⁶⁾. 有此書卷, 則稱逸品. 若鳥獸又何氣韻之有? 愚見總以形全神足⁷⁾爲定本, 但不可染野氣⁸⁾·霸氣⁹⁾, 則是文人筆墨也. 前人藍本形全神足則師之, 否則不如師造化爲佳.

1) 관합(關合)은 관련되어 어울리는 것이다.
2) 입수(入手)는 착수·개시하는 것이다.
3) 근저(根柢)는 나무뿌리로 근거와 기초를 뜻한다.
4) 전진가(傳眞家)는 초상화가이다.
5) 연화기(煙火氣)는 '진속기塵俗氣'를 이른다.
6) 서권(書卷)은 '서권기書卷氣'로 그림에 표현되는 독서한 사람의 기도(氣度)와 풍격(風格)을 이른다.
7) "형전신족形全神足"은 형상(形象)이 완전히 구비되고 신운(神韻)이 충족(充足)한 것이다.
8) 야기(野氣)는 저속한 기운이다.
9) 패기(霸氣)는 오만 무례한 기운이다.

石用於花卉者鉤染皴點, 不必十分工細, 然須看花卉是何畫法. 如工細石亦工細, 不可錯亂規矩. 畫石之法從山水入手者, 皴擦·點染易於見長, 不由山水入手者, 往往畫成空架¹⁾, 層次脈絡, 皆不自然, 實爲畫石之病. 石無定形, 實有定形. 胸無成竹, 下筆茫然無主. 求其眞訣, 不外山水家之披疏·大小斧劈·解索·荷葉·鬼皮·芝蔴·雲頭等皴而已. 下筆先鉤輪廓, 輪廓旣定, 再講皴法, 總之勿圇²⁾一箇乃佳.

1) 공가(空架)는 '공가자空架子'로 문장·조직·기구 등이 형식 뿐이고 내용이 없는 것을 이른다.

2) 홀륜(囫圇)은 있는 그대로, 되는 대로 하는 것이고, 통째로, 송두리째 라는 뜻의
부사이다.

竹・蘭・梅・菊, 爲畫中別調[1], 此等方可稱逸品, 用筆純是書法, 與
他門不同. 不藉筆之力勢, 斷無佳作. 試觀古今善書者, 無不講求佳
筆. 剛筆使柔, 柔筆使剛, 姿態方出, 所以竹・蘭以峭利爽快爲佳, 亦
如書之險絶奇妙耳.

1) 별조(別調)는 별도의 한 종류 풍미(風味)이다.

愚見畫竹似以柔筆畫竿, 剛筆畫枝葉爲得法. 月下觀竹影, 此古人畫
墨竹之濫觴, 實得天眞妙趣.

畫蘭撇葉用柔筆, 任君腕力足以擧千鈞而不能拖一筆, 因筆不能任腕
力故也. 俗傳能用羊毫爲腕力大, 此欺人之談也. 工欲善其事, 必先
利其器, 聖人尙說謊耶? 可以悟矣.

梅花重在枝梢峭拔, 長短合度, 穿揷自如, 疎密有趣. 老幹最忌木炭
一段, 要有顯露, 有掩映. 分枝之前後, 老幹毋皆在枝前安放. 每畫必
須先從嫩枝畫, 由細而粗, 由嫩而老, 層層生發, 千變萬化, 不可重
複. 枝上空處卽是畫花之處. 留空之訣, 全在預先籌畫完善, 否則安
花皆不自然. 分正面・背面・側面・俯面, 多多少少, 參差疎密, 不
可偏枯. 圈瓣雖講筆力, 亦不可過於求圓, 亦不可不圓. 一筆圈成, 氣
足神完[1], 鋒兼正側, 乃得情趣, 否則板板圓圈, 實爲可醜. 古人立論
不必太泥, 總之各有天眞, 在乎通權達變[2], 巧妙出我靈台[3]. 善學古人
之長, 毋襲古人之病, 毋尙怪炫奇, 毋恃霸矜悍, 要由骨格蒼老[4]而透

出一番秀雅，如淡妝美人態度，爲畫梅之上上品.

1) "기족신완氣足神完"은 기세(氣勢)가 충족하고 정신(精神)이 포만한 것이다.
2) "통권달변通權達變"은 기회에 따라 변화시켜 어울리게 하는 것이다.
3) 영대(靈台)는 마음·신령(神靈)이다.
4) 골격(骨格)은 서화(書畵)·시문(詩文)의 강건(剛健)하고 웅경(雄勁)한 풍격(風格)을 가리킨다. *창노(蒼老)는 그림과 글씨 같은 것이 세련되고 박력이 있는 것이다.
5) 일번(一番)은 한 종류·'일차一次'·'일편一片' 등이다. *수아(秀雅)는 수려하고 우아한 것이다.

專家竹蘭當以書法用筆，然不可拘守中鋒直畵，卽爲正宗¹⁾. 藏鋒迴腕，轉折頓挫²⁾，中鋒中原有側筆，側筆中仍帶中鋒；否則蘭葉如直棍，竹葉似鐵釘，雖中鋒乃惡道也，爲賞鑒家所笑，不可染此習氣.

1) 정종(正宗)은 정통적인 유파이다.
2) "전절돈좌轉折頓挫"는 용필법의 일종으로, 붓을 돌리고 꺾는 것을 '전절轉折'이라 하고, 멈추면서 누르거나 꺾는 것을 '돈좌頓挫'라고 한다.

花卉一門，亦當兼學蘭·竹，不善此道，終屬闕欠. 更要善學鉤勒蘭·竹，陪襯¹⁾花木，尤見典雅厚重. 花卉中石，大刷色點苔爲合宜²⁾，切勿畵披麻細皴，平板無奇³⁾，似山水峯巒形狀，最爲下品. 竹·蘭·梅·菊中石宜輪廓挺秀⁴⁾，皴擦高簡⁵⁾，點苔不宜太繁，水口更求活潑，其餘亦當自悟巧妙，非師傳可一言而能洞悉⁶⁾也.『頤園論畵』

1) 배친(陪襯)은 다른 사물을 부가하여 주된 사물이 더욱 돋보이게 하는 것이다.
2) 합의(合宜)는 알맞은 것이다.
3) "평판무기平板無奇"는 특이한 것이 없이 평범하다는 뜻이다.
4) 정수(挺秀)는 '수려秀麗'한 것이다.
5) 준찰(皴擦)은 붓을 문질러서 준법을 나타내는 것이다. *고간(高簡)은 청고하며 간략하고 심오하며 간요(簡要)한 것이다.
6) 동실(洞悉)은 분명하게 아는 것이다.

찾아보기

김대원(金大源)

• 1955년 경북 안동(安東)생으로, 1977~1982년에 경희대학교 사범대학 미술교육과와 교육대학원을 졸업하고, 2012년에 고려대학교 대학원에서 한문학 전공으로 문학박사학위를 취득했다. 1981년~1985년 대한민국 미술대전에서 인물화와 동물화로 특선 두 번과 우수상을, 1995년 제3회 월전미술상을 수상하였다. 1982년~현재까지 개인전 17회, 단체전 200여회를 하였다. 1988년~현재까지 경기대학 예술대학 교수로 재직 중이며 조형대학원장과 박물관장을 역임하였다.

• 저역서
중국역대화론(中國歷代畵論) Ⅰ~Ⅴ. 도서출판 다운샘(2004~2006)
집자묵장필휴(集字墨場必攜) 1~8. 공역. 고요아침(2009)
중국고대화론유편(中國古代畵論類編) 1~16. 소명출판(2010)
중국화론집성주석본(中國畵論集成注釋本) (일반론). 학고방(2013)
중국화론집성주석본(中國畵論集成注釋本) (산수편). 학고방(2013)
중국화론집성주석본(中國畵論集成注釋本) (인물편). 학고방(2014)
중국화론집성주석본(中國畵論集成注釋本) (감장 표구 공구 설색편). 학고방(2014)
중국화론집성주석본(中國畵論集成注釋本) (화조축수, 매난국죽편). 학고방(2014)
원림과 중국문화(園林與中國文化) 1~4. 학고방(2014)

중국화론집성 주석본 －화조축수花鳥畜獸 · 매난국죽梅蘭菊竹

초판 인쇄 2014년 4월 01일
초판 발행 2014년 4월 10일

편 저 | 유검화(兪劍華)
주 석 | 김대원(金大源)
펴 낸 이 | 하운근
펴 낸 곳 | 學古房

주 소 | 서울시 은평구 대조동 213-5 우편번호 122-843
전 화 | (02)353-9907 편집부(02)353-9908
팩 스 | (02)386-8308
전자우편 | hakgobang@naver.com, hakgobang@chol.com
홈페이지 | http://hakgobang.co.kr
등록번호 | 제311-1994-000001호

ISBN 978-89-6071-382-6 04600
 978-89-6071-330-7 (세트)

값 : 18,000원

이 도서의 국립중앙도서관 출판시도서목록(CIP)은 e-CIP홈페이지(http://www.nl.go.kr/ecip)
와 국가자료공동목록시스템(http://www.nl.go.kr/kolisnet)에서 이용하실 수 있습니다.
(CIP제어번호 : CIP2014010569)

※ 파본은 교환해 드립니다.